梁梅 著

Aesthetics of design

设计美学（第2版）

北京大学出版社
PEKING UNIVERSITY PRESS

图书在版编目（CIP）数据

设计美学 / 梁梅著 . —2 版 . —北京：北京大学出版社，2021.10
（博雅大学堂 . 艺术）
ISBN 978-7-301-32436-3

Ⅰ.①设… Ⅱ.①梁… Ⅲ.①设计学—艺术美学—高等学校—教材 Ⅳ.①J06

中国版本图书馆CIP数据核字（2021）第176698号

书　　　名	设计美学（第2版）
	SHEJI MEIXUE（DI-ER BAN）
著作责任者	梁　梅　著
责 任 编 辑	谭　艳
标 准 书 号	ISBN 978-7-301-32436-3
出 版 发 行	北京大学出版社
地　　　址	北京市海淀区成府路205号　100871
网　　　址	http://www.pup.cn　新浪微博：@北京大学出版社
电 子 邮 箱	编辑部 wsz@pup.cn　总编室 zpup@pup.cn
电　　　话	邮购部 010-62752015　发行部 010-62750672　编辑部 010-62707742
印 刷 者	北京中科印刷有限公司
经 销 者	新华书店
	720毫米×1020毫米　16开本　18.75印张　339千字
	2016年10月第1版
	2021年10月第2版　2024年8月第4次印刷
定　　　价	78.00元

未经许可，不得以任何方式复制或抄袭本书之部分或全部内容。
版权所有，侵权必究
举报电话：010-62752024　电子邮箱：fd@pup.cn
图书如有印装质量问题，请与出版部联系，电话：010-62756370

目 录

绪 论 设计美学、设计欣赏和设计批评 / 001
1. 设计美学 / 007
2. 设计欣赏 / 012
3. 设计批评 / 018

第一章 中国传统居住设计美学 / 024
1. 天人合一的环境之美 / 028
2. 和谐统一的建筑之美 / 040
3. 时空一体的空间之美 / 049
4. 书香雅致的陈设之美 / 058

第二章 中国传统器物设计美学 / 067
1. 匠心独具的功能之美 / 073
2. 天然朴拙的材质之美 / 084
3. 含蓄优雅的造型之美 / 091
4. 工巧适度的技艺之美 / 102

第三章 西方古典设计美学 / 111
1. 比例协调的整体之美 / 117

2. 均衡对称的形式之美 / 126
3. 视觉和谐的空间之美 / 132
4. 典雅节制的装饰之美 / 146

第四章　现代设计美学 / 155

1. 突出实用的功能之美 / 161
2. 几何抽象的造型之美 / 169
3. 人机和谐的技术之美 / 180
4. 服务大众的人道之美 / 189

第五章　后现代设计美学 / 198

1. 模糊丰富的功能之美 / 205
2. 形式各异的造型之美 / 212
3. 冲击视觉的混搭之美 / 221
4. 装饰亮丽的通俗之美 / 230

第六章　多元化时代的设计美学 / 242

1. 绿色环保的生态之美 / 247
2. 风格多变的时尚之美 / 256
3. 善意温馨的人性之美 / 265
4. 丰富多样的装饰之美 / 275

结　语　设计之美，生活之美 / 286

第2版后记 / 292

绪论
设计美学、设计欣赏和设计批评

与纯艺术如绘画、雕塑、诗歌、音乐、戏剧等只是提供审美经验、审美体验不同，设计首先必须满足为人们提供日常生活所需的功能要求。是否具备实用功能是设计品和艺术品的根本区别。

作为动词，设计是设计师利用材料和技术，为人们的日常生活所需寻找最好的解决方案的过程。在农业时代，设计就是制作一件手工物品的构思和计划；在工业时代，则是确保机器制造出功能更好、使生活和工作更为便利、更具有吸引力的产品的手段。作为名词，设计是人类集智慧、技术、创造力和想象力为一体而生产的、用于日常生活的人工制品。设计品指人类为自己的生活需要所创造的物品，农业时代称为手工艺品，工业时代指的是工业产品，主要服务于人们的日常生活，满足人们的衣食住行需要。和艺术一样，设计也是一门创造性的学科，涉及技术、实践、审美等多个方面。设计往往是艺术和技术相结合的产物，把实用和美观结合在一起。设计的文化性质属于造型艺术，是含有艺术价值的日用品。无论是远古时代的石器和陶器，还是今天采用了高科技生产的电脑和手机，这些服务于人类生活的日用品都是包含了艺术和技术的人工制品，也是人类物质文化和精神文明相结合的重要产物，具有人文思想和审美价值。在往昔所有的文明中，能够历经一代又一代人之后留存下来的是物，是经久不衰的工具或建筑物，这些人工制品在人类物质和精神文化的研究中占有重要的位置。

日用品为人们日常的衣食住行提供生活所需，最初旨在御寒保暖、维持生存，之后则用于社交礼仪、分辨美丑雅俗，进入一个国家的文化内容之列。文化是每个

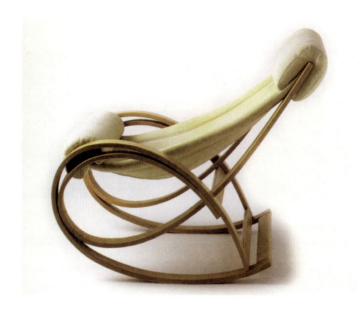

图0-1 意大利设计师盖·奥兰蒂（Gae Aulenti）设计的摇椅，1962年。

时代生活方式的总和，衣食住行等用品都具备文化之内容、审美之品味。艺术史学家马克斯·J. 弗里德兰德（Max J. Friedlander）曾经说过："说到文明，一只鞋能透露给我们的消息，和一座大教堂所蕴涵的内容一样丰富。"[1] 一个民族的记忆是需要投射到具体的物品和物质环境上的，这些承载物在帮助人类维系文明的功能上，有着重大的责任和作用，而且，一件日用品里所包含的文明比文字更为生动和直观，所体现出来的风格特点更能反映出那个时代的审美精神。（图0-1）

沈从文先生曾经说："唐代物质文化反映于造型艺术各部门，都显得色调鲜明，组织完美，整体健康而活泼，充满着青春气息。"[2] 他从物质文化的角度，生动地描绘出了一个封建王朝盛期的状态，说明一个时代的美学思想和审美追求会更为形象地体现在人们的日常生活中。无论是农业时代的建筑和器物设计，还是工业时代的机器产品，它们都是一个国家政治经济状态的体现，一个时代审美风尚的产物。正如英国作家阿兰·德波顿（Alain de Botton）在《幸福的建筑》（*The Architecture of Happiness*）一书中所说，建筑的建造方式、用光方式、象征方式、构造方式一旦被理解成"方式"，就意味着要与具体人群的生活和认知相联系，通过其屋顶、门把手、窗框、楼梯和家具促成一种特定的生活方式。[3] 当特定的人群采用这种特定的

[1]〔英〕贝维斯·希利尔、凯特·麦金太尔：《世纪风格》，林鹤译，河北教育出版社，2002年，第3页。
[2] 沈从文：《沈从文说文物·器物篇》，重庆大学出版社，2014年，第18—19页。
[3] 参见〔英〕阿兰·德波顿：《幸福的建筑》，冯涛译，上海译文出版社，2007年，第23页。

生活方式时，具有文化意义的设计美学就形成了。历史上，中国的城市、建筑、日用品和服装在形式和风格上之所以与西方有如此大的差别，是因为中国人在设计它们时有着不同的造物美学思想。而在今天，在一个物质文化极度发达的时代，设计师和制造商赋予了人造物品不可抗拒的魅力，在设计中表现出形形色色的文化成就和人文追求，设计品消费成为人们生活理念和价值观的体现。心理学家和哲学家都承认，日用品的美为人们获得快乐和满足提供了有利条件，设计的美学特征也成为生活美学的重要内容，进入人类生活的哲学层面。

设计是人类思考的一种形态，它所带来的结果，将会以产品的形式被衡量，某些产品的设计还会被放置到一定的文化背景中去考察。作为文化的产物，经过设计的产品充满了人文思想和情感关怀，即使细小的物品也传达了人类的物质需求和观念诉求。通过一件优秀的设计作品，设计师会影响到数百万人的生活，给人们带来更好的生活和更大的满足。（图0-2）与艺术所提供的审美情感体验不同，设计因为与人们的生活密切相关，所涉及的因素非常之多，具有独特和丰富的内涵。与艺术家独自创作所表达的是个人情感不同，许多优秀的设计作品都是团队合作努力的结果。今天，在这样的团队里，有设计师、艺术家，也有工程师、科学家、环境学家和社会学家等，因为一件能够提供良好功能的技术性产品，既需要解决技术方面的问题，也需要考虑外观审美等问题。因此，设计的美是综合的，与艺术、技术、环境和心理密切相关。设计的美也是很难用明确的定义加以限定的，因为技术的发展，时代和文化背景不同，设计美学也在发展和变化。

作为一门综合性的学科，设计在哲学、文化和社会中的意义已经被越来越多的人所重视，今天已经成为一个重要的物质文化研究课题。许多人认识到，设计是作为文化和日常生活的核心而存在于这个世界上的，设计成了文化繁荣的标志之一。设计在个体、社会、文化生活中广泛存在，尤其是在高度工业化的社会，人工

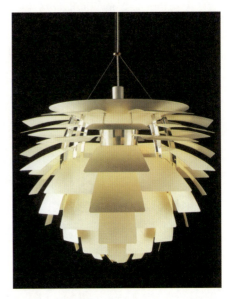

图0-2 设计师保尔·汉宁森（Poul Henningsen）设计的"洋蓟"吊灯，1957年出品，至今仍然在生产。

制品甚至取代了自然界，在人类经验中占据了主要地位。在日常生活中，我们总是被设计师苦心营造的各种图像、物体所包围，物质文化的覆盖范围与复杂程度已经达到了前所未有的高度。它们组成了我们的生活环境，影响了我们的行为方式。即使我们的行为，也往往被那些工作、游戏、学习及日常生活中的设计引导成为有组织的行动，由这些设计提供的服务支撑甚至控制。理查德·布坎南（Richard Buchanan）和维克多·马格林（Victor Margolin）在其所编的《发现设计：设计研究探讨》（Discovering Design: Explorations in Design Studies）一书的前言里，开宗明义地提出了其所思考的问题："日常生活中的设计不应仅仅被看作是一项专业实践，也应该被当作是一门集社会、文化、哲学研究于一体的学科。"[1]设计中所包含的艺术内容，应该是艺术哲学的审美文化研究的重要组成部分。设计中的美与艺术所给予的情感愉悦一样，都是我们生活中满足情感需求的重要内容。在满足基本需求后，我们在购买衣服、装修室内或选择日用品的时候，就会追求这些设计中的美学价值，或者在购买同类产品的时候，会选择那些设计更加精良的东西。

 正如阿兰·德波顿认为的那样，设计的美在很大程度上主导着我们的情绪变化，当我们称赞一把椅子或一栋房子美时，实际上是在称赞这把椅子和这栋房子所暗示出来的那种生活方式。在通常情况下，我们都会选择居住在环境优美、设计精良、视觉美观，而且建造稳固的住房里；在选择生活用品的时候，除了经济条件、价格因素外，我们都乐于选择那些在造型、结构、色彩上都漂亮的物品。在商店里，外观看起来赏心悦目的产品往往更能吸引人们的注意力。比起只有小众欣赏、大雅之堂里的艺术品，设计的美对我们的日常生活的影响更为普遍和重要。美国著名的设计心理学家唐纳德·A.诺曼（Donald A. Norman）认为，成功的产品设计关注的是人的情感。他在《情感化设计》（Emotional Design）一书中写道："我们现在有证据表明，在审美上令人感觉快乐的物品能使你更好地工作"[2]，而且，"美观的物品使人感觉良好，这种感觉反过来又使他们更具创造性地思考"[3]。事实上，美的环境对我们健康和心理的影响是如此之大，美好的环境、建筑和产品设计甚至会关系到一个国家民众的道德水平和身心健康。（图0-3）

 当有人批评美国人太全神贯注于物质价值以至于文化已经从他们身上消失时，

[1] 参见〔美〕理查德·布坎南、维克多·马格林编：《发现设计：设计研究探讨》，周丹丹、刘存译，江苏美术出版社，2010年，第1页。
[2] 〔美〕唐纳德·A.诺曼：《情感化设计》，付秋芳、程进三译，电子工业出版社，2005年，第XXXIV页。
[3] 同上书，第4页。

美国工业设计师亨利·德莱福斯（Henry Dregfuss）谈到了日用品在人们文化生活中的重要意义。他认为："精心设计的、大批量生产的商品构成了新的美国艺术形式，并负有创造新的美国文化的责任。这些应用了艺术的产品是美国人日常生活和工作的一部分，而不仅仅是在星期天下午观看的博物馆展品。"[1] 他觉得那些欣赏美术的人和那些钟情实用艺术的人之间并没有什么根本差别，他们都有同样的冲动，就是对美的渴望。当一件好的设计被批量生产，进入公众的消费品之列时，它的影响是极大的。市场如果能不断推出优良的产品，就会改变人们的购物品味。通过对优良设计的消费，公众的审美品味会有惊人的提升。

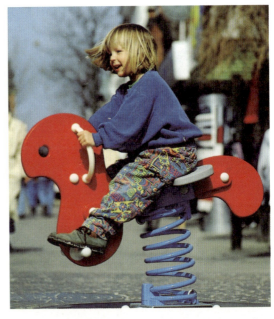

图 0-3　北欧的康潘（Compan）公司 1970 年为儿童设计的 M100 型经典弹簧椅。

今天，许多设计师把自己的工作置于为人类谋求福祉的行业之中，他们不满足于自己的工作仅限于设计注重功能、讲求效用的用品，而是更多地把情感和精神注入设计中。他们努力将机器产品设计得尽可能完美，坚持认为设计在提升人类生活的幸福感中有着重要的地位。他们在设计中追求一种美学，这种美学趋向于使人安心、没有破坏性，让产品的使用者和购买者感到安全和幸福。意大利著名的设计师埃托·索特萨斯（Ettore Sottsass）就是这些人中的一员，他把对建筑、美学、技术的探索和对社会的兴趣融于设计中，并不断探索设计的潜在因素。他说："设计对我而言……是一种探讨社会的方式。它是一种探讨社会、政治、爱情、食物，甚至设计本身的一种方式。归根结底，它是一种象征社会完美的乌托邦方式。"[2] 今天的设计已经不再是仅仅满足日常生活的所需之物，而是提升我们生活品质的必需之物，也是实现我们幸福生活的满足之物。就像意大利厨房用品公司阿莱西（Alessi）的总

[1]〔美〕亨利·德莱福斯：《为人的设计》，陈雪清、于晓红译，译林出版社，2012 年，第 65 页。
[2] 梁梅：《意大利设计》，四川人民出版社，2000 年，第 114 页。

图 0-4　意大利阿莱西公司生产的 Cico 塑料蛋杯

裁阿尔贝托·阿莱西（Alberto Alessi）所说的那样："设计师是把日常生活诗化的人，而设计最能传达日常生活中的诗意。"（图 0-4）在我们的日常生活中，那些融入了设计师思想和创意的产品也不仅仅是普通的用品，它们像意大利设计师盖当诺·佩西（Gaetano Pesce）所说的那样："我认为所有的人都会死亡，这一点大家都一样，但活着的方式是不同的。在我们短暂的有生之年，我们身边的物品应该帮助我们欣赏生存的荣耀。"[1] 设计应该成为我们审美化生存的重要内容，成为我们生活艺术的一部分。

　　日本建筑师安藤忠雄谈到，当他思考建筑之美究竟是什么的时候，脑海中总会浮现"那应该就是所谓的生命力吧"的印象。设计的美应该是脱离了物品本身，能够唤起我们的善良、真诚和幸福感，并且能够使我们自己得到确认的东西。在我看来，设计的美是我们生活的人工环境、居住的建筑、使用的器物、穿着的服装和佩戴的首饰中，表达了我们积极的价值观，体现了我们文化优良的基因，让我们的情感有寄托、有认同、有归属的那部分。也许是夏日庭院里遮出一片阴凉的屋檐，也许是冬日里洒进阳光的一扇画窗，也许是午后拿在手上散发出一缕茶香的温润的梅子青小茶杯，也许是飘过去的一个姑娘身上所穿的碎花长裙，让我们在漫长的人生和庸常的生活中，得到一份情感的慰藉和精神的满足。真正的设计之美反映了日常幸福生活的可能性，以及蕴含在社会中的和解的可能性。幸福的愿景也必须包含其中，以此来补偿人们在压抑的现实社会中饱受的苦楚。

[1] 梁梅编著：《图说意大利设计》，华中科技大学出版社，2013 年，第 188 页。

1. 设计美学

就"设计美学"一词而言,无论是西方还是东方,都是一门涉及了哲学、文化、技术和设计品的新学科。长久以来,设计美学包含在美术史、建筑史和技术史等学科中,其内容在人类文明的历史中若隐若现。有关设计的美学观念不仅散落在无数东西方的文献著作里,也体现在有史以来的环境、建筑和器物设计等具有创造性的人工制品中。设计美学既不是设计历史,也不是设计艺术。设计美学基于设计的实物及其造型、色彩和装饰,体现了每个民族、每个时代所崇尚的生活方式及其秉承的价值观念,是一个民族哲学观、美学观的物化。经过设计的人造物,是人类的创造计划、创造行为、创造过程以及创造的哲学、美学和文化的集中体现。设计美学体现了一个时期、一个民族的审美观念,我们从中可以了解到这一时期、这一民族在美学上的趣味和追求。设计虽然不是纯艺术,不以震撼人心的情感或寓教于形的道德说教为目的,但因为其为人们日常所用,服务于人们的衣食住行,即使人们不去专门欣赏,其造型、色彩和装饰也会源源不断地为我们提供视觉语言,潜移默化地培养人们的审美意识,如影随形地左右人们的审美判断。(图0-5)比起那些往往只能在美术馆、博物馆等殿堂之内陈列和欣赏的纯艺术品,设计对于一般人的影响更为深刻强烈、广泛久远。

除了功能性外,设计的另一个重要特征是技术,几乎每个时代的设计都会打上这个时代在技术成就上的印记。设计的风格和美学特征总是不可避免地依附于材料和结构等技术条件。设计的变化也许会受到艺术潮流的影响,但也不完全依赖于艺术风格的变化,各种艺术风格的发展会因为技术的变化而突然改变。在设计发展的历史上,也会有设计追求功能在美学上所达到的工程技术的成就,如建筑中的穹顶。但更多的时候,设计在美学风格上的改变是由技术实现的,如现代设计的

图0-5 瑞典Rörsterand公司生产的简洁经典的日用瓷器,1930年。

机器美学风格和后现代的高科技风格，就是典型的技术发展的产物。实际上，设计的现代风格也是技术的发展所促成的，同时也受其他艺术形式的现代主义风格的影响。对于设计而言，技术并不是设计美学的对立面，在实现设计所具有的外在高雅和内在唯美的终极目标中，技术都扮演着重要的角色。

由于设计与技术的密切关系，设计美学在采用自然法则的同时，还呈现出每个时代技术发展的特征，因此，设计美学具有科学和理性的特点，如建立在数学上的比例关系、建立在新材料上的材质美感，以及建立在技术上的技术美等。事实上，在西方古典设计美学中，始终贯彻着一种理性与科学的思想。若要把握设计的创造性与审美感受之间的关系，那么了解哲学的推理就极为重要。美学是建立在哲学基础之上的学科，设计美学与哲学同样密不可分。应该说，设计美学致力于研究哲学美学的应用问题。对于设计美学来说，问题并不在于是什么东西导致一些人喜欢苹果手机而不是三星手机，而在于人们有什么样的美学爱好，这样的偏爱对人们有什么重要的意义。

因为审美的对象是服务于我们生活的物品，设计美学可以说是一种日常生活的美学。与哲学美学研究纯粹的概念不同，在设计美学中，美学并不是孤立的、分离的价值观念，而是与物品有密切的关联。确切地说，设计美学存在于我们在产品中所发现的和谐关系中，这种和谐关系表现在我们对产品功能的理性预期、感知道德伦理与社会价值的情感诉求，以及对感性刺激的生理需求三者之间。每一个设计物品都有与之相称的审美标准，这种审美标准与产品的功能、伦理道德与物质价值之间的恰当平衡是密不可分的。因此，对设计美学的研究总是与具体的对象有关，在每一个真实的设计案例中，大到环境、建筑，小到家具、餐具，设计的美都在这些物品的形式、色彩和功能上呈现出来。

在一个消费时代，消费文化让成功和快乐在日常生活中成为可能。一切设计都包含了对价值观的表达，无论表达方式或明显或隐蔽，对某些产品的选择和偏爱无疑反映了消费者的价值取向和美学偏好。（图0-6）很多时候，人们在选择日用品时，也许会因其简单流畅的造型、更符合功能需求而选择它。这样的判断初看起来好像仅仅是讲究实用，但仔细一想，则还兼顾了审美问题。实用设计中的美和纯艺术中的美一样，都是人们可以获得审美感受的对象，正如美国设计师亨利·德莱福斯所说："一张装配得当的餐桌有助于胃液的流动；一间灯光调节得当、安排得当的教室有助于学习；一种留意心理作用而小心选择的颜色有助于在机器边作业的人培养更

图 0-6　郁金香造型的玻璃杯，设计：尼尔斯·兰德伯格（Nils Landberg），1956 年。

好、更有利的工作习惯；在联合国总部设计的安静会议室有助于代表们作出冷静和公正的决定。我相信当人被美围绕时，他可以达到宁静状态。在大教堂里，在观看展示的精美绘画和雕塑时，在大学校园里或者在听动人的音乐时，我们都可以找到最宁静的时刻。工业、技术和批量生产使得普通人在家中、在工作的地方用这种宁静包围自己成为可能。也许，我们在当今世界中最需要的正是这种宁静。"[1]

一种美学思想的重要性还在于其是在什么时候、什么历史文脉中、什么具体情况下产生或被应用的。对于设计美学的研究不可避免地与实物以及孕育其的时代背景密切地联系起来，因此，研究设计美学不仅是在理论上探讨美学思想在各个时代和不同地区的体现，而且通过各个时代和地区的具体设计品，分析和理解那个时代人们对实用物品的美学取向。比如现代设计史上最重要的现代主义设计，出现在

[1]〔美〕亨利·德莱福斯：《为人的设计》，陈雪清、于晓红译，译林出版社，2012 年，第 80—81 页。

人类社会工业化和民主化的历史进程中,试图通过机器制造出理性实用的产品,服务于普通人的日常生活,提升大众的生活品质和审美鉴赏力。现代主义是精英主义的,其内容包含了知识分子的社会责任感,表达了对浮华的古典主义和夸张的商业主义的反对;其鄙视低俗恶劣的商业设计,试图通过尊重材料、利用工程技术设计出诚实的产品,在物质的层面上实现平等、公平和正义的理想。现代主义高调的道德论调使设计师看起来像人民的公仆,而他们自己也确信,在他们的引领下,人类正在从文化和传统的禁忌中解放出来,世界正在变得越来越美好。只有在了解了这样的社会背景之后,才能够认识到功能为什么变成美学的内容,功能主义美学才能被更好、更准确地理解。

因此,设计美学既体现人类价值观的共性,也有每个民族、每个时代所崇尚的美学个性和审美偏好。(图0-7)只有将设计实践与文化语境结合起来思考,才能够充分而恰当地理解设计所包含的内容。西方和东方有不同的艺术形式和审美理念,古代和现代有美学上的不同判断,这些差异体现在环境、建筑和日用品的设计中。设计和艺术一样,都是开放的学科,对于某一既定问题或情况并没有所谓的标准答案,不会有"最好"的座椅,也不会有"最佳"的住房设计。同样,"完美"的产品设计也只存在于一定的时间段和一定的语境里,每一个时代都会找到这些问题的不同解决方法,体现出来的美感也不尽相同。当然,对于设计而言,有些原则是永恒不变的,并非只有严肃的现代主义和包豪斯理论家相信:功能良好始终是最重要的设计标准。对生活用品来说,良好的功能是设计永恒不变的评价准则。尽管今天已经进入设计风格和设计形式的多元化时代,但当我们赞叹桥梁、船只和飞机的时候,现代主义的情感和美学观仍然会在我们心中复苏。

工业革命所引起的分工使得产品的生产流程和零部件生产走向专业化,结果导致产品丧失了愉悦使用者精神与感知的品质。在工业化席卷全球的时代,设计师面对全面接管人工的机械化生产,没能对自然、美学的含义有更深入的理解,尤其是对那些能够引发人们满足感、愉悦感的产品美学知识的重视,对产品功能的强调主导了设计。进入后工业时代,人们愈发重视产品美学中的满足与愉悦感,这反映了工业设计的发展历程,也反映了人类对文明进程的思考。在今天的美学研究中,现代主义的严肃性和教条主义被不断变化的时尚所替代,日常生活审美化和生活美学成为设计师经常讨论的话题。人类的理想就是渴望进入自由王国,而日常生活的审美化也许可以成为人们从庸常的生活进入自由王国的一个有效通道。人们因为拥有

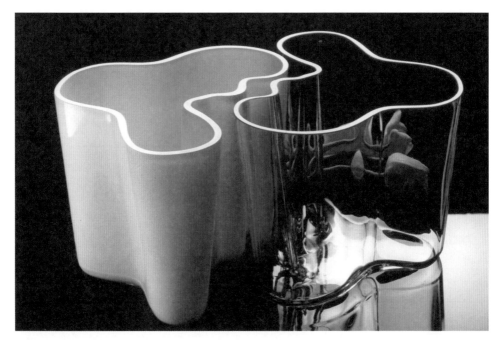

图 0-7　芬兰设计师阿尔瓦·阿尔托（Alvar Aalto）设计的花瓶"皱叶甘蓝"，已经成为芬兰现代设计的代表作，1936 年。

优良的设计而提升了生活的品质，设计美学在人们的日常生活中充当了审美媒介。事实上，具备美学价值的优良设计品常常被人们誉为艺术品，它似乎已经摆脱了服务人们生活的实用功能，而进入艺术的世界。当人们在使用这样的产品时，同样可以获得审美感受及欣赏艺术品的愉悦，设计美学真实地存在着。审美实际上是日常生活的重要内容，就拿人们对服装的挑选来说，如果不考虑审美爱好是决定性因素这一点，就无法解释人们在同样价格和同类服装中的选择。

只有当人得到有价值的东西，而不仅仅是他需要的东西时，幸福感才能到来，设计中的美正体现了这样的价值。虽然我们的日常生活中充斥着无数经过设计的物品，但并不是其中的每一件都具备美学的价值。设计的美需要理智去鉴别，也依赖价值观来认识和理解。所谓价值，并不是一种简单的爱好，它追求正确、恰当、适当等等。就像阿兰·德波顿所说的那样，只有那些体现了我们积极的价值观的东西，才是具备美学价值的设计。（图 0-8）同时，美学属于上层建筑，因此很容易受到意识形态的影响。一个时代中占主流地位的设计类型，其形制、风格反映了这一时期占主导地位的社会阶层的物质和精神需要。因此，每个历史时期的设计美学体现的是主流文化的审美观念，同时也有相对应的非主流设计，它们共同构成了一个社

图 0-8 中国明代黄花梨长方凳和矮方凳

会主流与非主流、高雅与通俗的整体美学特征，但占主导地位的阶层及其所使用的产品，往往代表了这个时代的设计在美学层面上的最高水平。同时，占主导地位的阶层能够使用高技能的工匠和优质的材料，以及技术和设备资源，其产品也必然在技艺上表现得更为成熟。一个时代具有代表性的设计不仅代表了主流文化，而且代表了这一时期设计在技术和艺术上取得的最高成就。对美学的真正理解需要把对象放到决定它的社会经济条件中去考察，设计美学也一样，并不存在一种超越了社会历史、经济和文化的绝对的设计美，每个时代、每个民族都创造了具有本时代和本民族特征的设计美。在工业时代，功能主义之所以进入美的评价领域，正是经济条件的限制所造成的。很多时候，经济决定论也为我们提供了一条解释美学含义的途径。

2. 设计欣赏

我们对一个物体的美的判断基于对这种物体概念的了解，对设计的欣赏和理解首先建立在对设计特性的了解和认识上。欣赏设计和欣赏艺术品不同，因为设计与日常生活有极为密切的联系，其最大的特点就是要满足人们生活所需的功能要求，因此，即使是普通人，也许并没有接受过有关设计的教育和专业训练，也可以从实用的角度来理解设计和评价设计。因为设计的这一特性，在设计中表现美一直处于满足功能的前提之下。就像建筑师所说："美是一种很重要的东西，是正确解决问题

的产物。(将其)作为一个目标是不现实的。全神贯注于美学将导致任意设计,并导致建筑物采用某种形式,这是因为设计者'喜欢它的样子'。没有任何成功的建筑学是建立在一般美学体系上的。"[1]美可以成为设计活动的一种结果,但不是设计的目的。

在设计作品中不存在纯粹的、未加思考的感受和乐趣,没有任何一件设计品是为了仅仅表现美感而创造的。(图0-9)因此,对设计的欣赏首要理解的是,作为满足某种功能需求的设计品,其设计是否实现了此功能要求。一个人要想正确地欣赏某件设计作品,就必须了解它的用途。在技术时代,美不再仅仅通过外观来表现,技术或机器美学就是基于设计所依赖的技术,一座建筑物如桥梁的结构从抽象意义上来说也是一种美。换句话说,随着人们对技术为我们的生活带来的便利的认识越来越深入,技术的特征也成为一种美学特征。毋庸置疑,今天,一座高大的斜拉桥和一座外立面规律地排列着钢铁桁架的建筑,在力学上达到的平衡和单纯由变量参数所创造出来的线条,都会产生激动人心的壮丽美感。

在技术无所不在的今天,美似乎也成为自然进化和技术发展的衍生物。在飞机、船舶、电脑和手机等技术领域,产品的技术含量及其功能要求在很大程度上已经决定了它们的外观,因此,这些本来单纯的变量参数又一次创造出了唯美的外形。也许是由于人们在心理上普遍认为技术才是这些产品可以信赖的因素,因此,技术性的外观成为人们判断此类产品的美学标准。在纯粹的技术领域,如果一件产品在外形上过于强调艺术性,人们反而不会产生信任和情感上的依赖,也就不会觉得美了。当然,在这里技术并不是粗糙、简陋的同义词,精良的加工和完美的细节,以及颇具匠心的处理手段都会为这些技术产品带来优雅之美的感觉。就像一个比例匀称、体魄伟岸的人往往给人健康和美的感觉一样,完美的技术也同样会让我们觉得美。

要在功能性的设计中获得美学趣味,就要注意到它的完整性,也就是说,不能按照狭隘的或预定的功能来看待,而要按照它所具有的全部视觉意义来看待。这种审美注意力不是罕见的或复杂的现象,也不是某些行家们的专利或某些人才具备的特殊能力。同任何视觉活动一样,这种审美注意力在任何时刻和任何心情下都或多或少强烈地、完整地存在着。在设计美学中,把美学观点脱离实际生活,或无视其功能和价值的做法,都是对其本质的误解。(图0-10)无论审美注意力的作用如何,它都旨在领悟所见到的各部分和各方面的意义及其相互的依赖关系。而现代设计也

[1]〔英〕罗杰·斯克鲁顿:《建筑美学》,刘先觉译,中国建筑工业出版社,2003年,第25页。

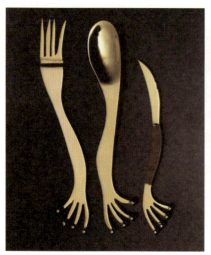
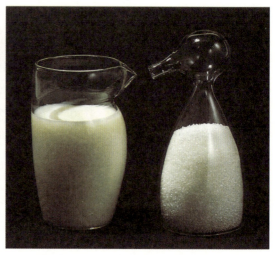

图 0-9　餐具，设计：吉斯皮·迪阿莫（Giuseppe D'Amore），1984 年。
图 0-10　牛奶瓶和糖瓶，设计：阿努特·维瑟（Arnout Visser），1998 年。

像现代艺术一样，试图清除视觉文化中"具有指代含义"的隐喻。它通过人类的视觉神经直接作用于大脑，无需开场白，无需故事情节，也无需解释。当建筑师勒·柯布西耶（Le Corbusier）把房屋称作"居住的机器"的时候，就排除了所有和家有关的联想，如家族史、温暖窝、爱巢等。现代建筑师摒弃了 19 世纪建筑的复古主义，取而代之的是直率和简洁，产品设计也采取了同样的简化原则。但进入后现代主义社会之后，隐喻又重新进入设计的手法中，后现代主义的设计师用"语境""文脉"等来回应柯布西耶的纯粹主义，承认设计和历史的关系，并且试着融入环境，关注场地的历史承续。但他们的复古并不是真的想回到过去，而是采取有点开玩笑的方式来引经据典。

　　对美学的深入理解有一个过程，需要通过教育来实现。在美学判断中，研究什么是对的和恰当的，对获得实际知识来说至关重要。在美学教育中，一个人得到观察事物并进行比较的能力后，就会把设计的形式看成日常生活中有意义的东西。获得有关设计美学的一些知识也是帮助我们欣赏设计的重要方式，如果要欣赏古希腊罗马建筑，掌握古典柱式的知识便非常有必要。但是，由于文化背景的差异，对设计美的欣赏也存在着不同的感受，文化的多样性导致了美学认知的差异性。与西方重视逻辑思维不同，对中国设计美的欣赏，尤其是对中国传统建筑空间的审美，很难采用概念或语言进行表述，因为中国文化的审美讲求"悟"，认为"言有尽而意无

穷"。中国传统文化将"言、象、意"相区分,美的创造物以较为直观、简洁的形式表达深奥、抽象的理与意,具体的形式可以"羚羊挂角,无迹可求"形容,形式的创造与完善主要用于表达形式背后的意蕴。在中国文化中,意蕴的表达方式强调含蓄,不是直白地一语道破,形式之后的意蕴往往需要欣赏者凭借自己的能力去感悟、领悟和体会。(图0-11)

西方传统文化认为客观事物是可以被认知的,世界的基本规律可以通过各种工具、概念表达出来,在设计美学上也同样如此,如形式美的规律可以通过技术手段(如数和几何)进行限定。在对形式美的定义和追求中,蕴含在形式背后的意义需要欣赏者自己挖掘、领悟。中国古代思维方式的特点是重感觉、重经验、重综合,因此,在中国传统设计美学中,形式与蕴含的"意"和表面的符号体系并不完全一一对应,形式背后的"意"是无法明确限定的,需要欣赏者心领神会。由于强调形式是获得"意"的手段,"意"是中国园林、建筑等传统设计创作的重要目的,这使得人们感知和理解中国传统设计存在一定的难度。中国传统的园林和建筑虽然要满足功能需求,但与中国绘画艺术相似,其在设计上同样也在追求意境美的表达,其目的同样在于获得生动的气韵,形式只是实现这一目的的手段。因此,通过设计者的处理,手段与目的被整合,"形"与"意"和谐统一、相互共生。中国美学对"形"与"意"的关系有各种描述,包括"形与神""象与意""境与情"等,美的意境有一个重要的标准就是"气韵生动"。"气韵生动"由南齐的谢赫总结得出,现代美学家宗白华先生认为"气韵生动"指的是生命的节奏。体现在中国传统建筑和园林的设计美学上,就是形式所体现出来的精神气韵。在中国古代设计中,无论是建筑的设计还是园林的营造,形式都反映了主体的精神气质,不管是皇家宫殿,还是北方大家族的四合院或江南文人的园林,这些居住环境之美在设计中都体现了当时人们的社会生

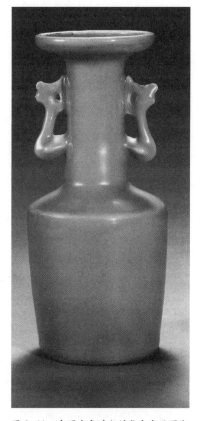

图0-11 中国南宋时期的龙泉窑凤耳瓶

活、文化习俗,以及艺术品味等。设计上的"气韵生动"意味着设计者通过建筑和环境实现了自由审美栖居的可能性,把人生的自由境界作为审美的最高境界。(图0-12)

中国传统文化的审美体验重视妙悟直觉的思维方式,但是,妙悟的思维方式并不是突然的脑洞大开,而是辛苦钻研、积累的结果。就像钱锺书先生所说的那样:"夫'悟'而曰'妙',未必一蹴即至也;乃博采而有所通,力索而有所入也……人性中皆有所悟,必工夫不断,悟心始出。如石中皆有火,必敲击不已,火光始现,然得火不难,得火之后,须承之以艾,继之以油,然后火可不灭,故悟亦必继之以躬行力学。"[1]就像他理解的柏拉图所说的"论熟思而后悟"一样,对于中国传统设计之美的"悟"需要对传统文化和传统生活方式,以及审美价值观加以理解,才能够真正感受到中国传统设计所包含的美之韵味。

图 0-12 苏州沧浪亭曲折的路径让景观富于变化。

中国传统的审美方式讲究"外师造化,中得心源",重视审美过程中的"神游""畅想""妙悟",最终达到"心物交融,物我两忘"的境界。美学判断不以理性来认识,而是通过悟性来意会。这种重视体验、领悟的审美方式同样也可以用在对中国传统园林和建筑设计的审美上。人们在对中国传统园林和建筑设计的认知基础上,在对中国传统居住环境的审美过程中,体会形式美背后的意蕴,观看其视觉美感,同时感知其和谐教化的审美功能,理解传统居住文化中审美栖居的深层境界。人们在观看和欣赏环境与自然的和谐、建筑的布局、造型和装饰的过程中,体验客体的"物"与主体的"心"融为一体的审美感受。因为在审美中强调人的主体性,审美判断与审美感受都与人的学养、素质有关,因此,在对中国传统的居住设计美

[1] 钱锺书:《谈艺录·妙悟与参禅》,生活·读书·新知三联书店,2007年,第98页。

学的理解上,对于环境与建筑的空间布局、基本形制和装饰手法等的了解就变得极为重要。如中国传统的空间设计往往融时间于一体,因此在欣赏时就需要远近结合,多个角度、全景式地把握环境景观和建筑组成的整体意境之美。这种美既有远处的大尺度、大环境的自然风貌之美,又有近处的园林景观和单体建筑的形式、细部和装饰之美。

欣赏中国传统设计的美往往要与中国的传统艺术审美结合起来,了解中国绘画的美学追求和意境表达。(图 0-13)宋代郭熙在论述山水画时有"高远、深远、平远"之说,用在中国传统居住环境的造景中,表现为多层次的空间意境营造。对于欣赏者来说,采用"三远"的观看方式,随着视点与观赏角度的不断变化,既可以看到大的山水格局和建筑布局,又能够欣赏到景观和建筑的细部处理和装饰细节,在视线的远近游移之中体会到空间的连绵动态,感受时空变换之妙,以及丰富多样的空间意象。这样的欣赏方式中,主体的视线是不固定的,是不断变化的,是有节奏地移动的,与西方静止地体会空间是不同的。中国传统园林设计最为重视空间的曲折迂回和变化,认为要做到"步移景异",当人们行进在园林之中时,随着时间的变化,空间和景观也在不断改变,由此获得流动变化的审美体验。而在国外的园林中则不同,如法国的园林设计中,几何形的规整成为了其园林美学的重要特征。

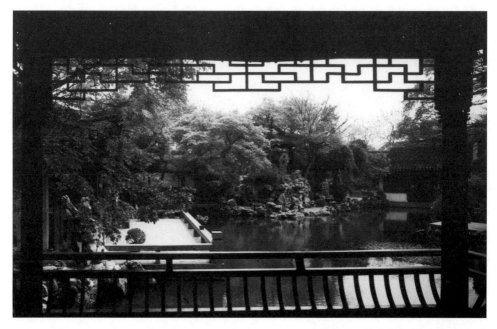

图 0-13　苏州退思园营造的山水之境

英国的园林设计也崇尚自然风景，但与中国不同，英国园林更为重视真正地保留自然景观，迥异于中国经过了观念改造的山水园林。

中国传统的环境、建筑、室内陈设和器物的美学思想，是中国文人士大夫审美思想的典型体现，尤其在设计美学中，审美观念的主动性均体现在这方面。在中国古代设计中，有秾华艳丽、雕缋满眼的美，但主要体现在宫廷建筑和帝王贵族的生活环境中，其风格的形成是穷奢极欲的物质追求和富裕的财力所造成的；也有质朴生动和繁冗俗艳的美，主要体现在民间工艺的装饰上，表达的是普通民众对富裕生活的向往。只有简洁自然、典雅大气、精致巧妙的古代设计才代表了中国传统文化在设计中的最高审美境界，是中国文化的代表人物——文人雅士主动追求、创造的生活美学境界。它们虽为工匠所制作，但其设计匠心无不体现出文人士大夫的美学追求和审美取向。

3. 设计批评

美学是关于美的哲学，许多哲学家都试图对美进行定义，阐释美的成因、美的感受，但美几乎被认为是主观产物，每个人都有自己的体验和标准。设计美学不是一种孤立的、分离的价值观念，它与物品有密切的关联。与抽象的美学观念不同，设计美学因为与具体的物品密切地联系在一起，在对设计进行审美判断和批评时就相对变得容易。虽然对设计的美学判断和哲学美学判断一样，都面临着判断的客观性问题，但在某种意义上，设计的审美判断似乎是主观的，因为它主要是表达个人感受；而在另一方面，可能又是客观的，因为它试图证明这些感受除了自己具有之外，他人也同样具有。而当我们把设计之美的感受变成评价或批评时，也会有助于我们谈论设计的美。

审美不只是一种感受，而且也是人类理解自己和周围世界的一种重要方式。审美感受需要达到一种客观性，对设计美的评价也需要尽量客观，包括研究各种标准，企图确定好的和坏的例子，并从中找出一系列原则，或者至少找出一个合理的模式。这些原则和模式可以运用到其他设计中去。在对设计的美学判断中，讨论什么是对的和恰当的，对设计实践、设计欣赏和设计批评都至关重要。对于设计师来说，通过对美学的理解，能够用美学的观点建立一种原则或计划，设计的目标就会更为清楚。而对于使用者来说，通过审美趣味的培养，他们的消费行为和目的就会逐渐有

更多的内在自觉性。（图 0-14）今天许多人认识到，在不排除其他因素的情况下，产品发展的终极目标是产品与使用者行为的契合，设计实践的方法论不能与产品的预期及真实使用效果相分离，产品的美观和功能问题也不能与使用者对产品各方面的需求相分离。传统的设计美学将审美定义为一种道德判断，脱离了产品使用的现象学体验。今天，功能与人类行为之间的关系开始被越来越多的人关注，包括产品的符号学意义和象征意义等。

因为设计所具有的特性，设计美学与哲学史、美学史、技术史、社会学史和文化史都有密切

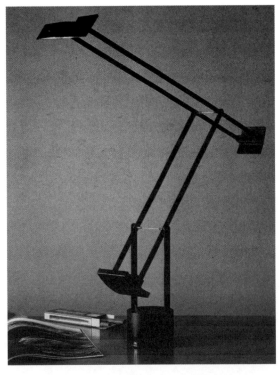

图 0-14 "Tizio"台灯的灯臂可以在 360 度范围内水平旋转，为空间提供所需的、令人舒服的光线，成了好设计的代名词。设计：理查德·萨珀（Richard Sapper），1972 年。

的关系。在设计所具有的特征中，最为重要和明显的就是实用功能，一件设计物品的价值不可能不依赖它的实用性而被人们所理解。在决定某种形式之前，设计首先要解决人们日常生活的问题，满足人们的生活所需，因此才会出现设计真正的美存在于与功能相适应的形式之中的理论。今天，一些功能弱化甚至几乎不能使用的所谓的表现主义设计作品在被人们讨论时，其在功能方面的缺陷也仍然会被提及，并且作为对此设计品的价值判断的重要内容。我们对一个物体的美的感觉总是取决于对这种物体的概念，即使是看起来很像雕塑的建筑，如安东尼奥·高迪（Antonio Gaudi）、弗兰克·盖里（Frank Gehry）和扎哈·哈迪德（Zaha Hadid）设计的作品，人们在评价它们时，也不会按照雕塑艺术的美来进行审美价值的评判。没有任何功能的人工制品是不会被称为设计的，因为它们并不能满足人们日常所需，也许只能放到艺术品之列。但是，即使是土木工程师的作品，如桥梁、水渠、高压线、高架桥和高速公路等，对视觉环境也会产生很大的影响，因此应该被赋予艺术的元素。事实上，我们虽然身处所谓的文明世界，却时常发现被太多贫瘠的视觉形象所包围。

人们似乎已经习惯了拙劣的城市构造和交通体系，千城一面的城市设计和千篇一律的街道风格让旅行者厌倦，也没有给予居住者归属感。人造的视觉环境和物品其实与艺术品一样，对感官会产生巧妙的作用，但我们却常常忽视了它们应具有的艺术魅力。如果这些会影响到人们感受和体验的巨大人造物，也能够从美的角度加以设计和造型，我们的环境肯定会更加赏心悦目，也能够给人们带来更多的愉悦感、幸福感。

因此，对设计的批评首先应建立在对设计特点的了解之上，与此同时，对于设计背景的熟悉，对我们认清当今设计的发展状态和我们所处的位置也十分重要。如果我们对这一时期占主导地位的社会经济、文化、技术和审美缺乏足够的了解，就无法判断某些环境、建筑和物品设计的风格及其优劣。设计会随着时代的发展而发展，当代设计风格的形成是观念上不断深入和技术上不断进步的综合产物。（图0-15）在设计历史上，19世纪英国设计美学的推动者威廉·莫里斯（William Morris）十分厌恶大规模的机器生产的产品，奥地利建筑师阿道夫·卢斯（Adolf Loos）在20世纪初期提出"装饰就是罪恶"，现代建筑大师路德维希·密斯·凡·德·罗（Ludwig

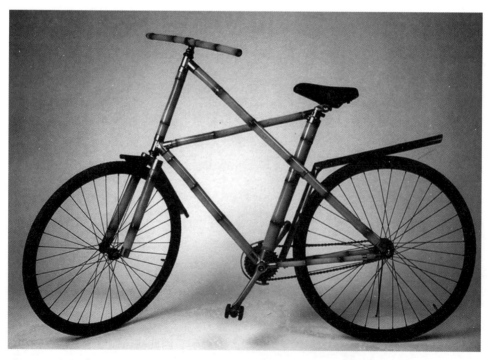

图 0-15 采用了高科技处理的环保竹子自行车，设计：弗拉维奥·德斯兰德斯（Flavio Deslandes）。

Mies van der Rohe）认为在设计中"少即多"，美国建筑师罗伯特·文丘里（Robert Venturi）在 20 世纪 70 年代则表示"少即乏味"。对于这些看起来十分激进和针锋相对的设计观点，如果不了解其产生的时代背景，我们就很难判断它们在那个时代所具有的真正含义，也无法评判它们在历史上以及对今天设计的意义。

因此，设计批评也同样建立在对设计历史的了解上，今天的设计之美也是与时俱进的产物，建立在当前的价值观上。当判断一座建筑是美的还是丑的时候，我们的判断无疑与我们今天的价值观密切地联系在一起。在漫长的设计历史上，古希腊建筑的美建立在完美的比例关系上，现代建筑的美则体现在简洁的造型和低廉的成本上。在现代设计中，任何装饰都是多余的，功能直接决定了设计的形式，美可以通过完全客观的方式实现，可以从简单的逻辑中获得。但是，进入 20 世纪 60 年代以后，随着后现代思潮的来临，装饰又开始出现在设计上，只提供功能的简单设计被认为是单调呆板、缺少美感的。这些对设计的审美判断都建立在当时的社会经济和文化背景之下，设计美学的概念会随着不同时代、不同价值观念的变化而变化。因此，理解设计所处的时代和文化背景，对于建立客观的设计批评观极为重要。

历史上，每一个社会对视觉美感都有独特的标准，不同国家的人在衣食住行上都有自己欣赏的风格和样式。在特定的文化背景之下，对美的评价各不相同，不同的视觉符号在不同文化中的含义也不尽相同，东方文化中的设计之美在西方人看来可能会十分陌生。比如，在日本所崇尚的美学观点里，那些具有人工痕迹、看起来有点简陋的陶瓷产品所达到的美学境界是最高的。这些也会影响到其对服饰、建筑和日常用品的评价。另外，在一个有着独特传统和观念的特定社会环境中，人们很难对设计之美有一个完全客观的评价。这样的社会会使用自己认为重要的特定符号和象征意义，如中国传统文化中的龙凤图案和黄色仅用于帝王，而不会在平民的日用品中出现。

对一些设计的批评需要考虑地域性的特点，尤其是在建筑设计方面。一些技术性的产品也许具有普世的价值和特点，但建筑风格往往与文化背景及特定的地域联系在一起。建筑设计在很大程度上受到环境的影响，建筑物成为具有环境特征的大型人造物，就如环境也构成了建筑的重要特征一样。它们不能被随意复制，否则就会造成不合理的和灾难性的后果。许多历史性的建筑风格，是某种特定文化和环境的产物，是经历了漫长的时间后逐渐发展定型的。其形式、材料和功能都与地域密不可分，如果贸然把一个地区的建筑引入另一个地区，就会遭到人们的反感和排斥，

这也是当代中国许多地方的山寨白宫、维也纳小镇遭到批评的主要原因。许多引起争论的建筑，也是因为人们希望建筑师能根据环境和位置进行设计和建造，而不是徒有建筑师自己的风格。因此，在建筑设计领域，一个设计师必须使他的作品与某些预先存在着的、不可改变的形式相适应，对各个方面都加以考虑，不能全是自觉的艺术目标。事实上，这也是建筑艺术相对缺乏真正的艺术创作自由的原因。

谁来评判设计？是设计师、制造商、美学评论家，或是科学技术专家、某类人群与消费个体，还是整个社会？设计行为如何才能最恰当地表达人类使用者的利益与价值诉求？这些问题到现在都没有肯定的标准答案。在某种程度上，现在的设计实践很容易遭到批评。过去，设计师往往通过个人魅力，以及丰富多样的设计方案取胜，而现在，设计师必须与其他人更加紧密地合作，这些人也包括那些希望使用新产品的普通消费者。一些大型的设计项目往往由一个大型的团队完成，这个团队包括了工程师、计算机专家、心理学家、社会学家、文化学者、营销专家和制造专家等，设计师在这个团队里扮演着一个非正式的、微妙的组织者角色，需要引领设计思维的发展过程，支持、鼓励创意及结合其他专家的成果。设计师本人的工作，也同样需要接受团队的质疑和检验。

对设计的批评除了要考虑工程技术外，也不能停留在造型、结构和色彩的纯粹之美上，真善美往往是联系在一起的。自现代设计诞生以来，对设计伦理和道德的评判在设计专业中尤为激烈，意识到这一点非常重要。如果一件设计品在造型上虽然粗笨，但可以解决贫困地区人们饮水卫生的问题，那我们就不能把它排除在美的设计之外，也不能将其作为设计美学批判的对象。设计美学的含义需要在更宽的范

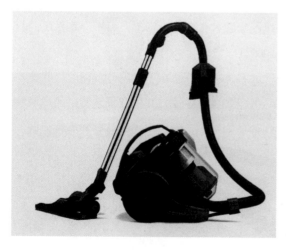

图 0-16　DC05 真空无尘袋吸尘器，设计：詹姆斯·戴森（James Dyson），1998 年。

围内解读，我们必须意识到，设计美学并非简单的视觉诉求，而是在技术与社会的框架限制之下，对使用者提出的各种需求进行恰当的、合理的协调与平衡。（图0-16）设计师必须成功地将各种需求的要素整合起来，这些需求不仅来自个体消费者，也来自社会群体，包括他们的理性、感性及情感需求。在设计美学的评价中，审美标准与产品的功能、伦理道德和物质价值之间的协调与平衡是极为重要的。

今天，生活美学成为许多品牌滥用的流行广告语。本来美感应被包含在设计的形式和内容里，让我们赏心悦目、身心愉悦，令我们深深感动和满足，现在却成了商家企图诱导消费者购买产品的噱头。而且，这些所谓的美感往往是他们人为创造出来用于吸引消费者的，并不具有感动人的成分。在一个充满了物欲的时代，一些对人类和世界怀有责任感的设计理论家和设计师提出来，应该为人的"需求"（needs）设计，而不是为人的"欲求"（wants）或那些人为地制造出来的"欲求"设计。但在物质丰裕的今天，放眼望去，在城市的百货商店里，绝大部分物品都是为"欲求"设计的，无数的日用品都是以一种功利主义目的、假借所谓的美学标准大批量生产的，和消费者的真正需求几乎毫无关系。如何正确地理解设计、批评设计，正如著名美国设计理论家维克多·帕帕奈克（Victor Papanek）提出来的那样，为人的"真正需求"设计，才是设计唯一有意义的方向。

第一章

中国传统居住设计美学

中国古代居住的设计思想和审美观主要建立在中国人的哲学思想和世界观上。影响中国文化的主要是儒道释思想。儒家注重社会规范,以"礼"为社会准则,并且在住的方式上为"礼"的实现制定了严格的、明确的标准,如建筑形制、建筑规模、建筑大小、建筑高低都对应于不同的社会阶层,以获得和谐秩序。与儒家文化相对的是道家和佛家文化,抱持与儒家入世相平衡的出世思想,追求审美化的栖居理想,以实现"采菊东篱下,悠然见南山"的居住境界。现代著名美学家李泽厚将中国传统文化心理结构概括为实用理性与乐感文化,他认为,即使是占据中国文化主导地位的儒家文化,也强调情感与理性的合理调节,以取得社会存在和个体身心的平衡稳定,在此岸中达到济世救民和自我实现的目的,并不需要对外在神灵的膜拜、非理性的狂热激情或追求超世的拯救。因此,在中国传统的居住设计中,礼乐文化成为重要的表达内容。在中国传统的设计美学中,与"礼"相对应的是理性,是儒家秩序严谨、等级分明的文化象征。感性则对应着"乐",可以看作是道家文化倡导的自由浪漫、逍遥出世的文化象征。这两种追求共同构成了中国传统居住设计审美的和谐整体。

在中国哲学思想的影响下,中国文化崇尚人与自然的亲和关系,倡导人的行为顺应天地万物。中国文化强调的"天人合一"的思想,除了人自身的生理结构、生活习性和行为方式要与自然契合外,还包括人与宇宙万象的和谐统一等,是一个非常复杂而又彼此相关的系统。因此,田园生活的模式总被认为是最理想的生活方式。接近自然就意味着身体和精神上的健康,就是舒服的,就是美的。也因此,在中国传统的居住环境设计中,人们首先强调的是跟自然的亲近。只有生活在自然之中,

才能够乐在其中，这种与自然的恬淡相处成为中国人居住的理想模式。在中国文化中，山水田园既是身体的安顿之处，也是心灵的慰藉之所，还是情感的投射之地，自然被赋予了人的道德品格，充满了人格特征。因此，"居山水间为上"成为中国传统居住环境的最高追求。在这里，"山水"虽然指自然山水，但已融入了栖居者的情感，已然超越了自然之景，上升到具有审美特征的山水之境，进入栖居的美学层面。在中国传统文化的影响下，中国传统的园林、建筑设计的美学思维讲求辩证，追求理性与感性的融合，讲究形神兼备、情景契合，注重整体美的视觉效果，及其与自然的和谐统一。

中国著名史学家钱穆先生认为，中国文化是由中国士人在许多个世纪中培养发展起来的。文人士大夫理想的居住方式代表了中国人对居住的美学追求。（图1-1）在中国传统的山水画中，我们经常可以看到山水之间一座茅屋，一个人坐在里面读书，或者几个朋友在里面饮酒吟诗，这正是中国文人的理想生活方式。早在魏晋时期，诗人陶渊明就为我们提供了一种中国文人居住的理想方式，确立了中国士大夫所追求的审美的居住模式。陶渊明不愿意在官场中为五斗米折腰，因此退居山林，躬耕田园。诗人的家有草屋八九间，面对南山，门前栽种五棵柳树，诗人自称"五柳先生"。堂前檐后种植了榆柳桃李，东篱下开满了菊花，户庭无杂尘，室内窗明几净，壁上挂着无弦琴，案几上是儒道释三家经书典籍。诗人每日不离壶觞，自饮自

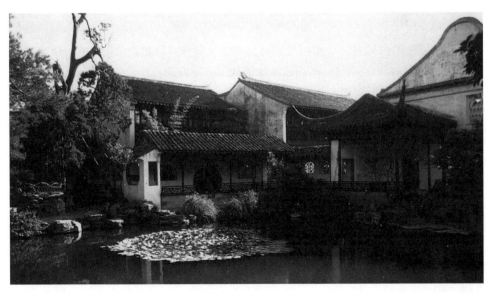

图1-1　苏州网师园

酌,抚琴长啸,快意酣畅。虽然好读书,但"不求甚解,每有会意,便欣然忘食",可以"常著文章自娱,颇示己志。忘怀得失,以此自终"(《五柳先生传》)。诗人失意于官场但结庐于佳境,超然于尘俗但快意于自然,过着得失忘怀、任性自然、物我两忘的审美生活。陶渊明的这种情怀正如庄子一样,"并不把自然、世界、人生、生活看作完全虚妄和荒谬,相反,仍然执着于它们的存在,只是要求一种'我与万物合二为一'的人格理想"[1]。诗人在田园生活中保持着自己的理想、情操,获得了心灵的自由和平静,这种审美生活奠定了中国人理想的生存基调,几千年来仍然是对中国文人最具吸引力的生活方式。

中国几乎所有的艺术都追求意境美,在居住设计美学中,因为设计与物质生活的紧密联系,其有用和适用之"形"虽然限制了对意境的自由表达,但在"形"之上仍然表现出对超然于形式之外的意蕴的追求。设计中的意境也许并没有文学和绘画中的那么有诗情画意,但对意境美的追求体现在整体和各种细部中。在谈到中国传统建筑的美时,研究中国古代建筑史的梁思成和林徽因在他们所著的《平郊建筑杂录》中,对应于中国艺术的"意境美",创造性地提出了"建筑意"这一概念。他们用此词来表达建筑的意境美,认为建筑的美"在'诗意'与'画意'之外,还使他感到一种'建筑意'的愉快"[2]。这些美的存在,在建筑审美者的眼里,产生性灵的融合,激发审美的感慨。在他们看来,"建筑意"超越了诗情画意,因为建筑在"年代的磋磨""时间的洗礼"后,蕴含了人生哲理、时代精神、历史沧桑、伦理观念、民族意识等文化意蕴。研究中国园林设计的著名学者陈从周也提出,中国的园林建筑具有意境之美:"园林之诗情画意即诗与画之境界在实际景物中出现之。统名之曰意境。"[3]事实上,在中国的园林和建筑设计中,都存在着在形式之外更深层的意境之美。这种意境之美是中国传统建筑和园林设计给人的一种心理感受,是对人居环境和文化环境的一种诗意营造,也可以理解为园林和建筑设计的内在精神与外在环境的完美统一。(图1-2)通过凝神观赏和细细品味,欣赏者可以切身感受到这种意境美。

在中国传统建筑和园林的设计中,设计者把意与形、意与境融合在一起,使欣赏者达到情景和谐、物我两忘的境界,从情景营造升华到审美意境。在中国的园林

[1] 李泽厚:《华夏美学·美学四讲(增订本)》,生活·读书·新知三联书店,2008年,第97页。
[2] 梁思成、林徽因:《平郊建筑杂录》,收于王明贤、戴志中主编:《中国建筑美学文存》,天津科学技术出版社,1997年,第210页。
[3] 陈从周编:《说园(插图本)》,书目文献出版社,1984年,第35页。

和建筑等居住环境的设计中，形式美感并没有像其在西方设计美学中的那么重要，因其对意境美的追求，使得具体的形式往往是为背后的情感传递、思想教化等意义的表达服务的。在意义传达的过程中，每个人在对空间或形式的审美把握中都会有不同的感受，因此，中国传统居住设计的审美强调体悟与意会，希望作为个体的欣赏者通过直观感受与理性知觉等个人主观心绪对空间形

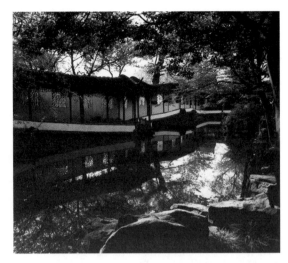

图1-2　苏州拙政园里一波三折的水廊

式进行审美体验。中国传统园林和建筑设计中的意境美是内在的，是通过多种要素的系统整合而实现的，不仅如此，意境美的实现还有赖于空间动态地呈现，即欣赏者在欣赏过程中对于空间形式本身的理解与解读。

在中国传统的居住美学中，园林和建筑设计的美体现在虚与实、形与神、繁与简、疏与密、藏与露等关系中，这也成了中国传统居住环境和空间营造的美学规则。"虚实相生，无画处皆成妙境"同样可以用来作为中国传统居住设计形式上的美学法则之一。中国传统园林和建筑设计注重处理人与自然、人与环境的关系，虚与实的统一构成了空间的整体意境。设计形式上的虚并不是无意的，这种虚的空白在整体形式上是不可或缺的，也是精心安排的结果。和中国艺术一样，中国传统的居住设计在实用的前提下，注重对意境美的追求，甚至在一些园林设计中，有时候美学上的追求超过了实用层面的需求。

与中国传统审美强调的"神游""目想""妙悟"等一致，在对中国传统的居住环境和空间的审美过程中，人们将个体主观的感性与客体的理性相融合，重视体验、领悟，从个体主观的悟性与社会群体认知的角度去领会和感知环境与空间的美。（图1-3）"外师造化，中得心源"是中国传统审美文化的特点，中国传统特色的审美讲求"心物交融，物我两忘"的境界，这种主客融为一体的审美方式，同样也可以用在中国传统的居住环境和空间的设计上。事实上，中国园林和建筑在设计之初，就已经把诗意栖居的理想包含在里面了。

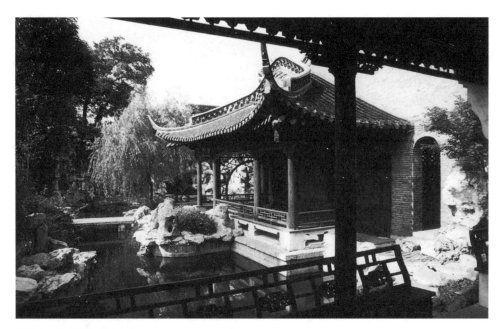

图1-3　扬州瘦西湖的风亭

1. 天人合一的环境之美

 中国哲学强调提升人的精神境界，以超越现实世界。提升人的精神境界的途径，就是中国文化里经常讲的修身养性，在现有的秩序中寻找到恰当的位置和心灵的寄托。在中国哲学思想里，自然充满了人格特征。孔子是儒家思想的代表，他把自然的特性与人的品行道德联系起来，把山水喻为"知者"和"仁者"，认为"知者乐水，仁者乐山；知者动，仁者静；知者乐，仁者寿"（《论语·雍也》）。在他的观念里，人们之所以欣赏自然的美，是因为它与人的精神有相似的品性，人们可以从对自然山水的观照中，获得对自身道德意志和人格力量的审美经验。对于这种比附，美学家李泽厚、刘纲纪指出："这种看来是比附的说法，在一种简单朴素的形式下向我们提示了有关自然美的一个极为重要的事实，那就是人所欣赏的自然，并不是同人无关的自然，而是同人的精神生活，人的内在的情感要求密切联系在一起的自然。……这决不是出于古人的简单无知，而是人类对自然的审美意识的一个重大发展，对自然与人之间有某种内在的同形同构的对应关系的发现。"[1]他们认为，这是中国审美

[1] 李泽厚、刘纲纪主编：《中国美学史》第一卷，中国社会科学出版社，1984年，第147页。

文化中自然美意识产生的缘由。儒家思想把自然美与人的精神和道德情操联系起来，对中国传统居住美学产生了重要而又深远的影响。

以老子和庄子为代表的道家，提出了"天地有大美"的美学命题和"天乐"的观念，认为"与天和者，谓之天乐。以虚静推于天地，通于万物，此谓之天乐"（《庄子·外篇·天道》）。与儒家强调"人和"不同，道家强调的是"天和"；只有与"天和"，才能达到"天乐"的境界。"天乐"是与"天"同一，与宇宙自然合规律性地和谐一致。李泽厚认为："这种'天乐'并不是一般的感性快乐或理性愉悦，它实际上首先指的是一种对待人生的审美态度。"[1]只有与"天和"，才会由此进入与"道"合一的"坐忘"审美状态。"坐忘"就是静坐修养，彻底忘掉周围世界和自己的心智形体，使身心完全与"道"相通，达到浑然忘我的境界。庄子所追求的这种"忘物我、同天一、超利害、无思虑"的境界，在今天的审美研究中就是人的情感的对象化和对象的情感化，把人与自然的关系升华到物我两忘、主客同体的高度。道家对自然的认识超越了人与天地万物的同一，人获得精神自由、心灵解放，由此达到超越时空的自由境界。（图1-4）庄子强调自然高于人际，他本人厌倦人世生活，经常行于山中，钓于濮水，游于濠梁之上，把避世的生活视为"与道冥同"的崇高理想的体现。

对于自然居住环境的推崇，还和中国士文化中的隐逸思想有关，和文人士大夫热衷的隐居理想生活范式密切联系在一起。士是中国古代的知识分子，代表了每个时代文化的最高成就者，他们既是社会道德的体现者，也是生活方式的引领者。士阶层的思想大多兼容了儒释道三家，他们的普遍信条是

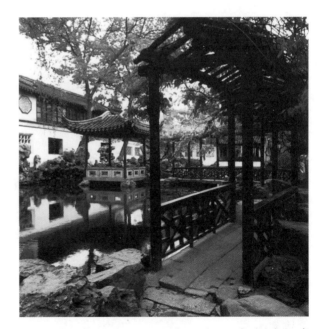

图1-4 扬州的片石山房

[1] 深圳大学国学研究所主编：《中国文化与中国哲学》，东方出版社，1986年，第90页。

"穷则独善其身，达则兼济天下"，"天下有道则现，无道则隐"。他们如果在仕途上顺利，就会志得意满，发扬儒家精神，以治国平天下为己任；如果宦海失宠，就会心灰意冷，皈依老庄，遁入山林，过悠然自得的隐逸生活，以山水田园慰藉心灵。在东汉末到魏晋南北朝时期，由于王朝更替频繁，社会动荡，政治无道，许多有抱负、有志向的士人纷纷从庙堂转向山林，文人士大夫隐逸之风极盛。隐逸生活成为避世的一种体现方式，人们追求的是田园式的自然生活。东汉仲长统的《乐志论》描述了这种生活的典型范式："踯躅畦苑，游戏平林。濯清水，追凉风，钓游鲤，弋高鸿。讽于舞雩之下，咏归高堂之上。安神闺房，思老氏之玄虚；呼吸精和，求至人之仿佛。与达者数子论道讲书，俯仰二仪，错综人物。弹南风之雅操，发清商之妙曲。逍遥一世之上，睥睨天地之间。不受当时之责，永保性命之期。如是则可以陵霄汉，出宇宙之外矣。岂羡夫入帝王之门哉！"这样的田园生活，美丽的自然山水是居住的必要条件，山水花木的自然美景成为避世之士的精神避难所。隐逸自然、寄情山水变成了失意官场的心理调节方式，享受自然美景成了高雅的审美情趣。（图1-5）中国士人的退隐情结和对隐居山林的生活向往，一直影响到现在，长久地存在于中国人的居住文化中。

在长期的农耕文明和生产过程中，中国古人逐渐认识到天时、地利等自然条件对人的生产、生活有极大的制约作用，认识到天地、日月、山川、风雨等自然因素与人息息相关，产生了"天地者，生之本也""天地之大德曰生"等观念。中华民族的祖先将自然的"养人""利人"称为"大德"，这表现为一种感恩型的自然崇拜观念，其经过漫长的历史发展后积淀为民族文化心理结构，在哲学上体现为"天人合一"的思想。城乡聚落的建设和建造，则表现出重视自然、顺应自然的倾向，秉持与自然亲和的态度，因地制宜，强调居所与自然融合协调的居住环境

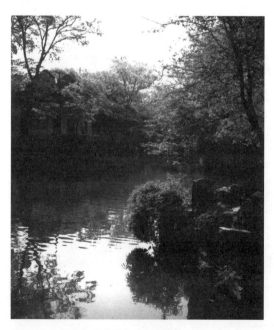

图1-5　无锡寄畅园设计中对自然的模拟

意识。中国文化中最重要的"天人合一"思想，体现在中国传统居住环境的设计上就是人和自然融为一体，就像管子对城市选址——"相地"所提出的"凡立国都，非于大山之下，必于广川之上，高毋近旱，而水用足，下无近水，而沟防省"（《管子·乘马》），主张都城的规划应该"因天材，就地利"。《诗经·大雅·公刘》也生动地描绘了周族酋长公刘如何登上小山、下到平地观察流泉，测量日影，全面考察定居地的自然状况，寻找适合族人居住的有利环境。

中国先民在积累和发展了"相地"实践的丰富经验后，结合阴阳、五行、四象、八卦和巫术占卜等，在选择人居环境时形成了一门独特的知识门类——风水术。风水也称"堪舆"，就是通过审察山川形势、地理脉络、时空经纬，选择合适和所谓"吉利"的聚落建筑基址，确定布局。风水理论认为天、地、人是密不可分的，"天人合一"是风水学说的基本根基。风水术对中国居住环境观念的确立产生了极为重要的影响。风水术中虽然有不少迷信、神秘的内容，但其所呈现出的总体思想反映了中华民族的居住环境意识，强调了人居与天地融合、天道与人道相通的观念。风水学所推崇的理想建筑基址模式是"枕山、环水、面屏"，由此形成了坐北朝南、负阴抱阳、背山面水的聚落基本格局，也形成了中国建筑群落与自然环境充分融合的理性传统。这样的聚落格局其实非常符合今天的科学选址观念，便于日照、通风、取水、防涝、灌溉、养殖等，有利于农、林、牧、副、渔等传统的农业经营活动。山环水抱、重峦叠嶂、山清水秀、郁郁葱葱的自然环境构成了和谐的风貌，也形成了优美的景观画面，促发了良好的心理空间。

中国传统风水学说的观点十分吻合中国居住环境景观的美学理念。在很多情况下，风水的好和善与美是密切地联系在一起的。风水术有关天地的观念："圣贤之地多土少石，仙佛之地多石少土。圣贤之地清秀奇雅，仙佛之地清奇古怪。清秀者，不去土以为奇，不任石以为峭。祥如鸾凤，美若圭璋，重如鼎彝，古如图书……清奇者，如寒梅瘦影，骨骼仅在；野鹤赢形，神光独见；横如步剑，曲若之元，尖如万火烧丹，直如九天飞锡，岩空欲堕，峰缺疑倾，一尘不染。"[1]这里所表达的意思是，像圣贤那样的人适于清秀之地，宜于清秀之美；像仙佛那样的人则适于清奇之地，宜于清奇之美。在这里，风水的选择与审美的选择是合二为一的。"枕山、环水、面屏"的格局也体现了良好的自然生态与美好的自然景观的统一。研究风水理论的当

[1] 转引自王玉德：《神秘的风水——传统相地术研究》，广西人民出版社，1991年，第347页。

代学者尚廓先生从环境美和景观美的角度对此进行了分析:"1.以主山、少祖山、祖山为基址背景和衬托,使山外有山,重峦叠嶂,形成多层次的主体轮廓线,增加了风景的深度感和距离感。2.以河流、水池为基址前景,形成开阔平远的视野,而隔水回望,有生动的波光水影,造成绚丽的画面。3.以案山、朝山为基址的对景、借景,形成基址前方远景的构图中心,使视线有所归宿。两重山峦,亦起到丰富风景层次感和深度感的作用。4.以水口为障景、为屏挡,使基址内外有所隔离,形成空间对比,使入基址后有豁然开朗、别有洞天的景观效果。5.作为风水地形之补充的人工风水建筑物如宝塔、楼阁、牌坊、桥梁等,常以环境的标志物、控制点、视线焦点、构图中心、观赏对象或观赏点的姿态出现,均具有易识别性和观赏性。"[1]根据这些居住环境景观理念所构建的中国乡村景观,体现出了迷人的视觉美感。英国自然科学史学家李约瑟(Joseph Needham)赞叹道:"风水包含着显著的美学成分和深刻哲理,中国传统建筑同自然环境完美和谐地有机结合而美不胜收","遍布中国农田、居室、乡村之美,不可胜收,皆可藉此得以说明"。[2]在风水观念的影响之下,中国传统的聚落布局和居住环境呈现出依山傍水的特点。如一些古老的徽州民居,由于地势原因,坐落在不规则的用地上,因为坚持了住宅主体朝南或朝东的方位,既满足了朝向的要求,又顺应了地势的特点,在保证实用功能的前提下,获得了自然、活泼的生动形象。(图1-6)

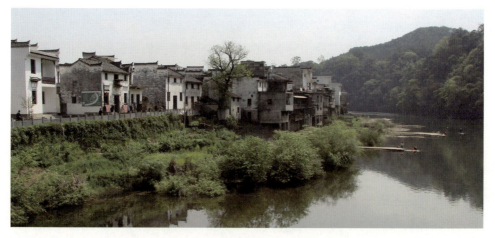

图1-6 江西婺源的乡村美景

[1] 王其亨主编:《风水理论研究》,天津大学出版社,1992年,第29页。
[2] 转引自北京乾圆国学文化研究院主编:《易学与建筑环境学》上册,北京工艺美术出版社,2018年,第86页。

中国传统居住的美体现的是一种与自然、与环境协调一致的韵律，并逐渐演变成居住的审美判断标准。中国古人从崇尚自然到寄情于山水，把对自然的审美提升到了"畅神"的高度，由此发现了自然美自身的审美价值，真正进入到自然审美意识的高级阶段。"畅神"意味着从对自然美的欣赏中直接获得了"心怡神畅"的审美享受，这种审美意识摆脱了儒家的"比德说"的功利性，是对自然美本身的审美价值的真正发现。古人在山水自然中感受着美，在情感上也与之相呼应，山水已然具有了和人神交的秉性。正如诗人所描绘的"相看

图1-7　江西婺源李坑民居生活

两不厌，只有敬亭山"（《独坐敬亭山》），"登山则情满于山，观海则意溢于海"（《文心雕龙·神思》）。宋代诗人辛弃疾描写自己"我见青山多妩媚，料青山见我应如是"（《贺新郎》），这种物我相融的境界，体现了中国古人在自然中实现审美栖居后，与山水共情的精神愉悦。清代著名画家郑板桥在《竹石》图题识中，描绘的理想居住环境是："十笏茅斋，一方天井，修竹数竿，石笋数尺，其地无多，其费亦无多也。而风中雨中有声，日中月中有影，诗中酒中有情，闲中闷中有伴，非唯我爱竹石，即竹石亦爱我也。"在一方天井中，因为有几根修竹、数块石头相伴，加上风声、雨声、日影、月影等自然景象，便组合成了人与自然情景交融的意境。天井虽小，由于有自然的陪伴，生活因此变得有声有色，具有了无穷乐趣。建筑与环境相得益彰，有限的建筑手段与无限的自然意趣相结合，人们生活在其中，就可以感受到自然的四时变化，享受到自然环境的美景。（图1-7）中国传统人居环境与自然的和谐，令李约瑟感慨："我初从中国回到欧洲，最强烈的印象之一是与天气失去了密切接触的感觉。木格子窗糊以纸张，单薄的抹灰墙壁，每一房间外的空阔走廊，雨水落在庭院和小天井内的淅沥之声，使人温暖的皮袍和炭火——在令人觉得自然的心境，雨

呀、雪呀、日光呀等等；在欧洲的房屋中，人完全被孤立在这种境界之外。"[1]

在明末清初的《长物志·室庐》一书中，文震亨对理想的居住环境进行了分级式的评价："居山水间者为上，村居次之，郊居又次之。吾侪纵不能栖岩止谷，追绮园之踪，而混迹廛市，要须门庭雅洁，室庐清靓，亭台具旷士之怀，斋阁有幽人之致。又当种佳木怪箨，陈金石图书，令居之者忘老，寓之者忘归，游之者忘倦。"古人对于自然的享受有时候甚至忽视了居室的简陋，从唐代诗人白居易的《草堂记》一文中，我们可以看到诗人因为对庐山香炉峰、遗爱寺处的胜境"见而爱之，若远行客过故乡，恋恋不能去"，因此决定结庐于此，在"面峰腋寺"的位置，建了草堂。从他的描写中可知，这个草堂仅"三间两柱，二室四牖"，而且"木斫而已，不加丹；墙圬而已，不加白；砌阶用石，幂窗用纸，竹帘纻帏，率称是焉"，建造得极为简朴。但草堂周围有平台、方池、石涧、层岩、飞泉、瀑布，"环池多山竹野卉"，"夹涧有古松老杉"，"松下多灌丛，萝茑叶蔓"。他还赞叹"春有锦绣谷花，夏有石门涧云，秋有虎溪月，冬有炉峰雪"，可以在这里"仰观山，俯听泉，旁睨竹树云石"。他在文中说自己在这儿"一宿体宁，再宿心恬，三宿后颓然嗒然，不知其然而然"，与自然达到了外适内和、体宁心恬、物我皆忘的境界。对于白居易来说，山水自然的美，才是真正让人精神愉悦的宜居因素。只有生活在自然中，才能够乐在其中。

中国古人理想的居住环境体现在居住的形式上，最重要的就是古代的园林设计了。中国传统的园林艺术具有迷人的魅力，无论是谁，只要身临其境都会或多或少地受到感染。传统的园林设计是中国古人居住美学思想的物化，其审美意义甚至超过了居住的功能需求。在传统园林设计中，山石、花木、水池等自然物构成园林景观的主要内容，占地面积和数量都远远超过了可以居住的建筑。中国古代在园林的建造上形成了一整套园林设计美学思想和具体的操作方式，其中蕴含了中国文人所推崇的理想居住文化。明代计成的《园冶》是有关园林设计和建造的重要著作，介绍了许多造园的方式，以获得模拟自然、实现视觉美的效果。其设计的宗旨就是要把自然山水浓缩于一园之中，如果不能栖身于村郭，则在都市里实现自然栖居的理想。在设计手法上则"法天象地""移天缩地""模山范水"，通过对自然的写意与模拟，将自然意境微缩到微观的空间营造中。（图1-8）明末文学家黄周星在其《将就园记》一文中，构思了一个理想的"乌有"之园，虽然只是一个颇有意味的设

[1]〔英〕李约瑟：《中国之科学与文明》第10册，陈立夫主译，台北商务印书馆，1997年，第162—163页。

图1-8 瞻园的南假山，设计注重细节，有如真山意象。

计方案，但不受限制地表达了一个文人的造园美学理想。他将理想的园林称为"将园""就园"，二者均置山水、亭阁、花木、桥堤，但论其概："则将园多水，就园多山。然将园所见皆水，而自罗浮岭以至两楼、露台，无非山也；就园所见皆山，而溪流自南入者，汇为华胥堂之池，池水北流为十八曲之涧，涧尽乃汇为桃花潭，而潭水复北流出溪，则无非水也。故将旷而就幽，将疏而就密，将风流而就古穆，将富贵而就高闲。四时之中，将宜夏，就宜冬。"[1]

在中国传统园林的建造中，堆山叠石、理水和花木配置极为重要，山石、水、花木和建筑共同构成了古典园林的四大要素。园林山石是对自然山石的摹写，因此称为"假山"。不管南北、无论大小，只要有园，必有山石。园林山石不仅师法自然，而且是造园者的艺术创造，除具备自然山石的外形，还具有传情作用，《园冶》所说的"片山有致，寸石生情"就是指的这种境界。山石的形式美也极为重要，传统的标准是透、漏、瘦、皱。一些大型的园林采用山石堆叠，营造出峰岩嶙峋、沟壑纵横的景象，再现了大自然的峰峦峭壁，有山林野趣的效果。园林里的水景观分为静水、活水，常设计为水池和水道形式，也有落水和流水。为了看起来自然，水池一般都是不规则的形状，池岸也务求曲折，忌平直。水道则模仿涓涓溪流，山石

[1] 陈从周、蒋启霆选编：《园综：新版》下册，赵厚均校订、注释，同济大学出版社，2011年，第234页。

之间水流成涧，形成幽深曲折自然的流水景观。花木配置是园林设计的基础，也是模拟自然最有效的手段，因为空间意境、四季景象、晴雨变化，都可以从花木中体现出来。在大多数园林设计里，花木配置总是取法自然，讲究密中有疏，大小相间，高低参差错落，虽由人工种植，却宛如自然山林。园林里的树木还可以起到丰富空间层次变化和加大景深的作用，使园林显得含蓄深远。园林里的"听雨轩""荷香亭""枇杷园"等都是通过花木营造出来的景观，不仅可以在此感受到自然的美，还可以满足听觉、嗅觉等感官享受，增加了园林欣赏的丰富性。像古松、芭蕉、残荷、梅竹等，一直是中国传统文学和艺术表达的主题。残荷听雨、花气袭人、槐荫当庭等，往往是构成园林意境的重要内容，让人在园林的游行中领略到艺术和诗意的美。

中国传统文化中的"和"与"中庸"思想也被运用在园林设计美学中，这就是在设计中对"度"的把握。以园林设计来说，明末清初的文人沈复在其所著的《浮生六记》中说，园林设计的美"大中见小，小中见大，虚中有实，实中有虚，或藏或露，或浅或深，不仅在周回曲折四字也"。《红楼梦》作者曹雪芹通过在书中对园林景观的赞美，道出了其美学设计思想："这园子却是如画儿一般，山石树木，楼阁房屋，远近疏密，也不多，也不少，恰恰就是这样。你就照样儿往纸上一画，是必不能讨好的。这要看纸的地步远近，该多该少，分主分宾，该添的要添，该减的要减，该藏的要藏，该露的要露。"园林所营造的山水意象，虚中有实、实中有虚，严谨中求生动、规整中有变化。

与法国古典主义园林所代表的几何形园林不同，中国园林是自然山水的主观创造性再现。法国几何形的园林讲究整齐划一，均衡对称，具有明确的轴线引导和几何图案组织，花草树木不仅按几何形种植，而且修剪得整整齐齐，强调人工的创造，表现出人工的美。中国传统的园林设计源于自然，但又高于自然，把人工美与自然美巧妙地结合起来，从而达到"虽由人作，宛自天开"的视觉效果。中国园林之所以遵循这样的美学范式，与中国的哲学、绘画、诗词的审美思想有密切的关系。中国古代并没有专门的造园家，许多园林都是由文人和画家直接设计的，这就使中国园林从一开始便带有诗情画意般浓厚的感情色彩，反映了这些人的趣味、气质和情操。而且，造园的往往是一些在政治上受到冷落，希望超凡避世、渴望享受自然的文人士大夫，因而园林的设计也反映了他们恬淡清雅、寄情山水的生活理想，其美学追求和山水画、田园诗是一致的。所以，中国传统园林并非只有自然山水的形式美，还升华到了诗情画意的意境美。（图1-9）

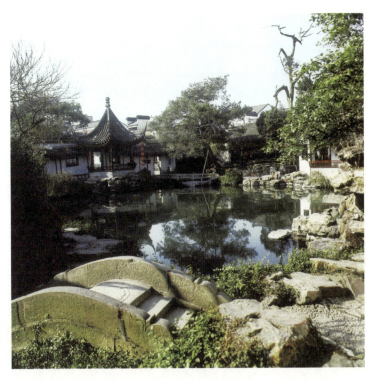

图1-9 苏州网师园以水为中心,周边环绕建筑、道路、山石、植物,高低错落,虚实相间。

另一方面,中国的山水画及其理论深刻地影响了中国传统园林的设计方式和审美倾向,从某种程度上说,中国传统的园林设计是中国二维山水画艺术的三维再现。中国传统绘画理论同样适用于造园艺术,清代郑绩所著的《梦幻居画学简明》有关绘画布局的观点,完全可以视为园林设计的美学思想。他强调了绘画中画面虚实描绘的重要性:"景欲浓密,则树阴层层,峰峦叠叠,人皆知之。然照此去写,每见逼塞成堆,殊无趣味者,何也?盖意泥浓密,未明虚实相生之故。不知浓处必消以淡,密处必间以疏……或树外间水,山脚间云,所谓虚实实虚,虚实相生,相生不尽,如此作法,虽千山万树,全幅写满,岂有见其逼塞者耶?"用在园林的设计中,这样的虚实处理手法同样可以获得疏密得当、具有节奏感和韵律感的美景。中国书画中常常有留白的表现手法,也为园林设计提供了空间处理的方式。在中国书画中,留白为实体的笔墨提供了意义,"白"是为了容纳更为深远的意义而存在的,留白成为中国书画艺术创作中的"画眼"和"精神"。在园林艺术中,景观之中的留白安排和布置,使得空间变得空灵起来。陈从周对园林艺术中的"白"和虚空间有极为精当的描述,他认为:"园林中求色,不能以实求之",因为"白本非色,而色自生;池

水无色,而色最丰。色中求色,不如无色中求色。故园林当于无景处求景,无声处求声。动中求动,不如静中求动。景中有景,园林之大镜、大池也,皆于无景中得之"。[1]园林设计的虚和留白的意义具有耐人寻味的效果,其中蕴含的空灵之美甚至比实体的景观形式更吸引人,更让人富于联想。因为追求设计的意境美,虚和留白在园林设计的美学中变得极为重要,古人在造园时往往会精心布局空间中的虚和留白,使其积极参与到美的营造中。

中国绘画艺术的审美思想也被用在传统的园林设计的美学评价上,宋代郭熙在其著名的论山水画著作《林泉高致》中说:"世之笃论,谓山水有可行者,有可望者,有可游者,有可居者。"现代著名美学家宗白华在此基础上论述了中国的园林设计:"可行、可望、可游、可居,这也是园林艺术的基本思想。园林中也有建筑,要能够居人,使人获得休息。但它不只是为了居人,它还必须可游,可行,可望。'望'最重要……窗子并不单为了透空气,也是为了能够望出去,望到一个新的境界,使我们获得美的感受。"[2]"不但走廊、窗子,而且一切楼、台、亭、阁,都是为了'望',都是为了得到和丰富对于空间的美的感受。"[3]在这里,"望"不仅是对居住空间开阔的视觉要求,也是人可以欣赏到自然美的一种方式和角度,因此获得身在居室但可以神游自然的视觉效果。(图1—10)

图1-10 北京颐和园,窗户如画框,窗外景色如画,层次丰富。

中国传统的居住环境往往是建筑与自然山水融为一体的整体环境,在古代城池和聚落设计中都可以看到这种设计的案例。在分析福州城市的布局和特色时,著名建筑理论家吴良镛先生认为,构成福州城市美的元素,包括了对山和对水的利用,重点建筑群的点缀,城墙

[1] 陈从周编:《说园(插图本)》,书目文献出版社,1984年,第21页。
[2] 宗白华:《美学散步(插图本)》,上海人民出版社,2015年,第70—71页。
[3] 同上书,第72页。

城楼、城市的中轴线、街坊的建设和城市的绿化,以及近郊的风景名胜等。福州因为结合了自然条件进行空间布局,有着绝妙的城市设计。其中,建筑艺术、工艺美术、古典园林,乃至摩崖题字的书法艺术等融为一体,是各种艺术之集锦,包含极为丰富的美学内涵,这都使城市倍增美丽。[1]这种整体创造出来的美,是形式构图、技术建构、意境创造和审美文化的综合,体现了中国传统理想的居住美学观念。

自然往往成为中国居住环境中的重要内容,也成为建筑不可或缺的组成部分。当人们站在一

图 1-11 苏州耦园的竹林掩映与建筑一起构成环境景观。

座宏伟的欧洲哥特式大教堂的面前时,其巨大的体量会令人震撼,内部阔达、封闭的空间让人产生对神的敬畏感。中国的亭台楼阁榭等建筑则相反,它们往往是开放的,尺度宜人。作为景观的一部分,这些建筑给人提供了休憩的空间。它们往往建在观赏景观的最佳角度,给人们欣赏美景提供了绝佳的位置。同时,亭台楼阁榭还是构成居住环境景观的一部分,被精心地布局在景观中,与周边的环境融为一体。其不同的造型和角度,也成为居住环境审美中的重要元素。(图 1-11)在谈到北京颐和园的设计时,建筑学家梁思成论述了颐和园在造园时对自然景观的巧妙运用。他写道:"由湖上或龙王庙北望对岸,则见白石护岸栏杆之上,一带纤秀的长廊,后面是万寿山、排云殿和佛香阁居中,左右许多组群衬托,左右均衡而不是机械地对称。这整座山和它的建筑群,则巧妙地与玉泉山和西山的景色组成一片,正是中国园林布置中'借景'的绝好样本。"[2]不仅如此,景观中的建筑和建筑中所欣赏到的景观,也是借景生情、情景交融的美好意境的重要来源。在欧阳修的《醉翁亭记》

[1] 参见吴良镛:《中国建筑与城市文化》,昆仑出版社,2009 年,第 82—85 页。
[2] 梁思成:《祖国的建筑》,收于《梁思成全集》第五卷,中国建筑工业出版社,2001 年,第 225 页。

里，由于醉翁亭坐落于山景之中，因此可以领略到"若夫日出而林霏开，云归而岩穴暝，晦明变化者，山间之朝暮也。野芳发而幽香，佳木秀而繁阴，风霜高洁，水清而石出者，山间之四时也"。在《岳阳楼记》中，因为岳阳楼周围的胜境，以至于范仲淹写出了"衔远山，吞长江，浩浩汤汤，横无际涯。朝晖夕阴，气象万千"的千古名句。唐代诗人王勃在《滕王阁序》中，面对美景，也发出了"落霞与孤鹜齐飞，秋水共长天一色"的感慨。他们所描绘的大观气象荡气回肠、激情豪迈，其诗情意境几千年仍旧在回响。正是在山水自然之中，中国人感受到了"坐忘""畅神""物我两忘"的审美意境，把对自然的欣赏提升到了"心怡神畅"的审美感受中。在传统的居住环境中，中国人在山水自然中感受着美，在情感上也与之相呼应，山水已然具有了和人神交的秉性。对于中国人来说，这样的山水之境既是身体的安居之所，也是灵魂的归宿之地。

2. 和谐统一的建筑之美

早在《诗经》等古代文献里，对中国建筑就已经有了"如翚斯飞""作庙翼翼"之类的描写，可见当时的建筑不仅已经具备了相当的规模，而且在形式上也已经具有了审美功能。《诗经·小雅·斯干》写道："如跂斯翼，如矢斯棘，如鸟斯革，如翚斯飞，君子攸跻。"意思是说，端端正正的房子，如同人一样屹立着；房屋整整齐齐，像箭一样排列起来。房屋宽广，其屋檐像大鸟展翅，似欲飞翔。诗中描绘的屋檐出挑、舒展如翼、如鸟飞翔的建筑美的艺术效果，和中国后来发展出来的建筑形式极为吻合。

我们知道，中国建筑的结构体系和基本形制到汉代已大体确立，而秦时便已经建成了规模宏大的建筑群，并且在美学上体现出了建筑的审美意象。如唐代诗人杜牧在《阿房宫赋》一文里，描绘秦代的阿房宫"五步一楼，十步一阁。廊腰缦回，檐牙高啄。各抱地势，钩心斗角"。隋唐时期，中国土木工程进入兴盛期，建筑体系更为完善，建筑装饰更为丰富。北宋时期，颁布了《营造法式》，书中总结了中国传统建筑的经验，对各类建筑的设计、结构、用料等做了明确的规定。《营造法式》是中国传统建筑设计的规范，对建筑形式的最终确定起到了重要作用。经过上千年的发展，中国确立了具有自己文化背景的建筑形式和建筑思想，形成了与西方建筑不同的美学原则。中国以木架结构为特点的建筑，构成了中国建筑美学的独特形式，

图 1-12　山西唐代建筑南禅寺

也形成了与西方砖石结构建筑不同的东方建筑体系。虽然经过了几千年的发展，但中国木架结构的建筑形制一直没有变化，体现出了独特的历史特征和美学风格。（图1-12）中国的木架建筑语言非常丰富，东汉时期木架建筑体系已基本完成，明确形成了抬梁式和穿斗式两种基本的构架形式，斗拱的探索和运用也十分活跃，多层楼阁建造很频繁。屋顶形式也形成了庑殿、悬山、攒尖和两叠式歇山顶。唐代的木架建筑已经非常完整和成熟了。在随后的一千多年里，木架建筑持续发展，不曾中断，建筑的语言和形式都极为丰富，成为具有东方文化和美学特征的独特建筑形式。在中国木架建筑的类型、布局、形制和设计意匠上，渗透着中国人的价值观念、处世哲学、生活方式和审美趣味。

宗白华在谈到中国建筑的美时认为，无论是在建筑的形象上还是建筑的内部装饰上，中国建筑都体现了一种"飞动之美"，如中国建筑特有的飞檐。李泽厚认为，中国木架结构建筑的屋顶形状和装饰占有重要地位，屋顶的曲线和向上微翘的飞檐（汉以后），使这个本应是异常沉重的往下压的大帽反而随着线的曲折，显出向上挺举的飞动轻快之势，配以宽厚的正身和阔大的台基，使整个建筑安定踏实而毫无头重脚轻之感，体现出一种情理协调、舒适实用、有鲜明节奏感的效果。中国的亭台楼榭，是在形式上体现"飞动之美"的典型传统建筑。（图1-13）欧阳

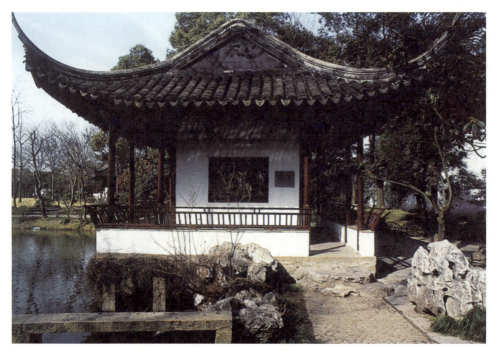

图 1-13 苏州拙政园的芙蓉榭,底部石梁柱深入水中,建筑轻巧,似凌于水上。

修在《醉翁亭记》一文里,描绘了醉翁亭出现在景观中的美好意象:"山行六七里,渐闻水声潺潺,而泻出于两峰之间者,酿泉也。峰回路转,有亭翼然临于泉上者,醉翁亭也。"这种"翼然"的"飞动之美",尤其体现在中国传统佛塔的设计中。佛塔把楼阁的形式结合起来,在满足宗教功能要求的基础上,体现出世俗的情怀。多层的佛塔在设计上每层都有多边形上挑的飞檐,并在每层都建有观光的走廊,游人可以在走廊上凭栏远眺周边的风景,如在画中,本身就具有了诗情画意的审美意境。

梁思成和林徽因对中国传统建筑的屋顶所蕴含的美,给予了高度评价:"历来被视为极特异极神秘之中国屋顶曲线,其实只是结构上直率自然的结果,并没有甚么超出力学原则以外和矫揉造作之处,同时在实用及美观上皆异常的成功。这种屋顶全部的曲线及轮廓,上部巍然高耸,檐部如翼轻展,使本来极无趣,极笨拙的实际部分,成为整个建筑物美丽的冠冕,是别系建筑所没有的特征。"[1]中国传统建筑的屋顶设计在理性中渗透着浪漫,在美化结构枢纽和构造节点的同时,

[1] 梁思成:《清式营造则例》,中国建筑工业出版社,1981年,第12—13页。

注入了文化性的语义和情感性的象征。例如屋顶最高点的鸱尾,本来是正脊和垂脊交叉的节点,由于所处位置的重要性,就被设计成了鸱尾的形象,不仅在视觉上体现出轩昂、流畅的生动形象和优美的轮廓线,还包含了文化上"海中有鱼虬,尾似鸱,激浪即降雨"的神话寓意。后来,鸱尾在建筑上演变为鸱吻、龙吻的形式,同样蕴含了中国文化的内容。

中国木架建筑结构极为清晰,作为中国传统建筑最重要的部件的斗拱,也是形成建筑美的重要元素。斗拱是中国木架建筑独有的构件,是用以连接柱、梁、桁、枋的一种独特托架。斗拱在建筑中主要起着承托、悬挑作用,减小弯矩和剪力。木架结构中,柱与梁、枋搭接时,斗拱设置为柱头扩大承压面,起到扩大支座的承托作用。当木架建筑的屋顶出檐较大时,檐下就需要支撑悬挑的支点。柱头斗拱在发挥承托和悬挑作用的同时,由于扩大了支座,增添了支点,改善了节点构造,就明显地减小了构件的弯矩和剪力。斗拱的出现主要是出于功能上的考虑,在唐代时其结构机能和造型已臻完善,成熟期的斗拱实现了力的传递与美的造型的有机统一。(图1-14)唐宋时期梁柱大木构架,通过卷杀的方式,以刚中带柔、柔中有刚的细腻处理,力图表现力学与美学的和谐。如现存的唐代建筑五台山佛光寺,东大殿的外檐采用了斗拱,使檐口挑出约4米,充分显示了斗拱支持深远出檐的结构功能。其造型上也形成了合理、规范的形式,展示出强劲、雄迈的气势,以及富有装饰韵味的丰美形象。由于斗拱的支撑,出檐深远的大屋顶还起到了排泄雨水、保护屋身的作用。中国建筑的斗拱在结构机能和审美形象上取得了高度的和谐和统一。

中国传统建筑设计非常注重对称与均衡,以此来实现建筑群体和单体之美。对

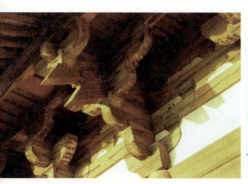

图1-14 山西五台山唐代佛光寺东大殿斗拱细部及结构图

称在传统建筑的空间组织中被普遍采用，其中最重要的是对中轴线的运用。中轴线往往成为组织群体建筑的主线，也让单体建筑达到均衡的效果。中轴对称的建筑形式会产生均衡感，也使其整个形式在构图上统一。在组织过程中，设计者也会在对称中适当地加以变化，形成不完全对称的生动效果。这种处理手法在建筑群的组织安排中表现得尤其明显，也是群体建筑形成均衡、对称但又有变化的美的重要手段。节奏和韵律是形成中国传统建筑美学特点的重要手法，如房屋的横向开间和塔的竖向楼层设计变化，就形成了建筑立面形式的节奏感。在《营造法式》一书中，作者提出了"以材为祖"的模数化营造规则，将结构构件的有序组织与建筑造型的变化巧妙地结合了起来，体现了节奏对于建筑造型的重要性。在中国传统的建筑实例中，节奏和韵律也是建筑视觉美感的重要语言。梁思成先生认为，节奏和韵律是构成一座建筑物艺术形象的重要因素，差不多所有的建筑物，无论在水平方向还是垂直方向上，都有它的节奏和韵律。他用音乐来类比中国传统建筑的节奏和韵律美，在谈到故宫时写道："例如从天安门经过端门到午门，天安门是重点的一节或者一个拍子，然后左右两边的千步廊，各用一排等距离的柱子，有节奏地排列下去。但是每九间或十一间，节奏就要断一下，加一道墙，屋顶的脊也跟着断一下，经过这样几段之后，就出现了东西对峙的太庙门和社稷门，好像引进了一个新的主题。这样有节奏有韵律地一直达到端门，然后又重复一遍达到午门。"[1]

中国传统建筑强调多因素的整体创造，以建筑空间为载体达到人与自然、人与社会的和谐，并在其中实现个人诗意化的审美栖居。经过几千年的发展，中国建筑在形式、思想和审美上都形成了自己的独特语汇。其形式多姿多彩，有的端庄雄伟、气势磅礴，有的曲折幽深、宁静恬淡，有的小巧玲珑、纤丽娟秀。在不同的功能需求下，中国传统建筑形成了不同的形式美感。在中国传统建筑中，建筑的内容和形式并不是割裂的，而是浑然一体的。李泽厚先生指出，中国在原始思维的影响下形成的古代思维机制与生活保持着直接联系，"不向纵深的抽象、分析、推理的纯思辨方向发展，也不向观察、归纳、实验的纯经验论的方向发展，而是横向铺开，向事物之间相互关系、联系的整体把握方向开拓"[2]。这种思维机制强调天与人、自然与社会乃至于身体与精神和谐统一的整体存在。这种思维观在中国传统建筑的布局中也有集中体现，表现出来就是强调建筑的整体统一和相互联系，也形成了中国传统

[1] 梁思成：《建筑和建筑的艺术》，收于《梁思成全集》第五卷，中国建筑工业出版社，2001年，第367页。
[2] 李泽厚：《中国古代思想史论》，生活·读书·新知三联书店，2008年，第170页。

建筑不是以单体建筑取胜,而是以群体建筑取胜的特点。中国建筑因为是木架结构,组合非常方便,尤其是穿斗式结构,十分灵便,既便于延展面阔进深,也便于构筑楼层,还可以凹凸进退,高低错落。木架结构可以很灵活地适应平原、坡地、依山、傍水等不同的地形。木架结构建筑虽然单体开间尺度有限,但通过庭院自身的放大,以及院与院的组合,可以铺展出庞大的建筑组群。木架体系的庭院式布局形式,也充分适应了中国特色的院落建筑群,住宅常见的三合院、四合院既适应小家庭的多栋分居,也可以满足大家庭的合院共居。院落把建筑串联起来,形成组群空间纵深延展的序列,表现出来的起、承、转、合与自然景观的收纳渗透结合起来,在形式上和审美上呈现出独特的韵味。

在中国传统的建筑美学里,建筑的美不仅有单体建筑的美,更重要的是体现在一种整体的和谐中。中国建筑除了在材料、结构和装饰上的美学追求外,在总结中国建筑美学的时候,美学家李泽厚、建筑理论家范文照都认为,与环境互相呼应,建筑之间互相联系、相互映衬才是中国建筑的美学理想。(图1-15)因此,中国的建筑往往以群体取胜。因为是群体建筑,建筑的美还体现在主次统一的视觉效果上。中国绘画讲求"经营位置",李成在《山水诀》中说的"先立宾主之位,次定远近之形,然后穿凿景物,摆布高低",表现在建筑上则是在主次、高低、大小的建筑组合中找到和谐与平衡。在群体建筑的布局中,首先确定能作为空间秩序核心的"主"

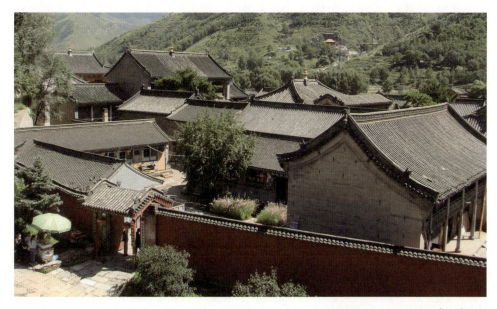

图1-15 山西五台山寺院建筑群

建筑，以此为坐标，"宾"作为补充与点缀，然后由"宾"围绕组织建筑群，由此形成主次有序、宾主呼应的群体建筑美。为了使群体建筑有整体感，中国古代建筑布局经常采用轴线引导和左右对称的方法。如明清时期建成的北京故宫，主体部分不仅采取严格对称的方法来排列各个单体建筑，而且中轴线异常明显。这种轴线不仅贯穿紫禁城内，还一直延伸到整个北京城的南北两端，气势极为宏伟。故宫作为中国典型的宫殿建筑群，规模巨大，但主次分明、排列有序、变化无穷。整个建筑群以三大殿为主要核心——群体建筑的"主"，然后以此进行组织，形成了气势壮观的美。

中国传统宗法的伦理道德，在很大程度上决定了中国人合族而聚的居住方式。宗法制度长期笼罩着中国传统社会，构筑了依凭血缘关系维持和发展的传统封建社会家庭结构，也形成了以家族为特征的聚落建筑形式。在中国漫长的历史中，一直到今天，家族制度长盛不衰，血缘村落比比皆是。尤其是在乡村，人们多聚族而居，一族所聚，可以延绵数十或数百里。聚落里往往建立宗祠，维护封建宗法的伦常秩序。中国传统家族制的生活特征之一，就是老少咸集的大家庭生活状态，因此，在中国，为了满足人口众多的家族居住方式，合院遍及南北。合院是中国传统的经典建筑形式，从北方的四合院到古徽州的合院，以及云南的"一颗印"合院，无论南北皆有。从汉代画像砖所表现的住宅来看，中国在汉代以前就已经有了以院落为中心的住宅建筑群，经过几千年的发展，形成了合院这种典型的住宅类型。此住宅模式的最大特点就是以空间院落为中心，住宅建筑环绕在四周布置，从而形成了一种内向的、封闭式的建筑院落。这种以院为中心的建筑群主次分明，高低相间，参差错落，有开有合，在统一中又有变化，视觉上给人以节奏感、韵律美。合院的美是内向的、自省的，同时又是等级的、社会的，正是众多的合院建筑形成了中国传统合院居住文化的和谐之美。（图1–16）而且，合院还是自给自足的，居住者能够在其中自得其乐，体会四季变化、自然之美。

中国建筑设计的美学原则深受中国文化和艺术的影响，近代著名作家和文化学者林语堂先生认为，中国传统的书画艺术影响了建筑的创造。他谈道："书法的影响竟会波及中国的建筑，好像是不可置信的。这种影响可见之于雄劲的骨架结构。像柱子屋顶之属，它憎恶挺直的死的线条，而善于处理斜倾的屋面，又可见之于它的宫殿庙宇所予人的严密、可爱、匀称的印象。骨架结构的显露和掩藏问题，等于绘画中的笔触问题，宛如中国绘画，那简略的笔法不是单纯的用以描出物体的轮

图1-16　合院建筑设计图

廊,却是大胆地表现作者自己的意象,因是在中国建筑中,墙壁间的柱子和屋顶下的栋梁桷椽,不是掩隐于无形,却是坦直地表露出来,成为建筑物的结构形体之一部。"[1]在谈到中国建筑的魅力时,近代著名的建筑师和建筑理论家范文照认为,中国建筑的魅力主要体现在它给予人们一种与自然、与环境的和谐感。他在《中国建筑之魅力》一文中谈道:"人们接近一幢中国建筑时,总会有一种安宁的舒适及和谐感。因为我们不仅享受到建筑物与自然环境的统一感从而使我们自己成为景观图画中的一员,而且还感觉到建筑及其装饰都被赋予了自然之生命力,从而产生了这种完美的和平感。"[2]中国建筑的美学思想是建立在人与自然、人与环境和谐的哲学思想基础之上的,中国的建筑追求与自然、与环境的协调,同时还追求建筑与建筑之间相互呼应、相互尊重、交相辉映的和谐关系。在谈到中国建筑的美时,李泽厚写道:"中国建筑一开始就不是以单一的独立个别建筑物为目标,而是以空间规模巨大、

[1] 林徽因等著,鄢斌编:《建筑之美》,团结出版社,2006年,第3页。
[2] 范文照:《中国建筑之魅力》,收于王明贤、戴志中主编:《中国建筑美学文存》,天津科学技术出版社,1997年,第223页。

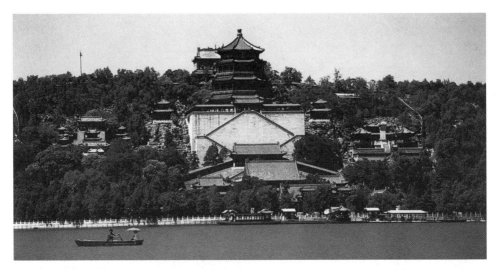

图 1-17　北京颐和园万寿山的建筑群坐落在山体之间，参差错落，主次分明。

平面铺开、相互连接和配合的群体为特征的。它重视的是各个建筑物之间的平面整体的有机安排。"[1] 他认为中国的建筑不是以单个建筑物的形状体貌，而是以整体建筑群的结构布局、制约配合取胜。非常简单的基本单位却组成了复杂的群体结构，形成了在严格对称中仍有变化，在多样变化中又保持统一的风貌。

　　正是这种呼应中国文化艺术、与自然和环境呼应、建筑之间和谐统一的传统美学思想培养了中国人对优秀建筑的判断和理解。（图 1-17）因此，当国家大剧院和中央电视台新大楼突兀地出现在长安街旁古老的中国传统建筑群之间时，人们感觉是如此地不和谐，自然就招来了不少文化人的口诛笔伐和老百姓的调侃戏谑，民间称这些著名设计师的作品是"大笨蛋""大裤衩"，以此表达对这些建筑物的不满。只有在了解了中国传统建筑文化及其崇尚的美学精神后，才能从文化的角度剖析中国当代建筑是否具备中国传统建筑的文化精神，有没有把中国建筑传统融入现代建筑之中。今天，看看我们周围的建筑，无论是外国设计师的作品，还是中国设计师的作品，无疑许多都忽视了这个有几千年文明历史的国度在建筑上所取得的成就，缺乏对中国传统建筑的尊重和敬意。当华裔建筑大师贝聿铭的苏州博物馆落成后，其设计受到人们的肯定的同时，也遭到了一些人的质疑。他们认为苏州博物馆与隔壁作为世界物质文化遗产的忠王府和拙政园的传统建筑相比，规规矩矩，缺乏生趣，

[1] 李泽厚：《建筑艺术》，收于王明贤、戴志中主编：《中国建筑美学文存》，天津科学技术出版社，1997 年，第 330—331 页。

水中的亭子也略显呆板，与隔墙建筑的灵动轻快形成了鲜明对比。而苏州博物馆结晶体般的塔屋则被认为不是苏州本土的东西，甚至不是中国的东西，因为中国古代的建筑多是圆润的、呈弧线的，一般不会出现正多边形的几何形结晶体。

当下一些建筑师采用老建筑拆下来的材料构建中国风格的建筑，这一做法也遭到质疑。因为运用旧建筑上残存的材料作为新建筑的元素并不是传承中国建筑文化的方式，中国当代建筑的问题并不是解决建筑材料的问题，而是设计师在文化观念上是否秉承了自己的文化精神。如果建筑师在文化上有足够的自信，热爱自己的建筑文化和建筑形式，理解了中国传统建筑的内在气质，那么无论使用什么样的材料都可以表达中国传统建筑的精神。在西方现代建筑风格遍及全球的今天，如果中国建筑师有充沛的文化底气，就仍然可以从中国的建筑类型和建筑文化中汲取灵感，做丰富的变化和延伸，设计出采用了现代材料、满足当代人生活所需，且又富于中国文化精神和美学思想的建筑。

3. 时空一体的空间之美

中国古代的思想家用阴阳来理解自然相互对立和消长的辩证关系。老子说"天下万物生于有，有生于无"（《道德经》四十章），他关于"有无"的一段论述经常被用来描述对建筑内部空间的一种辩证认识："三十辐共一毂，当其无，有车之用。埏埴以为器，当其无，有器之用。凿户牖以为室，当其无，有室之用。故有之以为利，无之以为用。"（《道德经》十一章）此话意思是三十根辐条装在轴毂上，中间空着才能发挥车轮的作用；捏陶土做器皿，中间空着才能盛放东西；开门凿窗建造房屋，里面空着才能作为居室。"有"和"无"是中国哲学的一对重要范畴，联系到建筑，有形的、实有的建筑实体部分可以说属于"有"，无形的、虚空的建筑空间部分属于"无"，建筑是实体部分和无形空间的总和。在建筑中，真正有用的是建筑空间，但建筑空间必须通过对建筑实体的构筑才能获得。造房子重在构筑建筑的实体，但效益却是从建筑的空间取得。从审美意义上说，建筑的美既包括实体美，也包括空间美，不同的建筑形态可能有不同的侧重。强调实体美的建筑多以体量美、形象美取胜；强调空间美者，多以建筑的意境美、境界美取胜。作为生活的载体，建筑的空间不仅为各种生活方式的上演提供了呈现的舞台，还为人们在精神层面提供了审美享受。对建筑空间的审美感受其实就是从无中生有，随着人们在空间中的活动徐

图1-18 苏州怡园曲廊,空间变化随人们的行进方向逐步展开。

徐展开,时间也在空间中参与进来,成为构建美的重要元素。(图1-18)

中国的建筑形式非常丰富,空间分割极为自由,既顺应周边的自然环境,也重视人在建筑中的空间感受。尤其是中国的传统园林建筑空间,除了关怀人在其间的生活起居的舒适度外,还注重人的审美享受和情操陶冶。进入一幢中国传统建筑,人们行进时在不同的地方会得到不同的空间感受,从而领略到一种时间的过渡。建筑的内部空间强调的还是一种时间概念,而不仅仅是一种空间概念。与西方建筑注重建筑单体的完整、以个体为主要欣赏对象不同,中国传统建筑注重建筑的群体组织,强调建筑时空一体,以群体性的和谐为目的。在西方古典建筑里,建筑师一直在寻找最恰当的比例和形式,注重单个实体的完整性,在此基础上形成整体的和谐。中国古典建筑追求的是虚实相生、时空一体、往复曲折的空间意象。因此,当谈到中国建筑的美时,英国作家阿兰·德波顿认为,"将某幢中国的建筑描述为'美'的,其含义也就并非限于纯粹的美学喜好;它还暗示出你受到这幢建筑通过其屋顶、门把手、窗框、楼梯和家具促成的那种特定的生活方式的吸引力。'美'的感受是个标志,它意味着我们邂逅了一种能够体现理想中的优质生活的物质表现"[1]。中国古代的栖居理想,正是体现在这种时空一体的居室空间里。

前文已提到,中国传统建筑的特点是木架结构,一些地区也有土木混合结构的木构架建筑,即采用木框架为主体结构,以土作为围护的墙和隔断。因为木构架体系建筑的承载结构与围护结构是相分离的,因此形成了"墙倒屋不塌"的特点。木架结构为建筑的室内空间提供了非常灵活的处理方式,墙体可有可无、可厚可薄;庭院可大可小、可宽可窄;单体开间可严密围隔,也可以充分敞开,或者半敞半开。

[1] 参见〔英〕阿兰·德波顿:《幸福的建筑》,冯涛译,上海译文出版社,2007年,第4—5页。

这种结构方式不仅提供了可变化的内部空间，还可以灵活应对不同地区的气候变化和生活方式。在木构架之下的内部空间分隔，门窗和开间之间的隔罩总是以大木构架的柱间填充物的形态出现，柱枋、柱梁的承重脉络都非常清楚地展露着。室内空间由固定的框槛和开启或不开启的板、扇、格等进行组合，构成脉络也十分清晰。窗户上的棂格部分都有意地做得轻盈剔透，与承重构件形成鲜明对比，由此形成了极富特色的建筑内部空间形态。（图1-19）

中国传统的空间处理方式与中国艺术在审美观念上是一致的，中国绘画的"散点"透视方式也被用于空间的处理。这种不固定视点的观察方法运用在空间设计中，使得中国传统建筑的空间在一定程度上给人的感受是随性的、诗意的和浪漫的。在欣赏视角不断转换的过程中，空间的层次也在展开和延伸，产生了不断变化的节奏感。因此，在中国传统的空间设计中，空间的组织者不是要创造一个静态和固定的空间，而是让人在行进的时间流动中体会到空间变换的美感，把时间和空间统一起来。西方的空间处理采用的是透视手法，也就是以一个点为坐标的观看方式，这种采用固定角度的审美方式被认为是静态的。

中国传统的居住空间设计善于在复杂中寻求单纯，在不规则中找到规则，同时又在单纯中求丰富，在统一中求变化，在简单和复杂中寻求平衡与和谐，在处理空间时重视空间各个部分的相关性和有机联系。正如清代钱泳在《履园丛话》中谈到园林的空间设计时所说的："造园如作诗文，必使曲折有法，前后呼应，最忌堆砌，最忌错杂，方称佳构。"各个空间相互之间既要有变化，又要有联系。有人把古典园林比作山水画长卷，意思是它具有多空间、多视点和连续性变化的特点。其实，中国传统园林的空间序列组织比山水画的构成要复杂得多，既要考虑让游行其中的人在某些关键景点上获得良好的静观视角，也要考虑到人们在行进的过程中能否把各个景点连贯起来，使之成为一个完整的空间序列，从而获得良好的动观效果。行

图1-19 轻盈剔透的棂格

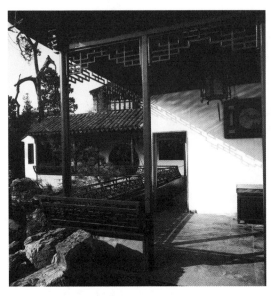

图 1-20 苏州网师园的路径设计呈现了丰富的时空关系。

走路线的组织,虽然在每个园林的设计里都不一样,但都体现了把时间和空间统一起来的特征,以达到最佳的观景效果,让人们获得最大的审美享受。(图 1-20)一个园林里,这种合乎时空序列逻辑的空间组织路线,尤其使人流连忘返。在谈到园林的空间设计时,《园冶》一书提出最重要的园林设计方法——借景。在《园冶》中,借景在创造园林景观方面极为重要,手法也各种各样:"夫借景,林园之最要者也。如远借,邻借,仰借,俯借,应时而借。然物情所逗,回寄心期,似意在笔先,庶几描写之尽哉。"通过对借景、对景等空间处理手法的运用,将空间虚实的界限打通,扩大了园林的空间层次感,在有限的空间里创造出延绵不断的时空感。各个空间互相穿插贯通,形成空间的深度和层次,使空间实体和围合成的空间之间形成多方位、多角度的空间景观。

在中国传统居住环境的空间处理上,虚实的节奏变化体现在动与静、收与放、远与近、疏与密,以及露与隐的平衡上。在富有节奏感的变化中,空间一张一弛、时疏时密、远近相宜、层次丰富,在平衡和谐中空间虚实变化的优美秩序也由此被创造出来。在行进过程中,人们对空间的节奏和变化的审美也在不断加深。这种空间变化的节奏之美曲折婉转,变化多样,呈现出"步移景异"的空间审美特点。为了达到这样的空间效果,让人获得不同的空间感受和体验,空间设计经常采用影壁、隔断之类的手法,在大的空间里通过遮挡、隐藏等方式来增加空间的层次感和丰富感。如《红楼梦》一书描绘大观园的设计,写贾政至大观园门前,先看门:"只见正门五间,上面桶瓦泥鳅脊;那门栏窗槅,皆是细雕新鲜花样,并无朱粉涂饰;一色水磨群墙,下面白石台矶,凿成西番草花样。左右一望,皆雪白粉墙,下面虎皮石,随势砌去,果然不落富丽俗套,自是欢喜。遂命开门,只见迎面一带翠嶂挡在前面。众清客都道:'好山,好山!'贾政道:'非此一山,一进来园中所有之景悉入目中,

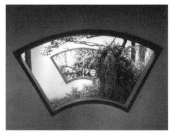

图 1-21　形状各异的"取景框"

则有何趣。'"书中通过贾政之口，道出了园林设计中通过掩藏方式让空间变得丰富的手法。

在时空一体、情景交融的空间处理手法中，窗成为中国传统建筑空间意象产生的重要元素。在中国传统建筑中，窗的形式极为丰富，装饰纹样多种多样。除了具备采光和通风透气的功能外，窗往往成为景观画面的"画框"。尤其是在园林建筑的设计中，窗被设计成了一个个形状各异的"取景框"，从窗户望出去，四时不同，景色各异，画的内容也在不断变化。（图 1-21）明末作家张岱在记述杭州火德祠时，对窗的"画框"作用尤为赞赏，他写道："窗棂门槛，凡见湖者，皆为一幅画图，小则斗方，长则单条，阔则横披，纵则手卷，移步换影，若遇韵人，自当解衣盘礴。"（《西湖梦寻》）本来幽暗单调的室内，因为有了窗，便把室外的景观引入视野中来。人们在室内行走时，不仅获得了空间变换的不同感受，还有着在室内移步换景的视觉享受。随着行进的步伐，室外景观通过各种不同形状的窗"画框"纷至沓来，美不胜收。明代李渔在设计自己的居处浮白轩时，因为轩后有小山，山上有茂林修竹、丹崖碧水、茅居板桥和飞禽鸣泉，观之如画，因此，他索性将窗框按照中国书画装裱的方式，上下左右各镶裱绫边，这样窗中之景则如画，而且晨昏四时皆有变化。李渔"尽日坐观，不忍阖牖，乃瞿然曰：是山也，而可以作画；是画也，而可以为窗"。每日坐而观之，情景交融，物我两忘，"则窗非窗也，画也；山非屋后之山，即画上之山也"（《闲情偶寄》）。

在庭院式院落的内部空间设计上，无论是毗连型还是分离型院落，设计往往突出表现庭院空间景象的美。中国的庭院式院落常由几个或数十个庭院组成，形成一路或若干路纵深串连的多进院。这种布局不仅突出了庭院内向空间的表现力，而且由于院与院分隔、连接，因而极大地突出了建筑组群内景的时空构成，体现了院与院之间的历时性观览。在中国的院落建筑中，院与院之间的组合关系体现着功能序

图 1-22 中国传统室内空间

列与观赏序列的统一，其使用过程的行为路线和观赏路线是一致的、重合的。沿着院落的纵深轴线，庭院的空间组织相当严密，构成了历时性很强的"空间串"，如同文章结构的章法，注重结构的铺垫、起始、衔接、照应、烘托等方式的有机组织，通过精心的规划，将门厅、空廊、天井等穿插其中，在大小、明暗、虚实、开合的变化中展示出时空一体的空间序列美。

在中国传统的居住空间营造中，空间的有机联系与合理组织同时又是具有节奏感的，是把空间与时间联系起来考虑的。中国传统建筑的内部空间设计强调空间的变化，以及人们在活动时对不同空间的感受。在室内空间的观感上，传统的内部空间经过精心组织和有序的转换，形成了张弛有度、富有节奏感的空间序列。人们在空间中穿行，感受着空间形态的转换，这种节奏感的变化因此又具有了时间性，加深了人们对时空一体的审美意象。中国传统建筑的室内不是静止的、封闭的和孤立的，内部空间的美往往是流动的，人们行进在这样的空间中，在起承转合中感受到空间意象的不断变化。（图 1-22）对意境美的追求导致了中国传统空间美的独特意蕴，设计者以有限的空间因素对美的意蕴进行暗示，试图传达有限形式的不尽之意，并激发欣赏者的联想，从而实现对整体空间意象的感知与理解。具体在内部空间的设计和处理上，空间"无形"的部分即空间中的"虚"被关注，由此塑造出中国传统空间意境的灵动与深远。如同中国绘画中的留白和"计白当黑"一样，中国传统空间的意境美也表现出空灵的特点，园林设计中虚实相生的空间处理方式也被运用到建筑的内部空间上。

中国传统室内空间的表达方式最为巧妙的是对隔断的运用,采用隔断的室内空间既有实的界面围合,又有虚的通透和玲珑,形成了虚实相生、互相渗透的空间效果。一般来说,室内完全固定的、不能开启的、视线和光线受阻的称为硬隔断,如墙壁等。中国传统室内空间设计中,最具有特点的是被称为中性隔断和软性隔断的空间处理方式,为室内提供了灵活、变化、虚实的空间体验。这是一种实中带虚的隔断,有隔扇、罩、隔架、屏风、帷幔和帘子等。采用此类隔断的室内空间,形成了似隔非隔、似通非通的含混空间。这种分隔方式既满足了室内起居、学习、接待等多种实用功能的需求,又创造了灵活可变的空间形态,满足了空间的临时需要,增加了空间的变通性。同时,隔断的运用也增加了空间的丰富性和趣味性,使室内空间产生了重重、复复、深深之类的层次感、韵律感和节奏感。

隔扇上部被称为"格心",下部被称为"裙板",可以开启的叫"隔扇门"。隔扇往往有各种镂空雕花图案,十分精美。最具代表性的是碧纱橱,由数扇隔扇组成,做工精巧,可以开启,部分可以透光,具有半通透的效果。罩是一种比隔扇更加独特的隔断,两侧落地的称"落地罩",两侧不落地的称"飞罩"。罩有几腿罩、落地花罩、栏杆罩、炕罩等,根据开口的形状和构成方式又可分为多种。罩一般在室内间架分缝处采用镂空花隔在空间的上部分形成隔断,使室内空间既有分隔又有联系。罩灵活、轻盈,具有明显的隔透功能,可以构成室内空间的虚划分,丰富空间层次,又能够增加环境的装饰性。(图1-23)用于区隔室内空间最典型的还有被称为"博

图1-23 苏州留园里的圆光罩

古架"的隔架，既是家里贵重精美物品的陈列架，又起到了隔断空间的作用，体现了传统室内空间设计的意匠。博古架的材料多用硬木，设计形式多样，工艺精美，常用来陈设古玩、古籍和雅器，可以增加室内的艺术氛围和文化气息。采用中性隔断的空间隔而不阻，在视线上隔而不断，起到了分隔空间、丰富层次和装饰美化的作用。

屏风主要用于分隔厅堂，是组织传统室内空间最有特色的家具，也可以视为空间的分隔物，是中国建筑室内空间中的独特要素。因为屏风易于搬移，从而大大增加了空间组织的灵活性和可变性。屏风可以设在入口或其他需要的地方，用来阻挡视线，增加室内空间的私密度和层次感，也可以协调室内空间的尺度，起到空间的中介转换作用。屏风的运用不仅为室内空间的组织增加了灵活度，而且可以让人们在空间活动时获得不同的空间体验。帷幔作为空间的分隔物，在中国的历史极为悠久，在《周礼·天宫》中就有记载。作为室内组织软隔断的一种，帷幔令人产生浪漫的空间感受。它既可以在空间作为隔断，也可以围合空间，还可以挂起或放下，成为调节室内氛围的有效手段。因为材料多用纺织品和竹、麻等编织物，因此帷幔易于折叠收卷，而且颜色、图案多样，纹理、质地不同，在分隔空间时既灵活又有装饰性。屏风和帷幔可以组织室内的模糊空间、灵活空间和私密空间，极大地丰富室内空间的不同感受。五代画家顾闳中的《韩熙载夜宴图》和周文矩的《重屏会棋图》，都极为生动地描绘了古代室内采用屏风进行空间分隔的场景。（图1-24）

建筑及内部空间设计其实就是组织工作和生活方式的设计，建筑的空间组织表达了我们的生活方式，空间的大小、布局的差异也就意味着生活方式的不同。在谈

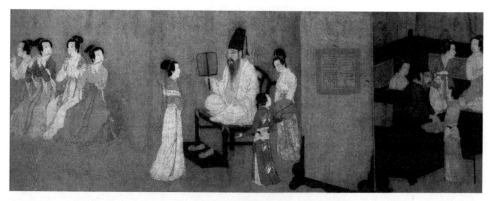

图1-24　五代画家顾闳中在《韩熙载夜宴图》里采用屏风分隔出不同的空间。

到中国传统建筑的内部空间时，李泽厚认为，与古希腊、伊斯兰和哥特式建筑主要是用来供养和信奉神的庙堂不同，中国传统建筑的主要形式是宫廷建筑，是为活着的人服务的，因此，其内部空间是入世的，是与世间生活环境联系在一起的。不像西方教堂建筑有着异常空旷的内部空间，中国传统建筑的内部空间是平易近人的，非常亲近日常生活，这种内部空间的组合构成了中国建筑的室内艺术特征。中国传统建筑的内部空间设计不是为了获得某种神秘、紧张的空间感，或者让人产生对神的敬畏，而是提供某种明确、实用的观念和情调。

图 1-25　苏州拙政园的西部水廊

对于中国传统建筑室内所构筑的统一的时空美，著名美学家宗白华先生有精彩的描述："中国人的宇宙概念本与庐舍有关。'宇'是屋宇，'宙'是由'宇'中出入往来。中国古代农人的农舍就是他的世界。他们从屋宇得到空间观念。从'日出而作，日入而息'（《击壤歌》），由宇中出入而得到时间观念。空间、时间合成他的宇宙而安顿着他的生活。他的生活是从容的，是有节奏的。对于他空间与时间是不能分割的。春夏秋冬配合着东南西北。这个意识表现在秦汉的哲学思想里。时间的节奏（一岁十二月二十四节）率领着空间方位（东南西北等）以构成我们的宇宙。所以我们的空间感觉随着我们的时间感觉而节奏化了、音乐化了！画家在画面所欲表现的不只是一个建筑意味的空间'宇'而须同时具有音乐意味的时间节奏'宙'。一个充满音乐情趣的宇宙（时空合一体）是中国画家、诗人的艺术境界。画家、诗人对这个宇宙的态度是象宗炳所说的'身所盘桓，目所绸缪，以形写形，以色貌色'。"[1]中国传统建筑的空间设计是时空一体的，时间要素在创造空间美时被充分考虑，并且被体会到。人在建筑空间中就如身处长卷画幅中，亭台楼阁、树木山石、匾额楹联、家具陈设等多种元素，共同构成了整幅画面的内容。（图 1-25）

[1] 宗白华：《艺境》，北京大学出版社，1987 年，第 209 页。

4. 书香雅致的陈设之美

中国传统建筑的室内设计分为室内装修和室内陈设两部分。室内装修按位置分为外檐装修和内檐装修：外檐装修指屋檐下部的各种装饰和实用构件，包括门窗等的处理；内檐装修是对内部空间的处理，包括空间的分隔和地面、顶棚的处理。室内陈设是指在室内装修的基础上，对家具器用、照明灯具、生活器具、匾额楹联、装饰织物、艺术品、工艺品和绿化盆景等，进行功能和审美方面的综合规划和设计布置。在中国传统室内设计中，陈设的内容和对象通常独立和游离于建筑构架和实体之外，具有移动性和变化性的特点。除了宫殿、佛堂外，在一般的中国传统住宅建筑中，地面、墙面和顶棚的装修都比较简单，但非常重视室内陈设。即使是西北的窑洞建筑，人们也总是采用各种手法来美化自己的居住环境。

中国传统建筑的室内陈设，还包括了茶具、灯烛、笔砚、古董、盆景等。以盆景、奇石作为室内陈设的审美情趣，是中国传统陈设文化的一大特色。盆景的品种、造型，花果与奇石的形状、色彩、纹理等，可以通过比附、寓意等引起人们的联想，使人在欣赏过程中得到审美享受。陈设中最具有特色和意义的是对寓意的运用，其经常采用象征的手法和直观的形象来表达抽象的意义和情感，起到以物喻志、借物寓情的作用，这些手法有形声、形意和符号意指等。在厅堂的陈设中，屏壁前往往会置一条案，条案上面通常按照"东瓶西镜"的方式陈设花瓶和镜子，取其谐音"平静"，表达居住者希望清净平和的愿望。陈设中常采用鱼、瓶、喜鹊、梅花和蝙蝠等图案和画面，以表达平安、富裕、快乐、幸福等主题；采用龙凤、莲花和梅、兰、竹、菊图案，表达吉祥、恩爱和谦逊、气节等内容；也采用具有象征意义的符号如方胜、如意等，表达吉祥、如意的美好愿望。中国建筑的室内设计在满足生活起居的功能需求后，重视的是陈设的文化内涵，强调对居住者德行的体现，以及对居住者品德的培养。（图1-26）

图1-26 传统建筑的室内设计

除了皇宫佛殿的室内采用了许多雕刻和彩画等进行装饰外，一般传统的住宅室内装饰以简洁、雅致为美，彰显的是室内环境的精神气质和居所中人的品格修养。

在中国传统教育中，礼仪教育极为重要，从幼儿时期即开始培养，全方位地渗透到日常生活之中，因此，人们的生活环境中充满了行为规范和长幼有序的意识，以及培育人的情操气节和人格品质的陈设物。在《礼记》一书中，有多篇涉及了礼仪、起居、行为、饮食即六礼、七教、八政等内容，对传统室内设计产生了重要影响。汉代的贾谊甚至提出来："寻常之室无奥剽之位，则父子不别；六尺之舆无左右之义，则君臣不明。寻常之室、六尺之舆，处无礼，即上下踳逆，父子悖乱，而况其大者乎！"（《新书·礼》）在一个重视礼教的社会，室内陈设在平面、构成、体量、色彩和形象上都要符合"贵贱有等，长幼有差"的社会秩序和人伦规范。通过室内的布置和陈设，确定君臣、长幼、尊卑的位置，为室内之人规定了各自活动的方向和位置。古之君子的精神气质都是通过行为方式体现出来的，日常用品也可以帮助人们展示自己的品行和内在修养，许多陈设和设计实际上成了礼仪教育的一种工具。另外，在"天人合一"的观念之下，陈设的方向位置也要合乎天道，遵循天道的运行规律，从而实现象天法地、与天地沟通的目的。

礼所要求的秩序与室内陈设布局的秩序形成了某种联系和同一性后，表明了人在空间层面上有序化的努力。秩序本身也具有美的意义和形式，比如均衡、节奏、变化、统一等。中国传统社会有序化的形式体现在室内陈设布局中，形成了平衡、适度和中庸的审美取向，注重寓动于静、静中有动，在变化中求平衡统一的特点。室内布局与陈设因功能不同而有所区别。厅堂空间宽敞，主要是家人聚会和接待客人的地方，陈设讲究礼仪规范，布局往往规整庄重，家具对称、均衡排列，陈设内容通常有匾额、楹联、硬木大案子和桌椅等。案子靠正中壁放置，前面是方桌或圆桌，桌子两边是一对椅子，两旁再竖直排列椅座，两椅一几或一椅一几，四、六、八座不等，东为主座，西为客座。厅堂椅座坐北朝南，背依屏壁，面朝入口。屏壁、条案前的两把椅子，是主人与贵宾的首席。两边椅子在材料、工艺、尺度和造型上与尊位的椅子都有区别，以强化主陪的地位，宾主关系一目了然。案上陈设花瓶古董，几上置古玩或盆景，气氛庄严肃穆。（图1-27）

在具体谈到室内陈设的布局方法时，明代的李渔在《闲情偶寄》"器玩部"中总结为"忌排偶""贵活变"。他对器物的陈设布置给出了具体详细的组织方式，认为"幽斋陈设，妙在日新月异。……居家所需之物，惟房舍不可动移，此外皆当活变"。

图 1-27　中国传统室内陈设布局陈设讲究礼仪规范。

他甚至把陈设与用人和管理国家联系起来，认为"器玩未得，则讲购求；及其既得，则讲位置。位置器玩与位置人才同一理也。设官授职者，期于人地相宜；安器置物者，务在纵横得当……他如方圆曲直，齐整参差，皆有就地立局之方，因时制宜之法。能于此等处展其才略，使人入其户、登其堂，见物物皆非苟设，事事具有深情，非特泉石勋猷，于此足征全豹，即论庙堂经济，亦可微见一斑。未闻有颠倒其家，而能整齐其国者也"。[1] 在他看来，如果能够在陈设中做到位置得当、灵活多变，就是雅人君子了。现代文物学者朱家溍先生在谈到室内陈设时，认为"大凡室内陈设，有如建筑格局，既要合乎生活需要，也要美观。家具的陈设虽没什么公式，但需审度其造型和室内环境进行布置，有主宾，有疏密，有高下，有对称不对称等等"[2]。这表达了文人雅士传承千年的室内陈设美学思想。

[1] 李渔：《闲情偶寄》，作家出版社，1995 年，第 249 页。
[2] 朱家溍：《故宫藏美（插图典藏本)》，中华书局，2014 年，第 201 页。

崇尚雅致是文人士大夫住宅、别墅和园林室内设计的基本格调。对于雅的境界，清代沈宗骞在《芥舟学画编》里有详细的论述，他认为艺术中的雅可以分为高雅、典雅、隽雅、和雅、大雅五种。他指出："古淡天真，不着一点色相者，高雅也；布局有法，行笔有本，变化之至而不离乎矩矱者，典雅也；平原疏木，远岫寒沙，隐隐遥岑，盈盈秋水，笔墨无多，愈玩之而愈无穷者，隽雅也；神恬气静，使人顿消其躁妄之气者，和雅也；能集前古各家之长，而自成一种风度，且不失名贵卷轴之气者，大雅也。"反映在陈设上即以简洁、素朴、雅致为美，也就是说，陈设如果能够适度自然、布局有法、留有余味、意味深长，就可以达到"雅"的境界。（图1-28）以雅为美体现的是古代室内空间营造的文人趣味，即使落魄的文人也应尽量把自己的居所布置得雅洁。清代文人沈复在其自传式的《浮生六记》里就表示："贫士起居服食，以及器皿房舍，宜省俭而雅洁。"即使生活困窘，也要保持雅的风度。

唐代刘禹锡有一篇被广为传颂的短文《陋室铭》，文章的开头一句"山不在高，有仙则名；水不在深，有龙则灵"，开宗明义地表明山和水并不是因为其形态的高深而著名，而是其中居有仙和龙才知名。放在住房上，显而易见，房子不会因为其阔

图1-28　中国传统室内陈设以简洁、素朴、雅致为美。

图1-29 中国传统居室陈设

大华美就得名，而是因为住在里面的人而留名。他自住的房屋虽然"苔痕上阶绿，草色入帘青"，但"谈笑有鸿儒，往来无白丁。可以调素琴，阅金经。无丝竹之乱耳，无案牍之劳形"。文章的标题虽为"陋室铭"，但实际上在赞美自己的所谓"陋室"其实是一个品味高雅、趣味超俗的居所。这样的家也许并无华丽的装饰和贵重的陈设，却因为有经书读、素琴调及高朋唱酬而蓬荜生辉，又"何陋之有"呢？即使是在辋川大建别墅的唐代诗人王维，在谈到他的辋川别业时，也表示："斋中无所有，唯茶铛、药臼、经案、绳床而已。"（《旧唐书》卷一百九十下）这些器具无不体现了主人所追求的文雅趣味，体现了其室内陈设简雅的美学追求。

秉承中国古代文人强调清新雅致的室内设计美学思想，明代文震亨在《长物志》一书的《位置》一卷中，开篇就阐明了室内陈设布局的原则："位置之法，烦简不同，寒暑各异，高堂广榭，曲房奥室，各有所宜，即如图书鼎彝之属，亦须安设得所，方如图画。"他认为："室中清洁雅素，一涉绚丽，便如闺阁中，非幽人眠云梦月所宜矣。"在他看来，如果室内设计太过华美讲究，就会影响到人的生活品味，生活因此落入了俗套，更不宜"幽人眠云梦月"，享受清雅的生活情趣了。清代文学家袁枚在《随园诗话》中也表达了自己在陈设方面的见解："用典如陈设古玩，各有攸宜，或宜堂，或宜室，或宜书舍，或宜山斋；竟有明窗净几，以绝无一物为佳者，孔子所谓'绘事后素'也。"他所说的陈设的最高境界，就是绚烂之极归于平淡、超然于物、超然于饰的素朴境界。（图1-29）由此可见，作为居室陈设美学思想代表的中国古代文人士大夫，追求的室内陈设之美就是一个"雅"字。

如何在室内体现雅的气质，传统的室内空间布局讲究的是简朴、素净，且充满书卷气。《园冶》的作者计成和《闲情偶记》的作者李渔都对室内装修和陈设提出过自己的观点，他们都十分强调室内装修装饰和陈设的合理、简雅。计成在《园冶》

中认为园林装修要"曲折有条,端方非额,如端方中须寻曲折,到曲折处还定端方,相间得宜,错综为妙",主张"风窗宜疏,或空框糊纸,或夹纱,或绘,少饰几棂可也。检栏杆式中,有疏而减文,竖用亦可"。到了近代,梁实秋先生的《雅舍》一文直接表达了他的室内陈设雅的观念,他写道:"我有一几一椅一榻,酣睡写读,均已有着,我亦不复他求。但是陈设虽简,我却喜欢翻新布置。……我以为陈设宜求疏落参差之致,最忌排偶。'雅舍'所有,毫无新奇,但一物一事之安排布置俱不从俗。人入我室,即知此是我室。"[1] 中国的文化人都把简洁但有书卷气的室内作为提高自我修养的理想场所,以充盈着精神气和书卷气的雅致为美。

在室内空间中彰显雅的气质,主要体现在陈设的内容和方式上。中国传统建筑室内空间的陈设构成非常丰富,一般分为家具、帷幔、灯具、器玩和字画等几个大类。家具也属于陈设的一部分,其中博古架是体现雅和书卷气的重要工具。博古架也叫百宝格,是传统建筑室内分隔空间的家具,也是室内陈设的重要内容,一般用来放置古董、书籍和贵重器皿。博古架作为室内陈设的独特要素,在设计上既考虑了陈设的功能要求,也考虑了美观的造型和技术上的合理性,在形式和功能上达到了高度统一。大量运用字画装饰和陈设是中国古典建筑室内构成的一大特色,包括匾额、对联、挂屏、立轴、横批等。另外,屏风、隔扇等也经常会有雕刻的字画漆饰等。采用书法装饰室内,从内容上来说有抒发情感、陶冶情操、实行教化的意义;从形式上来说,可以通过匾额、对联、屏风等方式丰富室内装饰元素。室内书法的装饰和陈设主要有悬挂字画、夹纱字画和屏刻字画等形式。匾额通常悬挂在厅、堂的上方,匾的内容往往是藻饰升平、寓意祥瑞、修身自勉、评点境界,经常可以看到的是"中正平和""修身养性""勤能补拙"之类的规诫、自勉等内容,在装饰美化、渲染空间氛围的同时,起到深化主题、画龙点睛的作用。(图1-30)悬挂对联是用书法装饰空间的重要手法,在传统

图1-30 苏州留园的山水间匾额

[1] 梁实秋:《雅舍小品》,北方文艺出版社,2018年,第5页。

建筑装饰中有当门、抱柱、补壁三种方式。对联的内容与匾额相似，基本都是标点环境、激励情怀和引发联想的。书法作为室内空间的装饰，其内容往往含有训诫子孙之意，具有教化的色彩。居住者通过这种方式把文学、绘画和书法等综合统一在建筑室内，为室内增加了文化气息和艺术意蕴。

中国古人崇尚"不为无益之事，安能悦有涯之生"的审美人生，因此，可以修身养性的琴棋书画成为中国古代文人审美生活的重要内容。在宽敞的家庭空间里，会专设有琴房、棋室和画室。一般家庭的室内陈设中，琴桌、棋盘、画案也成了"雅室"不可或缺的器物。尤其是古琴，有些甚至根本不能弹，完全成了室内雅趣的陈设之物。中国古代的广陵绝响、高山流水的故事都与琴有关，表达的正是中国文人审美生活的最高境界。琴本身就象征着一种独与天地精神往来的崇高和散淡，象征着精神的自由和生活的自然。东晋的陶渊明说："但识琴中趣，何劳弦上声！"(《晋书·隐逸传》)他的家里墙上挂的琴都没有琴弦，只是点缀性的装饰。文震亨干脆表示："琴为古乐，虽不能操琴，亦须壁悬一床。"(《长物志》)古人置琴不弹，抚而和之，是一种自我排遣和陶醉，也是一种追求审美生活的风范，琴有时就成为一个增加室内高雅氛围的道具。围棋在中国相传已有四千多年的历史，以黑白为子，以纵横方格为盘，浓缩一方天地，在有限的空间里蕴含着无穷的数理变化。弈棋的过程，宛如人生际遇，呈现出无奈和追求，演绎出人生命运的缩影。因此，古人常常三五好友徜徉在黑白世界中，体验博弈的乐趣，忘掉世间的烦恼痛苦。琴桌和棋桌的设计和陈设也成为体现雅致生活的重要内容。

书房可以说是传统室内设计和陈设体现"雅"和"书卷气"最为集中的地方，也是凸显传统文人士大夫闲适雅致的生活方式和审美情趣的地方。书房里器物的陈设摆放，都成为居住者情操、品性、趣味、爱好和审美倾向的载体。书房的位置往往面对院落，窗外栽种植物，植物一般都选梅、竹之类的雅物，以表达居住者高远、幽雅的气质。窗下置一书桌一椅子，便于开卷阅读。（图 1-31）文震亨在《长物志》一书中谈到书斋的布置时指出："韵士所居，入门便有一种高雅绝俗之趣。"明代张鼐在《题王甥尹玉梦花楼》中详细地介绍了书房的布置陈设："北窗置古秦、汉、韩、苏文数卷，须平昔所习诵者，时一披览，得其间架脉络。名家著作通当世之务者，亦列数篇卷尾，以资经济。西牖广长几，陈笔墨古帖，或弄笔临摹，或兴到意会，疾书所得，时拈一题，不复限以程课。南隅古杯一，茶一壶，酒一瓶，烹泉引满，浩浩乎备读书之乐也。"由此可见，书桌几案、经书子集、茶壶杯具，都是文人雅士

图 1-31　书房陈设，窗下置一书桌，一椅子，便于开卷阅读。

图 1-32　文人书房的陈设讲究浓淡得宜、错落有致。

们书房陈设布置的必备之物。

　　一般来说，文人都崇尚简洁雅致的室内设计风格，力求精致简约，品味高雅，如清代进士郑日奎的《醉书斋记》就描绘了他颇具文人气质的室内布局和陈设："于堂左洁一室，为书斋，明窗素壁，泊如也。设几二，一陈笔墨，一置香炉、茗碗之属。竹床一，坐以之；木榻一，卧以之。书架书筒各四，古今籍在焉。琴磬麈尾诸什物，亦杂置左右。"他还生动地描绘了自己在书斋的日常生活："甫晨起，即科头。拂案上尘，注水砚中，研墨及丹铅，饱饮笔以俟。随意抽书一帙，据坐批阅之。顷至会心处，则朱墨淋漓渍纸上，字大半为之隐。有时或歌或叹，或笑或泣，或怒骂，或闷欲绝，或大叫称快，或咄咄诧异，或卧而思、起而狂走。家人瞷见者悉骇愕，罔测所指，乃窃相议。俟稍定，始散去。"一个沉溺于书斋乐事的书生形象跃然纸上。笔墨纸砚、琴棋书画和茶盏香炉往往是古代文人书房的标配，在室内陈设中占有重要的位置，形成了具有中国文化特色的室内设计风格。

　　明清时期，文人对书斋情有独钟，为书斋的设计和美学追求留下了丰富的文字，从不同角度描绘了书斋陈设的功能、形式、审美和境界。尽管风格各异，但都崇尚简朴、古雅。与严谨的厅堂陈设布置不同，书房的陈设宜浓淡得宜、错落有致。（图1-32）文震亨就表示书斋应该"小室内几榻俱不宜多置，但取古制狭边书几一，置于中，上设笔砚、香盒、薰炉之属，俱小而雅。别设石小几一，以置茗瓯茶具；小榻一，以供偃卧趺坐，不必挂画。或置古奇石，或以小佛橱供鎏金小佛于上，亦可"

(《长物志》)。他甚至对具体的器物陈设提出了非常详细的建议:"天然几一,设于室中左偏东向,不可迫近窗槛,以逼风日。几上置旧研(砚)一,笔筒一,笔砚一,水中丞一,研山一。古人置研,俱在左,以墨光不闪眼,且于灯下更宜。书尺镇纸各一,时时拂拭,使其光可鉴,乃佳。……屏风仅可置一面。书架及橱俱列以置图史,然亦不宜太杂如书肆中。"(《长物志》)明代文人高濂对书斋的陈设布置的物品种类、样式也从美学的角度提出了自己的观点,其建议更为严密、细致:"左置榻床一,榻下滚脚凳一,床头小几一,上置古铜花尊,或哥窑定瓶一,花时则插花盈瓶,以集香气;闲时置蒲石于上,收朝露以清目。或置鼎炉一,用烧印篆清香。冬置暖砚炉一,壁间挂古琴一,中置几一,如吴中云林几式佳。壁间悬画一,书室中画惟二品,山水为上,花木次之,禽鸟人物不与也。"(《遵生八笺》)凡此种种,极为细致。书房布置的美学特点,与中国文人所追求的美学品质、情境、氛围是一致的。文人雅士房屋的室内布局与陈设突出的是精致古朴、清雅闲适,以体现一种高雅绝俗之趣,所反映的正是士人阶层在居室设计方面的审美情趣和追求。

第二章

中国传统器物设计美学

　　中国器物的设计和制作历史悠久、成果辉煌。即使不算距今约三万年的山顶洞人时期的兽骨饰品，也可以上溯到大约八千年前新石器时代的石器、陶器、玉器等。在此时期，已经出现了石质磨制的工具，还出现了制陶和纺织工艺。原始社会的彩陶、玉器在造型和工艺上都已成熟而且丰富多彩，体现出了美学上的比例、对称等形式法则，呈现出中华民族特有的造型和美学追求。进入封建时代后，青铜器、漆器、陶瓷、家具、纺织品和金银器等在各个时期异彩纷呈、成就斐然。中国古代的器物在工艺、造型、装饰及美学上所取得的成果，是世界文明史重要的组成部分。

　　早在两千多年前的先秦时代，中国就出现了有关器物制作技艺的文献《考工记》。文献定义了那些"审曲面埶，以饬五材，以辨民器"的人为百工。也就是说，在中国古代，制作和设计器物的人被称为"百工"。《考工记》除了分门别类地叙述了各种手工技艺和器物的形制、功能等外，还阐述了器物制作的历史观和价值观："知者创物，巧者述之守之，世谓之工。百工之事，皆圣人之作也。铄金以为刃，凝土以为器，作车以行陆，作舟以行水，此皆圣人之所作也。"书中认为器物是圣人之作，是智者的创造，为人们的生活提供了便利。从《考工记》中也可以看出，两千多年前的中国，已经出现了高度成熟的手工艺文明。此文献虽然作者不详，成文时间也不难以确定，但已经记载了中国工艺史上取得了极大成就的制陶、金工、治玉、木工等技艺。

　　几乎在同一时期，有关器物的美学评价，已经伴随着中国哲学思想出现了。在中国哲学思想形成的先秦时期，中国哲学和文化思想奠基者的观点，已经明确地表达了关于日用器物的审美观念。和中国没有一部完整的美学史著作一样，中国也没

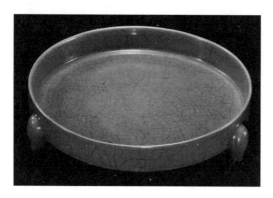

图 2-1 北宋汝窑三足盘

有系统的器物设计美学的历史著作,有关器物设计的美学思想散落在众多的古代著述中。以儒道释思想为代表的中国文化,对器物的制作和设计强调了功能美,即器物以实用为美,反对损害器物功用的多余装饰,以素朴作为美的最高境界。(图2-1)儒家思想的代表孔子说过:"吾亦闻之,丹漆不文,白玉不雕,宝珠不饰。何也?质有余者,不受饰也。"(《说苑·反质》)意思是说,选择材料制作器物时,应该尊重材质本色的美,这才是最高的美。他提出的"文质彬彬"的观点,强调了物的外在形式与内在功用要和谐统一的美学思想。道家代表人物老子声称"大巧若拙,大辩若讷",表明了他崇尚的是天然朴拙的美,反对人工雕饰的造物观念。他非常反感华而不实的美,认为"是以大丈夫处其厚,不居其薄;处其实,不居其华"(《道德经》三十八章)。老子认为,真正的美的对象,应当是"无";真正的美的境界,应当是"虚"。他追求的不是表面的东西,而是深层次的"道"。道家思想的另一位代表人物庄子,在《天道》篇里认为"素朴而天下莫能与之争美","既雕既琢,复归于朴",同样表达了对朴素之美的赞赏。墨子在生活中崇尚节俭,反对奢华浪费,认为"食必常饱,然后求美;衣必常暖,然后求丽;居必常安,然后求乐。为可长,行可久,先质而后文"(《说苑·反质》),"功利于人谓之巧,不利于人谓之拙"(《墨子·鲁问》)。到了唐宋时期,诗人李白赞美的美是"清水出芙蓉,天然去雕饰",苏东坡则认为美的最高境界是"绚烂之极归于平淡",虽然谈论的是文学和艺术的最高境界,但同样反映了他们在生活中对自然朴素之美的欣赏。

自魏晋时期始,中国出现了极具特色的文人士大夫阶层,他们代表了中国文化和艺术的最高水平,因此,中国器物设计的美学观念与他们的生活方式、美学思想有极为密切的联系。李泽厚先生认为,自魏晋以后,诗、书、画、琴、棋就成为门阀士族日常精神生活的重要内容。士人在文艺方面的成就,与其才情和教养有关,而他们在当时的人物品评中所获得的评价和名声,与他们的仕途也有密切的联系。[1]

[1] 参见李泽厚、刘纲纪主编:《中国美学史》第二卷下,中国社会科学出版社,1987年,第771页。

在魏晋时期,中国文人士大夫的美学思想和审美理想逐步形成,从此便贯穿和体现在官宦、名士、乡绅和众多庶民百姓的生活中。进入宋以后,这种美学追求更为突出。在对艺术和器物的评价中,文人雅士主宰着评价的话语权,引领着文化艺术的样式、精神生活的内容以及审美品味、价值标准和时代风尚。

中国哲学是一种生命哲学,强调对生命的超越,在这种背景下产生的美学,成为生命超越哲学的一部分。在长期的器物使用过程中,古人逐渐产生了格物致知、技进于道的认识,对于器物的质地、造型、工艺、制作和纹样更为讲究。(图2-2)尤其是文人雅士对文玩的器物,由嗜好而精进,继而寄情于此,格物而致知,托物而咏怀。他们对于器物的使用、收藏,从欣赏提升到怡情养性的高度,进而超越物的层面,进入理想的精神境界。如同南宋赵希鹄在《洞天清禄集·序》里所说:"殊不知吾辈自有乐地,悦目初不在色,盈耳初不在声。尝见前辈诸先生,多蓄法书、名画、古琴、旧研(砚),良以是也。明窗净几,罗列布置,篆香居中,佳客玉立相映,时取古人妙迹,以观鸟篆蜗书、奇峰远水、摩挲钟鼎,亲见商周,端研涌岩泉,焦桐鸣玉佩,不知身居人世。所谓受用清福,孰有逾此者乎?是境也,阆苑瑶池未必是过……"在文人雅士的观念里,器物亦是实现美好理想、到达审美境界,从而获得精神愉悦的媒介。他们从对人器物的欣赏中感悟到历史变迁,领悟到人情世故,在对器物的感怀中超脱尘世,抵达理想的精神世界。当对器物的欣赏成为怡情养性的方式后,器物也就成为蕴含精神气质的东西。因此,即使谈到器物,在中国传统观念里,也采用欣赏文学艺术的方式"品"。著名明式家具的研究者和收藏家王世襄先生把明代家具分为"五组十六品"。列为"品"者,均为佳构,仅有上品、下品之分,但未列品者通常是一些不入流东西。

中国古代在器物的设计和制作上的所有成就与中华

图2-2 宋景德镇窑青白釉划花纹执壶

民族的文化繁荣是密不可分的,也是这个民族世界观、哲学观和生活方式的产物。就器物的设计和制作来说,中国的礼乐文化影响深远。中国是传承千年的礼仪之邦,相传在三千多年前的殷周之际,周公就制礼作乐,提出了礼治的纲领。后来经过孔子、孟子、荀子的提倡和完善,礼乐文化成为儒家文化的核心。礼乐文化也是中国文化的核心内容,经过几千年的发展维系,已经渗透到中国人的骨子里,进入日常生活的细节中,持续地影响着中华民族的物质生活和精神面貌。礼乐文化主要体现在国家庆典和民俗活动中,体现在人们的言行举止和生活方式上。礼成了人们的行为准则,具体而详尽地规范着人们在各种不同场合的穿着、佩饰、用具,以及举手投足的方式。礼乐文化在很大程度上就是审美文化,其表达的形式、传承的方式,往往都是通过与器物相关的日常生活表现出来的。(图2-3)因此,器物的形制、大小、装饰、色彩等等,无不受到礼乐文化的制约和影响,形成了中国器物美学的重要特征。

古代的器物设计是中国文化整体的重要组成部分,中国美学思想所达到的高度直接反映在中国古代器物制作的成就上,也是我们研究审美文化不可忽视的内容。在以往所有的文明中,能够在一代又一代人之后留存下来的,是经久不衰的工具或建筑物,它们可以帮助我们了解一个民族的文明史的重要内容。宗白华先生在谈到对中国美学思想的研究时,就强调了结合古代工艺品、艺术品研究的重要性。他认为:"这种结合研究所以是必要的,一方面是因为古代劳动人民创造工艺品时不单表现了高度技巧,而且表现了他们的艺术构思和美的理想(表现了工匠自己的美学思想)。象马克思所说,他们是按照美的规律来创造的;另方面是因为古代哲学家的思想,无论在表面上看来是多么虚幻

图2-3 东汉时期的雕龙青璧

（如庄子），但严格讲起来都是对当时现实社会、对当时的实际的工艺品、美术品的批评。因此脱离当时的工艺美术的实际材料，就很难透彻理解他们的真实思想。"[1] 比起那些散落在浩瀚的中国传统著述中的美学思想，中国历史上成就辉煌的建筑和器物设计，为我们展示的美学成就更为真实。

日本民艺运动的倡导者柳宗悦先生，一生致力于对日本民间手工艺的推崇，为日本保留传统手工艺文化、发扬民艺美做出了重大贡献。他极为强调日常生活用品对一个民族审美文化的重要性，认为纯正的美只有在为满足生活所用而真挚地制作的物品中才能产生，对生活用品的了解和分析应该成为重要的美学研究方式。他认为："在广义上来说，美学亦属于哲学领域。无论怎样，都是以具体的器物和旨趣为材料进行研究，而后才总结出美的法则的。广义上的法则不应当说是精神性的，而应当看做是追求物的本质的学问，是表面为'形而上'而内在却是'形而下'的问题。"[2] 他强调器物研究对了解一个民族的文化非常重要，"国民的文化程度虽有多种多样的体现，但没有比现实生活中所使用的器物更能直接反映文化的程度"。他甚至认为，脱离了具体的物而仅在知识层面来研究，是很难理解美的。"与知识相比，对美的理解显得需要直观，其理由是必然的。仅仅是对知的分析，决不可能理解美。"[3]

中国的哲学不是要增加对客观事物的理解，而是为了提升人的精神境界，以超越现实世界。而提升人的精神境界的方式，也就是中国文化里经常讲的修身养性。为什么如此强调修身养性？因为在中国的文化观念中，我们既然没有办法改变已经设定的世界及其秩序，那么所能做的就是通过修养自己的德行，在现有的秩序中寻找到恰当的位置和心灵的寄托。一个人可以通过修身养性来提高自己的品味，获得精神上的升华。一个德行高尚的人，总是通过得体的言行举止和衣食住行受到人们的尊重，能够与社会、自然和谐相处。从某种意义上来说，中国古代的器物亦是帮助人们修养德行的工具。

与西方思辨、哲理的美学理论体系相比较，中国的美学更注重现实人生的意义，与生活的关系更为密切。在魏晋辞赋、汉唐诗歌、宋元词曲中，我们可以感受到中国文人所追求的诗意人生。在阅读文震亨的《长物志》、李渔的《闲情偶寄》、沈复

[1] 宗白华：《艺境》，北京大学出版社，1987年，第324页。
[2] 〔日〕柳宗悦著，徐艺乙主编：《民艺论》，孙建君、黄豫武、石建中译，江西美术出版社，2002年，第46页。
[3] 同上书，第124页。

图 2-4　元代龙泉窑粉青釉大盖罐

图 2-5　北宋汝窑盘口瓶

的《浮生六记》时，吸引我们的往往是古代中国人在日常生活中的种种审美情趣。他们在一汪清泉、一弯明月、一缕花香、一杯美酒中感受到的美好人生，至今令人神往。这种体现在现实人生中的美，借自然与物质，由人感受出来，成为中国文化中最迷人的内容。中国的美学思想渗透在日常生活中，但最后都归结到人生的精神境界上，美学的现实关怀成就了人生的终极意义。（图 2-4）由此，器物在人的审美活动中呈现为富有文化意蕴的、非物质的精神器具，成为实现诗意人生必不可少的道具。

　　经过几千年的发展，我们的生活发生了翻天覆地的变化，日用品的生产方式和形式更为丰富多样。现代工业生产方式和西方文化对中国的日用品形式产生了重要影响，有关日常生活的美学思想也融入了新的理念。在批量化和标准化的机器生产过程中，我们也许很难固守产品在造型上的民族风格和传统特征，也无须强求工业时代日用品的"中国式审美"，但是，我们在讨论"设计美学"这样的话题时，不能忽视传统美学思想影响着日常生活这一事实。如果我们要建构一个与自身文化及生活习惯密切联系的现代设计美学体系，就必须重视中国传统审美文化中的造物思想、美学观点对日用品设计所产生的影响，以及这些日用品与审美人生的关系，因为这些对我们今天设计的美学判断仍然具有极为重要的价值。我们应该重视和运用这些美学思想，使得当代的设计美学在理论内核上带有中国文化的内涵，使得日用品的形式特点和功能作用更为符合中国人的生活习惯，从而更好地为中国人的生活方式服务。在这样的设计美学思想的指导下，我们不仅可以使设计乐于为人们的日常生活所用，还可以使人们从中获得与自己的文化血脉息息相关的审美情趣，更好地感受人生、体悟人生、享受人生，从而获得

精神的愉悦和精神境界的提升。（图2-5）这样的设计美学，既体现了当代社会生产的特点，同时也是对人们在获得物质满足时的精神观照，是美学对时代要求的回应。

1. 匠心独具的功能之美

器物的设计和制造是中国传统物质文化的重要内容。中国古代经历了漫长的农耕文明，器物的设计多与定居的生活相关。传统的器物设计和制作在本质上遵循的是满足日常生活的实际需求，适用是最基本原则。在《长物志》卷七"器具"篇的序言里，明代的文震亨开篇就总结了中国古代器物的特点，"古人制器尚用，不惜所费"[1]，认为中国古代在器物制作上不惜下功夫，力求功能完备，"尚用"二字强调了器物最重要的是功用。除了少数纯供赏玩的工艺品外，传统器物的设计造型往往都体现了功能上的需要。

在器物设计中，朴素实用的美学思想早在先秦时期就已经出现了。在儒家代表孔子的思想中，最重要的就是"仁"，美的精神是"善"。体现在器物的设计上，"善"就是具备好用、适用的特征，倡导器物以实用为美德。老子认为："五色令人目盲，五音令人耳聋，五味令人口爽，驰骋畋猎令人心发狂，难得之货令人行妨。是以圣人为腹不为目，故去彼取此。"（《道德经》十二章）老子反对那些不具备实质内容却扰乱人心的五色、五音和五味。法家一直崇尚实用，韩非子就明确提出了"好质而恶饰"的观点，他强调器物最重要的是功能作用。在《外储说右上》一文中，他表达了自己的实用价值观："堂谿公谓昭侯曰：'今有千金之玉卮而无当，可以盛水乎？'昭侯曰：'不可。''有瓦器而不漏，可以盛酒乎？'昭侯曰：'可。'对曰：'夫瓦器，至贱也，不漏，可以盛酒。虽有乎千金之玉卮，至贵而无当，漏，不可盛水，则人孰注浆哉？'"通过巧妙的比喻，他肯定了器物的价值首先在于实用。最为崇尚器物功能价值的是先秦的墨家，墨家主张"强本节用"，从功利的角度考察器物的存在价值，以实用作为标准，极力反对奢侈倾向，认为工艺"利于人谓之巧，不利于人谓之拙"（《墨子·鲁问》）。汉代晚期的文学家王符，认为设计和制作器物的百工"以致用为本，以巧饰为末"（《潜夫论·务本》），表达了对损害功用的巧饰的反对。明代沈春泽对此表达得更为直接简明，他在文震亨的《长物志》序中写道，一部《长

[1] 文震亨著，李瑞豪编著：《长物志》，中华书局，2012年，第159页。

物志》仅"删繁去奢"一言足以序之。

中国古代器物的设计，在功能的表达和表现上，最为杰出的是一些独具匠心的物品，即把器物的使用功能与造型、装饰等非常巧妙地结合起来，显示出古人在造物方面的才能与智慧，如造型别具一格的青铜灯和铜香炉，汉代漆器里功能多样的多子盒，文人雅士外出游玩时用来盛放食物的提盒，适合在室外温酒、加热食物、煮水品茗的提炉，还有供文人士大夫们在雅集上吟诗作画唱酬时用的都承盘，以及便于随处饮茶的茶壶箱等。这些器物的设计是中国人生活方式的产物，也是中国文化在造物史上所取得的杰出成就，尤其是其在功能上独到的处理方式，反映了中国古人造物的智慧。

青铜器的制造在汉代时已趋于衰落，装饰变得简素，但在造型和功能的设计上却颇费匠心。尤其是青铜灯的设计，种类样式丰富多彩，造型多种多样，而且能够巧妙地把功能和形式结合起来。设计最为巧妙的灯具中，灯体有导烟管，通过烟管将油烟导入灯身。这种灯的灯身可以贮水，当灯点燃后，烟尘通过灯罩上面的灯盖进入导烟管中，然后融入水中，以减少室内的油烟，降低空气污染。装有导烟管的灯都带有灯罩，灯罩的罩板由弧形屏板组成，嵌入灯罩上下的凹槽中，屏板外壁附有纽环，便于开合，用以调节光线的强弱和光照的方向，在室外使用时还可以防风，设计非常科学实用。在运用此两者技术的基础上，灯的造型各异，有采用人形的长信宫灯，还有牛、羊、鸟等各种鸟兽造型的灯。如江苏扬州市邗江区东汉墓出土的错银铜牛灯，造型十分奇特。（图2-6）牛灯长36.4厘米，高46.2厘米，灯身是一头体型壮硕的黄牛，驮着一个圆亭形的铜灯，灯罩即是亭的圆顶，灯盘是圆亭的基部，边缘有双层凹槽，

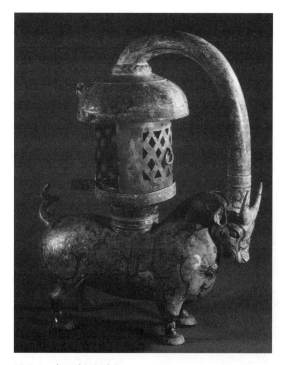

图2-6 东汉错银铜牛灯

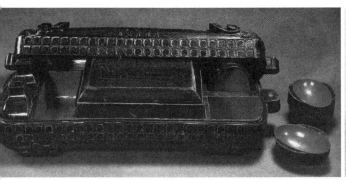 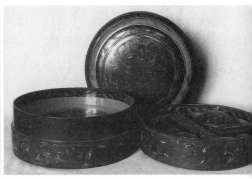

图 2-7　设计巧妙的多子盒

可以装入瓦状的灯门，灯门可以开合。灯盘外侧连接一个短把，用来移动灯盘，调节光照的亮度和方向。圆亭的顶部有一个烟管往下连接到黄牛的头上，当灯点亮后，烟尘从圆亭顶部的烟管注入黄牛造型的灯身中，整体设计极为科学、巧妙。另有一个青铜羊灯的设计也非常精巧，不用时看起来是一只跪地而坐的羊的雕塑，其背上有一个可以打开取下的灯盘，取下后翻过来放置在羊头上就是一盏灯具。青铜灯的造型有写实的、简练的，也有夸张的，都是把雕塑与灯具结合起来。这些灯具既是艺术品，也是实用器物，人们在感受到这些灯具设计的独特匠心的同时，可以欣赏到这一时期造型艺术上的成就。

　　战国秦汉时期，漆器取得了极高的成就，达到了中国传统漆器设计和技艺的高峰。这一时期的漆器不仅工艺精湛、装饰精美，而且种类非常丰富，一些漆器的设计很巧妙，其中的多子盒尤为著名。（图 2-7）多子盒的功能是用作妆奁或具杯盒，设计为一个较大的容器里紧密放置多个小容器，以节省空间，方便携带。这些小容器外面还有一个大容器密封，因此非常清洁卫生。具杯盒是放置酒具和食器的漆盒，在一个大容器里叠放多个同形的漆耳杯，方便外出野餐、饮酒。湖北的江陵、荆州和荆门先后出土了战国时期类似的具杯盒，盒子呈长方形，盒盖和盒身设计为子母扣，四角处理成圆角，上下两端伸出一个短把，上有凹槽，便于绳子捆绑携带。盒子内部分为几段，分别放置耳杯、酒壶、食盘等器具。这种具杯盒的设计功能合理，结构造型科学，而且牢固耐用，非常方便外出携带。汉代的酒具盒更为轻巧、精美，盒内的结构和放置耳杯的方式也更为讲究。耳杯由平放改为侧置，盒内的结构正好与侧置的耳杯吻合，更好地利用了盒内空间。长沙马王堆汉墓里出土的具杯盒，只有 12.2 厘米高，19 厘米长，16.5 厘米宽，如此有限的空间里却放置了 7 只耳杯。其

中 6 件顺叠，1 件反扣。反扣的耳杯重沿，两耳断面为三角形，反扣时正好与 6 件顺叠杯相合，创意极为巧妙。江苏宝应射阳汉墓还出土有内装 30 只耳杯，且上面叠放了 5 只盘子的漆盒。多子妆奁是在一个大的漆器容器里，放置多个造型各异、大小不一的贮放梳妆品的小盒子。多子妆奁不仅有单层的，还有双层的。在长沙马王堆西汉墓里，就出土了单层的五子奁和双层的九子奁。多子奁最多的达到了十一子奁，湖南长沙咸家湖西汉墓出土。长沙马王堆出土的九子奁，高 19.2 厘米，直径 33.2 厘米，上层放手套、絮巾、组带、镜衣等，下层的 9 个小漆匣分别放胭脂、白粉、粉扑、假发、梳子、篦子等。为了便于携带，以防倾洒，在放置小漆匣的下层底板上，还凿出了 9 个 3 厘米深的凹槽，内装化妆品的小漆匣刚好可以嵌入其中，携带起来极为方便。

　　提盒也称为攒盒，是一种轻便饮食器具，造型为带提梁的分层长方形箱盒，内置多个夹层饭盒，将各种食物集中"攒"为一盒。（图 2-8）夹层有分格，便于盛放各种食物、酒器和其他器皿。这种提盒既可以外出携带游宴，也可以外买食物来宴请客人，适用于各个阶层。提盒因为可以盛装多种食物，随后进入商业运用，明

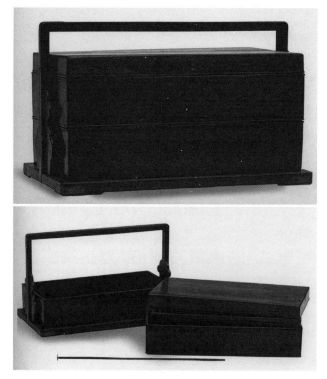

图 2-8　明代黄花梨提盒

代已记载有专门的攒盒店，提供外卖服务。这种器具不仅可以分装多种食物，而且能为食品短期运送保温，饮食因器具而更加美味。

提炉是用来煮水、温酒、热汤的器具，一般内分三层，底层嵌入铜制的火炉，上面的夹板开两个孔，可以煮茶、温酒、热饭菜、炖汤，上层放置备用的炭。其备用匣有小的梳具匣、茶盏、茶盒、香盒等，还可以放置文房器具，兼作图书小匣、骨牌匣、香炭饼匣等。提炉的设计极为精巧，在形式上充分考虑了室外使用的需求，具有防风、防水、便于携带、功能多样等特点。

图 2-9　南宋景德镇窑青白釉注子和温碗

中国酿酒历史久远，几乎与种植生产同步，殷朝已经出现了"酒池肉林"故事。酒在贵族文人的日常生活中不可或缺，似乎可以浇心中块垒，启神妙文思。历史中的许多文人士大夫都是贪杯豪饮之徒。唐代李白被称为诗仙，也是酒仙，不仅酒量惊人，而且留下了大量有关酒的诗句："青天有月来几时，我今停杯一问之"（《把酒问月》），"两人对酌山花开，一杯一杯复一杯"（《山中与幽人对酌》）。白居易的《问刘十九》写得通俗悠闲、趣味横生："绿蚁新醅酒，红泥小火炉。晚来天欲雪，能饮一杯无？"饮酒几乎是文人墨客诗词文章永恒的主题，也成了中国文学艺术中的重要内容。酒因为在贵族文人生活中的重要性，衍生出极具中华文化特色的酒文化。酒具的设计在中国古代器物设计中极为丰富，从青铜器、漆器、角杯到瓷器均有佳品。陶渊明的"一觞虽独进，杯尽壶自倾"（《饮酒》其七），其中的觞、杯、壶都是古代器物中的酒器。宋代用于盛酒的瓷器称为注子，造型多样，往往把实用功能与欣赏意趣融为一体。其中，成套注子的使用尤为便利，是把用于温酒的温碗与酒杯、杯托设计在一起。（图 2-9）如江西婺源出土的南宋青白瓷注子和温碗，温碗设计成一个荷花状的深碗，里面可以盛热水，然后把装酒的注子置入温碗中，用于温酒。整套器具造型风格协调一致，体现出整体设计的匠心。

图 2-10　宋代汝窑天青釉盏托和天青釉碗

饮茶品茗是中国文人雅士热衷的生活方式，自唐宋以来颇盛。文震亨在《长物志》一书的《香茗》篇中认为，香茗一盏，"物外高隐，坐语道德，可以清心悦神；初阳薄暝，兴味萧骚，可以畅怀舒啸；晴窗拓帖，挥麈闲吟，篝灯夜读，可以远避睡魔；青夜红袖，密语谈私，可以助情热意；坐雨闭窗，饭余散步，可以遣寂除烦；醉筵醒客，夜雨蓬窗，长啸空楼，冰弦戛指，可以佐欢解渴"[1]。品茗可以止渴助欢、陶冶性情，是文人雅士日常生活中不可或缺的一部分。饮茶重在品，通过煮水、泡茶、观茶色、闻茶香、看茶叶等一系列过程，陶冶饮者的情操。而且，茶事必须烹煮得法，方能体会其中的精微绝妙之处，因此饮茶的时间、空间和茶具都极为讲究，围绕饮茶的各种工具设计就成为中国古代设计重要的一部分。古人将品茶这一物质生活的过程，演化为提升精神和陶冶性情的途径，然后上升到独具魅力的茶文化层面。

饮茶品茗风气的流行也刺激了饮茶空间和器具设计的发展。（图 2-10）在中国传统器物设计中，茶具是器物设计鉴赏和审美的重要内容，设计史上留下了许多独具匠心和艺术成就极高的产品，茶壶箱就是其中一例。茶壶箱是为了方便在室外煮茶、饮茶而设计的，由箱座、箱体、箱盖、铜壶、把手和炭火盆组成。箱底装有抽屉，炭火盆置于屉中。箱子通空无底，中间横置铁栅，铜茶壶放置在铁栅上。冬天燃炭火可以煮水泡茶，炭灰余热还可以保温；夏天泡好绿茶后可以除去炭灰凉饮。茶壶箱极为巧妙的设计是在箱体口沿居中的位置，开一个 U 形的槽口，茶壶置于箱中后，壶嘴伸出箱外，箱体的后面置一个金属把手，箱体与箱座以暗轴相连。煮水泡茶时，无需揭盖提壶，只需要提箱体后面的把手，箱体就可以带动茶壶倾斜，倾斜可以达

[1] 文震亨著，李瑞豪编著：《长物志》，中华书局，2012 年，第 263 页。

到90度以上，使用起来得心应手，完全不用担心沸水泼洒而被烫伤。

雅集是古代中国文人的盛事，历史上相传有三大雅集，其中的兰亭雅集，流传下来了王羲之所写的千古书法佳作《兰亭集序》。雅集也是文人雅士饮酒、品茗、吟诗作画的盛会，因此相关的器具必不可少，其中有件设计颇具匠心的工具——都承盘。都承盘也写作都丞盘或都盛盘，是文人盛放文房用品及小件文玩的用具，上有执手，参加雅集时随身提携。都承盘的设计极为精巧实用，文震亨描绘其造型："三格一替（屉），替中置小端砚一，笔觇一，书册一，小砚山一，宣德墨一，倭漆墨匣一。首格置玉秘阁一，古玉或铜镇纸一，宾铁古刀大小各一，古玉柄棕帚一，笔船一，高丽笔二枝。次格古铜水盂一，糊斗、蜡斗各一，古铜水杓一，青绿鎏金小洗一。下格稍高，置小宣铜彝炉一，宋剔合（盒）一，倭漆小撞、白定或五色定小合各一，矮小花尊或小觯一，图书匣一，中藏古玉印池、古玉印、鎏金印绝佳者数方，倭漆小梳匣一，中置玳瑁小梳及古玉盘匜等器，古犀玉小杯二，他如古玩中有精雅者，皆可入之，以供赏玩。"[1]都承盘空间本来不大，但容纳了如此多的东西，其设计极为精巧。雅集时随身携带，可以提供吟诗作画时需要的各种工具，非常便利。（图2-11）

中国文人雅士除了重视饮酒、品茶、美食之类的口腹享乐外，嗅觉上的享受可

图 2-11 明代都承盘

[1] 文震亨著，李瑞豪编著：《长物志》，中华书局，2012年，第199—200页。

以说是世界文化中的奇观，最有代表性的就是焚香。因制作烦琐、程序极为讲究，焚香用具也自成体系。焚香内涵极为丰富，可以和通天地、接人神联系起来，还可以辟邪祛秽、修养身心，因此被称为香道。由于形成了焚香的习俗，有关香的用具和工具也成了古代器物设计的重要类别，代表性的有香炉、香囊，还有承放香炉的香几等。明代屠隆在《考槃余事》中把赏香与品茗结合起来，详细地描写了其中的乐趣："物外高隐，坐语道德，焚之可以清心悦神。四更残月，兴味萧骚，焚之可以畅怀舒啸。晴窗拓帖，挥麈闲吟，篝灯夜读，焚以远辟睡魔，谓古伴月可也。红袖在侧，密语谈私，执手拥炉，焚以薰心热意。谓古助情可也。坐雨闭窗，午睡初足，就案学书，啜茗味淡，一炉初热，香霭馥馥撩人，更宜醉筵醒客。皓月清宵，冰弦戛指，长啸空楼，苍山极目，未残炉热，香雾隐隐绕帘，又可祛邪辟秽。随其所适，无施不可。"他还在文中介绍焚香可以在"煮茗之余，即乘茶炉火便，取入香鼎，徐而爇之"。古代焚香一般是将木炭烧透后埋在香炉的灰中，然后在灰上置一小银盘，把沉香等香料研磨成粉，放在银盘里，让炭灰热量将香末香味徐徐激散出来。古人认为焚香可以避瘟祛秽、醒脑怡神，又可以欣赏青烟袅袅，嗅到满室清香，营造幽雅、虚幻的气氛。青铜器里有许多焚香的用具，设计都极为巧妙。西汉时期香薰炉的设计尤为考究，除了极为精美的鎏金、错金装饰外，造型也颇具匠心。有一种被称为博山炉的，西汉时极为流行。（图2-12）炉身呈豆形，盖高且尖，设计成山的造型。盖子被雕镂成传说中的海上仙山的形状，山势陡峭，峰回路转，蜿蜒起伏。有的在峰峦间还雕刻有野兽和猎人，只见山峦之间神兽出没，虎豹奔走，野猪逃窜。山的沟壑处有可以冒烟的小洞，放置在炉中的香被点燃后，香雾从盖上的洞口徐徐升起，宛如在仙山上缭绕。有人形容"上似蓬莱，吐气委蛇，芳烟布绕，遥冲紫微"（汉李尤《薰炉铭》），如同仙境。博山炉的造型设计与熏香的功能及使用时整体的视觉效果紧密地联系起来，创造出香气迷人、引人遐想的氛围。

　　唐代有一种称为"香球"的香囊，设计构思颇为巧妙。香囊是一种适宜于随身携带的球形熏香器具，一般形体较小，直径多在五六厘米，既可以熏香，也可以暖手。香囊造型为球形，采用金银制作，通体镂空花纹。香囊分为上下两个半球，采用合页连接，可以开合，上有链钩，可以随身挂佩。最为精妙的是，香囊内部设计有两个平衡环和一个焚香盂，它们成直角相互铆接支承，构造原理与现代的陀螺仪相同。（图2-13）因此，不论香囊如何放置或转动，焚香盂始终保持在水平的状态，香灰、香火都不会外漏。这种香囊甚至可以放在被子里用来熏被暖被，宫廷贵族们

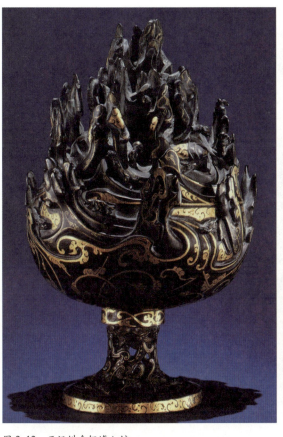
图 2-12　西汉错金铜博山炉

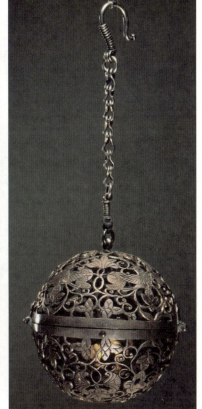
图 2-13　唐代镂空银香囊

睡觉前常在被子里置一香囊。

　　中国自古以来的器物，始终秉承了物为人用、致用为本的设计原则和设计理念，以是否宜人作为目标，显示出以人为本的造物观念，蕴含着朴素的科学理念和人文特色。如明清时期的升降式灯烛的灯柄可以升降，体现出功能上的设计意匠。其主体结构呈竖立状，灯柄下端有一个丁字形的横杆，横杆两端出榫，可以在灯架内的长槽里上下滑动。灯柄从主体上横框中心的圆洞中穿出，圆洞孔旁边设一个下小上大的木楔，灯柄提到所需要的高度时，按下木楔，通过阻力，灯柄就固定在那里了，为高低照明的需求提供便利。在明式家具的设计中，桌、案、几、椅、凳、柜、橱类的腿脚的外侧、靠背或扶手椅后面的托腰曲率的细部设计等，都强化了此类家具的牢固性，符合造物的技术要求和结构逻辑，同时其造型又让使用者和欣赏者获得心理上的安全感、稳定感和视觉上的愉悦感。尤其是家具托腰的处理，充分考虑了

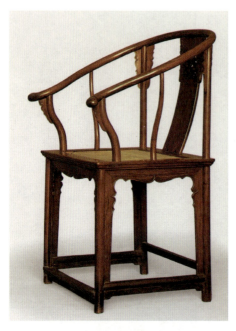

图 2-14 明代黄花梨透雕靠背圈椅

人坐在椅子上时背部与椅背接触的角度、软硬度和贴合度等细节，尽量使弯曲的靠背符合人体的背部曲线，为人们提供舒适的体验。托腰的设计既着眼于物的功能合理性，又体现出形式美感。（图 2-14）

中国的器物在设计上体现了中国人的生活方式，许多器物在形式和功能上都为中华民族所独有。比如在床中，拔步床和罗汉床在设计上就极为独特。拔步床体量非常大，下面是一个托座，上面除了床体外，在床的外面还有一个功能多样的空间，因为需要拔足才能上床，所以叫拔步床。托座通常为木制，一个架子床置于托座之上，床前有一个 2—3 尺宽的空间，与前面的床门围栏构成一个小廊屋。廊屋左侧设一个小桌，桌下有机凳，桌上放置镜子、奁盒、灯台；右侧布置衣笼、便桶。围合的床帐低垂，构成了一个既方便又私密的空间，犹如室内有室、房中有房。后面部分才是真正的床，往往再设一道雕花门罩、垂帘等。罗汉床是文人雅士书斋常设的家具，三面设低屏，榻上可以摆放各式靠几、文玩或书籍，便于品茗清谈时赏析。（图 2-15）罗汉床往往置于书斋一隅，以供学习之余休息、

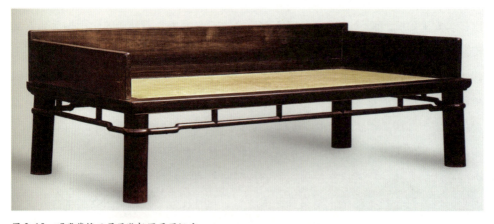

图 2-15 明代紫檀三屏风独板围子罗汉床

午睡之用。如果有朋友来访，还可以在上面喝茶聊天，实为中国文人休闲所用的特色家具。

明末李渔的《闲情偶记》提供了有关古代设计的美学思想。李渔极为重视器物的实用，谈到窗户、栏杆的装饰时，指出"窗棂以明透为先，栏杆以玲珑为主，然此皆属第二义；具首重者，止在一字之坚，坚而后论工拙"[1]。"明透""玲珑"都是对材料进行加工处理后，在造型上所取得的视觉美感，但他认为这并不是第一位的，最重要的还是坚实、牢固。说到家具的设计，他指出："造橱立柜，无他智巧，总以多容善纳为贵。尝有制体极大而所容甚少，反不若渺小其形而宽大其腹，有事半功倍之势者。……至于抽替（屉）之设，非但必不可少，且自多多益善。而一替之内，又必分为大小数格，以便分门别类，随所有而藏之……"[2]他对橱柜设计的观点，完全建立在实用基础之上。

中国传统社会是一个崇尚"天道"与"人道"融合，特别重视礼仪的社会，因此，器物除了具有实用功能之外，还有规范行为、实施礼仪的功能。由于衣食住行是日常生活最基本的内容，因此，贯穿其中的礼俗就成为影响社会风气、规范社会秩序和保持社会安定的重要方式。正如《新唐书·礼乐志》所说："凡民之事，莫不一出于礼。由之以教其民为孝慈、友悌、忠信、仁义者，常不出于居处、动作、衣服、饮食之间。盖其朝夕从事者，无非乎此也。"也就是说，要让人们每天在衣食住行中遵守礼，使其举手投足符合礼，从而在根本上保证社会的有序和安定。出于礼仪规范和社会等级的需要，中国传统的器物设计对器物的大小、形制、色彩和装饰花纹的适用人群等都有严格的规定。

在器物设计中，对礼仪功能的强调，有时候甚至超过了器物使用的舒适度。如研究中国古代家具的学者认为，传统的明式扶手椅的尺寸和比例是比较科学的，是适合人体尺度的，使用时令人感觉舒适。但通过对实物进行测量，会发现明清扶手椅的座椅高度多在44—52厘米之间，比我们现在的座椅要高出2—14厘米。虽然古人在坐的时候双脚离地约10厘米，脚可以置于踏脚上，但要说舒服似乎有点牵强。不过，适度抬高座位高度，必然会让人正襟危坐，胸背挺直，更加聚精会神。明清时期的椅、凳、桌类家具，尺度都偏高，应该是中国传统礼仪中居敬、恭持的为人处世思想的体现，由此影响了明清家具的比例尺度。因此，这些家具除了具有基本

[1] 李渔：《闲情偶寄》，作家出版社，1995年，第176页。
[2] 同上书，第230—231页。

图 2-16 明代铁力四出头官帽椅

的实用功能外,还体现出作为礼仪器具的特点。由于这些功能要求,在家具设计和室内陈设中,尤其是在厅堂等表现礼俗和接待客人的场所,自然就体现出了克制和压抑个人情感、规范人的行为方式等重要特征。(图 2-16)

设计的礼仪功能尤其体现在服装上,在古代中国,服饰常常作为一种文化等级的符号存在,人们对不同等级、不同阶层的人的服饰有严格的规定。早在《礼记》一书里,就记载了有关服饰的等级规定:"礼有以文为贵者,天子龙衮,诸侯黼,大夫黻,士玄衣纁裳。天子之冕,朱绿藻,十有二旒,诸侯九,上大夫七,下大夫五,士三,此以文为贵也。"有关服饰的这种符号功能,在董仲舒的《春秋繁露·度制》里有明确的表述:"凡衣裳之生也,为盖形暖身也。然而染五采,饰文章者,非以为益肌肤血气之情也,将以贵贵尊贤,而明别上下之伦,使教亟行,使化易成,为治为之也。若去其度制,使人人从其欲,快其意,以逐无穷,是大乱人伦,而靡斯财用也,失文采所逐生之意矣。上下之伦不别,其势不能相治,故苦乱也。嗜欲之物无限,其势不能相足,故苦贫也。今欲以乱为治,以贫为富,非反之制度不可。古者天子衣文,诸侯不以燕,大夫衣襐,士不以燕;庶人衣缦,此其大略也。"董仲舒所表达的服饰观念,强调了服饰所蕴含的"礼乐法度"的审美内涵,表明了服饰的形制在中国古代用以"昭名分、辨等威",使上下有序,从而达到社会有治的目的。服饰中的礼仪功能还表现在色彩上,几乎每个朝代都对服饰的颜色做过规定,以示尊卑贵贱之别。但这种制度化的审美形态,是被规定和赋予的,不能作为审美文化中的自觉意识来讨论。

2. 天然朴拙的材质之美

在中国古代思想史中,虽然没有专门论述古代设计的审美著作,但对于器物的

美学判断，代表中国文化的儒家、道家及诸子百家都表达了他们崇尚天然、朴素之美的观点。孔子曾说："吾亦闻之，丹漆不文，白玉不雕，宝珠不饰。何也？质有余者，不受饰也。"（刘向《说苑·反质》）也就是说，当一种材质自身已经很美时，就不需要任何装饰了。最高境界的美，是本色的美，是一种纯粹的美，过多的装饰反而会破坏这种美。孔子还提出了"绘事后素"的观点。在《论语·八佾》里，子夏问孔子："巧笑倩兮，美目盼兮，素以为绚兮。何谓也？"子曰："绘事后素。"孔子的意思是，绘饰虽然华美，却是后添加的、外在的，素则是本体，体现的是物体的本质之美，因此绘不如素。他表达的是"先质而后文"的美学观，认为素朴之美比装饰之美更胜一筹。老子认为"大巧若拙"，苏辙解释说"巧而不拙，其巧必劳。付物自然，虽拙而巧"，这是对自然天成的"大巧之美"的高度推崇。庄子说"既雕既琢、复归于朴""素朴而天下莫能与之争美"（《庄子·天道》），把自然朴素看成一种不可比拟的理想之美，强调自然高于人工，天然高于工巧。他的"莫之为，而常自然""刻雕众形而不为巧"的观点，都是对自然朴素之美的崇尚。庄子推崇自然美，否定人为的创造行为："百年之木，破为牺尊，青黄而文之，其断在沟中。比牺尊于沟中之断，则美恶有间矣，其于失性一也。"（《庄子·天地》）在他的观念里，天然纯真之性和美是同义的。

中国最古老的有关古代手工艺技术的文献《考工记》，提出了"天有时，地有气，材有美，工有巧，合此四者，然后可以为良"的观点，认为将顺应天时、适合地气、材料优良、工艺精湛四者结合，才能制作出优良的器物。《考工记》指出了要制作出好的器物，必须具备时令、环境、材质和技术四个基本条件，其中，材料的优良比制作技术更为重要。尊重材质、强调朴拙之美的设计思想，一直贯穿了中国古代的器物制造历史。（图2-17）明末清初时期，李渔所写的《闲情偶寄》一书，可以看作是中国古代有关器物和生活美学的

图 2-17 明代黄花梨圆角柜

著作。李渔在书中谈到宅舍的装修,总结了基本的设计原则:"总其大纲,则有二语:宜简不宜繁,宜自然不宜雕斫。凡事物之理,简斯可继,繁则难久,顺其性者必坚,戕其体者易坏。木之为器,凡合笋使就者,皆顺其性以为之者也;雕刻使成者,皆戕其体而为之者也;一涉雕镂,则腐朽可立待矣。"[1]他对器物设计应遵循的美学规律所做的简短结论,体现了中国传统手工艺"顺其性以为之"的设计意匠。这种"顺其性"包括顺材质之性,顺工艺之性,也包括顺功能之性。

这种重视器物本身材质之美的观念,来源于中国文化中顺乎自然、合乎天道的"天人合一"思想。作为中国文化代表的儒道释三家,把"天道"和"人道"视为崇高的理念。"道"被认为是天地万物宇宙精神的本源,因此,合乎"道"的造物精神成为传统设计追求的最高审美境界。正如宗白华先生所说的:"中国哲学是就'生命本身'体悟'道'的节奏。'道'具象于生活、礼乐制度。'道'尤表象于'艺'。灿烂的'艺'赋予'道'以形象和生命,'道'给予'艺'以深度和灵魂。"[2]这种深度和灵魂,便是"器"和"物"的形象中所承载的"道"。因此,中国传统的器物设计要求体现"天道"和"人道"相融会的精神,符合道德伦常、礼制秩序和生命性情。这种特定的德性文化浸透在器物设计中,体现在天工与人工的完美融合中。传统的物以载道思想,使得器物在满足使用功能的同时,也被赋予了象征性和道德性的文化内涵,体现了中国传统物质文化的精神和审美追求。

因为受到哲学思想和审美文化的影响,中国有一些非常特殊的传统器物,如玉器。玉文化是中华民族最为独特的文化,因为没有其他任何民族对玉如此重视。在中国原初文化里,玉是可以用来通神的,成为人与天地沟通的媒介。中国古老的红山文化、良渚文化时期都出现了大量精美的玉器,虽然其造型、制作工艺和用途在今天仍然不明所以,但玉在中国传统文化中的重要性是毫无疑问的。自古以来,中华民族对玉充满了敬意。玉可以给人以精神和道德的力量,所以人们尊崇"宁为玉碎,不为瓦全"的道德准则。玉质地细密、气质温润、不掩瑕疵、清冷悠远,集美的外形与德的内化于一体。(图2-18)在《荀子·法行》篇中,子贡问于孔子曰:"君子之所以贵玉而贱珉者,何也?为夫玉之少而珉之多邪?"孔子曰:"恶!赐,是何言也?夫君子岂多而贱之,少而贵之哉!夫玉者,君子比德焉。温润而泽,仁也;栗而理,知也;坚刚而不屈,义也;廉而不刿,行也;折而不桡,勇也;瑕适并

[1] 李渔:《闲情偶寄》,作家出版社,1995年,第176—177页。
[2] 宗白华:《艺境》,北京大学出版社,1987年,第159页。

见，情也；扣之，其声清扬而远闻，其止辍然，辞也。故虽有珉之雕雕，不若玉之章章。诗曰：'言念君子，温其如玉。'此之谓也。"玉之所以珍贵，并不是因为其稀少，而是因为它具备和人的美德一样的秉性。在中国文化里，玉不是一般的石头，被寄予了中国人对品德和美的评价标准。《说文解字》释"玉"为："玉，石之美。有五德：润泽以温，仁之方也；䚡理自外，可以知中，义之方也；其声舒扬，专以远闻，智之方也；不桡而折，勇之方也；锐廉而不技，洁之方也。"玉被赋予了仁、义、智、勇、洁五种德行。因此，佩玉是古代中国人的时尚，在《礼记》中，就有"君子无故，玉不去身"之说。

图 2-18　商代玉凤

为什么玉能成为一个人品德的象征，代表一种美的理想呢？这是由玉本身的材质所决定的。玉的质地细润柔和，色泽单纯透明，这种石头看上去往往貌不惊人，它所呈现出来的美是非常含蓄的。人们经常用"温润"二字来形容玉，而"温润平和""儒雅含蓄"正是中国古代评价一个人的性情和德行的最高标准之一。在中国文化里，一个人成就越高，就越应该谦逊、不张扬；修为越高，就越应该平和、不显露。宗白华先生

图 2-19　商代镂空玉璧

说过："中国向来把玉作为'美'的理想。玉的美，即'绚烂之极归于平淡'的美。"[1] 一切艺术的美、一切人格的美都趋向于玉的美：温润剔透，内部有光彩，但又是含蓄的光彩，是极绚烂而又极平淡的。因为玉是德行的象征，其价值不是金钱可以衡量的，所以经常说"黄金有价玉无价"。正因为玉具有独特的文化内涵和审美意义，一个在德行上有追求的古代中国人往往随身佩玉，玉器也因此在中国古代的器物设计史上延绵数千年，形式上丰富多彩，工艺上巧夺天工。（图 2-19）

[1] 宗白华：《艺境》，北京大学出版社，1987年，第327页。

玉器的历史在中国极为悠久，可以追溯到上万年前。玉器早期主要用作祭器、明器、礼器，人际交往中使用玉在夏代已经开始。到了汉代，玉的佩戴上升到了正德正身的地位，成为汉代服饰审美的重要元素，玉的造型也更加丰富。对于玉石的加工制作称为"治玉"，玉的设计是充分体现材质之美的典范。在玉器的设计制作过程中，首先要考虑的就是因材治玉，充分发挥材质的特点，体现材质之美。那如何巧妙地把玉材之美充分发挥出来呢？有一种设计方法称为"俏色"，也称为"巧色"，是玉器设计制作的一个专业术语，是指利用玉石天然的造型和颜色进行设计、雕刻加工的技巧。（图 2-20）据考古发现，中国人早在五千多年前就已经用这种方式来设计玉器了。红山文化中发现的玉龟，距今 5500 年，是目前最早利用俏色技法设计的玉器，巧妙地采用了青色和橘黄色雕刻出龟身和龟尾。在距今 3000 年的殷商时代，中国古人已经把俏色技艺运用得非常娴熟了。在河南安阳小屯村北出土的鸮玉鳖，是由一块青白色上面带有黑褐皮的玉石雕刻而成的。工匠巧妙地利用了玉石的自然色泽和纹理特点，把黑褐色的皮保留下来琢成了鳖的背甲，鳖的头、腹、足均为青白色，鳖的小眼睛也巧妙地利用了玉石上的黑色，青白色的爪子上还有黑色的爪尖，自然天成、神韵具足、妙趣横生。经过俏色工艺的处理，一些原来看起来有缺陷和瑕疵的玉石被设计得极为精妙，如被台北故宫博物院称为"镇院之宝"的翡翠白菜，就是将一块有翠有白的玉石设计成了一棵惟妙惟肖的白菜，碧绿的叶子正好利用了玉石的翠色，白色部分则设计为白菜帮子，创意极为巧妙。

中国古代在瓷的制作工艺、造型艺术和装饰上都成就极高，由于对玉的推崇，中国评价瓷的最高美学标准就是"类玉"，也就是说其质感像玉一样温润清雅。明代宋应星在《天工开物》的《陶埏》篇中认为陶成雅器，有素肌玉骨之象。中国历代在瓷的制作上都有不同成就，但宋瓷被一致认为代表了中国瓷器艺术在美学上的最高境界。这不仅是因为宋人制瓷技术高超，而且宋瓷所呈现的审美风格与中国文人士大夫所崇尚的审美标准

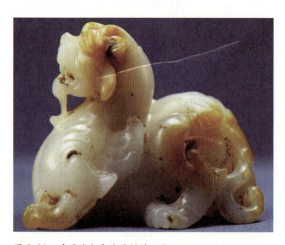

图 2-20　采用俏色方法雕刻的玉狮

是一致的。宋瓷重在质地和造型，少有装饰，几乎没有彩绘。到了元明以后，中国才出现大量彩绘瓷。宋瓷釉面光泽柔和、温润剔透，造型简洁流畅、优雅大方，主要彰显形式与釉质之美。釉色和瓷质的肌理效果构成了宋瓷美感的主要特点，尤其是青色釉，其半透明的质地如青玉和碧玉，清雅柔和，细腻微妙，引人遐想。宋瓷这种温润、含蓄、自然的美极为符合文人推崇的清净、淡泊、雅致之审美境界。（图2-21）宋瓷看上去温润柔和，因为具有和玉一样润泽、含蓄和自然的特点，其瓷质本身的美已经达到了极高的境界。

由于崇尚自然天成的美，在宋代还出现了一种非常特殊的瓷器，被称为"开片瓷"。所谓"开片"，是指在瓷器的釉面上出现的网状龟裂纹，犹如冰裂，实际上是瓷器在烧制的过程中，因为火候不匀，瓷器的胎和釉受热不均匀而产生的裂纹。开片本来是瓷器烧制过程中出现的瑕疵，但因为是自然产生的，其天然特殊的肌理效果别具一格、古朴典雅，因而受到人们的喜爱。（图2-22）由于宋代把这种开片瓷器作为陶瓷中的一种特殊品种欣赏，窑工就利用胎与釉在焙烧过程中的不同

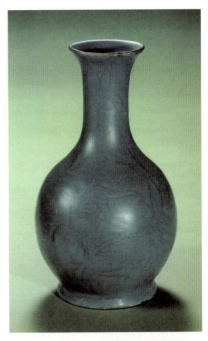

图 2-21 北宋汝窑天蓝釉刻花鹅颈瓶

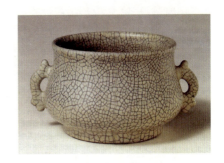

图 2-22 宋代哥窑双耳炉

膨胀系数，有意识地让烧制后的瓷器形成大面积的裂纹，由此增加了中国瓷器的品种。这种冰裂纹的瓷器至今仍然在生产，依然受到人们的喜爱和欣赏。

在宋瓷艺术中，对开片瓷的肯定体现了陶瓷制作中人们对自然美的欣赏，另一些窑变呈现出来的自然肌理效果也变得极为珍贵，尤其以建窑瓷器为代表。宋代饮茶的主要方法是点茶，即把茶叶碾碎过筛后，置入茶盏之内，然后用瓶注沸水入盏内，一边注水一边用茶匙在盏内环回击拂，使茶与水彼此交融。徽宗时期，斗茶之事风靡，君臣为之痴迷。因为黑釉茶碗适宜观测茶汤，最宜斗茶，故黑釉茶盏在当

时极为流行。烧造黑釉茶盏的瓷窑中,最重要的是今天福建建阳的瓷窑,史称"建窑"。被称为"建盏"的茶碗造型朴实敦厚,碗底处大量暴露出黑胎,釉非常厚。在烧制过程中,黑釉上会自然形成各种不同形状的结晶,其中布满细长银色结晶斑纹的被称为"兔毫"。黄庭坚为此写过"兔褐金丝宝碗,松风蟹眼新汤"(《西江月·茶》)的著名诗句,蔡襄也赞叹:"兔毫紫瓯新,蟹眼清泉煮。"(《试茶》)一些建盏烧制后,结晶呈现为小圆点的被称为"油滴",呈现为较大彩色圆形斑点的则被日本人称为"曜变"。(图 2-23)其中曜变建盏最为美妙,也极为稀少,主要珍藏在日本,是日本的国宝。曜变所产生的效果朴实自然,但玄妙深邃,对日本的陶瓷美学影响非常大。

中国明式家具所取得的成就为世界瞩目,也是中国古代器物制作和设计中的杰作。明式家具的艺术特色是造型洗练、做工讲究、尺度合宜、风格典雅,而且少装饰、不髹饰,以突出材料本身华美的纹理。明式家具采用硬木制作,主要材料是花梨、紫檀、铁力木、楠木和榉梓木等,这些木材质地细腻,天然纹理美妙,色泽温

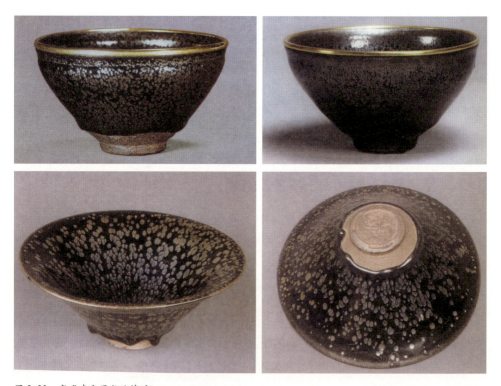

图 2-23 宋代建窑黑釉油滴碗

和雅致。如紫檀木色泽深沉古雅，纹理稠密；黄花梨色如琥珀，纹理漂亮。明式家具在制作完成之后，往往只在表面打磨或擦蜡，以更加突出其清晰透亮、光润细腻的色泽和纹理，充分显示材质之美。在人们所崇尚的明式家具美学中，材质的自然纹理比人工雕饰更为丰富多彩、隽永耐看。工匠在选材制作时，往往把纹理最美的木料用在最显著的位置。在家具的突出部位，如椅子的背板、桌案的面板、柜子的门板等，经常借助材质的美取得装饰效果。如果柜子是对开门，便将用作对开门的厚板剖为两面，使双面的花纹对称，充分显示木材自然的纹理美。

3. 含蓄优雅的造型之美

中国的审美文化推崇含蓄、隐忍、不张扬、不夸张的美。与西方古代的器物设计比较，中国传统器物在造型上的美学特点是含蓄优雅。优秀的器物设计强调意蕴，重在神韵，视觉上耐人寻味、余韵悠长。尤其是在宋代，文人雅士的审美成为主流，许多器物的设计制作都是素朴无文，器物的美主要体现在造型、质地和色彩上。这种在器物中体现出来的审美趣味极具中国文化特色，正如宋代著名的文学家苏东坡所认为的，艺术的最高境界是"绚烂之极归于平淡"，也就是说，绚丽灿烂的顶点是平淡，在平淡中才能看出绚烂的美来。就像一个有着极高修养的人，在生活中往往是非常平和淡定的。

中国在古代是纺织技艺最为发达的国家，素有"丝绸之国"的称谓。服饰之美是中华民族引以自豪的文化成就："中国有礼仪之大，故称夏；有服章之美，谓之华。"(《春秋左传正义》)中华民族因此被称为华夏民族。从轩辕黄帝"垂衣裳而天下治"以来，中国传统服饰历经了三千多年时间，期间虽在各朝有不同的流行风尚，花色品种和习惯穿法也会不同，但整体风貌和特征并没有大的变化。春秋战国时期，出现了一种将上衣下裳连在一起的新式服装——深衣。《礼记·深衣》里把这种服装的制度与用途说得非常详细："深衣盖有制度，以应规、矩、绳、权、衡。短毋见肤，长毋被土，续衽钩边，要缝半下。"说明深衣这种服装形制的出现，是为了礼仪规矩，其长短和结构方式，须符合制度规定。《礼记》强调了女性外出时应该掩面、不露肤色，所以，深衣"短毋见肤，长毋被土"。《后汉书·舆服志》记载了孔子的服饰主张和他本人穿着的服装："孔子衣缝掖之衣"，"缝掖其袖。合而缝大之，近今袍者也"。作为孔子正装的是衣宽袖博的长袍，就是汉代流行的深衣。这种衣服因为"被体深

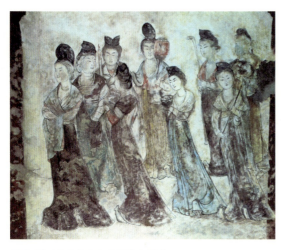

图 2-24　唐代永泰公主墓侍女壁画

邃",所以被称为"深衣",也被称为"儒服",是一种宽松整体、含蓄内敛的服装样式,"儒有衣冠中,动作慎"。[1]穿着这样的服装,行为举止要符合儒者的内在修养和儒雅形象。中国古人在服饰上的审美取向总是与人的品质道德联系起来,一个穿戴整齐、仪态庄严、气度非凡的人,常被认为是一个德行高贵、自我规范的人。

中国传统服装往往高领阔袖,宽衣博带,衣裾飘飘,是道家文化平静悲悯和儒家文化大气和谐在服饰上的外在体现,表现了一个民族在生理和精神上对自然、舒展、从容、大气、和谐与包容的追求。最具有中国传统文化精神气质的服装是汉服,汉服有区别于少数民族服装的汉人之服和汉代服装的双重含义,是华夏民族服装的主流和代表。汉服由深衣发展而来,具有独特的形制和文化背景,具有显而易见的中华文化意蕴。汉服通常采用缎、丝、绢、绫、罗、纱、棉等质地优良的材料,结构非常简单,装饰多为刺绣、镶边和纽扣。汉服的美往往是通过穿着者的姿势和动作以及精神气质来呈现的。(图 2-24)汉服总体风格淡雅平易,尤其是袍服最能体现这一特点。袍服是男装的代表,充分体现了汉民族沉稳安逸、儒雅超脱、气定神闲的民族性情,以及平淡自然、含蓄典雅的审美情趣。裙装在中国传统服装里极为丰富,是汉服女装的主要形式。裙子让女子看起来亭亭玉立,行走起来婀娜多姿,明艳动人。明代有种名为"月华裙"的裙子,是一种浅色的画裙,裙幅达到十幅,腰部每褶间各用一种颜色,轻描淡写,色彩极为素雅,穿上走路时,风动如月华,因此得名"月华裙"。可以说,中国传统服装的美,是通过穿着者穿着后的整体效果和动作体现出来的,呈现出一种神韵和飘逸的美感。

中国传统服装整体体现出优雅、含蓄的美学特点。除了在深受外来文化影响的唐代,由于文化兼容、风气开放,呈现出朝气蓬勃、奋发向上的风貌,服装也盛

[1] 参见华梅等:《中国历代〈舆服志〉研究》,商务印书馆,2015 年,第 94 页。

行"慢束罗裙半露胸"(周濆《逢邻女》)的奔放华美的飘逸风格外,中国传统服装的总体风格是淡雅、含蓄、朦胧的,着装尺度始终都以不露肌肤为原则,即"短毋见肤,长毋被土"。袍服和裙装都是遮蔽腿和脚的长款,表现出含蓄、庄重和随意的美。汉服在结构上主要侧重于掩盖人体的生理特征,采取了隐蔽胸、腰、臀部曲线的形式,体现出平面性特点。这种平面感在一定程度上模糊了个体的身体形态,当服饰与身体动态相协调时,人的内涵、风度和神采才会呈现出来。中式汉服的平面特征带给我们的是服饰与身体之间和谐的自然关系,是身体与衣料之间既相随又自如的空间形态感。身体在这种空间中是自由的、放松的,不受任何羁绊和束缚,最大限度地达到了人与自然的和谐。由此,服饰的浪漫、休闲、诗意和舒放自如被充分表现出来。人的生理形态在宽大的服装之下被掩盖起来,身体和服饰的美感是非常含蓄和内敛地表达出来的。由于宽肥无束,服装的随意性、自然特征也表露无遗,衣料随着身体的活动状态而呈现出各种姿态,如影随形,以此来体现出人的精神气质。汉服的这种精神气度和韵律,是靠穿着者的行为举止带动服装表现出来的,就像宗白华先生所说的"舍形而悦影",是一种"印象"的美。传统中式服装看上去似乎是飘逸的、模糊的、朦胧的,但这种生命韵味正是"美在精神"的体现。(图 2-25)

汉服因为造型简洁,为衣料本身的美提供了展现的机会,也为佩饰的运用提供了发挥的空间。因此,中国服装的纹绣、边饰极为丰富,技艺高超,把服装的平面

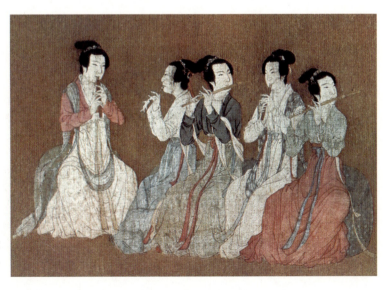

图 2-25 五代画家顾闳中《韩熙载夜宴图》局部

性与装饰性结合了起来。装饰纹样的生动丰富，也使汉服具有了抒情化的审美趣味。与此同时，传统的佩饰极为丰富，主要用来增加女性的魅力。在汉代，有一种附着在簪钗上部的头饰，是一种常用金、玉或珠子等材质制成的垂饰，会随着人的行走动作而摆动，因此很形象地被称为"步摇"。王先谦在《后汉书·舆服志》集解里引陈祥道的话说："汉之步摇，以金为凤，下有邸，前有笄，缀五采玉以垂下，行则动摇。"佩戴者只要移步，叮当声就会不绝于耳。当女性穿着长长的裙服，头上插着步摇时，只能优雅地姗姗而行，步摇也才会发出优美动听、有节奏的声音。如果疾步快走，步摇的响声就会变得凌乱，因而被视为不雅。这种佩饰的流行进一步强调了女性含蓄优雅的美，因此，在中国古代，女性美的最高境界表现为外在修饰与内在气质合二为一。温柔可人的举止和仪态，与长袖、束腰的及地长裙搭配，让修长优雅的女性体态更显曼妙婀娜。而且，轻盈多姿的步履，伴随着清脆悦耳的声音，使女性的形象审美从单纯的视觉上扩展到听觉。视听结合，产生了多重美感。所以，在中国古代服饰的穿戴上，女性只有通过修身养性，具有很好的内在精神气质，才能把服装的美和整个人优雅的内在气质体现出来。（图2-26）

早在汉代的《淮南子》一书中，作者刘安就肯定了人的行为举止对服饰之美的重要性。文中认为"毛嫱、西施，天下之美人也"，当"施芳泽，正娥眉，设笄珥，衣阿锡，曳齐纨，粉白黛黑，佩玉环揄步，杂芝若"，并且"笼蒙目视，冶由笑，目流眺，口曾挠，奇牙出，靥酺摇"时，她们的美貌和神情才让王公贵族"无不惮悇痒心而悦其色"。《淮南子》表达了服饰之美与人的姿态之美是密不可分的，人婀娜

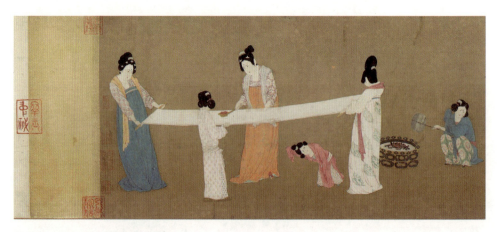

图2-26　唐代周昉《捣练图》局部

多姿、风雅韵致的神韵与服饰相得益彰，才体现出整体的美。李渔在《闲情偶寄》一书的"声容部"中谈到女性服饰时认为："妇人之衣，不贵精而贵洁，不贵丽而贵雅，不贵与家相称，而贵与貌相宜。绮罗文绣之服，被垢蒙尘，反不若布服之鲜美，所谓洁不贵精也。红紫深艳之色，违时失尚，反不若浅淡之合宜，所谓贵雅不贵丽也。"[1] 他强调了中国传统女性服装的含蓄雅致，与身体相貌和精神气质相宜。林语堂在《人生的盛宴》中也说，中国古代"妇女服装的意象，并非用以表现人体之轮廓，却用以模拟自然界之律动"。明末蒋坦在《秋灯琐忆》一书里，非常形象地描写了中国古代妇女着装后，与自然和环境极为融合的场景。他写道："余为秋芙制梅花画衣，香雪满身，望之如绿萼仙人，翩然尘世。每当暮春，翠袖凭栏，鬓边蝴蝶，犹栩栩然不知东风之既去也。"这些都表明了中国传统的服装主要是用来表现人的内在气质和姿态韵律的，与西方服饰主要体现人体生理特征的美学思想有极大的区别。

每个民族的服装风格都会体现出这个民族的审美文化特点。有人在谈到意大利和英国西服风格的区别时，认为英式的西服往往是给穿着者规定了一种型，人穿上后呈现出来的就是服装所规定的形状，所以英式西装令人感觉严谨而略显呆板。意大利的西服制作保留了很多手工剪裁方式，尤其是在袖子和肩部的处理上，设计师会根据每个人的身体特质来进行裁剪，所以其往往穿上后像是身上多了一层皮肤一样，非常合体自然，体现出每个人不同的身材特点。每一个国家因为文化不一样，对服装审美效果的追求也是不一样的。中式传统的女装充溢着谦卑和慈爱的气息，体现出清淡素雅的脱俗之气。中式的男装则是宽厚从容、儒雅大度的。近代民国正好是中国文化处在传统与现代嬗变更替的时期，出现了很多文化大家，著名的有胡适、林语堂等人。他们保留了穿中式传统服装的习惯，经常穿着长衫活跃在穿西服的人群中。他们儒雅，风度翩翩，通过长衫彰显出具有中国文化特质的迷人魅力，被称为民国风范。也有人认为，中国古代宽大的裙装和袍服扼杀了人们对于个性的追求，传统服装设计是对女性美的抹杀。袁采在《世范》一书中就强调中国古代女性的服装主要是"惟务洁净，不可异众"。但随着医学对现代服装尤其是那些紧身衣、露脐装对女性健康的危害的关注，人们越发意识到，中式宽松自然的传统女装在某种意义上也是对女性身体的真正解放，更有益于人体的健康。如果从美学角度分析，人的体貌虽然各有不同的美，但经过内在修养后，人所体现出来的美感更具

[1] 李渔：《闲情偶寄》，作家出版社，1995年，第143页。

图 2-27 清代《十美图》局部

个性魅力。中国传统服装的美是通过穿着者的精神气质体现出来的,气质高雅、行为得体的人虽然罩在宽松的裙装下,但通过行为举止,其内在修养和个性特点会显露无遗。中国服装的美就如同中国的写意水墨画一样,体现的不是生理细节上的形式特征,而是每个人的情感个性,其形式美感彰显的是穿着者内在的情感和生命的韵律。(图 2-27)儒雅轻盈的仪态、笃实从容的步履,在宽袍大袖中舒展翻卷、摇曳生姿,是一种含蓄和"气韵生动"的美。

　　以文人审美思想为代表的中国审美文化,崇尚的是素朴、简洁、雅致的器物设计风格。中国古代器物中,除了宫廷贵族所用的器具装饰烦琐外,文人士大夫所使用的器具主要以造型的优雅简洁取胜。即使是古老的青铜器具设计,其造型也体现出典雅优美的风范。如商代末期的酒器觚,造型有圆形和方形,上大下小,腰极为柔细,看起来非常挺拔、稳重、优雅。方口方足细腰的四棱造型的觚,在口下和足上,线条的曲直变换极为巧妙。西周时期还有一种细腰的圆觚,造型与前代相比简单多了,原来的直竖棱角简化为简洁的圆弧形状,装饰已然简化,只在足部点缀一

些小的装饰花纹，因此孔子认为此时的礼制弛懈，不无遗憾，感慨"觚不觚"。但就形式美感而言，素身的器形看起来更加优美，简洁的形式使原来的高冷风格增加了几分优雅。明代张岱曾经记载了一位士绅古董商人收藏了 16 件青铜酒器，形制特别细长、优美，被称为"美人觚"。

　　两宋是中国陶瓷艺术的黄金时代，制瓷技艺极为精湛。石灰碱釉的发明可加厚釉层，令器物获得如玉的质感。因为在美学上取得的非凡成就，宋瓷一直被视为中国古代陶瓷艺术的最高峰。宋瓷最大的特色是纯净的釉质和古朴大方的造型，以汝窑为例，其器具胎质细腻，釉色以天青为主，呈色柔和，色彩极其匀净。汝窑瓷器的造型多仿青铜器，典雅大气，精致而少装饰，其艺术成就为各窑之首。（图 2-28）汝窑瓷器因其清新典雅的美学特征开了一代风气，为各大名窑所效仿。宋瓷中的装饰，一般都比较简洁，花纹采用浅浅的刻划等方式，施上薄薄的釉色后，不影响和破坏其造型，保持了美学上的统一性。龙泉窑在南宋时期采用了多次施釉的工艺，厚厚的釉层滋润柔和，犹如美玉，把中国瓷器的釉色之美发挥到了极致。龙泉窑青瓷造型稳重大方，洗练优美，器形丰富，主要突出造型和釉色。宋代景德镇出产的青白瓷，釉色青中泛白，被称为"影青""隐青"或"映青"。其瓷器胎体洁白细腻，轻薄透明，釉面光润，色调纯正匀净，造型轻盈秀丽。因为青白瓷的瓷色本身已经非常漂亮，所以大多都是素色，即使有装饰，也主要采用潇洒优雅的刻划花，在釉色的覆盖下，花纹隐约可见，极为和谐雅致。南宋文人蒋祈在《陶记》中直接将景

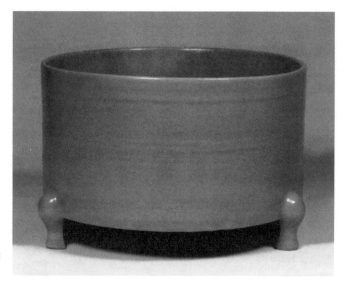

图 2-28　宋代汝窑天青釉三足盉

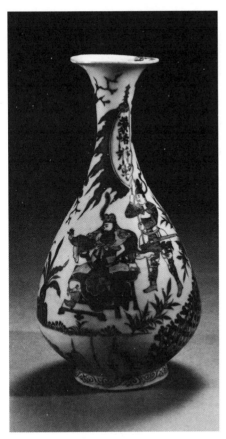

图 2-29　元代青花蒙恬将军图玉壶春瓶

德镇的青白瓷称为"饶玉"。这些强调了釉色美的瓷器，以简洁的形式来承载质地的美，在形式上都强调了典雅大气的造型。

古代中国是瓷器生产大国，自汉代出现了较为成熟的陶瓷产品后，历代都有各具特色的瓷器，如唐代的三彩、元代的青花、明代的粉彩、清代的斗彩等，但从造型上来说，宋代的瓷器无疑是最成功的。宋代瓷器重釉色轻装饰，以造型取胜。宋瓷在形式上极为丰富，美学成就极高，为历代之最，至今难以超越。酒具中的梅瓶和玉壶春瓶为宋代始创，其形式美感体现出宋代在器物造型上的审美追求。两者同为酒具，但梅瓶用来盛酒，一般放在桌子上，玉壶春用来敬酒，常被捧在手上，在造型上充分考虑了器物的不同用途。梅瓶的造型特征是小口、短颈、丰肩，肩以下逐渐收敛至底部，通常高度为 40 厘米左右，口径只有 4—5 厘米，造型挺拔刚劲、峻峭雄健。玉壶春瓶的造型特点是撇口、细颈、圆腹、圈足，瓶高一般在 30 厘米左右，口径为 7—8 厘米，线形变化柔和婉转，造型轻巧玲珑。梅瓶和玉壶春瓶自问世后就深受人们喜爱，自宋代后制作不断，到明清时，因造型上体现出来的独特之美，其酒具的功能逐渐退化，已然成为专门的陈设装饰艺术品。（图 2-29）宋代的瓷碗和茶盏在造型设计上也简洁大气。其中，碗的造型为敞口细足，强调了碗壁外弧度的曲线，碗腹饱满，足部直径偏小，圈足增高，从而使线形的变化更为显著。宋代茶盏中有被称为"斗笠杯"的茶碗，造型犹如一个倒扣的斗笠，敞口细足，适用于宋代流行的点茶，其秀美潇洒的造型显示出极高的美学品质。宋瓷在造型上线形简洁、流畅，追求细腻微妙的变化，体现出优雅秀美、轻盈洒脱的风格特点和艺术魅力。

宋瓷无论是在工艺上还是在审美上都达到了中国陶瓷艺术的顶峰，其造型单纯

古雅、装饰平和简素，越是官府、宫廷的器皿，造型就越简朴雅致。这在中国古代器物的风格史上绝无仅有的。其原因在于，在宋代以宋徽宗为代表的文人审美风尚成了主流的美学意趣，从而使宋瓷在中国陶瓷美学上取得了最高成就。其实，从工艺上来说，中国清代的瓷器在装饰和釉彩上都成就卓越，但往往彩绘布满了整个器物，完全掩盖了瓷器本身的瓷质和釉色。所以，著名收藏家马未都在谈到清代瓷器时，说清代瓷器就只剩下一层皮了，意思是装饰太过了，掩盖了瓷质本身的美，美学品质不高。

明代后期，随着物质财富的充盈，出现了追求奢侈、炫耀财富的浮华世风，但文人士大夫雅致的审美情趣仍然体现在器物设计上。这一时期出现了风格高雅隽永的明式家具，这也是中国在世界上影响最大的家具设计风格。因为官场腐败黑暗，许多文人士大夫在江南大修园林隐居，这些私家园林的园主大多都是能书善画的文人雅士，他们往往亲自参与园林内家具式样的设计，对家具的造型和风格颇有见地，以求风雅。文人的参与对明式家具的发展及其风格的形成，有着十分重要的影响，使明式家具在设计和美学上都达到了极高的水平。

明式家具的结构构件建立在中国木构架建筑的基础上，主要采用硬木制作，结构不用钉子，往往采用榫卯方式，结构严谨、合理，制作工艺精确、严密。经过几代工匠的不断完善，明式家具在造型和功能上都达到了极高的水平，成为世界物质文明史中的经典之作。中国明式家具种类丰富，主要有椅凳、几案、橱柜、床榻、台架和屏座等，造型大气优美。艺术家黄苗子曾经称赞一件明式的榉木矮扶手椅："造型十分考究，每一根直线和曲线，每一个由线构成的面，配合呼应形成的空间分割，是如此恰到好处，使人产生一种稳重中有变化，严谨中带灵活的美感。"[1] 这种形式上的美感让艺术家痴迷，以至于他很想从美学上说说明式家具为什么那么迷人。

明式家具的美感主要体现在对线的运用上，由此也体现了中国传统艺术中以线为主的风格特征。中国的绘画和书法艺术，都显示出了线条美的魅力。明式家具的造型线条以直线为主，辅以曲线，整体呈现出曲直变化、刚柔相济之妙。在曲直的对比中，直线更显劲挺，曲线愈觉优雅，生动流畅中给人爽利、亲切平和之感。（图2-30）一把椅子或一张案几，其线形或翘或垂、或倾或仰、或刚或柔、或曲或直，变化丰富，韵味无穷。以最具代表性的圈椅为例，椅子为下方上圆的

[1] 黄苗子：《其人其书（代序）》，收于王世襄编著：《明式家具珍赏》，文物出版社，2003年，第12页。

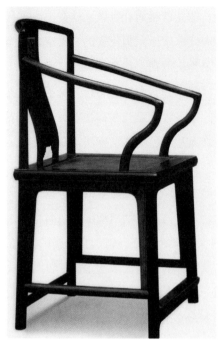

图 2-30　明代黄花梨高扶手南官帽椅

基本造型,结构非常简洁,靠背和扶手呈圆润的线形。曲线从靠背部分称为"搭脑"的中间位置向前方两侧延伸,顺势而下,与扶手连接成一条圆融柔和的优美曲线,巧妙地构成一个婉转流畅的圆圈。大曲率的椅圈轮廓,是圈椅造型的主体,与椅座其他构件相呼应。人们就座时不仅肘部可以倚搁,腋下部分的臂膀也得到支撑,坐起来非常舒适。

明式家具设计在处理椅凳、几案和橱柜等家具时,往往采用收分的方法,这在结构上被称为"束腰"。家具腿部收分通常以腿的长短来定,从下到上逐渐变细,向内略倾。腿部下段比上略粗,并向外略撇,因此,看起来有稳定、挺拔的视觉效果,在功能上也有更为稳固的作用。在明式家具的腿脚线形中,"内翻马蹄式"最有代表,这条线从腿部延伸到脚足,变化极其微妙,因为略微收分,线条并非直线,但曲而不软,弹性十足,柔婉而不失雄健,流畅挺劲,显示出家具线形的独特艺术魅力。明式家具整体造型简洁、大气、优美,装饰只出现在节点和与人体接触频繁的细部,如扶手、线脚、锁扣等处,但十分精致,皆处理得圆润悦目,触感舒适,形成了整体大气、细部精美的特点。(图2-31)比如圈椅,支架、靠背都极为简洁,但扶手部位往往精雕细刻,与大块面和大曲率的整体形成对比。另外,巧妙地运用以铜为主的金属饰件,如抢角、合页、提手、环扣等,把这些金属部件处理成圆形、长方形、如意形、海棠形、环形、桃形、葫芦形、蝙蝠形等,与简洁大气的家具主体形成对比,既增加了金属饰件的艺术性,又增加了装饰意趣,同时还起到了保护家具、强化家具功能的作用。

当代著名明式家具的研究者和收藏家王世襄先生,把明代家具分为"五组十六品",分别是:第一组,简练(一)、淳朴(二)、厚拙(三)、凝重(四)、雄伟(五)、圆浑(六)、沉穆(七),共七品;第二组,秾华(八)、文绮(九)、妍秀(十),共三品;第三组,劲挺(十一)、柔婉(十二),共两品;第四组,空灵

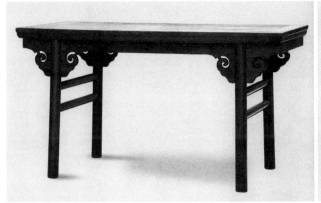

图 2-31　明代黄花梨夹头榫圆腿画案及其细部

（十三）、玲珑（十四），共两品；第五组，典雅（十五）、清新（十六），共两品。王世襄先生对明式家具的分类，基本上是从美学角度来进行的，虽然有十六品，但简洁、典雅、优美是其主要的美学特征。他本人也认为朴实率真、质胜于文是明代家具的主要风貌。对于那些不入品的明代家具，王世襄先生认为有"八病"：（一）烦琐；（二）赘复；（三）臃肿；（四）滞郁；（五）纤巧；（六）悖谬；（七）失位；（八）俚俗。[1]虽然分为"八病"，但其中有关形式繁复的就占了一半，前四病都在不同程度和不同方面属于造型不够简洁雅致。早在明末文震亨的《长物志》一书中，作者就感慨因为当时过于重视雕饰，家具设计和制作在美学上已趋衰落。他写道："古人制几榻，虽长短广狭不齐，置之斋室，必古雅可爱……今人制作，徒取雕绘文饰，以悦俗眼，而古制荡然，令人慨叹实深。"由此表达了他对简洁雅致的喜爱和对繁冗琐碎的厌弃。古雅可爱的家具才是造型上的美学之作，如果强调雕刻装饰，就变得俗不可耐了。

今天，在谈到明式家具的时候，经常有人质疑，认为明式家具虽然是中国家具的最高成就，但坐起来并不舒服。如果按照今天家具舒服的标准，像沙发那样有带弹簧的坐垫、柔软的靠枕以及可以躺、斜靠的椅背等，可以随便歪着、靠着、躺着，那么坐在明式家具上肯定是不舒服的。但是，明式家具在中国文化中所具有的修身养性的功能是不应忽视的，如明式的椅子除了可以坐外，其造型还限定了坐

[1] 参见王世襄著，袁荃猷制图：《明式家具研究》，生活·读书·新知三联书店，2007年，第346—356页。

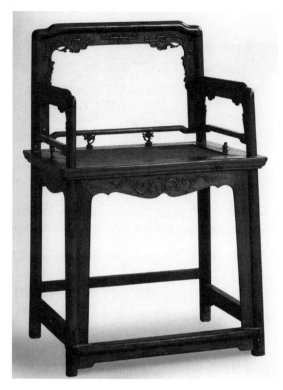

图 2-32　明代黄花梨玫瑰椅

的姿势。一个人坐在一张明式的椅子上,往往只能正襟危坐、身体端正、背部挺直,哪怕跷二郎腿都会不舒服。像这样的造型和设计,实际上也是为了规范一个人的坐姿,让人坐得端庄、中正。因此,明式家具的造型和美感是与中国文化中个人品格的修养密切联系在一起的。而且,如果从健康的角度看,坐在明式家具上,可以保持一种端庄挺拔的姿势,使人体的脊椎处在一种健康状态。甚至有人说,坐在明式的椅子上吃饭,对胃的消化都有好处。按照今天的设计科学来说,明式家具已经非常符合先进的人体工学,也就是说,其构造特点非常符合人体的生理结构特征。明式家具的结构和形式美感与人对家具的健康需求结合在了一起。(图 2-32)

4. 工巧适度的技艺之美

尽管中国古代在器物制作的工艺上取得了很高的成就,但炫技并不是中国传统器物设计的美学追求。相反,中国传统文化极为反对炫巧争奇,如果器物一味追求制作工艺的精细烦琐,会被认为是"奇技淫巧",为文人士大夫所不齿。虽然有人对一些极为精湛的工艺技术有"鬼斧神工"的感慨,但这种制作工艺所达到的效果并不是中国传统器物设计美学所追求的最高境界。总体而言,适度的工艺和装饰,才是传统器物设计所崇尚的"文质彬彬"的美学思想。

"中庸"是儒家文化最重要的思想之一,也是传统造物在设计和制作中以"工巧适度"为美的思想的来源。儒家强调"乐而不淫,哀而不伤"(《论语·八佾》),"中

立而不倚"(《礼记·中庸》),推崇一种不偏不倚的哲学,欣赏"中庸"与"和"的美。孔子在《论语·雍也》中认为"质胜文则野,文胜质则史。文质彬彬,然后君子",被普遍用于评价一个人的内在品质和外在形象应该相得益彰,文学作品的内容和形式应该相辅相成,这一观点也同样适用于对器物设计的评价。"质"指材质,"文"指装饰,一味强调材质,缺乏装饰,就会显得太粗野;太过装饰,掩盖了材质本身的美,就会显得虚伪。只有克服了"文胜质"或"质胜文"的片面性倾向,不偏不倚、中和适度,才会达到"文质彬彬,然后君子"的效果。也就是说,只有装饰和材质搭配得非常恰当,这种器物设计才是好的设计;只有"文"与"质"和谐统一,材料和装饰相得益彰,这种设计才会体现出一种非常协调的美。"文质彬彬"作为一种审美的尺度,表达的是适度、适当的观点,也可以看作是形式与内容的统一。(图2-33)

"中庸"的观点表达了适度、不走极端的思想,"中和"的观点则表达了统一和谐的观念。中国传统文化自古就有辩证统一的"中和"观念,追求对立面的统一。《中庸》云:"致中和,天地位焉,万物育焉。"其认为"中和"可以建立天地、社会和谐的秩序,让万物生生不息,达到宇宙、生命的和谐。"中和"不是简单地追求统一和谐,而是在事物的独立状态或二元之中寻求平衡,在美学中追求对立要素之间动态的和谐。中国著名的古代典籍《周易》,就讲到了这种对立统一的要素的相互依存关系,提出"刚柔相易,不可为典要,唯变所适",提倡互为关系、互为补充、彼此对话。在中国古代哲学史上,老子也强调了这种相辅相成的关系:"有无相生,难易相成,长短相形,高下相倾,声音相和,前后相随。"(《道德经》)有无、难易、高下等都是对立的,但也只有在对立中才会彼此存在。《国语·楚语上》指出,正是这样的关系创造了美:"上下、内外、大小、远近皆无害焉,故曰美。"也就是说,美是在各种关系的平衡、适度、和谐中达到的。在《登徒子好色赋》一文中,宋玉答楚王问,形容邻居一位漂亮的女子"增之一分则太长,减之一分则太短,着粉则太白,施朱则太赤",表达了美存在于恰如其分、恰到好处之中。"中和"的价值观意味着在处理和解决

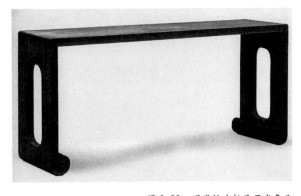

图 2-33 明代铁力板足开光条几

问题时，方式要合情合理、适中得体，适度成为美的重要评价标准。传统的"中和"思维方式极大地影响了中国传统器物的设计和制作，并促成了中国传统设计美学整体观与和谐观的形成。

在中国传统文化中提倡和谐美学观的还有佛家，尤其是禅宗。禅宗是佛家的重要一派，也是佛教从印度传入中国后，最具中国本土文化特色的佛学观，其顿悟和明心见性的思想尤为中国文人士大夫所推崇，也极大地影响了中国古代文人的生活美学观。与儒家和道家思想在对立中取得协调不同，禅宗提倡一种无冲突的和谐观。禅宗强调回到自己的本来面目，在无冲突的境界中展现自己的本性。禅心是一种无冲突之心、不争之心，既无所求，亦无所得，所在皆适，一切圆融、澄明。著名诗僧寒山有诗云："高高峰顶上，四顾极无边。独坐无人知，孤月照寒泉。泉中且无月，月自在青天。吟此一曲歌，歌终不是禅。"（《高高峰顶上》）禅宗以平和为至境，追求一念不生、无人无我的般若之境，讲究随缘自在、顺应自然。在中国古代，许多文人雅士都信奉禅宗，将禅宗理念贯穿生活中。尤其是在茶事、香事中，禅宗的美学观体现在器物设计、生活方式的各种细节中，其和谐的美学思想也浸润在日常生活方式里。

受中国审美文化的影响，在中国古代设计中，处理材料和解决设计问题的手段往往强调"巧"和"妙"，大到园林、建筑的设计，小到器物、首饰和装饰品的设计，"巧""妙"地进行创作成为造物的一个高境界。所谓的"巧法造化"和"材美工巧"的设计思想，意指天工与意匠、材料与技艺的有机结合，这种设计思想贯穿了中国几千年的造物历史。（图2-34）"巧法造化"体现在造物过程中，就是崇尚自然，顺应自然物性，遵循自然规律、因势利导、因材施艺，将自然的物性与人的巧思、意匠完美地融合起来，达到"天工"与"人工"浑然一体的境界。这种"巧法造化"的设计思想最早记载于先秦时期的《考工记》中，书中提出造物的四要素："天有时，地有气，材有美，工有巧，合此四者，然后可以为良。"在这四要素中，只有在具备了天时、地气、材美的自然前提之下，然后结合工巧，即人的创造技能和工艺，才能够获得"可以为良"的结果。工艺技能与自然、材质有机结合，才能使天然构造与人工制作达到完美的效果。

其实，"巧"和"妙"的思想对应了现代的"设计"定义。在中国早期的词典里，并没有"设计"二字，"设计"被"匠心"所替代。"匠心"一词正是意指中国古人在利用材料进行造物时所追求的"巧"和"妙"的处理手段。所谓"巧夺天工""妙

图 2-34 明代黄花梨圆后背交椅

不可言"都是对处理手段高明的评价。对于"巧""妙"的追求使得中国古代设计能够"出新意于法度之中,寄妙理于豪放之外"(苏轼《书吴道子画后》),不断创新。而强调"因宜适变",也就是设计要因时、因地、因人而异,要有独特的匠心,看似不露痕迹、自然天成,实则循法守则、张弛有度。处理得当即为"巧",处理不当就成"拙"了,就像墨子所认为的,制造工艺"利于人谓之巧,不利于人谓之拙"(《墨子·鲁问》)。老子认为"大巧若拙","拙"成了"大巧"。但这里的"拙"不是墨子所说的"拙",而是合乎"道"的天然之美,虽经人工之手,但妙趣天成,不同于一般意义上的人工之巧。庄子也强调了"道"的观念,认为"长于上古而不为老,雕刻众形而不为巧"(《庄子·大宗师》),自然、天真、不图谋智巧才是体现了天道的美。

在中国文化里,"巧"的最高境界是"自然"。明代沈春泽在《长物志·序》中指出,器物的美学特征应该是"几榻有度,器具有式,位置有定,贵其精而便、简而裁、巧而自然也"。(图 2-35)他所提出的"巧而自然"是器物设计和工艺的度,即制作工艺和设计可以"巧",但一定要"自然"。"自然"成为中国器物设计最重要

图 2-35 明代黄花梨大灯挂椅

的审美标准。但"自然"并不是完全没有任何加工,根本不需要装饰,而是非虚饰、不造作,即使经过了极为精细的加工处理,最后呈现的视觉效果看起来仍然是"自然"的,"虽为人作,宛若天成"。正如庄子描写的庖丁解牛那样,精湛的技艺只是"技进乎道"的手段,真正要达到的是"道"的境界。明代的张岱曾经论述吴中的一些制作绝技:"陆子冈之治玉,鲍天成之治犀,周柱之治嵌镶,赵良璧之治梳,朱碧山之治金银,马勋、荷叶李之治扇,张寄修之治琴,范昆白之治三弦子,俱可上下百年保无敌手。但其良工苦心,亦技艺之能事。至其厚薄深浅,浓淡疏密,适与后世赏鉴家之心力、目力针芥相投,是岂工匠之所能办乎?盖技也而进乎道矣。"[1]这种"道",实际上是建立在对自然规律的认识之上所达到的一种境界,技本身并不是目的,更不是在美学上肯定的方式。因此,文震亨在评价一件周身连盖上都雕刻满

[1] 张岱:《陶庵梦忆 西湖梦寻》,立人校订,作家出版社,1995 年,第 37 页。

了滚螭的白玉印池时，说其"虽工致绝伦，然不入品"，虽然穷工极致，但并没有美学价值。对那些因为过分强调工艺和装饰而损害了功能的器物，李渔采取了批评的态度，认为器物在设计和工艺上都不应该过于追求精美而损害功能。（图2-36）他评论在粤地看到的木箱："予游东粤，见市廛所列之器，半属花梨、紫檀，制法之佳，可谓穷工极巧，止怪其镶铜裹锡，清浊不伦。无论四面包镶，锋棱埋没，即于加锁置键之地，务设铜枢，虽云制法不同，究竟多此一物。譬如一箱也，磨砻极光，照之如镜，镜中可使着屑乎？一笥也，攻治极精，抚之如玉，玉上可使生瑕乎？"[1]他认为在箱子上面镶铜裹锡简直就是画蛇添足，影响了箱子的整体品质和实用性。他提倡这些器物在设计时重在实用，"以多容善纳为贵"。

在中国文化史上，那些在工巧上极尽烦琐、奢靡的器物不仅在美学上被否定，而且还和国家的兴衰、民风的好坏联系起来。汉代刘向所编的《说苑》记载了秦穆公与由余的对话，秦穆公闲问由余曰："古者明王圣帝，得国失国，当何以也？"由余曰："臣闻之，当以俭得之，以奢失之。"之后由余提道："夏后氏以没，殷周受之。作为大器，而建九傲，食器雕琢，觞勺刻镂。四壁四帷，茵席雕文，此弥侈矣。而国之不服者五十有二。"那些过于装饰的器物成了一个国家趋向衰败的象征。明代的

图 2-36　汉代青铜跪羊灯

[1] 李渔：《闲情偶寄》，作家出版社，1995年，第231—232页。

张瀚在其《松窗梦语》里的《百工纪》一文中，也记载了一个类似的故事："我太祖高皇帝埽除胡元，奄有中夏。时江西守臣以陈友谅镂金床进，上谓侍臣曰：'此与孟昶七宝溺器何异？以一床榻，工巧若此，其余可知。陈氏父子穷奢极欲，安得不亡！'即命毁之。"[1]张瀚之文虽然是从"雕文刻镂，伤农事者也"的角度出发，但他对那些既不得体又无必要的装饰之物的反感，也从侧面表达了器物制作应该工巧适度的美学观点。

传统器物的美学特征在很大程度上受材料和技术的制约，在一定意义上，传统器物设计的历史就是技术的历史，材料必须借助工艺技术才能成为产品。因此，技艺在器物上所体现出来的美，成为古人有意识地表达美学观念的方式。当制作技术还很低级的时候，器物的造型和装饰都非常有限，但工匠在技艺熟练的基础上，会有选择地采用那些他们认为可以使器物更加美观的方式，由此也就产生了有着不同视觉效果的器物。

图2-37　西汉鎏金银竹节铜熏炉

比如，青铜器的铸造技术成熟后，既可以采用合范法，也可以采用失蜡法，但采用失蜡法制作的青铜器显得更加玲珑剔透，所达到的美学效果更受人喜爱。中国古代器物的制作者对工艺与美感之间的关系极为重视，总是通过恰当的技术来达到美的效果。（图2-37）

在中国古代家具设计方面，明代家具一直被认为体现了中国家具的最高成就。明式家具多采用紫檀、花梨、楠木等硬木，不上漆，以充分体现这些木材的自然纹理美。明式家具品种繁多，往往仅在关键的节点才略微进行装饰，充分体现出家具造型的形式美感，突出了中国古代"材美工巧"的设计思想。（图2-38）中国的家具设计和制作在明代之所以取得如此高的美学成就，与当时园林建筑的兴盛和文人参与家具的设计有极为重要的关系。明代江南园林建造风气极盛，大量的园林建筑

[1]　张瀚：《松窗梦语》，中华书局，1985年，第78页。

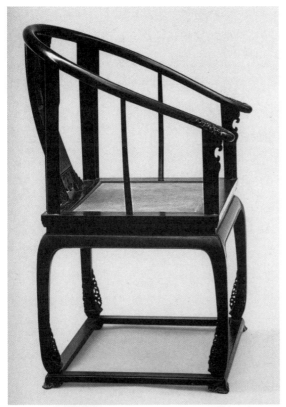

图 2-38　清代紫檀有束腰带托泥圈椅及其细部

对家具的需求非常大，而园林建筑特有的环境和文化氛围对家具的风格和审美都提出了新的要求。由于私家园林的主人大多是能书善画的文人墨客，他们有极高的审美品味和高雅的志趣，往往亲自参与家具的设计和制作，运用中国传统的审美文化观念，因此提高了中国家具的设计水平。明式家具表现出来的材质之美和有节制的

装饰与儒家审美文化是密切相关的，因此，明式家具一直处在中国古代家具设计艺术成就的最高峰。如果单从技术上来说，清代的家具和瓷器也都达到了非常高的水平，但为什么中国历史上对其评价没有明代家具和宋代瓷器那么高呢？这是由中国文化所重视的审美观念所决定的。清代家具往往装饰过多，花纹也特别繁复，几乎把家具本身的材质掩盖起来了，过于烦琐，违背了传统器物设计所推崇的"材美工巧"的适度之美的原则，其美学价值也就降低了。

第三章

西方古典设计美学

西方古典时期的设计美学思想主要体现在建筑设计上,继而影响到城市、园林和日用品的设计。虽然有人说要给"古典"下一个定义是自找麻烦的事情,因为它在不同情境中有着不同的含义[1],但古典主义毫无疑问是西方植根于古典文化时期、植根于古希腊罗马世界的文化和艺术现象。西方古典建筑艺术源于古希腊文化中的建筑艺术,经过古罗马、文艺复兴、新古典主义时期后一直延续到现代,是影响了西方整个文明世界的建筑形式和语言。被视为古典主义风格的建筑及其装饰构件直接或间接地采用了古代世界的建筑元素,这些构件是极易识别的,如采用标准手法制作的五种柱式、以标准手法处理的门窗和山墙等。而且,人们对于古典设计的美学评价,有着共同的标准。

西方古典设计在美学上的追求,在古希腊时期已经形成,美观一直是西方古代设计非常重要的评价标准。早在公元前1世纪,罗马工程师和建筑师马尔库斯·维特鲁威·波利奥(Marcus Vitruvius Pollio)就完成了西方建筑历史上第一本完整的,也是最重要的建筑学著作——《建筑十书》(*Ten Books on Architecture*)。他在总结了希腊、伊特鲁里亚和罗马早期的建筑经验后,提出了建筑的三要素:实用、坚固、美观。在西方建筑设计理论伊始,美观就已经成为评价建筑最重要的标准之一,并被不断讨论和深化为尺度、比例、均衡、对称、和谐、得体等一系列的美学概念,古典建筑以此获得视觉美的效果。

重视比例和谐的欧洲古典设计美学,建立在哲学和自然科学的基础上。古典主

[1] 参见〔英〕萨莫森:《建筑的古典语言》,张欣玮译,中国美术学院出版社,1994年,第1页。

义的设计美学来自古希腊的哲学思想,古希腊哲学家在对自然的认识和自然规律的探究中奠定了美的基础。毕达哥拉斯学派重视数的和谐,认为数作为美的客观现实基础十分重要;苏格拉底提出美在于对人的效用,美应与善联系在一起;柏拉图提出了美在于"理式","理式"是客观世界的根源;亚里士多德认为美在于和谐,各部分通过大小比例和秩序安排,形成融合的整体,从而产生美。古希腊之后,西方的美学思想沿着柏拉图和亚里士多德两条路线发展,对建筑和设计美学思想的形成产生了深远的影响。

柏拉图在《斐利布斯篇》中认为,绝对美存在于几何和人造物品中。他说:"我说的美的形式……是直线和圆以及用木匠的尺、规、矩来产生的平面形和立体形……我认为这样的事物……的本质永远是美的。"[1]古希腊的建筑师们相信,一个完美的建筑几何体建立在各个局部互相组合的数学法则之上,从而得到什么是适度的美学规律。比例在西方古典设计美学中如此重要,以至成了设计的美学基础。理解了比例,也就理解了和谐、适度,以及恰当的细部和秩序等体现在建筑和物品设计上的美学要素。(图 3-1)在笛卡尔的理性主义哲学的精神引领下,古典设计美学以理性为原则,数学则保证了美学原则的准确性。几何是一切美的基础,古希腊的模数和黄金分割比一直是西方设计美学的源泉。

在西方古典美学的发展过程中,理性思维一直起着指引的作用。自古希腊罗马时代开始,理性就是西方思维的主导方式,反映到建筑设计的美学追求上,表现为用确定化的数字比例限定建筑空间的构建,美主要体现在一定的比例、对称和均衡中。即使在古希腊晚期,建筑的柱式发展出了装饰性的科林斯柱式,建筑设计也主要以尺度和比例上的均衡作为美感产生的重要因素。设计的古典主义美学原则来自数学和神学,毕达哥拉斯认为"万物皆数",事物具有数的均衡和节奏才能形成美,就像音乐的美是靠音节的数量关系确定的,建筑的美是有关数的秩序和组合。建筑的形式是用数量表示的实体的大小,也是各部分之间数的尺度关系,建筑的形式之美就是各部分构成完美和谐的整体。在古典主义美学观念中,美的事物被认为是一种具有科学性的事物,无论是在建筑中,还是在音乐中。到文艺复兴时期,建筑的比例追寻着音乐理论中更为精确的比例,在安德烈亚·帕拉第奥(Andrea Palladio)的建筑作品中达到了顶峰。

[1] 转引自〔英〕雷纳·班纳姆:《第一机械时代的理论与设计》,丁亚雷、张筱膺译,江苏美术出版社,2009年,第258页。

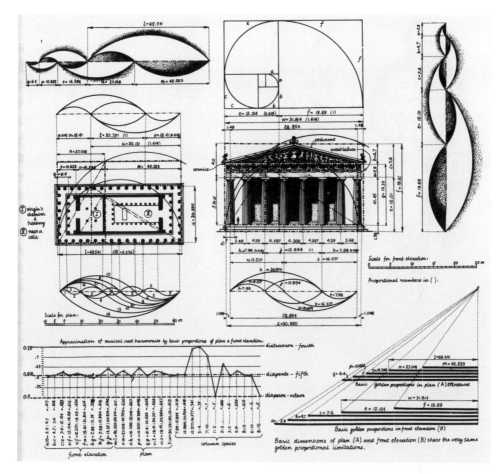

图 3-1　古希腊帕提农神庙的立面和平面的比例分析图

文艺复兴时期，随着工具理性的兴盛，数越来越成为人们理解世界的方式，甚至在一定程度上成为目标本身。古典时期所确立的种种经典，如古典柱式、构图都再次成为人们学习的对象。一些有关数的固定标准，既是传承下来的形式规则，同时也成为人们追求美的一种思维方式。人们对于数给予了充分的信任，认为设计只要合乎一定的数学关系，就能够获得美。在对美之规律的探寻中，数就是理解自然规律、连接设计美与自然的主要工具。美之规律的获得建立在认识自然规律的基础上，掌握科学和技术成为获得设计美的重要来源。文艺复兴时期的人文主义思想实际上把人看成了宇宙万物的主体，当时的许多艺术家如达·芬奇、米开朗琪罗、丢勒都致力于对人体的研究，力图从中找出最美的线型和比例，并且用公式表达出来。（图 3-2）他们甚至认为，如果能够通过数学方式把已经存在的美找出来，就会更加

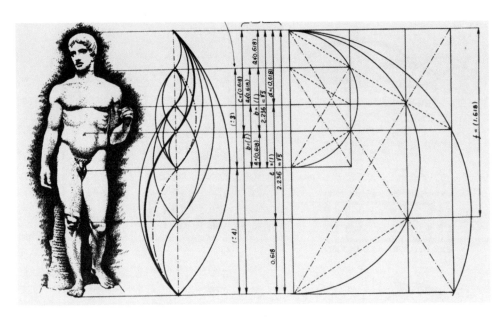

图 3-2 人体雕塑的比例分析图

接近完美的目的。

17世纪下半叶,古典主义成了法国文化艺术的主流,它的哲学基础是反映自然科学初期重大成就的唯理论。16—17世纪欧洲自然科学的进展,孕育了以培根和霍布斯为代表的唯物主义经验论和以笛卡尔为代表的唯理论思想。他们都认为客观世界是可以认识的,都强调理性在认识世界中的作用。古典哲学里的数学被他们重新认识和重视。笛卡尔认为数学无所不包,是适用于一切知识领域的理性方法。霍布斯也认为理性方法的实质就是计算,几何学是重要的科学。在美学方面,笛卡尔认为应当制定一些牢靠的、系统的、能够严格地确定的约束规则和标准。它们是理性的,完全不依赖于经验、感觉、习惯和品味。艺术中最重要的是结构要像数学一样清晰和明确,要合乎逻辑。为此,笛卡尔甚至反对艺术创作中的想象力。建立在此哲学基础之上的设计美学,推崇纯粹的几何结构和数学关系,把比例尊为决定建筑造型设计优秀的唯一因素。他们用以数学为基础的理性判断完全替代了直接的感性审美经验,用数字来代替美。(图3-3)不过,17世纪下半叶是法国绝对君权时期,在文化艺术的各个领域建立规范,成为专制主义的一种表现。对于古典主义风格尤其是古罗马设计的崇拜,与当时的政治任务一致,古典主义设计也因此体现了这一时期对君主专制的颂扬。

随着18、19世纪掀起的考古热潮,西方世界又一次点燃了对古典主义的热情。1755年,德国著名的历史学家和艺术理论家温克尔曼出版了有关古代希腊艺术的著作,引发了对古典主义的又一次模仿,并发展出新古典主义风格。与文艺复兴相比,19世纪的新古典主义效仿得更为彻底,认为只有古典化的风格才是淳朴高贵的风格。这一时期,在西方许多学者看来,要想在建筑、文学和艺术中达到完美,只有通过对古代的模仿才能实现。即使设计发展到现代、后现代,在无数著名的设计师的理论和实践中,都可以看到古典设计美学的痕迹。即使在建筑形式上具有革命性的现代建筑大师勒·柯布西耶,他的"模度"建筑设计理论也是源自古典设计美学中的模数和数学范式。柯布西耶的"模度"建立在黄金分割的基础之上,他从黄金分割的关系中,发现了量度体系,这正是古代数学推导的结果。抽象艺术的代表人物蒙德里安也认为:"真正的现代艺术家把城市看作是抽象生命的代表。城市比自然更接近他,也使他能够享受更多的美感,因为在城市里,大自然是被人类意志秩序化、规则化了的自然。线与面的比例与节奏,对他来说,比大自然的花哨有着更多的意味。在城市中,美用数学的方式展现着自己;在那里,一定有着未来的,数学-

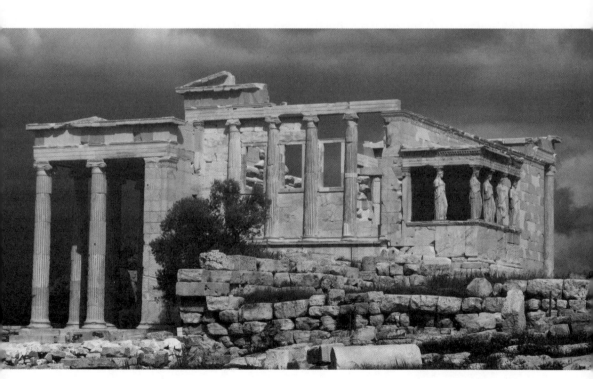

图 3-3　古希腊雅典卫城遗址

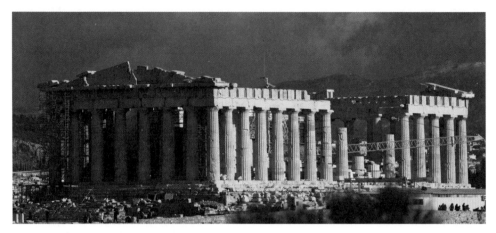

图 3-4　古希腊雅典的帕提农神庙遗迹

艺术的气质；新的风格在那里孕育。"[1]

　　一种成熟的设计美学风格必定具有独特性、稳定性和一贯性，具有容易辨识的设计语言，在造型、布局、细节和装饰上保持了一贯的特点。古希腊罗马建立了古典设计的形式美标准，强调平衡、对称、秩序，推崇正方形、圆形等几何形，这种美学观点企图用一种程式化和规范化的模式来确立美的标准和尺度。（图 3-4）古典主义设计美学强调，美的创造需要重视法则或规范的运用，古典的标准成为创作中技巧和规律的来源。同时，古典精神也是设计师需要遵守的重要原则。设计师还需要体会古人的思想，注意培养崇高的理想，感受古人的伟大，重视古典的精神气质，如此才能领会古典主义设计美学法则的精髓。古希腊罗马建立了西方设计审美的古典主义标准。在西方设计美学的发展中，人们对其权威地位深信不疑，在此法则之下，不断产生出完美而伟大的作品。

　　在对美学理论和思想的研究中，美在西方古典时期有着不同的意义，从柏拉图到黑格尔，对美都有不同的定义。但从古希腊伊始，古典设计就确立了自己的美学思想，经过文艺复兴发展到 19 世纪的新古典主义，一直秉承并延续着这一传统。虽然在漫长的历史长河中，设计在美学形式上也出现了一些与古典主义不同的追求，但古典主义作为一条主线，一直贯穿在西方建筑和设计的发展过程中。正如阿兰·德波顿在《幸福的建筑》一书中所说的："在西方历史有所间断的一千多年中，一幢

[1]〔德〕汉诺-沃尔特·克鲁夫特：《建筑理论史——从维特鲁威到现在》，王贵祥译，中国建筑工业出版社，2005 年，第 283 页。

美的建筑就是一幢古典建筑的同义语，结构上要有一个殿堂的前部，有装饰性的廊柱，有不断重复的比例以及对称的立面。"[1]

西方古典艺术的美被温克尔曼总结为"高贵的单纯，静穆的伟大"，比起具有代表性的古希腊罗马雕塑艺术，西方古典设计的美更为丰富、多样，而且因为古典设计类别多、时间长，其体现出来的美学特征也很难用统一的美学风格来描绘。但是，从古希腊伊始，经过文艺复兴到19世纪，古典主义的设计美学原则被一再运用。在现代设计开始之前，西方具有代表性的设计理论都建立在古典设计的规则之上，古典主义的美学原则贯穿了西方现代主义设计之前的历史。因此，本书把现代设计之前的设计主流都归于古典主义设计风格之列，主要讨论古典设计的基本美学特征，并围绕这一命题来进行阐述。

1. 比例协调的整体之美

比例的概念与古典设计密切地联系在一起，古典建筑在结构中获得的类似音乐般的和谐美就是通过一定的比例来实现的。这种比例指一座建筑物中各个部分之间的比例，或者同一构件不同部位的比例，以及与这些构件直接相关的部件的比例等。这种比例关系发展到文艺复兴时期变得简单明了，其目的就是要建立一种贯穿整个结构的和谐。建筑师通过明显地使用一种或几种柱式作为主导构件，或者通过对各种尺度的运用，包括单一比例的重复，来达到这种和谐的效果。这种对于比例的重视一直延续到现代设计师的作品中，通过对一个上楣的处理或几个窗户的设置，表现出建筑部件之间的古典比例关系。它们虽然采用了现代的材料，但对于比例关系的严格遵循，体现了古典设计美学的精神。

比例在古典建筑的造型中起着重要作用，是衡量建筑形式关系的重要指标。（图3-5）古代最早的建筑学著作——维特鲁威的《建筑十书》，探讨了建筑在设计上的美学原则。维特鲁威提出并定义了建筑学上的一些基本美学原则，在第三书中，他总结了建筑的三因素：坚固、实用、美观。他对美观要素进行了分析，包括所有的美学要求，其中最重要的就是比例问题。维特鲁威论述的建筑美包括六个基本的概念——秩序、布置、整齐、均衡、得体和经营。其中，只有经营与应用有关。维特

[1]〔英〕阿兰·德波顿：《幸福的建筑》，冯涛译，上海译文出版社，2007年，第23页。

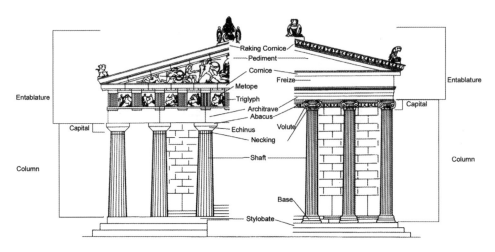

图 3-5　古希腊建筑的柱式运用及与其他结构的关系图

鲁威对这些概念逐一进行了解释，比例体现在各个概念之中。他所说的秩序美，与一座建筑每一个独立部分的各个更为详细的比例有关，是建筑的整体及细部构成合适的比例的结果。这些比例是基于模数之上的，模数是从结构自身发掘出来的，建筑物优雅的视觉效果是通过模数来实现的。布置是指适应部件的分布状态，分为各种类型，表达了希腊人所指的形式。整齐是指建筑物外观的各个部分按照一种令人愉悦的方式进行组织，是建筑物采用某种比例，呈现在观众视觉中的效果。均衡指建筑物在各部分组合起来之后所产生的和谐感，是建筑物按照一定的比例关系形成一个整体后的协调感。在维特鲁威的观点里，秩序、整齐和均衡的概念表达了美学现象的一些不同方面，秩序可以理解成原理，整齐是由此原理而得出的结果，均衡则表现为最后的效果。维特鲁威将比例看作实现秩序、整齐和均衡的先决条件，并且贯穿在这一系列的过程中，这些美感的获得都毫无疑问地和比例联系在一起。

　　从维特鲁威有关古典建筑的美学理论可以看出，古希腊建筑美感的获得往往与数学有极为密切的关系，比例体现出一种数字的关系。在维特鲁威的观念里，比例被以三种方式加以定义：首先是由各部分彼此之间的关系确定；其次是对于所有的量度，以某个模数与其发生关系；最后是基于对人体比例的分析。比例既是某种绝对数字之间的关系，同时也是从对人体关系的分析中衍生出来的。在《建筑十书》里，维特鲁威为人体确定了一些基本的比例规则，这些规则以面部或鼻子的长度为依据，

如三个鼻子的长度等于一个面部的长度，并以此作为一个模数。他先将这些人体测量的比例应用在绘画和雕塑上，然后，他声称神庙建筑也一样，神庙的各个部分必须与整体之间有着和谐的比例关系，整体是各个部分的总和。维特鲁威根据人体尺寸证实了人体比例与数字上的关系，认为所有的度量单位都是从人体衍生出来的：英寸来自指节，英尺与脚的长度有关。完美的数字是10，另一个完美的数字是6，两者加起来创造出他所认为的最完美的数字16。他还指出，人体与几何体之间同样关系密切，人体可以形成一个圆形，也可以形成一个方形。达·芬奇绘制的《维特鲁威人》，为我们了解维特鲁威建立在人体比例上的美学观点提供了视觉形象。（图3-6）维特鲁威试图将人体与几何形式的方和圆加以综合，从而在人体、几何形体与数字之间找到某种联系，使之成为确立视觉美的依据。

在人体比例与数字关系的基础上，维特鲁威总结了他的观点：如果我们赞成数字是从人体的各个部分衍生出来的，那么就有一个相应的问题，即人体的各个部分与整个人体形式之间，有着某种确定的比例关系。随之而来的问题是，我们必须知道我们在为不朽的神灵们建造神庙的时候所负有的责任，因而，我们会小心翼翼地按照比例与均衡的原则安排建筑物的每一个局部，使之无论是各个独立的部分还是整体看起来都能够和谐。[1]在把人体与古希腊最重要的建筑语言——柱式做类比时，他甚至给出了一个具体的比例数字，如多立克柱式与男性的身体比例相关联，男性人体的高度被认为是6英尺高，多立克柱式的高度，包括柱头，应当是柱身下部直径的6倍。爱奥尼柱式则与女性的身体比例相

图3-6　达·芬奇绘制的《维特鲁威人》

[1]〔德〕汉诺-沃尔特·克鲁夫特：《建筑理论史——从维特鲁威到现在》，王贵祥译，中国建筑工业出版社，2005年，第7页。

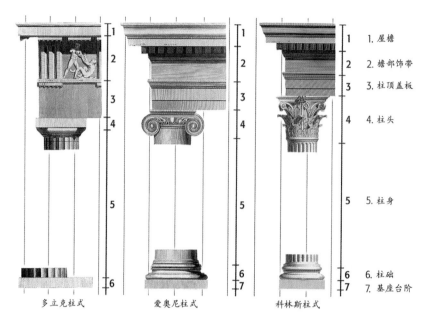

图 3-7　三种希腊柱式的运用分析图

一致，他为爱奥尼柱式确定了 1:8 的比例，也就是柱子的高度是柱身下部直径的 8 倍。他的这一观点，被广泛地运用在对古希腊建筑美学形态的理解上。

　　古希腊建筑的柱式是体现建筑美的重要元素，这是一种通过精心处理来组合建筑构件的系统方法。（图 3-7）最主要的希腊柱式有三种：多立克柱式、爱奥尼柱式和科林斯柱式。多立克柱式没有柱础，直接立在三级的基座上，上面的柱头是一个圆形的托盘加一块方形的盖板。多立克柱式在视觉上粗壮结实，柱子从底部到顶部有稍微的收分，柱身上竖直地排列着带尖齿的凹槽。其比例关系来自男性的身体比例，视觉上呈现出男性健壮雄浑的美。爱奥尼柱式在比例上比多立克柱式细长，并带有装饰细部的柱础，柱头上的一对卷涡成为这种柱式最明显的标志。与多立克柱式男性阳刚的视觉美形象比较，爱奥尼柱式看起来比较柔美和女性化。爱奥尼柱式修长秀美，为了体现这一特点，其柱身的齿槽采用的是平齿，而不是多立克柱式的尖齿，如雅典卫城伊瑞克提翁神庙采用的就是这一处理方式。科林斯柱式最大的特点是柱头围着一圈毛茛叶的装饰，这也使其成为最具装饰美的柱式，在古希腊之后的古典建筑中被广泛采用。在柱式的造型上，尤其是多立克柱式和爱奥尼柱式，不仅体现了维特鲁威所说的对男性和女性的模仿，而且还通过形式、比例和装饰处理，

概括地表现了男性和女性的不同体态特征和不同美感。(图3-8)

古希腊神话反映了人本主义的世界观,这种世界观的一个重要美学观点就是:人体是最美的。人体所呈现出来的比例、对称的美一直是古希腊雕塑重点表达的内容,也同样被用在建筑设计上。古希腊的一些日用品在设计上也受到了人体美的影响,如古希腊著名的陶器,其瓶体的造型具有人体艺术的特征,而且很多陶瓶的装饰都采用了古希腊的神话人物形象。维特鲁威的设计美学思想并不仅仅局限在建筑中,在第九书的前言里,他强调了数学的重要性,并且勾画了一个宇宙的模型,这一宇宙模型又转换成对钟表制造方法的一些实际指导原则。在当时,他认为钟表制作和机械制造仅是建筑理论和美学的一个分支,运用在建筑上的美学原则同样可以运用在其他物品的设计上。建立在人体比例关系上的美学观念,是西方建筑和设计美学的重要依据,人体测量学上的比例关系成为古典西方视觉艺术重要的审美原则,在建筑、美术和日用品中都有明显的运用。维特鲁威的美学观点也被雕塑、舞蹈、戏剧等其他视觉艺术广泛运用。

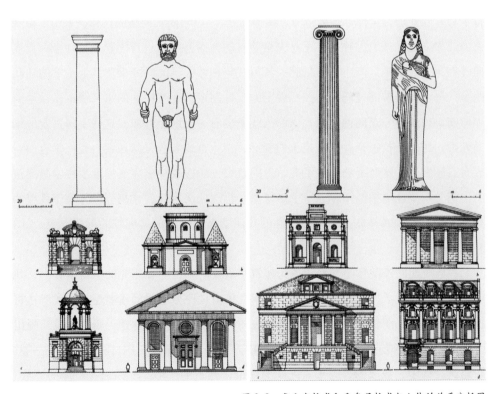

图3-8 多立克柱式和爱奥尼柱式与人体的关系分析图

图3-9 帕提农神庙的柱廊采用了粗壮有力的多立克柱式,完美呈现了古希腊建筑的比例关系。

在古希腊建筑中,柱式上面是檐部水平带,由三部分组成:一条檐座、一条由交替的板块组成的檐壁,再上面是一条突出的檐口。所有这些部分的尺寸都和柱径的模数有关,甚至最小的部件都是按照规定的模数来制作的。柱式不仅在比例关系和形式上表现出人体美的特征,而且为了在视觉上达到美的效果,建筑师还对此进行了巧妙的处理,这种方式被称为"视觉校差"。如帕提农神庙的柱廊,采用了粗壮有力的多立克柱式,但柱身并不是完全笔直的,而是稍微进行了收分,柱身一点点向外鼓出,在视觉上产生了力量感。其角柱与相邻柱子的间距要比其他正常的柱间距窄一些,而正常的柱间距是按照规定的模数制定的。基座面的水平线条微微地向上弯曲,柱子有一点向内倾斜,檐部的线条也有一点向上弯曲。这些不同常规的细微处理,目的是校正视差或透视上的变形,避免直线看起来像曲线,或把垂直的看成有点倾斜的。这些手法带来了美学上的效果,帕提农神庙完美呈现了古希腊建筑的比例关系,也是柏拉图和亚里士多德这些哲学家采用几何学探究世界理想秩序的真实体现。帕提农神庙是古希腊理性的几何学表达出来的最纯粹的形式典范。(图3-9)

古典时期的经院哲学和神学成为建筑学重要的参考。在当时的宇宙解释中,几何与算术被赋予了特殊的功用。关于数字在宇宙秩序原理中的重要性,古代毕达哥拉斯哲学、柏拉图哲学以及后来的新柏拉图哲学都有详细的阐述。毕达哥拉斯提出了美在"数"的观点,即"数"的和谐构成了美,诸如黄金比例、对立面的统一等。在建筑设计中,数成为美与形式之间的纽带,建筑的"形"就是通过严谨的"数"确立起来的一种和谐秩序。基于数字和几何形的美学思想,与后来的神学密切相关。

对于中世纪的一些神学家来说，宇宙即是一个建筑作品，上帝就是创造这一伟大作品的建筑师，数字比例与宇宙的结构，以及音乐、建筑之间具有同一的关系。神学家们通过等边三角形的几何证明，来解释圣三位一体的神秘性。上帝与上帝之子的关系，被解释为一个正方形。这种哲学和神学，为建筑设计提供了几何形的特征和学理基础。

音乐的美与数也同样关系密切，在《音乐论》一文中，神学家奥古斯丁证明了音乐和谐与数学规则之间的一致性。在奥古斯丁看来，音乐与建筑是姊妹艺术，两者都基于数字之上，这构成了美学完美性的源泉。在《论自由意志》一文中，奥古斯丁甚至将造型形式归结为数字的结果，认为造型艺术具有形式是因为它们表现了数字。他认为物体形式的根源就在于数字："你凭感官或心灵所把握的任何可变之物，没有一件不被包含在某种数目中。若将数目取去，该物就归于无有了。"[1] 经过奥古斯丁的理论发展，一种基于数字比的美学体系制约着中世纪的美学思想。古典设计美学的比例理论试图把建筑转换成音乐般"和谐秩序"的理念，这种理念是通过各部分合乎比例的组合而产生的特殊规则和原理来实现的。比例的本质取决于数学关系，此观点与毕达哥拉斯有关宇宙和谐的观点联系在一起，这种神秘的数学和谐隐藏在建筑形式美的背后。（图 3-10）数在一定程度上掺杂了设计者的主观因素，通过严谨的数反映出世界的和谐，这成为创作的根本目的。西方设计美学总是与数学具有非常密切的联系，这也是其与东方在建筑和设计构造方面的美学原理的重要区别。

基于维特鲁威建筑美学的设计美学，在西方设计的发展过程中被不断强调。文艺复兴时期最伟大的建筑师安德烈亚·帕拉第奥，写作了西方建筑史上另一本重要著作《建筑四书》，他继承了维特鲁威的传统，强调了建筑的原则是便利、

图 3-10　佛罗伦萨的美第奇-吕卡第府邸，设计：米开罗佐（Michelozzo），1446—1460 年建造。

[1]〔古罗马〕奥古斯丁：《奥古斯丁选集》，汤清、杨懋春、汤毅仁译，宗教文化出版社，2010 年，第 207 页。

图 3-11 维琴察的奥林匹克剧院，设计：帕拉第奥，1580—1585 年建造。

永恒、美观，并把美观定义为"整体和各个部分之间，各个部分相互之间，以及部分与整体之间的相互联系"[1]。他反复强调了各个部分之间，以及局部与整体之间有机的和美学上的和谐一致。帕拉第奥在建筑设计上的美学观念，代表了新柏拉图主义的思想，认为真、善、美是相统一的，一座美的建筑也意味着是一座真实而良好的建筑，任何违背了自然和理性的事物都是与艺术的普遍原则背道而驰的。帕拉第奥也基于几何学提出了自己建筑设计的形式美学观点。在他看来，圆形和正方形这样的基本几何形是最为完美的，圆形之所以重要，是因为它象征了宇宙运转所形成的圆环形式。他认为圆的形态表现为简单、一致、均匀、富于张力、包容宏阔。（图3-11）而且，他认为，正是圆形使唯一、无限的本质，和谐统一和上帝的公正等抽象之物，变得可以触摸。

17 世纪，比例概念在设计美学中变成了美的概念的同义词。在新柏拉图主义者的观念里，因为比例反映了自然的法则，凡是美观、实用和赏心悦目的事物，都表现了合乎规律的比例关系。此例还和实用等同起来，他们甚至认为如果一件东西不具有美丽的外观，也即良好的比例，那就不可能是方便和实用的东西。17 世纪法国著名的工程师和学者雅克-弗朗索瓦·布隆代尔（Jacques-François Blondel）在其所

[1]〔德〕汉诺-沃尔特·克鲁夫特：《建筑理论史——从维特鲁威到现在》，王贵祥译，中国建筑工业出版社，2005 年，第 59 页。

著的《建筑学教程》(*Cours d'architecture*) 中仍然强调，比例是产生建筑美的一种自然法则。他以米兰大教堂为例："人们能从中发现大量重复使用的比例，这无疑解释了它的美丽，以及它给我们带来的视觉愉悦。"[1]比例问题也与立面的垂直划分息息相关，尤其是在文艺复兴时期，建筑清晰地分出层次，或者是由柱廊划分，或者是由带有粗面石的防御性底层区分，各层次之间的比例关系对于总体的审美判断起着关键的作用。一座建筑在多大程度上能够展示协调的比例关系，取决于其要素的组合，从主要元素的布局，到窗户的比例和布置、底层与上部楼层的比例，以及墙面与屋顶的比例。(图 3-12)

建筑在整体上形成的美是如此统一，文艺复兴时期的建筑师和建筑理论家莱昂·巴蒂斯塔·阿尔伯蒂 (Leon Battista Alberti) 认为美是由建筑各部分比例的理性结合而组成的，每一个部分都有固定的尺寸和形状，而且在整体和谐的前提下，任何部分都是不能被抽取出来的。哲学家也肯定了建筑所体现出来的整体美是不可分割的，叔本华在《作为意志和表象的世界》中认为，一个建筑物的美体现在无论怎么说它都完整地在每一部分一目了然的目的性之中，然而这不是为了外在的、符合人的意志的目的（这种工程属于应用建筑），而是直接为了全部结构的稳固。对于这全部结构，每一部分的位置、尺寸和形状都必须有"牵一发而动全身"这样一种必然关系，即是说如其可能的话，抽掉任何一部分，

图 3-12　维琴察的巴西利卡，1549 年帕拉第奥改建。

[1]〔德〕汉诺-沃尔特·克鲁夫特：《建筑理论史——从维特鲁威到现在》，王贵祥译，中国建筑工业出版社，2005 年，第 95 页。

则全部必然会坍塌。[1]黑格尔在定义建筑艺术的特点时认为:"它的形式是一些外在自然的形体结构,有规律地和平衡对称地结合在一起,来形成精神的一种纯然外在的反映和一件艺术作品的整体。"[2]这些观念,都表达了古典设计建立在比例关系上所追求的整体的和谐之美。

2. 均衡对称的形式之美

维特鲁威的《建筑十书》几乎涉及了古代建筑类型和城市设计的方方面面,他认为几何学是人类的足迹,城市与城镇都应该位于方格中。在讨论建筑美的时候,对称、均衡是其中的重要内容。他强调美感的关键在于对称性,离开对称和比例,就建不出协调的神庙。他坚信因为人体是对称的,所以建筑也应该遵循对称建造的原则。设计上的均衡既是指设计的部件排列的方式,也是指建筑物和设计品在视觉上所产生的效果。

维特鲁威在《建筑十书》里,使用了一个非常有意思的美学范畴——得体,指的是建筑形式应该与内容相符合,主要针对的是神庙建筑。他在这一美学范畴中讨论了构成神庙的重要部件——柱式,分析了不同的柱子形式所体现出来的不同美感及其所对应的意义。采用多立克柱式的神庙是献给智慧与工艺之神、战神和大力士神的,因此具有鲜明的男性特征,柱子粗壮有力,少有装饰,风格冷峻。科林斯柱式的神庙是为美神维纳斯、花神和山林水泽之神建造的,因而这些建筑物具有细长的比例,并采用了花、枝叶与涡卷纹进行装饰,适当地表现了女神们优雅妩媚的特征,建筑风格细腻柔媚。爱奥尼柱式的建筑比较适合为狩猎女神、月亮女神和酒神等神建造。这些柱式的形式与其功能相适应,能产生视觉上的平衡效果。

比例、均衡的法则,规定了建筑和物品设计美学中的某些共同原则,为许多成功的设计作品所遵循。(图3-13)这种美学观念令某些形状和线条的处理看起来更为恰当、和谐,而另一些则表现出不确切、不合比例和不稳定的形态。如方形和圆形有其内在和谐的性质,这种性质使得它们既便于用于绘图又令人赏心悦目,但当两者不完善的形式表现在建筑和物品上时,就会造成一种笨拙和不相称的视觉效果。设计师应当努力发现这些简单而又和谐的形状中所蕴含的和谐的数学规律,符合这

[1] 参见陈静编:《叔本华文集:作为意志和表象的世界 卷》,青海人民出版社,1996年,第191页。
[2] 〔德〕黑格尔:《美学》第三卷上,朱光潜译,商务印书馆,1979年,第17页。

图 3-13 罗马凯旋门

种规律的设计,其美感就会和音乐产生的美感或数学证明的美感一样令人愉悦。因此,数学关系可以预示视觉上的和谐,帮助设计师设计出均衡稳定的形式。从有关数字的理论中可以得出诸多比例关系、规则和规则体系,用于设计的各部分组合。设计师可以从中得出一些基本的量度和模数,继而推导出设计的尺寸和形式,使建筑产生和谐均衡的美感。

　　古希腊的建筑功能比较单一,主要就是为了供奉神像,也象征着神的家。建筑的构造很简单,最明显的造型特点就是采用柱廊的形式,一般正立面和背立面采用六柱式或八柱式,在其两边还各有一排柱子,形成了完整的柱廊形式。这种模式在几个世纪的建筑中保存了下来,并且日臻完美,其均衡对称的形式美感成为最重要的古典设计语言。在古希腊的建筑设计中,柱式的运用通常是和建筑部件的组合以及量度的整个体系相联系的,这可以被看作一种用精确的数学关系来建造建筑物的方法,而且,这种方法达到的和谐在建筑外观上表露无遗。即使没有数学和建筑学的理论基础知识,人们依然可以感受到建筑和谐均衡的形式所带来的美感。如果说古希腊的柱式在美学上源自数学,尤其与男女身体的比例关系联系密切,那么,柱式的运用和排列在视觉造型美感上所实现的则是均衡和稳定。建筑构件采用重复、

图 3-14　古罗马斗兽场的外立面局部

对比及组团等手法,形成了有节奏、有韵律的视觉形式。比如古典建筑中柱子和柱间距、柱身和柱础的比例是形成这种视觉格律的重要方式。(图 3-14)

　　隐藏在古典建筑中的几何韵律在建筑的立面上往往是通过对称、均衡和稳定的视觉效果来实现的。维特鲁威在《建筑十书》中认为,只有"当作品有一种优雅而令人愉悦的外表的时候,以及当各个部分的相对比例用一种真正对称的方法加以推敲之后,建筑的美才会体现出来"[1]。古罗马的圆形斗兽场是一座规模巨大的建筑,由四层组成,每层檐部都用了线脚和栏杆,形成了整齐的水平线,下面三层是连续的拱券,均衡地排列着,形成了富有韵律的美感。古罗马斗兽场采用了四种柱式,底层是多立克柱式,第二层是爱奥尼柱式,上面敞开的一层(第三层)是科林斯柱式,顶层用的是一种混合柱式。在使用爱奥尼柱式的一个开间,遵循了爱奥尼柱式的传统美学法则,柱后的墙壁以及拱门的形状和尺寸,则是根据构造上的需要和便利来设计的。柱子底座凹凸的线脚和拱廊的基石高度保持一致,拱墩在柱子二分之一略高的位置和柱子相交,拱门适中地坐落在两个柱子中间,下楣置于其上。通过仔细地均衡各部分的需要,爱奥尼柱式成功地在斗兽场的建筑美学上占据主宰地位,

[1]〔德〕汉诺-沃尔特·克鲁夫特:《建筑理论史——从维特鲁威到现在》,王贵祥译,中国建筑工业出版社,2005 年,第 4 页。

而且满足了建筑的实用功能。古罗马斗兽场在美学上达到的均衡的视觉效果,使得似乎任何细微的改变都会有损其完美的形象。斗兽场开创了拱门和柱式相结合的形式,成为柱式重叠和壁柱使用的杰出范例。柱间距与拱门确立了一种节奏,在这里,古典的建筑美学语言和

图3-15　古罗马斗兽场

它内在的法则不断被强化,由此形成了十分稳定均衡的形式美感。(图3-15)罗马建筑对柱子的分隔距离十分重视,并根据柱子的直径建立了五种标准形式,维特鲁威记录为密柱式、窄柱式、正柱式、宽柱式和离柱式。英国建筑理论家约翰·萨莫森(John Summerson)在《建筑的古典语言》(*The Classical Language of Architecture*)一书里,把最常用的窄柱式比喻为一场急速的比赛,正柱式则被比作轻松的绅士般的散步,密柱式意味着暂停。他还用音乐的节奏来形容柱子的间距,窄柱式是"快板",正柱式是"行板",宽柱式是"柔板",离柱式是"慢板"。[1]其不同的使用方式形成了或庄严、宁静,或紧张、急迫的视觉效果。

　　与古希腊建筑相比,古罗马建筑更注重结构,建筑主体的造型逐渐被合理的结构所取代。古希腊的建筑一般都建在自然之中,大多是开放性的,与自然融为一体。古罗马人的建筑取得了结构上的成功,通过拱券和穹顶获得了巨大的室内空间,因此,罗马建筑喜欢采用封闭式的形态,创造出一种人为的景象。(图3-16)这种景象不再受到自然和环境的约束,可以尽量发挥设计者的塑造才能。他们采用连续的拱券和对称的处理手法,创造出更美妙、更有意义的内部空间。在古罗马的建筑中,建筑师采用单层或多层的拱形支撑结构,拱券之间是石墙,于是出现了柱式与墙的并用,古希腊建筑中最重要的柱式被砌进墙体内,外面仅露出一个轮廓。在失去了重要的支撑功能之后,柱式成为结构造型中的一个元素,成为墙面的一种装饰。柱

[1] 参见〔英〕萨莫森:《建筑的古典语言》,张欣玮译,中国美术学院出版社,1994年,第15页。

图3-16 古罗马卡拉卡拉浴场复原图

式可以任意排列组合,其高度、直径和排列的距离都可以调整。在一座多层的建筑中,往往每一层的柱式都不一样,如古罗马斗兽场,就分别采用了不同的柱式。由于在古罗马建筑中柱式的首要作用是装饰,所以三种柱式中最细腻美观的科林斯柱式被运用得最为普遍,其柱头的装饰花样也不断翻新,变得种类繁多。柱式被安排在拱券之间,在视觉上获得了一种对称和稳定的美学效果。

到文艺复兴时期,因为受到人文主义思想的影响,人本身及人的居住环境受到重视,建筑设计开始强调要满足人们生活的功能需求和令人愉悦的视觉效果。詹乔治·特里希诺(Giangiorgio Trissino)是16世纪意大利试图复兴古希腊罗马传统的学者,他认为:"作为艺术的建筑关注的是人类的居住,是为人类生活的适用与愉悦提供一个基础。"[1]他还用对称和装饰之类的词来讨论建筑设计的要素。意大利文艺复兴时期最伟大的建筑师安德烈亚·帕拉第奥是他的朋友,协助他设计了位于维琴察城门附近的郊区别墅——一个人文主义者聚会的场所。这是一座完全对称的建筑,使用了罗马式花园的凉廊。柱式在他的建筑中起着主导作用,傲慢地排列着,充满了绝对的自信,自豪地展示着古典建筑的美学风采。

古希腊罗马在建筑美学上的传统发展到文艺复兴时期后,再一次绽放出璀璨的光芒。帕拉第奥是古典建筑的追随者,博学严谨,继承了古罗马建筑设计的语言和美学上的成就,并付诸自己的作品中,其建筑呈现出古典美学的魅力。他设计的圆厅别墅是反映其建筑美学思想的重要代表作。他在自己的书中描绘了理想的别墅设计:如果可能的话,别墅应该建在一座小山丘上,这样既有益于健康又利于观瞻;坐

[1]〔德〕汉诺-沃尔特·克鲁夫特:《建筑理论史——从维特鲁威到现在》,王贵祥译,中国建筑工业出版社,2005年,第55页。

落在紧邻河道的地方则会非常便捷，看上去也很美观。他认为，功能和美学的考虑应该彼此互补。他把此理论运用在自己最重要的建筑——圆厅别墅上。这座古典主义的经典之作建成于1552年，位于一个山丘之上，呈集中式布局，平面是正方形，中央是一个圆形大厅，因此被称为圆厅别墅。圆厅别墅的平面布局围绕着两条主要轴线对称展开，是一种程式化布局的尝试。在别墅平面上可以覆盖一个正方形组成的一个框，显示出各个房间具有系统的数学比例关系，这些比例都和作为一个整体的建筑有关。别墅的四边有四个相同的立面，每个立面都有门廊，均有大台阶通向户外。每个门廊均采用了6根爱奥尼式柱子，每一个上面都是一个三角形的山墙。别墅构图严谨，四周的空间完全对称。四面的柱廊既可以方便居住者观看四周的景色，把室内与室外连接起来，在形式上也产生了对称均衡和稳定的视觉效果。（图3-17）他在书中写道："这是我们能够找到的最惬意和令人愉悦的场地之一，它位于一个缓缓升起的小山上，一条可以通航的河道——巴基廖内河（Bacchiglione），环绕着小山的一侧；山的另一侧，则被更多而惬意的小山所环抱，其效果有如一个巨大的剧场。这些小山都经过了耕作，生长着最好的水果和葡萄。人们可以从各个不同的角度，欣赏到那最为美好的景色，或近，或远，或是消失在那（远处的）地平线下。"[1]帕拉第奥把建筑设计的美与周边环境的美联系起来，建筑与自然极为和谐。

对称作为形成视觉美感的重要手法被运用在各种建筑和其他物品的设计中，从古希腊、古罗马，到哥特风格和文艺复兴风格。建于12—14世纪的巴黎圣母院，其外立面令人赞叹的美就是通过对称、均衡的设计手法表达出来的。巴黎圣母院在材料上全部采用了岩石，建筑正立面的正中有一个玫瑰花窗，直径近13米，两侧是左右对称的尖券形的窗。建筑上面

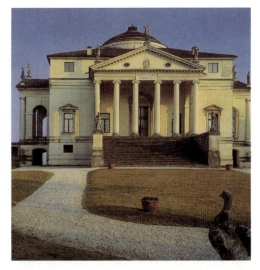

图3-17　维琴察郊外的圆厅别墅，设计：帕拉第奥，1552年建成。

[1]〔德〕汉诺-沃尔特·克鲁夫特：《建筑理论史——从维特鲁威到现在》，王贵祥译，中国建筑工业出版社，2005年，第60页。

有两个对称的钟楼，高达 68 米。通过巨大的体量，巴黎圣母院对称、稳定、庄重的正立面形成了宏伟的建筑意象，让人产生了深刻的印象。始建于 16 世纪的巴黎卢浮宫，堪称古典主义的经典之作。建筑师严谨地按照古典主义手法设计了这个规模宏大、庄严雄伟的建筑，以此象征王室的强大。其建于 17 世纪的东立面总长 172 米，高 28 米，按古典柱式的构图可分为上、中、下三段，中间 12 米高的柱廊成双排列，立面水平、垂直的划分都有严格的比例关系。

对称的美学观点也被引入到城市设计中。16 世纪，意大利的弗朗西斯科·德·马奇（Francesco De Marchi）明确地把对称的美学标准引入到城市规划设计中。他虽然强调了城市设计应该重视地理条件，但仍然认为城市规划设计应当是对称的，或者尽可能对称一些。他把对称看作一种艺术和美感呈现的规则，几何的规整性仍然是所有设计的确定方向。他在设计中极为青睐规则的几何形布局，并在城市的内部设计放射形的街道系统。在这样的观念之下，西方古典城市的设计几乎都呈现出放射形和网格形的街道网络。建筑设计中的几何原理也被运用在园林设计之中，尤其是法国园林，把建筑的规则应用于花坛和灌木的布置上，并把户外陈设作为室内陈设来处理。

3. 视觉和谐的空间之美

古典主义设计在形式美感上遵循了古希腊哲学家亚里士多德的"美是和谐"的理念，这种观点贯穿在古典主义设计的创作和理论中，并且被不断地强调。文艺复兴时期，意大利著名的建筑师和建筑理论家阿尔伯蒂在他有关建筑的最重要的著作《论建筑》（De Re Aedificatoria）中，专门讨论了建筑的美。阿尔伯蒂为美制定了三条标准——数字、比例和分布，这些标准综合起来就是和谐，这是他建筑设计理论中的核心美学概念。对于阿尔伯蒂来说，美是从数字、比例与分布的相互关联中产生的，他甚至用了"和谐"一词取代"美"这一概念。阿尔伯蒂认为："我们可以得出结论说，美是存在于整体之中的各个局部的呼应与协调，就如数字、比例与分布，彼此协调一致一样，或者说，这是自然所呼唤的一种规则。"[1] 他把音乐的和谐理论引入到建筑学中，音乐以简单的数字关系如 2:3、3:4 和 3:5 创造的和谐悦耳的振动

[1]〔德〕汉诺-沃尔特·克鲁夫特：《建筑理论史——从维特鲁威到现在》，王贵祥译，中国建筑工业出版社，2005 年，第 24 页。

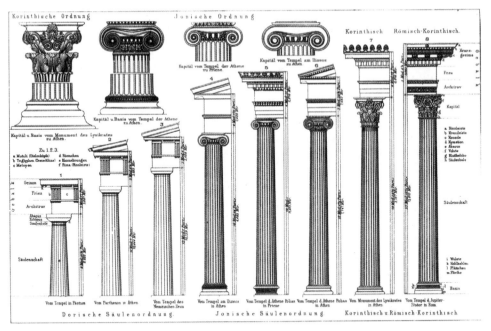

图 3-18 古希腊三种柱式运用的分析图

频率,同样可以作为二维或三维空间设计的基础。正如和谐在音乐中,比例在建筑中一样,两者都遵从着同样的自然规律。他甚至认为只要稍微改动一下频率,音乐就会变成一堆杂乱无章的音符。通过运用"和谐"的概念,阿尔伯蒂将自然的法则与美的法则,以及建筑的法则等同起来。他认为和谐是自然界中最高的规则,并贯穿于人类生命和生活的每一部分。在阿尔伯蒂的观点里,和谐并不是风格上的统一,而是建立在好的比例上;要想在建筑上实现和谐的美感,数学是建筑师必不可少的学习科目。(图 3-18)

　　为了达到视觉和谐的目的,设计师在设计中往往需要采用巧妙甚至变形的处理方式,以增加美感。古希腊的帕提农神庙最为人称道的是对四个角柱的处理,为了取得视觉上均衡和谐的美感,这四个角柱的直径被设计得比其他圆柱要粗大,两边角柱的间隙比其他柱子间的空隙要小,从而使得观者的视线到达一列柱子的尾部时逐渐放缓,并且强化了视觉上的整体布局感。如果不是这样设计,在背光条件下看帕提农神庙的角柱,就会感觉其间距要比其他柱子的间距要大,而柱身则相对其他柱子要细。而且,角柱略小的间距正好适合安排上面的三角形山墙,角柱稍微向里移动虽然造成了山墙不在角柱的中轴线上,却保证了山墙之间有着相等的间距,成

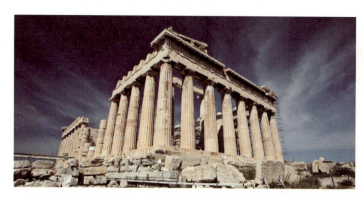

图 3-19 多立克柱式在神庙上的运用

为一个灵活而完美的解决方案。在欣赏这座建筑时，这些细微的调整几乎不会被察觉到，只是在视觉上感受到完美的效果。

为了达到视觉上的和谐，这种处理方式在古典设计中经常被运用。如古典柱式的设计，往往将圆柱设计得略有隆起，以使柱子看上去强壮有力。如果圆柱表面完全是直线设计，视觉上看起来中间部分就会比较细，产生柔弱之感。从美学上来说，略微隆起的表面相比平面更容易让人得到视觉上的愉悦感。（图 3-19）柱身上的凹槽可以在视觉上强调柱子的圆度，而且，光滑的大理石反射的耀眼光线经过凹槽粗糙不平的表面时，光亮带和暗影带的交叉会使得亮度减弱，使其看起来不太刺眼。支撑神庙柱子的台基在中心处也会略微隆起，如果完全是平的，从边上看过去会感觉台基的中心向内凹陷。神庙立面的所有圆柱在排列时，都微微向中心倾斜，其延长线在距神庙一英里之处会交于一点。如果柱子都垂直于地面，它们看起来就会向外倾斜。而且，柱子向内倾斜的设计还可以起到抵抗地震破坏的作用。

黄金分割比例是古典设计中经常遵循的法则，以达到视觉上最为恰当的美感。黄金分割比例由公元前 6 世纪的数学家毕达哥拉斯发现，由欧几里得在几何学中所证明，被称为"神圣比例"，常常被运用在建筑的基地分配和室内空间的分割上。古希腊人通过数学推导得出比例系统，注意到黄金分割形成的长方形在视觉上具有一种特殊的和谐性。对于通常的眼光来说，这样的长方形确实表现出了像正方形一样在视觉上的稳定感。黄金分割形成的长方形，如果从长方形的短边上取下来一个正方形，剩下的部分仍然是一个黄金分割的长方形，这种性质赋予长方形与正方形一种神秘的数学亲缘关系。对于信奉毕达哥拉斯哲学和数学的人来说，这种亲缘关系也许可以用来解释其视觉和谐的观点。在设计的过程中，运用黄金分割所形成的空间，在视觉上会产生非常和谐的美感。（图 3-20）

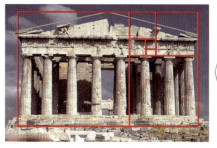

图 3-20　黄金分割比在帕提农神庙立面和平面上的运用

黄金分割比例在数学上用来描述线段的一种分割比例和某种特殊长方形的长与宽的比例，这个长方形的宽和长的比例是 1:1.618。人们可以通过画一个正方形，以某条边的中间点为中心，以正方形的边长为半径，画一个半圆弧作为正方形的延长点，然后连接起来，以此获得一个近似的黄金分割的长方形。黄金分割的比例关系被认为是自然的构造法则，据研究发现，黄金分割在许多自然生物上都有明显的体现，如树干和上下相邻的树枝、蜗牛壳所形成的螺旋形等。这也许和地球引力对生物的生长影响有关。这种比例使生物或物体的形体增加一倍时，它的体积和重量就要增加八倍，否则就不能支撑自身的重量。黄金分割比例被视为完美的比例，在人体中也有体现。

在各种古典设计中，黄金分割比例的运用比比皆是，既存在于古希腊的神庙建筑中，也为哥特式教堂的设计提供了灵感，而且一直到现代、后现代，黄金分割比例仍然是在设计中获得视觉美的重要法则。古希腊著名的帕提农神庙，是雅典卫城的主体建筑，是雅典人为其守护神雅典娜修建的庙宇，用白色大理石砌成。神庙朝东的正面用了 8 根多立克柱组成柱廊，上面是山墙。帕提农神庙被认为是最完美的希腊神庙，内部空间分为前后两个部分，前面是祭祀的场所，正中有雅典娜女神像，后面是放置档案和财宝的地方。神庙的正立面和室内平面都遵循了严格的几何关系，按照黄金分割比例来进行规划，其立面的高、宽之比和室内的长、宽之比都是 1:1.618 的黄金分割比。帕提农神庙的立面被公认为能够设想出的最和谐的立面，证明了黄金分割比例所具有的美学魔力。这一比例相传是古希腊著名哲学家毕达哥拉斯推导出来的，视觉上看起来极为和谐。对于设计师来说，黄金分割比例为其提供了一种基本的量度，这种量度赋予了建筑和设计以和谐性。

古典建筑设计为了实现空间上的和谐，采用了科学的处理方式，这些方式被典

型地运用在古典的剧场和体育场的设计中。亚里士多德把欣赏悲剧看作是一种"感情的宣泄",认为戏剧对人有着极为重要的教育作用。因此,戏剧表演和体育竞赛是古代希腊罗马人生活中重要的内容,对此类场地的设计也就显得尤为重要。古希腊的露天剧场是一个开阔的空间,往往建在大自然的旷野之中。露天剧场起源很早,希腊人利用稍微倾斜的山坡,开辟出一个巨大的半圆形,然后利用山坡建造,逐排升高,每排铺上长条石,设计成台阶式的观众席。剧场以放射形的台阶过道为主,以顺圆弧的横过道为辅,视觉形式和交通都处理得相当合理。在半圆形剧场的底部,是一个圆形或半圆形的表演区。后来扩展为带有乐池的舞台。剧场的设计充分考虑了声学的元素,从而使最后一排的观众也可以听得清舞台演出的声音。这些剧场因为在设计上的科学性,今天仍然可以作为声效极好的演出场地。如半圆形的埃庇道鲁斯剧场,建于公元前4世纪,经过扩建后,共有55排座位,可以容纳1万余名观众。圆形表演区的直径有20.4米,建有乐池。剧场音质极佳,在观众席的最后一排,都可以听到表演区演员粗声喘气的声音。露天剧场的规模往往很大,因为还要满足

图 3-21　半圆形的埃庇道鲁斯剧场

召开公民大会的需要，常常能容纳几万人。建于公元前350年的麦迦洛波里斯剧场，直径达到了140米。据记载，为了达到良好的视听效果，观众席里每隔一定的距离安装一个铜瓮，起到共鸣的作用。在麦迦洛波里斯剧场舞台后的化妆室小屋的后面，还建造了一个大会堂，平面是一个66米×52米的矩形，大约能容纳一万人。其座位沿三面排列，逐排升起，最为巧妙的设计是，室内的柱子都以讲台为中心，呈放射线排列，以免遮挡讲台的视线。由于对剧场的功能和声学都有相当深入的认识，这些剧场的空间设计都经过了精心的处理。（图3-21）

随着建筑技术的提高，罗马人发展了穹顶和拱券的技术，因此获得了极大的室内空间，剧场开始进入室内，具有科学性和技术性的古希腊剧场的空间处理方式也被运用到室内剧场。罗马人采用圆拱形的结构建造封闭式的圆形剧场，剧场的外围是一道高墙，座位层下面的圆拱是观众出入的通道。剧场的观众席仍然是一个半圆形的斜坡，由低到高排列，但分出了几个层次。位于观众席中间的包厢成为剧场最好的座位，不仅可以看到剧场的全貌，而且可以得到最好的视听效果。文艺复兴时期，建筑师帕拉第奥继承了古罗马剧场设计的遗产，试图重新创造一座完全封闭的古罗马式小型剧院。他在维琴察设计了奥林匹克剧院，把每一排的座位设计成半圆形，逐排向上升起，座位最后面是一排列柱。墙上布置着小雕像，顶棚描绘着蓝天白云，让人联想到古罗马剧场开敞的景象。（图3-22）舞台后绘制了一幅精美、固定的背景，描绘了三个不同的街景。街景的描绘采用了透视法，产生了深远的视觉效果。这些剧院的设计手法，对以后乃至今天的室内剧场空间形态的设计，产生了重要的影响。

体育场和竞技场是古典建筑设计在空间处理领域留下来的另一个遗产。据记载，自公元前776年起，希腊就开始举办由各城邦公民参加的运动会。举办运动会的场地在奥林匹亚，每四年举办一次。运动会是如此神圣，在举办期间，甚至作战中的城邦也宣布停战，而比赛中获得殊荣的优胜者，会在家乡受到至高无上的崇敬。体育场和剧场一样，也建筑在群山环抱的旷野之中，场地的长宽比例为7∶1，四周是用土堆出的斜坡，作为比赛的观众席。古罗马的斗兽场，其内部空间的设计也沿用了古希腊体育场的形式，功能、规模、技术和艺术成就都堪称罗马建筑设计的代表。斗兽场是一个圆形的开敞式建筑，长轴有188米，短轴156米；中央的表演区长轴为86米，短轴54米。观众席约有60排座位，逐排升起，分为5个区，可以容纳5万—8万人。前面一区是荣誉席，最后两区是下层群众的席位。荣誉席比表演区高

图 3-22　维琴察的奥林匹克剧院，设计：帕拉第奥，1580—1585 年建造。

出了 5 米多，为此区的观众提供了最佳的视听效果。观众的聚散安排得极为科学，楼梯在放射形的墙垣之间，分别通达观众席的各层各区，出入口和楼梯都有编号，观众按号就座，人流不相混杂。外圈有环廊供后排观众出入和休息，内圈也有环廊供前排观众使用。兽栏和角斗士室在地下，其入场口在底层，设计充分考虑了功能上的需要。

在古典建筑的空间设计中，露天广场成为古罗马建筑中最重要的遗产，也构成了西方空间设计的重要形态。在古希腊晚期的城邦和罗马的城市里，一般都有作为社会政治和经济活动中心的广场，周围散布着庙宇、政府办公楼、作坊和店铺。建于公元前54—前46年的恺撒广场，是一个封闭的、规划完整的广场。恺撒广场的总规模是160米×75米，后半部分建有一个维纳斯庙宇，庙宇的前廊有8根柱子，因此，广场在视觉上成了庙宇的前院。广场中间是一座恺撒骑马的镀金青铜雕像。恺撒广场确立了一个封闭的、轴线对称的、以一个庙宇为主体的广场新形制，广场上的各个建筑物失去了独立性，被统一在一个构图形式之中，广场从此也具有了颂扬和纪念的意义。罗马最宏大的广场是图拉真广场，建于109—113年，为真正统一了罗马全境的图拉真皇帝所建。（图3-23）此广场轴线对称，做多层纵深布局，在将近300米的深度里，布置了几进建筑物。广场正门是一座凯旋门，进门后是一个120米×90米的广场，两侧的敞廊中间各有一个直径45米的半圆厅，形成广场的横轴线，而且在视线上消除了这个宽阔广场的单调感。在纵横轴线的交点上，立着一座图拉真的镀金青铜骑马雕像。轴线为铜像提供了一个确定的、稳定的位置。广场的底部，横建着一座图拉真家族的乌尔比亚巴西利卡建筑，内部有四列10.65米高的柱子，中央跨度达到了25米，建筑两端有半圆形的龛，强调了轴线与广场的垂直关系。这座古罗马最大的巴西利卡式建筑后面是一个小院子，规模是24米×16米，

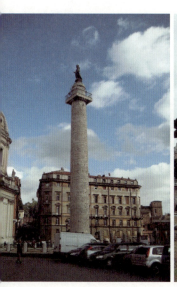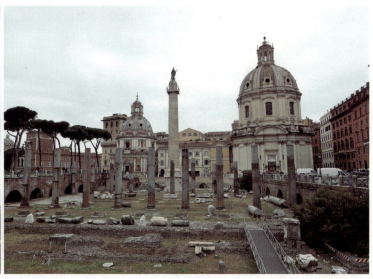

图3-23　罗马图拉真广场，109—113年建造。

在这儿矗立着一根高达 35.27 米的纪念柱（包括基座），这就是著名的图拉真纪念柱。柱子是罗马多立克式，底径 3.7 米，由白色的大理石砌成，里面是空的，有 185 级石阶，盘旋而上可达柱头。全长 200 多米的浮雕带分 23 层环绕着大理石柱子，刻着图拉真两次远征的事迹。柱头上是图拉真的全身雕像。穿过这个小院子还有一个围廊式的大院子，中央是一座高台基的庙宇，正面是 8 根柱子，规模很大，也很豪华。这是一座崇奉图拉真本人的庙宇，也是这个广场设计的高潮所在。图拉真广场确立了古典广场空间设计的范式，通过室内室外的空间交替，空间的纵横、大小、开合、明暗交替，建筑物和雕刻的交替，有意识地规划和创造了古典建筑艺术中的经典空间，也开启了通过古典主义空间设计来颂扬帝国和帝王统治的先河。

建于 118—128 年的万神庙是罗马建筑最伟大的遗产之一，至今仍然保存完整，让人们可以一觑罗马建筑所取得的伟大成就。（图 3-24）这座神庙在外观上看起来与古希腊的神庙极为相似，正面第一排采用了 8 根石柱，柱体采用了科林斯式，柱子上支撑着三角门楣。柱子后面的两边还有两排柱子各 4 根，增加了门廊的深度，这是希腊神庙中常见的结构。门廊通向一个巨大的铜门，建筑的墙体厚达 6.2 米。进入建筑内部后，一个迥异于希腊神庙的内部空间展现在眼前。这是一个直径和高均为 43.3 米的封闭式巨型圆形空间，穹顶正中是一个直径达 8.9 米的天窗，也是唯一为室内提供采光的窗户。透过天窗进入室内的自然光线，照亮了这个人工创造的艺术世界。室内环形的墙面上是两个一组排列的柱子，柱子之间后面的墙体内，镶嵌着一座座凹进去的圆拱形神龛，里面供奉着不同的神祇。与古希腊往往一个神庙只供奉一位神不同，万神庙供奉着罗马所有的神，因此被称为"万神庙"。半圆形的

图 3-24　罗马万神庙内部

穹顶由五层格子式的盲窗构成，盲窗呈几何阶梯形状整齐地排列着，每一层逐渐缩小。拱顶越往上，梯形的盲窗就越小。这种透视处理给人一种视觉上的错觉，感觉穹顶高不可及。整座建筑是绝对对称的圆形，让人产生一种无穷无尽的循环感。万神庙的内部处理非常成功，因为采用了连续的承重墙，室内空间十分完整，几何形状单纯、明确而且和谐，像宇宙本身那样开朗、阔大而且庄严。四周具有连续性，不分前后主次，加强了空间的整体感，显得浑然一体。地面的图案、装饰的壁柱和壁龛由于尺度正常，

图 3-25　威尼斯圣马可大教堂内景

所以其所占面积虽然大，但并不让人感觉压抑。地面中间略凸起，逐渐向边缘低下，形成了一个弧面，给人饱满的视觉感。巨大的圆形内部空间有丰富的表面装饰，当阳光透过圆形的天窗进入室内，照在梁枋上和光洁的大理石地面上时，产生奇妙的反光效果，与此同时，封闭的圆形内部空间的声响与光线交织在一起，使得万神庙成了古代建筑遗存中最具象征意义的空间。

西方古典建筑中另一种具有代表性的室内空间形态是由罗马法庭所开创的。这种被称为"巴西利卡"的建筑类型，对西方古典建筑的内部空间设计产生了决定性的影响。（图 3-25）巴西利卡建筑被用作法庭，是一种巨大的厅堂型建筑，有一个中央空间以满足各种诉讼和审判的需要。审判席位于建筑端头一个半圆形龛内的高台上，成为内部空间视觉集中的地方。中厅的两边有拱廊，作为侧廊成为中厅的通道空间。一般中厅比侧廊高一些，因此，窗户开在中厅墙体的上部，形成高侧窗。这种中厅和侧廊构成的内部空间，因为带有集中视线的半圆形龛，在基督教需要教堂容纳教众、传播教义时，很自然地被转换成了教堂的形式，半圆形龛成了神父布

图 3-26　佛罗伦萨圣洛伦佐教堂内景

道和宣讲教义的神坛，中厅两边的侧廊作为公共空间，成为摆放圣物箱及满足其他附属功能的地方。教堂的墙体采用石砌，屋顶用大的木构件覆盖。中厅上部的墙体采用了密排的柱子，以承托过梁。因为室内空间高度的变化，呈线性排列的柱子在中厅和侧廊之间形成了明显的分界。西方古典建筑的教堂内部空间形态，都是在这种巴西利卡式的教堂建筑基础上发展起来的。虽然有些古典的宗教建筑也采用圆形和八边形的平面布局，但双轴线对称，而且具有朝向祭坛的强烈方向感的巴西利卡式室内平面形态更受欢迎。这样的室内形态往往侧重布置东端的空间，确定一种朝向东面圣地的方向感，从而明确其象征意义的重要性。在古典建筑的室内空间里，对视线朝向集中的透视方式的采用，成为西方建筑室内空间处理最为重要的特征，一直沿用至今，也与中国传统空间的散点式处理方式形成了对比。

自从基督教在欧洲确立其主导地位后，欧洲的建筑艺术几乎完全被基督教垄断了。教堂建筑大体产生了两种最重要的结构方式：一种是类似于万神庙的中心式，另一种则是类似于巴西利卡的厅堂式。在随后两千年的西方建筑中，这两种结构形式被不断采用，形成了最重要的两种内部空间形态。虽然在后来的建筑中出现了许多变体，但几乎都是由这两种基本形式发展而来的。如一些巴西利卡式教堂的正厅和后殿之间，还设计出一座横殿，横殿与正厅相交成了一个十字形。这种教堂室内空间形制因在功能上的便利性和形式上的象征性，在以后的教堂设计中被大量采用。（图 3-26）而中心式的圆形教堂，由于并不适宜做礼拜，往往成了为纪念名人而建的墓地教堂或洗礼教堂。虽然中心式的教堂采用了放射形结构，但大都坐西朝东，教堂的入口在西边，东端的尽头是一座圣坛。

古罗马建筑在结构上的成就，为西方古典建筑在设计上提供了最为经典的内部空间形态，其通过穹顶和拱券实现的巨大室内空间，形成了西方建筑最重要的空间形态和美学特征。随后，拜占庭的建设者发明了帆拱，进一步扩展了建筑的内部空间。帆拱是一种设计手段，即将三角楔形的球面，填充在以直角相交的两个相邻的圆券之间的空间内，然后向上升至顶部，形成正圆，由此可获得更加巨大的内部空间。6世纪所建，位于君士坦丁堡的圣索菲亚教堂，具有令人震撼的内部空间，中心的砖砌穹顶直径达到了32.6米，就是采用了帆拱的方式来支撑的。其中央空间左右两侧的拱券被封闭起来，底层采用了实墙，楼层的通廊则用券柱组成的拱廊支撑，前后两个拱券是开敞的，面向各自更小的半圆形穹窿空间。置放在帆拱上的中央大穹顶，其几何形状可以理解为将一个半球形圆屋顶的四个面各切掉一部分，从而将半球形转化成了方形，这样就只需要在正方形的四个角加以支撑。在圣索菲亚教堂中，帆拱的四个角依靠前后两个半穹顶和外部两侧坚固的石墩支撑着，帆拱上部的穹窿下方有40个环状排列的小窗户，为室内提供了采光。同时，由于窗户密集地排列着，当阳光照射的时候，窗户与窗户之间的格栅仿佛消失了，使穹顶产生了一种宛如飘浮在空中的奇妙效果。这座采用了五个穹顶来覆盖希腊式十字平面的建筑，成为古典教堂室内空间最为完整的实例。（图3-27）

进入中世纪后，哥特式大教堂虽然在形式和装饰上都与古典主义的美学风格有所不同，但仍然沿用了古典主义风格建筑的一些重要元素。几何形被发展运用于剖面和立面的设计，叠置的圆形、正方形以及八边形在许多平面布局中得到强调，表

图3-27　圣索菲亚教堂及其内部

明基于比例的理论系统已经在设计中建立了美学统治地位。黄金分割比例被一次又一次地运用在建筑设计中,而且通过简单的几何学就可以获得这种比例关系。文艺复兴时期的著名建筑师多纳托·伯拉孟特(Donato Bramante),是一位超越了其他曾经试图重建古希腊罗马建筑之人的杰出建筑师。建于1502年的坦比哀多小礼拜堂,是他古典风格的代表作。这是一个圆形空间,封闭空间的中心是一个半圆形的穹顶,四周被一圈柱子环绕。环绕着圆形礼拜堂的16根柱子形成一个柱廊,柱子支撑着一段檐部。在立面上,柱廊长宽比为3:5,柱廊上面延伸出来的部分也运用了同样的比例;立面的宽高(包括穹顶部分)比为3:4。封闭的建筑鼓起部分的宽高比为2:3,穹顶的宽高比是2:4,列柱的宽度和建筑鼓起的部分高度适配。其他一些测量线都显示了与黄金分割比1:1.618的密切联系。室内采用了8根壁柱,两两成对布置,将窗面墙和大的壁龛隔开,同时在建筑鼓起的上部和穹顶下方之间,有8个窗户。虽然坦比哀多小礼拜堂的设计并没有直接依据任何一个古代建筑,但其组织方式和相关品质使它看起来具备真正的古典精神。尽管规模小,但设计的丰富性和复杂性却赋予坦比哀多小礼拜堂一种视觉冲击力,使其具有古典风格的魅力,并对后来的建筑产生了极大的影响。(图3-28)沙特尔大教堂也是将黄金分割比例运用于室内的典型例子,这使其室内产生了和谐的整体效果。在沙特尔大教堂室内,建筑师创造了一个具有静谧感的空间。虽然空间景象会随着人们移动的步伐发生变化,但其内部空间遵循的比例关系所达到的效果仍然是无可比拟的。其南部塔楼,宽和高运用了1:6的比例关系,这个比例也同样符合音调回响率。

如音乐节拍似的和谐关系经常被用在建筑的平面布局中,以达到和谐的空间视觉效果。帕拉第奥设计的福斯卡里别墅,始建于1558年左右,位于靠近威尼斯的米拉。此建筑矗立于一个高高的基座上,两侧各有一个台阶。建筑的平面布局是一个

图3-28　罗马坦比哀多小礼拜堂,设计:伯拉孟特,1502年。

典型的帕拉第奥式框架，采用了一个具有 11∶16 比例关系的矩形。在这个矩形里，房间按照 6:4、4:4、3:4 和 2:3 的比例关系布置，使得每一个空间都具备了和谐的比例。这些比例与和谐的音乐节拍相一致，就像 8 度音、3 度音、4 度音和 5 度音等和谐音的间隔一样。帕拉第奥建筑平面布局的方式为建筑师提供了范例，即使现代建筑师如勒·柯布西耶也按照他的方式进行设计。

透视学在形成空间美感方面具有重要作用，而且如果要实现设计中真正的和谐美，就需要设计师运用透视学知识来对空间进行适当的调整。（图 3-29）在建筑设计中，要实现和谐的空间关系，对透视图的掌握是非常必要的。进入文艺复兴时期后，视觉透视成为艺术性的新发现，这种方式在伯拉孟特的圣塞提洛教堂中被运用得极为娴熟。这座教堂是在一座 9 世纪的小型教堂的基础上改造的，外部平面呈圆

图 3-29　圣塞提洛教堂，设计：伯拉孟特，始建于 1476 年。

筒状，里面是一个希腊式的十字正方形，还有一个下面是八边形、上面是圆形的采光亭。室内是一个集中布局的局促空间，通过四根柱子，正方形平面转化成希腊十字布局，柱子支撑着上部的采光亭。这是一座小礼拜堂，但令人吃惊的是居然没有祭坛，外侧街道将基地平面限定成了一个"T"形。对此，伯拉孟特运用他所掌握的透视学原理，借助一种绘画的凹凸效果，对教堂前端的墙加以描绘，使之呈现出一种绘画性的纵深空间效果，从中厅望过去，仿佛那里是一个筒形拱顶的祭坛，正好完善了十字形的平面布局。在这里，清晰的视觉空间事实上是浮雕绘画产生的一种透视效果。古典建筑的室内空间往往采用透视原理，从而获得视线集中的空间感。

在不断发展的过程中，西方古典建筑的空间设计采用了黄金分割比例和透视学的原理，以固定的朝向获得集中视线的几何形空间布局，其形态和象征性成了古典建筑空间设计的重要特点，也是形成古典建筑空间美学特征的主要因素，整个空间获得了和谐的视觉美感。

4．典雅节制的装饰之美

在以古希腊和古罗马为代表的古典建筑和其他设计中，各个部件之间的比例、对称与和谐的关系是形成设计之美的最重要的方式。一般认为，在装饰方面，古典语汇只是一种软化节点和调和过于平板的表面的手段。即使是帕提农神庙上的浮雕带，描绘了史诗般的胜利场景，其主要目的也只是把建筑的所有部分结合起来，使之成为一个整体。在古典设计中，大部分的装饰都出于功能上的考虑，如三角形山墙是古希腊神庙建筑上最重要的装饰部件，但其最初的设计目的是把神庙的侧面和正面完美地结合起来；古希腊后期被认为强调装饰的科林斯柱式，也仅在柱头部分装饰了毛茛花的叶子。（图3-30）因为简洁的造型和克制的节点装饰，古典设计和古典艺术的美被认为体现的是"高贵的单纯，静穆的伟大"。

古典设计在美学上的追求是理性主义思想体现在设计上的结果。在设计中，对理性的表现和崇尚，不仅源于道德规范和美学灵感，而且是把它作为一种类似宗教的概念来对待的。在古典主义风格的设计中，装饰的美学效果一直处于被压制的状态，以此来凸显理性主义。古希腊哲学家对古典设计美学影响巨大，其代表人物如苏格拉底、柏拉图都表达了对简朴的喜爱。柏拉图非常确定地把奢华当作一种病态，

图 3-30　美国按照原大复制的帕提农神庙

贵族阶层对奢华的炫耀很容易遭到广大平民百姓的厌恶，因此，对奢华的炫耀被柏拉图看作对社会非常危险的举动，这种没礼貌的行为一旦失控，甚至会引发革命。柏拉图的老师苏格拉底也表达了对简朴的膳食和居住条件的喜爱，而且他能够毫无怨言地忍受艰难困苦。

　　以建筑为代表的古典风格的设计，在古希腊时代以有节制的装饰体现出美学上的单纯风格。以形成古典建筑最重要的美学特征的柱式为例，其主要以形式和比例取胜，爱奥尼和科林斯柱式仅在柱头和柱础部分有装饰，多立克柱式除了柱身上的凹槽处理外，几乎没有任何装饰。柱式体现着严谨的构造逻辑，形式完整，而且适合其功能作用。在柱式的运用上，通过对构件的一些装饰处理，承重构件和负荷构件很容易被识别出来，而且相互均衡。垂直构件具有垂直线脚或凹槽，水平构件则具有水平线脚。承重构件基本上质朴无华，装饰雕刻集中在填充部分或负荷构件上。在着色上，也刻意把承重构件和负荷构件区分开来，柱式的受力体系在外形上就脉络分明。柱头是垂直构件和水平构件的交接点，长方形构件和圆柱形构件的交接点在细节上处理得尤为精心。如多立克柱头，倒圆锥形柱头略外张，成为垂直构件与水平构件之间的过渡，正方形的顶板是长方形的梁枋与圆柱之间的过渡，它们都兼具两种构件的形式特点。顶板与倒圆锥台相切，使方的和圆的、横的和竖的两种构

图 3-31　爱奥尼和科林斯柱式的柱头装饰

件在交接点上彼此渗透。

 在古典建筑设计中，装饰主要在结构的节点上，以柔化节点并体现整体的视觉效果。（图 3-31）在采用了朴素柱式的建筑中，在柱头上边的横梁上也会有一条浮雕装饰带，与简洁的柱式形成对比，从而获得美学效果。（图 3-32）如采用了多立克柱式的神庙，在一排粗壮简洁的多立克柱式上面，有一条表面光滑的长石作为横梁，在横梁之上是一长条横楣浮雕带，浮雕的每个画面又被浮雕上的小壁柱隔开。壁柱的间隔正好是横梁下柱子间隔的二分之一，即每根柱子上端都有一根壁柱，在两根柱子的中间还有一根壁柱。壁柱把两根柱子上端的横楣隔成了两个画面，每个画面都呈正方形。在神庙前后的横楣之上，都有一个刻有浮雕的山墙，山墙的两端略长于下面的横楣。山墙的浮雕是神庙最重要的装饰，其表现的内容大多是希腊神话里面的人物和故事，或是希腊某次战争的场面。帕提农神庙最外围的多立克柱式上面的部件，被壁柱分割成 92 块正方形的横楣浮雕，根据四个不同的方向，分成四组画面。神庙的正面（东面）是众神与土地神之子（巨人们）的争斗；西面是雅典人与亚马逊女斗士们的搏斗；南面是雅典人与羊身人头怪之战，北面描绘了特洛伊毁灭的情景。神庙东面的山墙上雕刻了雅典娜诞生的故事，西面的山墙上雕刻着海神波塞冬和雅典娜争夺对雅典的保护权的故事。帕提农神庙上的雕刻是希腊艺术最辉煌的杰作，山墙上的雕刻不再刻板对称，而是使内容巧妙地符合三角形的构图。

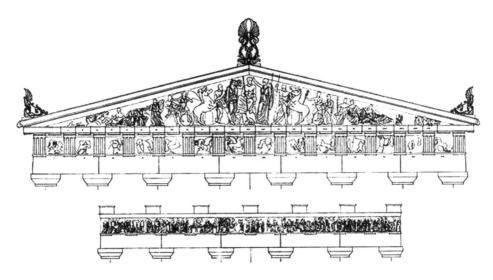

图 3-32　神庙建筑的装饰带示意图

这种装饰手法运用到爱奥尼柱式时，开始发生了变化。因为爱奥尼柱头本身已经有了卷涡装饰，故爱奥尼柱头上的横梁不再用壁柱隔开，而是采用了一长幅连贯的浮雕画面。为了体现多立克柱式和爱奥尼柱式的不同特点，与它们相适应的装饰雕刻在风格上也不一样：采用多立克柱式的一般用高浮雕，甚至圆雕，强调体积感；采用爱奥尼柱式的多用浅浮雕，强调线条美。

　　西方古典建筑中的装饰性语言还有马赛克镶嵌壁画。采用小块的彩釉陶片、石子或玻璃片拼贴成各种美丽的图案，嵌入墙面，成为古典建筑室内最重要的装饰形式。自公元前 5 世纪始，古希腊人就把这种装饰用在地面上。他们用圆形的鹅卵石作为材料，拼贴出色彩鲜明的几何图形和简单的人物形象。这种技术发展到罗马时期后，成了罗马人装饰别墅、宫殿和各种公共建筑的重要手段。马赛克的拼贴画装饰在墙面和地面上，图案十分精美。当教堂建筑成为古典建筑的主要形式后，马赛克自然成了教堂装饰的重要方式。与古希腊罗马不同的是，教堂装饰中马赛克拼嵌的主要是耶稣像或宗教故事内容的壁画，装饰的范围得以扩大，除了地面、墙面外，拱券上也到处是精美的马赛克图案或几何纹样。与此同时，马赛克的材料也日渐丰富，彩色玻璃和黄金成为重要材料，使图案显得更加金碧辉煌。每当阳光照射在教堂墙壁上时，马赛克反射出五彩斑斓的光线，给人以神秘莫测的梦幻感。（图 3-33）

　　装饰在建筑美学中的重要性，在中世纪早期的一部百科全书中被首次强调，这

图 3-33　法国巴黎圣丹尼斯修道院

就是塞尔维亚的伊西多尔（Isidore of Seville，560—636 年）所著的《语源学》（*Etymologies*）。伊西多尔在书中提出了组成建筑物的三个要素：布置、构造和装饰。与维特鲁威不同，伊西多尔认为，布置是对一个建设场地或建筑物的基础，以及楼层所进行的通盘考虑，装饰则是为了美化或修饰而附加在建筑物之上的东西。在中世纪，还出现了一些有关建筑装饰的小册子，讨论了装饰图案中树叶、花瓣的形式。与伊西多尔的观点相对应，建成于 6 世纪的君士坦丁堡的圣索菲亚大教堂，因其宏伟的体量和精美的装饰，获得了许多赞美之词。圣索菲亚大教堂由于采用了帆拱，获得了巨大的室内空间，屋顶的 40 个窗户使室内空间在光影中离奇变幻。五个穹顶和两层柱廊，以及周边的窗户，加之墙面的马赛克镶嵌画，形成了丰富多变的内部空间。大教堂在视觉上的灿烂夺目、装饰上的优美动人、审美上的非凡魅力，令同时代的文学家和诗人写下了许多溢美之词。早期的教堂建筑多数采用了柱头有装饰的科林斯柱式，建筑材料往往是色彩丰富的大理石。柱子上部的墙面多绘有壁画，壁龛上部的半穹顶的天顶上也绘有壁画，或者镶嵌着马赛克的拼贴画，用以阐释宗教主题。地面常用彩色的石头铺砌成几何形的图案。这些装饰要素，成为古典美学风格建筑的固定元素。建于 1063—1073 年之间的意大利威尼斯圣马可大教堂，继承了圣索菲亚教堂的结构体系，帆拱上有五个穹顶，三个覆盖着中厅，两边耳堂上各有一个，创造了这座教堂的巨大丰富的室内空间。在教堂的每道墙面和每一个穹顶上，都装饰了马赛克镶嵌画，使原本晦暗的室内显得富丽壮观。科林斯柱式和拱券的结合，让内部空间富有变化。彩色大理石铺的地面，呈现出和谐的几何纹样，在色彩和形式上都与空间产生了协调的美感。

但是，装饰并不是古典设计追求的美学效果。在欧洲早期的建筑理论中，装饰被认为应该与建筑物的功能相适应，并且应该与建筑物拥有者的身份相符。（图

3-34）6世纪的历史学家普罗科匹厄斯（Procopius）从美学的角度对教堂进行了描绘，他把建筑的比例均衡元素从建筑的平面与体量中提取出来，对建筑的装饰进行了精细的描绘，认为这些构成了建筑整体的美并使建筑产生了魅力。不过，一直到文艺复兴时期，装饰并不受重视。阿尔伯蒂的建筑理论对装饰也采取了审慎的态度，他把装饰看作建筑的附加之物，是某种附加的东西。他认为："如果这一点能被接受，我们也许可以定义，装饰是对于（建筑）美的一种辅助性的完善或改进。因此，令人喜悦的美是恰如其分与天然质朴的，是弥漫于整座建筑之上的，而装饰则是某种多余的，或强加的东西，并不是什么自然而适宜之物。"[1] 到16世纪，建筑的装饰仍然被认为应该服从建筑的整体，一些建筑理论家甚至认为，在建筑的立面进行装饰会破坏建筑的柱式，单色更为适宜。

在文艺复兴的古典主义思潮中，设计的简朴和典雅之美被重新强调。文艺复兴对历史的热情让古代智慧和技术又一次获得了再生，人文主义思想让人们开始重视自身的价值。在设计上，文艺复兴并不是单纯地模仿古希腊和古罗马，而是在它们的基础上创造一个更加先进的未来世界。文艺复兴通过对古典主义的学习和研究，创造出一种新的综合。一般而言，墙面平整简洁，往往采用了中性色彩。除了一些讲究的墙面装饰有壁画外，外墙和室内都比较朴素，采用了壁柱和拱券作为装饰性语言。以石头来砌筑墙体和拱形顶棚的教堂室内是禁用色彩的，仅在建筑的细部进

图 3-34　佛罗伦萨圣洛伦佐教堂收藏室，设计：菲利普·布鲁内莱斯基（Filippo Brunelleschi），1421—1428年。

[1]〔德〕汉诺-沃尔特·克鲁夫特：《建筑理论史——从维特鲁威到现在》，王贵祥译，中国建筑工业出版社，2005年，第25页。

图 3-35 佛罗伦萨圣罗伦佐图书馆,设计:米开朗琪罗。

行装饰。(图 3-35)窗户上,中世纪的彩绘玻璃让位于单一颜色的简单玻璃,壁画采用的是祭坛壁画的形式,三联一组。帕拉第奥在威尼斯设计的巨大的圣乔治·马乔雷教堂,精心地采用了古典建筑的语汇。教堂中间是一个筒拱形的中厅,开有高窗,在教堂平面的十字交叉处,有一个圆形的穹顶,作为采光的窗户。教堂的柱子和檐部带有罗马古典建筑的细部,装饰极为克制。除了大理石地面的暖色调,空间色彩的配置为灰白两种颜色。祭坛后面是一个教士们的唱诗席,上面有一个分隔屏,分隔屏上面是一架管风琴。在教堂内,装饰细部被严格地限制在罗马柱式等建筑元素之中,这些元素以一种色泽较暗的石材建造,与近乎白色的穹顶和其他石膏表面形成对比。教堂内部开敞的空间与内敛的装饰,都显示了其对古典主义美学风格的推崇。

17 世纪后期,法兰西建筑学会中的一些建筑设计师开始呼唤某种现代审美韵味,他们认为其时代和民族的格调都与古希腊罗马大相径庭,因此,在建筑美学上应该有一些与古典主义不一样的东西。在其代表人物菲利普·德·拉·伊雷(Philippe de la Hire)领导的学会讨论中,平面布置和建筑装饰等问题开始受到重视。学会在 1700 年举办的关于帕拉第奥建筑的一次讨论会中,得出了这样的结论:"所有这一切显示出,这一类的建筑并不适合于法国,在法国人看来,室内的舒适性通常应当比对于外观的考虑更要优先;关于这一点,与会人士都确信在房屋建造中,巧妙地安排房间与优雅地装饰立面一样不可忽略。"[1]在学会观念的影响下,产生了带有多种装饰带的法兰西柱式,可以说,法兰西建筑学会的观点,是 18、19 世纪巴洛克、洛可可风格产生的前提,导致了设计装饰的兴起。

到 18 世纪,法国的塞巴斯蒂安·勒·克莱尔(Sébastien Le Clerc)在他的论文

[1] 〔德〕汉诺-沃尔特·克鲁夫特:《建筑理论史——从维特鲁威到现在》,王贵祥译,中国建筑工业出版社,2005 年,第 100 页。

里，认为建筑理论成了当时上流社会的一个时髦话题，他只关注建筑美学方面的美、美感、优雅，设想了一种独立的柱头，是一种用百合纹样、棕榈叶和一只象征法兰西的公鸡组成的柱头，而以太阳为装饰主题的柱身上的一条腰线则暗示着路易十四的辉煌。他认为对美感的判断是个人鉴赏力的一种表现，美感即愉悦，感官感受是美的判断标准。这些看法都带有主观性。在法国 18 世纪新古典主义建筑师查理-艾蒂安·布里瑟（Charles-Étienne Briseux）看来，古典建筑的魅力源自立面的局部装饰与整体的相互协调。他认为这样的装饰将产生一种天然的美，它因纯洁而高贵，仅用自身的匀称来愉悦人的眼睛。在 1752 年出版的《论艺术美的本质》（*Traité du Beau Essentiel dans les arts*）一书中，布里瑟表达了标准的古典主义设计的美学立场，认为美的主要前提是比例，结构部件按一定的比例有节奏地排列，可以产生均衡的美感。（图 3-36）

19 世纪的新古典主义风格，以单纯作为美学上的追求。著名法国建筑理论家雅克-弗朗索瓦·布隆代尔虽然被认为是一个洛可可风格的建筑师，但他反对随意装饰，认为装饰必须由建筑的功能决定，追求"因单纯而伟丽"，这后来成了新古典主义的核心口号。他相信"真实的建筑以一种得体的风格贯穿上下，它显得单纯、明确、各得其所；只有必须装饰的地方才有装饰"。他在书中还批评了法国当时的洛可可建筑的过分装饰："古埃及建筑，其震撼力甚于美感；古希腊建筑则是匀称甚于精巧；古罗马建筑引人赞叹更引人深思；哥特建筑则是

图 3-36 凡尔赛宫礼拜堂，设计：朱尔斯·阿杜安-芒萨尔（Jules Hardouin-Mansar）、罗伯特·德·科特（Robert de Cotte），1710 年建成。

图 3-37 《正在钻研的圣奥古斯丁》，作者：卡帕西奥，约 1502 年。

坚实甚于满足；而我们的法国建筑，大概是矫揉造作多于真趣。"[1]在古希腊、文艺复兴之后，17 世纪的巴洛克和 18 世纪的洛可可风格的西方古典设计在装饰上达到了登峰造极的地步。无论是建筑，还是家具和日用品，大多装饰有繁冗的花纹和图案，几乎完全掩盖了物品的结构和材料。

由于采用了石材和古罗马时期就常用的水泥等坚固的建材，许多古典主义风格的建筑外立面和室内空间至今都保存得完好如初，但许多家具和人工制品的设计只有在古典绘画里才能觅其踪迹。文艺复兴以后，绘画日趋表现现实事物和场景，随着透视法技巧的发展，艺术家们几乎是采用了照相式的方法描绘室内布局和家具。如维托雷·卡帕西奥（Vittore Carpaccio）于 1502 年左右创作的《正在钻研的圣奥古斯丁》一画，就非常细致地描绘了圣奥古斯丁在工作室里工作的情景。画面中，圣奥古斯丁坐在一个高于地面的平台上，身前的桌子的造型非常奇特，左侧还有一把造型奇特的椅子和一个书架。室内的墙面被刷成了绿色，顶棚是木制的，装饰着繁复的几何纹。（图 3-37）文艺复兴时期已经出现了雕花的衣柜、装饰柜和各种椅子、桌子。与古典风格的建筑比较起来，这些家具都具有比较复杂的结构和极为细腻的装饰。到了 17、18 世纪后，家具的装饰愈加烦琐细腻，即使是新古典主义风格的家具和其他用品，也广泛采用了雕刻、镶嵌等装饰手法，与经典的古典主义风格已经相去甚远。为了达到舒适的目的，椅子和凳子上都铺设了软垫。到新古典主义风格的后期，带软垫和靠背的长沙发成了西方古典建筑室内常见的家具，并经常出现在绘画作品中。

[1]〔德〕汉诺-沃尔特·克鲁夫特：《建筑理论史——从维特鲁威到现在》，王贵祥译，中国建筑工业出版社，2005 年，第 107—108 页。

第四章

现代设计美学

18世纪中叶工业革命在欧洲展开,与人们日常生活有关的设计,诸如建筑、日用品等开始采用机械建造、生产,在生产方式和形式上都发生了巨大变化,人类社会进入工业时代。

工业时代为建筑带来了最为重要的新材料——钢、混凝土和玻璃,材料的改变导致新结构和新形式随之出现。通过采用钢铁材料改变建筑的结构和承重方式,以及添加与此相关的结构部件,新的建筑设计开始脱离古典建筑特定的柱式和既定的规则,宣告其形式上的自由和美学上的新追求。建筑设计领域开始寻找适应现代世界的新语汇,这种语汇与工业时代的先进技术及其所带来的新的生活方式有极为密切的关系。与此同时,日用品也开始采用机器批量生产。与农业时代的手工艺生产方式比较,现代设计的出现首先是因为生产方式的变化,许多工业技术被用在家庭生活用品中,许多工业成果体现在家用产品上,机械产品开始全面进入人们的日常生活之中。随着批量化、标准化生产方式的不断普及,机械化的批量产品很难再表达设计师的艺术个性,传统的装饰手法也难以在机器的生产过程中运用,古典主义的设计风格在造型和装饰上都面临着变革。随着工业化的逐渐普及和技术的不断提高,新的生产方式和新材料带来了日用品在功能、造型和装饰上的革命,人们不再怀有敌意和偏见地看待这个被技术改变的世界,与之有关的美学思想和观点也开始发生了变化。技术的演变,尤其是新材料和新工艺的出现,意味着我们必须不断改进对人造物的美观的看法。在一个被技术改变的世界里,机器生产的新方式、产品的新形式冲击了人们以造型和装饰来判断美的传统美学思想,由此也呼吁新的美学观念对此做出回应。于是,现代设计美学出现了。

"现代性"可以作为西方现代设计美学精神的主要特征,意味着有关美的绝对性标准的丧失以及美的相对性理念的确立。为了表现当前时代的特征,人们对以往的经典产生了怀疑。越来越多的人开始追求新奇与浪漫,个人与主观替代了经典与客观,古典的绝对美开始向现代的相对美过渡。绝对美向相对美的转化,形成了符合现代性相对精神的设计美学的评价标准。在现代性思潮的演变过程中,科学主义和人本主义成为最重要的思想,并反映在现代设计美学中。随着近现代科学技术的不断发展,人们观察和探索世界的能力也在不断提高,通过新的科技手段所了解的世界与个人主观感知的世界逐渐分离,人们开始对古典设计美学的绝对性和普遍性原则产生了质疑。科学新发现导致了永恒价值观的崩溃,同时也导致了毕达哥拉斯—柏拉图传统的崩溃。另一方面,时代的进步激发了人们的热情,人们开始探寻自己所处时代的特征。一些人热衷于寻找与新时代相适应、符合时代特色的设计美学形式。人类进入以工业化生产为特征的现代社会,现代性精神包含了对新形式的追求,促成了现代设计美学观念的产生。而且,新技术、新材料和新的生产方式都为设计在美学形式上的转变提供了物质和技术基础。

图 4-1 德国 AEG 公司生产的电水壶,设计:彼得·贝伦斯(Peter Behrens),1908 年。

机器产品与手工艺品相比较,在造型和装饰上都有了革命性的变化。(图 4-1)人们对这些产品在观念上的接受,以及美学上的评价,都经历了一个变化的过程。与之相对应,从对机器生产的接受,到如何应对机器生产方式,再到设计和制作出符合机器生产的产品形式,在欧洲经历了一个转变的过程。在这一过程中,英国出现了以复兴手工艺为目的的工艺美术运动,随后遍及欧洲的新艺术运动试图把新技术、新材料与装饰结合起来。一直到德国的工业联盟和包豪斯学校,经过了将近半个多世纪后,现代设计的观念和形式才逐渐发展成熟。

作为人类文明史中的一个阶段，机器时代的设计美学并不是一种全新的创造，其中仍然包含了几千年来人们对设计的理解和认识，只是在新的生产方式面前做了调整。现代设计美学思想的核心，就是突出产品实用功能的功能主义美学思想。因为是工业革命和机器时代的产物，功能主义美学与机器和技术有密切的关系。在功能主义美学中，机器美学和技术美学成为重要的内容。

图 4-2　丹麦 B&O 公司生产的 Beosystem 1200 型唱机，1969 年。

在《功能之美》（*Functional Beauty*）一书中，作者格林·帕森斯（Glenn Parsons）、艾伦·卡尔松（Allen Carlson）认为，功能之美的基本观念是："一物之功能与其审美特征有机相关，换言之，一物之审美特性源于其功能，或某些与其功能紧密相关之物，诸如其意图、用途或目的。"[1]强调功能主义美学思想的设计，意味着产品的造型由其功能所决定，产品在形式上以突出使用功能为特点。从这种美学意义上讲，一个完全满足其功能的物品，自然也会是美的。对于现代化的工业产品，在形式与功能的关系中，功能主义美学肯定了功能的主旨地位，形式成为次要的因素。正如美国建筑师路易斯·沙利文（Louis Sullivan）所说的"形式追随功能"（Form follows function，也翻译为"形式服从功能"或"功能决定形式"），也就是功能第一，形式第二。现代设计的功能主义美学思想剔除了古典设计的形式美和装饰美，旗帜鲜明地提倡具有良好功能的产品才具有美学价值。（图 4-2）

现代设计美学观念的产生与机器生产的大背景直接相关，同时也受到了欧洲启蒙运动民主思想的影响。对于功能主义美学的探讨，涉及现代设计的工业化生产背景和现代民主思想，后两者对设计的形式变化具有革命性的意义。在现代设计中，去除装饰、造型简洁意味着同时降低了产品的成本及价格，让大多数人都可以消费得起现代工业化的成果。因此，其美学观在人类文明史上具有进步意义。就建筑设

[1]〔加〕格林·帕森斯、艾伦·卡尔松：《功能之美——以善立美：环境美学新视野》，薛富兴译，河南大学出版社，2015 年，第 2 页。

计领域来说,不仅现代建筑采用了现代的材料和技术,建筑的外形有了革命性的变化,而且具有民主意识和社会责任感的现代建筑师还为大多数人提供低成本的住房做出了重大贡献。此外,功能主义的建筑思想发展了新的建筑美学思想,丰富了建筑学的内容。但是,功能主义的现代建筑造型单调简洁、缺少变化,国际主义风格的流行冲击了很多国家具有本土特征的建筑,到了20世纪60年代,随着人们物质生活水平的提高和审美观念的变化,它们开始受到很多人的质疑。

现代设计美学思想是应时代而出现的,就像德国现代设计的先驱者之一沃尔特·格罗皮乌斯(Walter Gropius)所认识到的那样:"由于明确的目的不仅存在于日用品制造中,而且存在于机器、汽车和工厂建筑的结构之中,这些都仅仅是服务于某种单纯的用途的,美学价值已经开始脱离形式与色彩的统一,和绝对的优雅。仅仅提高产品质量已经不能有效地赢得国际的竞争——一个在技术方面很完美的产品,如果它要保持在同类产品中的优势,就必须在形式中渗入知识的成分。所以,整个工业现在都面临一个任务,就是要把自己提升到严肃的美学问题上来。"[1] 功能主义美学无疑极大地丰富了设计美学思想,对人类工业时代的机器产品在美学观念上做出了及时的回应和符合时代的判断。在工业时代来临之际,功能主义美学为现代产品的美学评价提供了标准。而功能主义美学中所包含的伦理因素,使现代设计在人类历史上具有了进步意义,体现了设计在一个民主时代对社会的责任感,是设计对人类社会做出的巨大贡献。(图4-3)当功能主义风格的设计具备了美学维度时,就既反映了当时的经济现

图4-3 获得丹麦工业设计奖的"蓝线"系列餐具,1965年。

[1]〔德〕汉诺-沃尔特·克鲁夫特:《建筑理论史——从维特鲁威到现在》,王贵祥译,中国建筑工业出版社,2005年,第276页。

实，也体现了一种文化抱负。这种样式平实、朴素的住宅和产品展现出了欧洲和美国所创造的新的社会秩序，体现出人们对平等和民主的追求。功能主义美学因为强调的是建筑和日用品的可用性，以功能的优劣作为评价标准，因而具有一种普世的价值观。甚至在20世纪的大多数时间里，在工业文明发展期间，西方一些现代建筑师和设计师认为，努力赋予建筑和其他设计以民族特性是荒唐可笑的。既然科学和艺术是普适性的，那为何要求建筑和其他设计具有地域的不同特色呢？

现代技术的工具理性特点自20世纪中叶开始，受到了来自哲学领域的学者的批评，尤其是受到了法兰克福学派的讨伐，但他们并非批判现代工业化的理性特点。工具理性的出现，最初是要将人类从强大的自然力量中解救出来，借此推动理性的进步。但与此同时，这种形式的理性俘获了人类，使其成为生产与市场中新的社会需求的奴隶。法兰克福学派其实并不是要回到工具理性崛起之前，而是要超越工具理性，抵达新的理性解放的彼岸。这种理性不再仅仅将人类或自然视为工具，而是视为目标本身。在设计中，本来作为功能的部分并不是美学关注的对象，在古典主义时期，实用的功能和美观的形式被认为是日用品不可或缺的两个组成部分。进入工业化时代后，功能主义、机器和技术本身之所以成为一种美学，也许是那些崇尚技术的人为机器产品在形式上能够被人们所接受而找的托词，也反映出当工业化控制了人们的生活后，在短时期内还没有找到更好的征服方式时，人们在美学上对此加以阐释的一种权宜之计。功能主义美学表明了人类在工业化面前，对机器生产的一种臣服态度，也表明了人类在满足物质需求的初期所采取的妥协方式。因此，当经济发展、物质丰富后，缺乏情感的功能主义美学马上就遭到了批评，人们立刻就开始消费那些在形式和色彩上更丰富美观的产品。

对功能主义美学思想做出重大贡献的建筑师勒·柯布西耶，自20世纪30年代就开始放弃纯粹的机器美学，转而吸收有机造型和流行元素，追求一种更人性化和艺术化的建筑风格。在后期的作品中，他运用了自然材料，呈现出尊重地方景观、本土风格和传统的特点，坡形屋顶、流畅的圆筒形屋顶出现在他的建筑设计中，传统的梁柱模式也在他的作品中被采纳。即使是他那些看起来非常现代和具有机器美学风格的作品，如巴黎国际大学城的瑞士学生公寓（Pavillon Suisse，1932年建成），在简洁的几何形外观之下，也有许多风格上互相矛盾的细节，表明了设计师对现代主义和功能主义美学的犹疑心态。而在北欧的一些地区，崇尚现代设计美学思想的设计师，如芬兰著名的建筑师阿尔瓦·阿尔托，也把有机元素和浪漫风格加入到自

图 4-4　阿尔瓦·阿尔托设计的帕米奥椅，1932 年。

己的现代设计作品中，在具有机器美学的设计中加入了流畅漂亮的弧线。（图 4-4）他的建筑作品虽然都有明显的现代主义特征，但弧线的有机造型、角落处的圆弧形和连接的波浪形曲线，在否定人性化的机器美学与肯定人性化的人本主义之间，努力维持一种平衡，让人们在简洁的功能主义的美学造型中仍然体会到人类所崇尚的形式美感。最优秀的现代主义建筑，也仍然展现出了美的一面。这种形式美感赋予机器与工业产品通常破碎式的造型以和谐的比例，反映出人类所具备的一体化理性潜能。

即使在功能主义大行其道的时代，功能主义美学的建筑和设计也被认为体现了资产阶级的意趣，从而遭到了工人、小资产阶级和专制政权的谴责。二战前夕和二战期间，在德国和意大利，对表现现代技术的现代主义建筑的抨击成为纳粹文艺宣传的工作重心。在纳粹的观念里，现代主义机器美学表达了一种流动和无常的意蕴，现代主义风格的住宅的空洞空间和标准化的外观象征着城市的游牧文明，象征着那些在技术变革中不断被招之即来、挥之即去的工人的生活现状。具有手工艺特征和人工劳作的家园，才是人们向往的舒适居所。这从另一个方面表明了现代主义设计中所包含的民主思想。

任何观念都是时代的产物，也都有时代的局限性。对现代设计的功能主义美学而言，其最重要的问题是对形式美和情感的忽视。功能主义美学倡导的是一种理性的美，在强调适合机器生产的形式和满足功能的需求之外，往往剔除了人们的感情

因素。（图 4-5）在功能主义美学指导下生产的现代设计产品常常呈现出冷漠、单调和乏味的气质，让人无法在日常生活中获得情感慰藉和满足。进入后现代社会之后，一味强调功能的产品因为缺乏人情味，形式和色彩都冷冰冰的，在被人诟病的同时也被更加形式多样和色彩丰富的产品所取代了。

图 4-5　B91 钢管桌，设计：马歇尔·布鲁耶（Marcel Breuer），1930 年。

1. 突出实用的功能之美

功能主义美学是现代设计美学的核心，强调现代设计主要以功能作为美学的评价主旨：实用即美。功能也就是产品的使用价值，强调功能主义美学思想的产品的造型由其功能所决定，在形式上以突出使用价值为特点。按照实用要求设计的物品，因为满足了功能需求，也就获得了符合形式美法则的造型，具备了审美价值。在传统观念中，实用功能和美观形式被认为是优秀日用品不可或缺的两个组成部分。在古典设计美学中，作为功能的部分并不是美学关注的对象，造型和装饰才属于审美范畴。

现代主义者尊重科学和理性，希望将日光和新鲜的空气带给公众，他们设计的指导原则是公众的利益，而不是上帝的荣光和国家的权威。在 20 世纪 30 年代，功能主义在设计领域已经变成了一个很普遍的词，并且成了一个具有进步意义的设计术语。尽管功能主义风格的设计遭到了工人阶级的抵制，但在功能主义的信条之下，现代主义成为公众利益的设计代言者，追求经济、简洁和实用。现代设计企图建造有意义的秩序，以使产品服务于人们的需求和渴望。秉持现代主义信仰的设计师坚持认为他们的设计可以革新人们的日常生活，通过诚实和理性的设计表达永恒的普遍真理，在物质的层面上实现平等、公平和民主的理想。

事实上，现代设计中的功能主义产品远远早于功能主义美学理论。在欧洲，最先认识到工业革命所带来的影响的一些人，开始采取行动来进行回应。奥地利人迈克尔·索耐特（Michael Thonet）首先采用新技术生产简洁的家具，成为现代家具设

图 4-6　索耐特工厂生产的 14 号椅，1859 年。

计和生产的先驱者。大约在 1830 年许多厂家仍然在使用机械车床模仿手工艺家具生产的时候，他就开始采用现代技术生产曲木家具。索耐特试图把现代工业的生产方式和手工艺的精细制作结合起来，不满足于用工业生产去模仿手工艺产品的制作，而是将现代技术的运用作为设计原则。（图 4-6）他的家具工厂通过蒸汽压力使坚硬的山毛榉木棍弯曲成圆形或 S 形，制作出家具的各个部件，然后在工厂里组装成套。这些家具造型简洁、轻便实用、价格便宜，而且易于拆卸，非常适合搬运，他的工厂因此获得了巨大的成功。1849 年，索耐特和他的五个儿子在维也纳成立了家具公司，生产硬木家具。他们把蒸汽机运用到生产中，加快了生产速度，降低了产品的成本，因为其产品价格比同类产品有更多的优势，工厂很快就接到了来自办公室、剧院和咖啡馆的订单。他们 1859 年生产的 14 号椅，在造型上虽然还带有手工时代的美学特征，但已经是完全意义上的机器批量生产的产品了。到 1900 年，他们的工厂已经有了 20 台蒸汽机，雇用了 6000 个工人，平均每天生产 4000 件家具。索耐特的家具在当时成为世界各国的博览会上引人注目的产品，也是早期运用机器生产的功能主义家具的经典作品，今天仍然受到许多人的喜爱。

美国震颤派（Shakers）教徒们的建筑和日用品，尤其是他们设计制作的家具，是功能主义美学的经典之作，充分体现其"功能至上"的理念。震颤派的设计体现了功能主义思想的主要内涵：简单、经济，注重功能，减少甚至完全放弃了装饰。这些产品的出现源于此教派所崇尚的宗教信仰，也是其朴素的生活观的物质体现。他们认为美观来自实用，最实用的也是最美的。19 世纪初期，他们在美国建立了几个社区性的村庄，成员们以一种淳朴的公社方式分享财产、分担工作。因为他们的宗教信条崇尚简朴之风，故一切生活用品包括住房都是自己动手设计制作。他们虽然基本上都采用手工方式来生产，但从一开始就用了标准化的方式。无论是住房

还是日用品,都力求简洁美观。他们的家具设计造型简洁,但非常讲究比例和细部,具有良好的美学品质。震颤派的住房和日用品设计所体现出的简朴风格、造型特点和功能特征,与20世纪现代主义设计的信条是一致的。1876年,他们的产品出现在费城的世界博览会上,因为工艺精良、功能良好、简洁美观而受到了普遍的欢迎。(图4-7)他们奉行"少即是更好"(Less is better)的设计原则,其设计作品为美国大陆的产品美学风格提供了范例。

美国建筑理论家霍雷肖·格里诺(Horatio Greenough)在19世纪提出了建筑学上的功能主义观点。在工业化来临之际,他敏锐地认识到,形成一种建筑的新风格是美国人面临的任务,他坚持现代建筑应该放弃以往那些重要的规则,反对"主观的比例规则"和"主观的鉴赏力法则"。他认为不同的建筑因为在功能上不同,应该有不同的形式:"银行应该有银行的面孔,教堂应该看起来像教堂,不应该让台球室与祈祷堂穿上同样标准的有柱子与山花的外衣。"[1]格里诺质疑了古典主义美学法则在工业时代的适用性,开启了设计美学的现代思考。他主张从自然中寻找有机的形式,提倡"有机的美"。他的功能主义设计原则主要建立在生物学造型基础上,更多的是从自然中找到符合功能和造型的形式,因此,他的观点被称为"有机功能主义的自然美学观"。

功能主义设计美学最重要的观点来自美国著名的建筑师路易斯·沙利文。他注意到,生活中所有的东西都具有功能的表现形式,每一种功能都创造了其自己的形式。对于沙利文来说,功能在建筑中居于中心地位,建筑的功能即决定了它的结构与形式。他对功能主义的强调也是建立在当时美国民主政治的大背景之上,认为美国本土风格的建筑应该具有"一种特定的功能,朝气蓬勃的民主政治,在寻找一种特定的表现形式,而民主的建

图4-7　美国缅因州的震颤派聚会场所

[1]〔德〕汉诺-沃尔特·克鲁夫特:《建筑理论史——从维特鲁威到现在》,王贵祥译,中国建筑工业出版社,2005年,第260页。

筑，无疑会找到自己特有的形式"[1]。美国民主政治体制的建立，促使美国的建筑师和设计师从欧洲模式和古典设计笼罩的阴影中走出来。这个年轻的国家正处在一个历史发展的新时期，因此在观念上也渴望摆脱欧洲古典主义美学观。针对设计的形式和功能问题，沙利文旗帜鲜明地提出了"形式追随功能"的设计原则，认为世界上一切事物都符合"形式永远追随功能，这是规律"，他的思想在当时具有革命性的意义。沙利文认为建筑应该从内而外地设计，功能相似的空间在结构上具有一致性。他提出了功能在建筑设计中居主导地位的观点，明确了功能与形式之间的主从关系。"形式追随功能"的观点为当时正在探索过程中的工业产品设计指出了明确的设计方向，并被普遍地运用到现代设计中。生产方式的变化当然会导致产品在形式上的变化，在满足大众需求的前提之下，在符合新的生产方式的条件之下，"形式追随功能"的口号无疑对现代设计具有非常重要的指导作用，同时对新的美学观念的形成产生了重要影响。（图 4-8）

图 4-8　带扶手和不带扶手的 BA 单人椅，设计：欧内斯特·鲁斯（Ernest Race），1945 年。

[1]〔德〕汉诺-沃尔特·克鲁夫特：《建筑理论史——从维特鲁威到现在》，王贵祥译，中国建筑工业出版社，2005 年，第 267 页。

为了应对工业化生产的现实，1907年德国率先成立了制造联盟，试图通过主动接受工业化的生产，寻求产品在美学上的革新。联盟的宣言明确表达了"反对任何装饰，主张标准化和批量化生产"的观点，大力宣传功能主义。德国制造联盟的核心人物——建筑师彼得·贝伦斯成了这一观点的实践者，也设计了这一时期最为经典的批量化、标准化的工业产品。1907年，贝伦斯受聘成为德国通用电气公司（AEG）的设计师和顾问。AEG是当时德国最著名的电气公司之一，采用了美国机器批量生产的模式，使用了最新的机器和合理化的组织生产方式，为工厂生产发电机、涡轮机、变压器和马达，并生产电灯、电风扇、电水壶、气温表和加热器等家用产品。贝伦斯几乎承担了该公司的所有设计项目，包括厂房、电器、标志、海报及产品说明书等。他为AEG公司设计的涡轮机厂房，被称为当时最漂亮的工业建筑，也是早期现代功能主义建筑的经典作品。涡轮机厂房采用了清晰可见的钢架结构，侧墙用了宽大的玻璃，拐角处运用的石材结构既起到了强有力的支撑作用，同时又增加了视觉上的稳定感。因为采用了工业化材料和新的结构形式，涡轮机厂房获得了简洁、整体、朴素、新颖的外观效果。建筑的各部分比例匀称，玻璃和钢结构减少了其视觉上庞大的体积感，又为车间提供了良好的采光和宽敞的室内空间，成为工厂厂房建筑的典范。（图4-9）

与此同时，贝伦斯还为AEG公司设计了产品和标志，其中产品包括电水壶、电风扇、电灯等。这些早期的电器产品在设计上考虑了机器生产和批量生产的方式和特点，造型采用了几何形，比例匀称，简洁美观，充分考虑了产品的视觉美感。经过贝伦斯重新设计的AEG公司标志，去掉了以前标志里所有的装饰元素，仅仅用了AEG三个字母，体现出现代企业标志设计的特征。贝伦斯的设计强调了机械生产的特点和产品的使用功能，极好地诠释了现代设计

图4-9　AEG公司的涡轮机厂房，设计：彼得·贝伦斯，1908—1909年。

图 4-10　AEG 公司生产的电风扇，设计：彼得·贝伦斯，1908 年。

的理念，证明了机器也可以生产出具有高品质美学特征的产品，对现代工业产品的设计具有极为重要的启示意义。从 1907 年到 1914 年，贝伦斯通过设计改变了 AEG 公司的形象，使之成为新工业的代表，公司的产品也以理性、现代的设计语言和高品质赢得了消费者的青睐。他为 AEG 公司所做的设计，在现代设计史上最早体现了现代设计思想和功能主义造型特点，他本人也因此成为真正意义上的第一个工业设计师，被誉为德国的"现代设计之父"。1912 年，德国制造联盟出版了第一期年鉴，书中介绍了贝伦斯为 AEG 公司设计的厂房、电灯和电风扇等。从这些新产品的介绍中可以看到，新的工业设计风格正在形成，其特点是讲究功能性，外形简洁大方，去掉了装饰，完全脱离了传统手工业产品的特征，呈现出新的美学风格。（图 4-10）

　　沃尔特·格罗皮乌斯和他创办的包豪斯学校是德国制造联盟的继承者，功能主义美学在设计中的确立和成熟，体现在包豪斯学校的教学和产品设计上。格罗皮乌斯本人就是一个现代设计的成功试验者，从他早期的建筑设计作品中，已经可以看到 20 世纪现代建筑的成熟风格。1911 年，他和建筑师汉斯·迈耶（Hannes Meyer）开始设计位于阿尔弗雷德的法古斯工厂，这座建筑 1913 年动工建造，被看作现代建筑中第一座成熟的作品。法古斯工厂显然比彼得·贝伦斯的建筑又向前迈进了一步，主体建筑已经呈现出崭新的现代形式，整个设计充满了给人启迪的建筑新思想。整个建筑的立面以玻璃为主，从大楼的第一层开始，就大面积采用了玻璃构造幕墙，在建筑史上是对新的工业材料的全新尝试。在格罗皮乌斯的建筑中，由于采用了钢与玻璃，室内外的空间变得通透，空气和光线也可以自由地出入，具有良好的功能，形成了新的建筑面貌。这一建筑的建成，为这一时期的厂房建筑提供了新的建筑美学范式，形成了所谓的"工厂美学"风格。

格罗皮乌斯设计的包豪斯德绍新校舍被认为是当时新建筑的一件杰作，体现了成熟和稳定的现代建筑风格，在美学特征上也超越了当时欲与之媲美的其他所有作品。（图4-11）校舍于1926年落成，这是一组令人印象深刻的综合建筑群，包括教学楼、工坊、学生宿舍、食堂、礼堂、体育馆和教师宿舍等，一条公共街道的天桥把建筑群连接起来，天桥底下是一条大道，道路两侧布置着通往建筑的出入口。校舍工坊建筑三层高的玻璃幕墙格外引人注目，其他建筑则是没有任何装饰的白墙，墙面开着条形的采光大窗。学生宿舍的建筑外墙上，有突出的带有管状栏杆的小阳台。建筑最终的外观体现着功能性，无论平面布局还是外观造型都表达了包豪斯的设计理念。格罗皮乌斯采用了单纯的形式和现代材料，以及现代的加工方法，建筑主体采用预制件拼装而成，大量采用了玻璃幕墙结构，没有任何装饰，体现了现代主义设计在当时的最高成就。建筑的室内设计、家具设计和用品设计都由包豪斯的老师和学生完成，在包豪斯自己的工坊制作，体现出与建筑同样的设计原则。教学楼、学生宿舍、食堂和礼堂等建筑之间都用可以防风避雨的走廊连接起来，学生的学习、生活和交流所需要的功能空间都包含在建筑群之中，因此，包豪斯德绍新校舍又为社区精神和团队精神的培养，以及师生之间、学生之间的交流合作提供了非常便利的功能空间，对各种交流合作具有促进作用。可以说，格罗皮乌斯把自己的办学理想和设计思想都体现在这一建筑中了。

包豪斯学校还开始了采用现代材料、以批量生产为目的的现代主义工业产品教

图4-11　包豪斯德绍新校舍，设计：沃尔特·格罗皮乌斯，1926年。

育，奠定了工业产品的现代主义风格。其在产品设计上以使用功能作为造型的基础，以适合机器批量化、标准化生产为目的，确立了现代设计以功能为前提的造型风格和美学思想，由此产生的设计作品成了早期现代工业产品的经典之作。（图4-12）包豪斯用现代工业和机械生产的技术眼光观察客观现实，从一切方便人使用的角度出发，采用功能主义的原则处理材料、结构、造型。学校明确提出了"艺术与技术的统一；设计的目的是人，而不是产品；设计必须遵循自然和客观"的原则。

在对功能主义设计的美学理解上，人们很容易把设计的功能价值与美学价值等同起来，但功能主义美学虽然强调功能，并不是去除物品的美观。功能主义美学的美是指物品符合功能目的之后，在造型上恰好契合了形式美的法则，不能简单地理解为"实用即美"。对功能主义美学的理解应该有两个层面：首先，能够满足人们需求功能的物品是美的；其次，在满足功能需求的同时，在造型上符合形式美的法则的物品是美的。而后者似乎更容易为人们所接受，毕竟形式美感是人类经过长时间积淀所形成的审美经验和审美体验。如果产品既能够满足实用功能，同时又符合形式美的法则，那就一定是成功的设计。李泽厚在《略论艺术种类》一文中所说的"现代健康的倾向是，注意尽量服从、适应和利用物品本身的功能、结构来作形式上的审美处理，重视物质材料本身的质料美、结构美，尽量避免作不必要的雕饰、造作"[1]，有助于我们客观理解功能主义美学的有价值的观点。因此，功能主义美学的产品，在设计上符合机器批量化、标准化的生产方式，去掉了装饰，降低了成本，价

图4-12 Club B3 钢管椅，设计：马歇尔·布鲁耶，1926年。

[1] 李泽厚：《美学旧作集》，天津社会科学院出版社，2002年，第369页。

格能够为大众所接受。同时，在材料、结构、造型、色彩和制作技术等方面，这些产品具有建立在功能价值之上的审美价值。（图4-13）

在传统美学中，审美活动是与现实拉开距离的，审美愉悦是非功利的。功能主义美学与日常生活及用品联系密切，在传统的哲学美学中鲜有讨论。但在设计美学的现代化进程中，功能主义美学不仅帮助设计师找到了适应机械化生产的设计原则，为工业产品提供了审美评价的理论依据，也使设计在工业生产的时代背景下完成了从古典风格向现代风格的蜕变。更为重要的是，功能主义美学的产品高效地满足了普通人的生活需求，提升了人们的生活品质，让普通人享受到了工业文明的成果，为人类文明的发展做出了重大贡献。

图4-13 Plia折叠椅，设计：吉卡罗·皮瑞提（Giancarlo Piretti），1967年。

2. 几何抽象的造型之美

19世纪中叶后，随着人们对工业化生产的不断了解和认识，欧洲的设计师们在建筑与日用品设计领域尝试着把产品简化，以适应机器生产。他们开始运用新材料和新技术，努力创造符合工业时代生产方式的简洁形式，从实践的角度思考形式与功能的辩证关系。因此，在这一时期，形式与功能的关系成为建筑师和设计师们关注的焦点。另一方面，在民主思想的影响下，反对铺张浪费的装饰，追求朴实无华的造型，为建筑师和设计师们所推崇。与此同时，他们开始积极探讨机器时代新的美学精神。

对功能主义美学设计原则的信奉，首先表现在设计过程中采用"减少原则"

图 4-14 包豪斯生产的 MT9/ME1 台灯，1924 年。

（也被称为"去装饰的功能主义原则"）。这一观点认为，一旦功能在设计中被合理地呈现出来，物品的美学价值就自然而然地产生了，就没有必要为了所谓的"美"再进行装饰了。也就是说，如果一件物品采用了适宜的材料、适宜的造型，而且满足了其功能上的需求，我们就不再需要考虑它的美学价值了，因为它本身就已经具备了美感。"减少原则"首先是在设计中去掉装饰，因为要适合机器生产，产品上呈现出来的往往是简洁的几何形式，这也成了功能主义美学产品设计的经典造型。（图 4-14）

1892 年，美国建筑师、芝加哥学派的代表人物路易斯·沙利文发表了《建筑中的装饰》（"Ornament in Architecture"）一文，他提出了一个观点：建筑可以不需要装饰，仅仅通过体量与比例本身而达成一种效果。他认为装饰是一种智力的奢侈，而不是一种必需品。他坦言："我要说如果我们能在一段时期里完全禁止使用装饰，那将对我们的审美很有好处，因为我们的思想将被完全集中于更好地塑造建筑的形态以及建筑裸露的美。"[1] 奥地利建筑师阿道夫·卢斯深受沙利文功能主义美学思想的影响，他在发表的一些文章中表达了与沙利文同样的观点。他说："一个民族的标准越低，它所采用的装饰就越多得令人厌烦。从造型中发现美而不依赖装饰获得美，这是人类所企求的目标。"[2] 1908 年，他发表了一篇题为《装饰与罪恶》（"Ornament and Crime"）的文章，把装饰看成罪恶，这就犹如向传统的建筑美学投下了一颗重磅炸弹，把沙利文的观点推到了极端。他在文中

[1] 中央美术学院设计学院史论部编译：《设计真言：西方现代设计思想经典文选》，江苏美术出版社，2010 年，第 125 页。
[2]〔英〕尼古拉斯·佩夫斯纳：《现代设计的先驱者——从威廉·莫里斯到格罗皮乌斯》，王申祜译，中国建筑工业出版社，1987 年，第 11 页。

反对建筑物的装饰元素，主张建筑以实用为主，认为"建筑不是依靠装饰而是以形体自身之美为美"，进而提出"装饰就是罪恶"的观点。卢斯主张建筑和实用艺术应去除一切装饰，认为装饰是恶习的残余。他在文中写道："装饰是对劳动力的浪费，因此也是对健康的浪费……今天，它还意味着浪费材料和浪费资金……现代人，具有现代观念的人，不需要装饰，换句话说，他们痛恨装饰。"[1]他为装饰列出了三重罪：一是装饰是原始的、未经开化的人类或是心智不全的儿童的行为，是人类不发达阶段的表现；二是在当时的工业化初期，带有装饰的产品的价格反而低于造型简洁的产品，浪费了制造工人的劳动，并未给他们带来更多的收入；三是过度装饰造成了极大的资源浪费。无论是在技术上还是道德上，他都憎恶浪费现象。卢斯设计的建筑物采用了简洁的外立面，去除了装饰，强调了建筑的比例关系。他是最早剥离装饰、将形式简化，并且把简洁作为一种固有的美来欣赏的人。（图4-15）建筑物去掉装饰后，只剩下了基本的结构，成为体现功能的简洁形式，同时也降低了成本。卢斯的观点带有浓厚的民主色彩，体现了建筑设计所信奉的现代美学原则。正如罗杰·斯克鲁顿（Roger Scruton）在《建筑美学》（*Architectural Aesthetics*）一书中所说的："在功能主义思潮的后面，最强大的动力就是反对应用

图4-15　卢斯设计的建筑及其室内，1928年。

[1]〔德〕托马斯·哈福:《设计》,梁梅译,黑龙江美术出版社,2001年,第39页。

多余的或无用的装饰。"[1]对装饰的去除，不仅是生产方式和材料的变革，还被提升到美学层面来思考，因为古典装饰风格的建筑和产品不再能够表达工业新时代的美学成就。与装饰有关的美学思想和保守、落后、浪费甚至不道德等观念联系起来，对装饰的推崇和运用被认为既是观念上的不开化，也是对劳动力和物资的浪费，简直与罪恶等同。

1914年，德国制造联盟举办了科隆大展。在此之前对装饰还抱着审慎态度的比利时建筑师亨利·凡·德·威尔德（Henry van de Velde），此时也开始接受完全没有装饰的国际主义风格。他认为："今天，我们见证了一次自发的对于装饰的放弃，不仅仅是在建筑方面，在家具中也是一样……这一放弃唤醒了人们在建筑中所发现的感觉，在其中有一种原始的、内在的装饰，它存在于艺术作品里，在花卉中，或在人体上，其表达方式在于比例和体量……"[2]他本来是新艺术运动装饰风格的重要人物，随着其对工业化认识的不断深入，逐渐转向了对现代设计的支持。他于1904—1911年设计的德国魏玛艺术学校，成为包豪斯学校创办时的所在地，他本人也成为推动设计新理念朝进步方向发展的一位关键人物。

瑞士著名建筑师勒·柯布西耶，是对功能主义和简洁的几何造型设计思想有着重要贡献的人，他发展了早期功能主义的现代设计思想。柯布西耶对古典主义设计中的几何学极为欣赏，将功能与理性主义的结合作为自己的设计方向。他赞同秩序、协调和精确的制造方法，认为功能的理想化也会导致建筑的美学化。1923年，他把他的论文汇编在一起，出版了影响现代建筑的最重要的著作《走向新建筑》（Vers Une Architecture）。他在书中激烈地批评了保守派的建筑观点，为新的建筑形式提供了一系列的理论依据。他把建筑看作工程美学和经济法则的表现形式，可以带人们进入与宇宙和谐的境界。他把建筑定义为"居住的机器"（machine for living）。他的定义剔除了建筑所包含的历史、社会、经济和情感因素，把建筑当成了一个只是提供居住功能的理性产品。他还认为住宅也像机器一样，可以大批量生产。他把美国工厂和美国汽车的照片拿来证明其观点，认为住宅应当像福特T型车一样标准化、批量化生产。他极力鼓吹用工业化的方法大规模建造房屋，赞美简单的几何形体，认为几何形式是基本的、经济的，同时也是美的形式。（图4-16）他从美学上

[1]〔英〕罗杰·斯克鲁顿：《建筑美学》，刘先觉译，中国建筑工业出版社，2003年，第116页。
[2]〔德〕汉诺-沃尔特·克鲁夫特：《建筑理论史——从维特鲁威到现在》，王贵祥译，中国建筑工业出版社，2005年，第286页。

指出:"如果我们从思想和感情上清除了关于住宅的固定观念,如果我们批判和客观地看这个问题,我们就会认识到,住宅其实就是工具,批量生产的住宅同样健康(并合乎道德),也像陪伴我们存在的劳动工具和设备一样地美丽动人。"[1]瑞典建筑师汉斯·迈耶也表达了同样的观点,他认为如果以一种理想化的、基本的语汇来进行设计,住宅就会变成一种机器。

图 4-16 美国洛杉矶的劳维尔住宅,设计:理查德·诺依特拉(Richard Neutra),1929年建成。

1928年,他在一篇题为《建造》("Bauen")的论文中表明了他的国际主义和功能主义设计立场:"建造不是一个美学过程。未来住宅的基本形式,不仅是一种居住的机器,而且,还是一种服务于精神与物质需求的生物仪器……建造仅仅是一个组合的过程——社会、技术、经济和心理学的组合。"[2]事实证明,这种组合变成了一种新的美学形式。

勒·柯布西耶设计建造了一组标准化住宅,把自己的理论付诸实践。1914年,他设计的一个住宅方案采用了预制的框架式结构和标准化的钢筋混凝土构件,柱子向后退,与不承重的围护外墙形成对比。他的目的是将各个构件标准化、理想化,并设计出独立的平面、完全自由的立面,以及纯粹的柱子等。勒·柯布西耶是几何造型建筑理念的提倡者,在他的美学观点里,矩形是建筑最理想的造型。勒·柯布西耶极为理性地对待功能主义的观点,并发展了新的建筑形式——一种建立在现代柱式和横梁上的矩形,几何形体也由此成为现代建筑普遍的形式。他于1916—1917年在瑞士设计的施沃布别墅是其几何形美学思想的真实体现。此建筑具有古典建筑的对称和均衡感,但钢筋混凝土材料、开敞的布局、大窗户和平屋顶均暗示了其现代主义倾向。他建筑的美学效果来自他称为"规则线"的几何布局系统,直角交

[1]〔英〕雷纳·班纳姆:《第一机械时代的理论与设计》,丁亚雷、张鹰膺译,江苏美术出版社,2009年,第310页。
[2]〔德〕汉诺-沃尔特·克鲁夫特:《建筑理论史——从维特鲁威到现在》,王贵祥译,中国建筑工业出版社,2005年,第289页。

图 4-17　萨伏伊别墅外立面及墙面连续的带窗，设计：勒·柯布西耶，1931 年建成。

叉的斜线控制着各种构件，表明了其来自黄金分割比的几何美学趣味。他最有影响的萨伏伊别墅，一共三层，主体接近方形，白色的墙面上是连续的带窗，厨房、餐厅、起居室、卧室、浴室等空间被布置在像方盒子一样的住宅体块中。二层起居室面向露台开敞，三层还有一个屋顶花园。（图 4-17）

勒·柯布西耶还将城市规划看作几何学与功能主义的产物，在《都市计划》（*Urbanisme*）一书中，他富有挑战性地进一步提出"城市是一种工具"。他通过设计表明，笔直的大路才是为人所设计建造的，直角是实现我们目标的必要方式。在设计中，勒·柯布西耶把城市按居住、工作、娱乐和交往功能加以区分，使之成为平面布局的基础。他规划的城市中心、交通网络都是几何学的产物。在他的笔下，城市已经变成了由全能建筑师创造的几何模式。在《模数制Ⅰ》（*Le Modulor I*）和《模数制Ⅱ》（*Le Modulor II*）两本书里，柯布西耶采用文字和图表提出了一整套尺寸规则，将英尺和英寸的尺度或米制尺度用模数尺寸替代，以控制设计的每一个元素，小到家具细部，大到建筑或街区。人体的尺度是该模数尺寸的基础，并且和黄金分割比例联系起来。柯布西耶的建筑学连接了古典和现代设计，他作品的成功在于其在美学价值和现代技术之间建立了联系，这种成功在 20 世纪 20 年代变得愈加明显。（图 4-18）

包豪斯的第三任校长，著名现代建筑师路德维希·密斯·凡·德·罗是新建筑运动的代表人物，他早期的文章赞成"形式追随材料"的观点，认为工业化依赖于新材料的发明。密斯·凡·德·罗强调大批量生产的意义，提出了时代精神、技术

和设计表现的问题。他最重要的设计观点是"少即多"(Less is more),进一步把现代建筑的设计原则推向更为简洁的发展方向。"少即多"强调了美存在于朴素简单的高雅之中,设计应该通过高效的方式解决问题。"少即多"并不是把产品设计粗暴地简单化,而是摒弃多余的装饰,减少无关紧要的设计元素,提倡一种精致简朴的美。"少即多"受到许多信奉现代主义设计美学的人的推崇,并由此发展出设计的极简主义风格美学。密斯·凡·德·罗为几何形的现代建筑提供了经典的

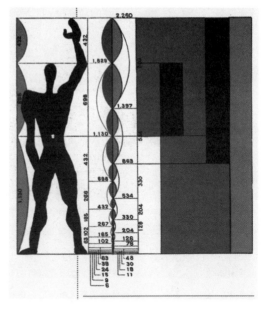

图 4-18 勒·柯布西耶的模数尺寸图

范例。他最具代表性的作品是为 1929 年巴塞罗那世界博览会设计的德国展览馆,以及 1946—1951 年在美国设计的范斯沃斯住宅。德国展览馆建在一个开阔的大理石平台上,可以说是第一座充分运用钢材和混凝土的现代结构的建筑,由 8 根钢柱支撑,上面是一个平板的屋顶。建筑没有封闭的墙体,只有玻璃外墙和大理石隔墙,内部是一个自由的空间,可以根据需要加以限定。范斯沃斯住宅也采用了 8 根钢柱作为支撑结构,室内地板高出地面几英尺,通过 5 级宽敞的踏步到达室内。在这个开敞透明的玻璃盒子里,只有一个浴室是封闭的。因其几乎完全透明的开敞空间、不能再减少的建筑结构和构件,范斯沃斯住宅成为 20 世纪最伟大的建筑作品之一。(图 4-19)从"形式追随功能"到"装饰就是罪恶",再到"少即多",建筑设计在观念和形式上完成了现代主义的蜕变,也确立了功能主义、理性主义和几何形式的设计原则。

随着工业化的不断发展,机器美学和反装饰的功能主义美学占有越来越重要的位置。建筑领域里的设计观点被当时正在探索新形式的工业产品设计广泛借鉴,产品设计也遵循这些设计原则发展出了功能主义的几何形风格。另一方面,新材料和新工艺的出现为产品带来了不同寻常的造型和美感,如胶合板、钢管和塑料在家具等产品中的运用,通过标准化的工业生产方式,其造型与传统的产品相比,发生了

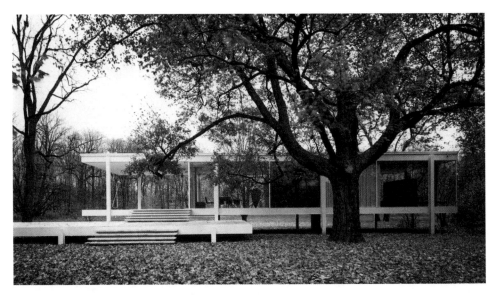

图 4-19　密斯·凡·德·罗设计的范斯沃斯住宅，1946—1951 年。

巨大变化。如包豪斯曾经的学生、后来的老师马歇尔·布鲁耶采用钢管设计家具，这些钢管家具流畅的造型和简洁的线条成了现代设计的重要元素。在当时习惯了装饰烦琐的实木家具的人看来，这种家具廉价而简陋，但它们有着符合潮流的形式及前卫的姿态，成为现代设计的经典，其中很多仍在生产。北欧著名设计师阿尔瓦·阿尔托采用胶合板设计的扶手椅，以及美国设计师查尔斯·伊姆斯与其妻子雷·伊姆斯（Charles Eames & Ray Eames）设计的胶合板椅子，也因为采用了新材料和热压成型的技术，获得了新的形式和光滑的表面，成为现代设计的经典之作。胶合板技术为设计师在产品的造型上提供了更大的表现空间，随着热压成型技术的成熟，以丹麦的阿诺·雅各布森（Ame Jacobsen）为代表，设计师们纷纷开始采用这种新技术和新的材料制作家具。1952 年，阿诺·雅各布森开发了一把具有开拓意义的椅子模型——"蚁"椅。这种使用整体成型的热压胶合板技术制造的椅子，将三维造型以最优雅的方式体现了出来。"蚁"椅是雅各布森最简约的设计之一，也是 20 世纪最经典的椅子之一，在商业上获得了巨大的成功。这把椅子是第一件真正适合工业生产的家具产品，由于雕塑般的造型和实用性，成为现代设计的代表作品。雅各布森采用热压胶合板的设计为其他家具设计师提供了范例，设计师因此可以不受材料本身的限制，创造出更多造型优美的家具。（图 4-20）在新的生产方式中，功能主义美学实际上调和了机器生产与传统造型美学之间的冲突，通过简单的几何造型表现

图 4-20 "蚁"椅，设计：雅各布森，1952 年。

出工业生产和技术美的特征。

20 世纪 50 年代，德国制造联盟和包豪斯的现代设计思想在一所私立的设计学院——乌尔姆高等造型学院被继承和发展。乌尔姆的学生和教师来自世界各地，担任第一任校长的是马克斯·比尔（Max Bill），他是艺术家、建筑师和设计师，也是一个颇有设计思想的理论家。比尔是瑞典人，曾经在德绍的包豪斯学校学习过两年，深受包豪斯功能主义设计理念的影响。担任乌尔姆高等造型学院的校长后，他把学校看作包豪斯思想的继承者，在教学方法、课程设置和行政管理上都延续了包豪斯的传统。与欧洲早期的现代设计先驱者们一样，他也相信设计在社会中扮演着重要的角色。在 1950 年发表的一篇文章里，马克斯·比尔解释了"功能就是美"这一思想所包含的美学原则。在新的审美观念里，机器生产的特征和痕迹被作为新的审美形式来看待，体现出时代感和现代性。而在机器美学观念中，符合产品功能要求的造型本身就体现出美感。（图 4-21）比尔和汉斯·古戈洛特（Hans Gugelot）等人一起设计了乌尔姆高等造型学院的建筑，比尔还为学院设计了造型极为简洁的凳子，此凳子也可以当茶几、书桌和书架使用，成为乌尔姆高等造型学院理性设计的象征。

图 4-21　博朗公司生产的唱机，设计：迪特·拉姆斯，1962 年。

1954 年，汉斯·古戈洛特担任了乌尔姆高等造型学院工业设计系的主任，成为功能主义思想的积极倡导者。学院倡导的功能主义风格基于简单的矩形造型和有节制的色彩，强调系统设计的观念，并通过教育过程本身来培养有社会意识的设计师。乌尔姆高等造型学院的理性主义设计思想，主要是通过学院教师与企业的合作来付诸实践的。乌尔姆高等造型学院著名的教师有产品设计师汉斯·古戈洛特和迪特·拉姆斯（Dieter Rams），平面设计师奥托·艾舍（Otl Aicher），他们与一些著名的大公司合作，如博朗（Braun）公司和柯达（Kodak）公司等，为它们设计了强调功能、具有理性主义风格的产品。古戈洛特和拉姆斯长期担任博朗公司的顾问设计师，为公司开发了一系列采用新材料、造型简洁、功能突出、视觉效果极为理性的电器产品。

产品设计领域中理性的几何风格的功能主义设计，经过德国制造联盟、包豪斯学校和乌尔姆高等造型学院等的探索和实践，日益成熟。从彼得·贝伦斯为德国 AEG 公司所设计的各种电器，到包豪斯生产的各种产品，再到乌尔姆高等造型学院的教师与博朗公司合作生产的电器产品，在造型上都遵循了"形式追随功能"的设计原则。在这些产品的形式上，所有的装饰元素都被去掉，取而代之的是简单的几何造型，充分体现了机器批量化、标准化生产的特点。在这种设计思想的引导之下，设计师所做的工作就是把电吹风、电动剃须刀、音响设备、电视机等的机械或电子元件装进平整的黑色、灰色或白色的塑料盒子里。这些盒子都是几何形的，如方形、圆柱形，有时候还是球形，与现代建筑的风格高度一致。这种现代主义简洁美学风格如此流行，以至于许多家用电器也变成了毫无个性的理性工具。（图 4-22）在乌

图 4-22 博朗公司生产的台式电风扇，1961 年。

尔姆高等造型学院，功能主义的原则更是发展到理性主义的高度。产品设计教育中的艺术成分被去除后，产品设计中的技术因素进一步加强，从而导致乌尔姆高等造型学院的教师与企业合作的产品完全成了冷冰冰的技术性产物。

 在建筑和其他设计的影响之下，现代平面设计也追求几何学的严谨理念，推崇简洁明快的版面编排和无饰线字体，形成了高度功能化、理性化的设计风格。设计师力图通过简单的网格结构和近乎标准化的版面形式达到设计上的统一。受几何风格的影响，现代平面设计往往采用方格网作为设计基础，在方格网上的各种平面元素基本是采用非对称的排版方式，无论是字体，还是插图、照片、标志等，都被规范地安排在这些框架中，因而排版上往往出现简单的纵横结构，且常常采用简单明确的无饰线字体，由此得到的平面效果非常公式化和标准化，具有简明而精确的视觉特点。马克斯·比尔的设计展示了"新版式风格"的特点，他把各种平面设计元素，包括字体、插图、照片、标志与图案等以一种高度秩序化的方式安排在平面上，以简单的比例、几何图形的方式加以编排。他非常注重空间的运用和安排，在 1945 年的美国建筑设计展览海报上，他的设计是在方格网中编排的。在采用照片和插图的时候，比尔往往把照片和插图以菱形方式安排在方格网中，这样一来，照片和插图本身在版面中就成了形式感很强的平面形象。由于大部分空间是留白的，因

此菱形照片和插图以及简单的纵横字体的安排，就形成了既简单明了又强有力的视觉效果。（图 4-23）

3. 人机和谐的技术之美

在工业革命早期，产品制造领域受技术所限的粗制滥造导致了产品美学品质低下的问题。但手工艺复兴运动并没有带来符合时代的新思想，对新生产方式的拒绝也没有解决当时所面临的问题。一些有识之士开始反思人与机器生产的矛盾，发现机器产品的粗劣主要是因为技术与艺术的分离。因此，人机和谐、技术运用成为现代设计早期面对的难题。由此，强调艺术与技术相结合的现代设计运动在各国展开，机器生产方式和产品的技术形态逐渐被接受，功能主义的美学造型也逐渐替代了手工艺的审美形式，在工业化的机器生产中成为产品的美学评价标准。

图 4-23 美国建筑设计展览海报，设计：马克斯·比尔，1945 年。

随着设计师对"形式追随功能"的理念的推崇，机器美学成为工业时代早期设计的重要特征。机器美学就是突出产品的工业化机器生产的特点，体现设计从材料到生产过程最后到成品的工业特征，以及生产方式和技术在产品形式上留下的痕迹。（图 4-24）信奉机器美学的人认为，这种新的工业美学可以将机器产品的技术特征与人们需求的视觉美感协调起来。随着技术的不断进步，技术对设计形式的影响越来越大，机器美学发展成技术美学。技术美学产品体现了人类在技术领域所取得的新成就，不仅具备先进的功能，还有非常炫酷的外观造型，至今长盛不衰，被许多设计师和消费者追捧。技术美学把工业技术对产品形式的影响作为讨论的对象，其审美思想受到了未来派、包豪斯功能主义美学思想的影响。

工业化早期，"机器美学"这一概念虽然还没有明确地提出来，但一直是工业产品设计的特征。在 1894—1900 年间，德国早期现代设计的代表人物亨利·凡·德·威

尔德在演讲中表示，机器可以实现一种新型的美，"美一旦指挥了机器的铁臂，这些铁臂有力地飞舞就会创造美"[1]。亨利·凡·德·威尔德接受了新材料和新结构，并将工程师和勘测员放在与建筑师平等的地位，认为设计是功能、结构、材料与装饰的有机统一体，他甚至预言："显然，机器终将挽回它们导致的一切不幸，并弥补它们助长的所有暴行……它们不分青红皂白地生产美和丑。但它们一旦被美所掌握，就会用强有力的铁臂来生产美。"德国工业设计的奠基人、德国制造联盟

图 4-24　柯达公司生产的幻灯机，设计：汉斯·古戈洛特，1964 年。

的主要发起者赫尔曼·穆特修斯（Hermann Muthesius），也是机器美学的倡导者，他在艺术和建筑领域提倡合理、贴切、完美而纯粹的实用精神。1913 年，他在《工业建筑中的形式问题》一文中，强调了自己的机器美学观点："也许过去没有认识到，仅仅满足单个的意图，是不能创造动人的视觉形式的，因而还需要一些其他的力量，即便是不自觉的。无论如何，出自工程师的一切产品都有着自己的纯净风格，这首先是要归因于机器；在本世纪初，这种风格得到了极大的发展，以至于人们开始习惯于欣赏所谓的'机器美'，并从这种特质中看出现代风格最清晰的表现来。"在德国制造联盟里，穆特修斯成了机器生产的积极倡导者。

在工业革命和机器生产出现后，未来主义作为一个艺术流派首先拥抱了机械时代，颂扬了机器的速度、进步和动力，赞美了机器所带来的速度美感。1909 年 2 月 20 日，未来主义的代表人物、意大利诗人菲利波·托马索·马里内蒂（Fillippo Tommaso Marinetti）的《未来主义宣言》刊登在《费加罗报》上，宣扬了未来主义的思想理论和社会立场，并针对不同的美学和文化问题阐明了未来主义的观点。经过工业革命之后，马里内蒂已经感受到了自文艺复兴以来就一直毫无变化的那种陈旧的、局限于传统的技术，正在被一种更新的技术所取代，汽车和有轨电车正在改变人们的日常生活和城市的建造模式。（图 4-25）这种技术社会的鲜明而根本的变革

[1] 万书元：《当代西方建筑美学》，东南大学出版社，2001 年，第 326 页。

图 4-25　福特不同时期的 T 型车，1912—1925 年。

激活了未来主义的思想，马里内蒂在宣言中写道："我们宣布宏伟的世界被一种新的美——'速度之美'所丰富，赛车上引擎罩下悬挂的排气管如同蟒蛇吞吐着火舌——呼啸奔驰的跑车，如同机枪扫射发出嗒嗒的响声，比萨莫特拉雷斯的胜利女神还要美。"[1] 未来主义把技术看作一种全新的文化元素和美学特征，马里内蒂甚至认为："审美应直接与用途相对应，它在今天和庄严肃穆的皇宫和大理石的基座完全没有关系……我们要用雄伟的机车、盘旋的隧道、铁甲舰、鱼雷艇、安托万特的飞机和疾驰的赛车的那种完全纯熟和明确的未来主义美学观抵制它们。"[2] 在未来主义的观点里，一种符合时代的新美学正在随着机器的轰鸣声呼啸而来。

在建筑设计领域，未来主义者已经开始接受并创造出一种与传统建筑全然不同的建筑形式。1914 年 7 月，一篇被命名为《未来主义建筑宣言》（"Manifesto of Futurist Architecture"）的文章，表达了未来主义建筑设计和建筑美学的观点："现代建筑的问题不是要重新安排线条的问题，不是为门窗寻找新模具、新横梁的问题，也不是用女像柱、蜂窝和辙叉代替列柱、壁柱和枕梁的问题，它也不是该不该保留

[1]〔美〕大卫·瑞兹曼：《现代设计史》（第二版），〔澳〕若澜达·昂、李昶译，中国人民大学出版社，2013 年，第 210—211 页。
[2]〔英〕雷纳·班纳姆：《第一机械时代的理论与设计》，丁亚雷、张筱膺译，江苏美术出版社，2009 年，第 150 页。

清水砖立面或用不用石头装饰或石灰涂抹立面的问题；一句话，它和新旧建筑之间明确的形式差异都没有关系。它是要在健全的规划上确立新的建筑结构，要充分利用所有的科技成果，要爽利地调整我们所有习惯的和精神的需要，要拒绝一切沉重、奇怪和使我们讨厌的东西（传统、风格、审美、比例，等等），要在现代生活的具体环境中独辟蹊径地确立新的形式、新的线条、新的存在理由，并且在我们的感知中确立它的具有美学价值的方案。这样的建筑不可能臣服于任何历史法则。它必须像我们全新的精神状态，还有我们在历史上的新时段一样也是全新的。……新的建筑是经过冷静计算，但勇猛大胆和朴素简单的建筑，是钢筋混凝土、钢铁、玻璃、纺织纤维和所有那些可替代木头、石头和砖块的材料的建筑，它就是为了获得最大限度的轻巧和张力。"[1]虽然未来主义的建筑并没有多少建立在大地上，仅是停留在纸上的一些草图和方案，但这篇《未来主义建筑宣言》像一则预言，预示了20世纪现代建筑的主流审美观念。

在未来主义者的观点里，机器已经被视为一种新的、具有时代特点的审美对象。（图4-26）但"机器美学"这一概念的明确提出，应该归功于荷兰风格派的代表人物特奥·凡·杜斯伯格（Theo van Doesburg）。1921年，他在一个题为《风格的意志》的讲座中，首先提出了"机器美学"的概念："最广义地讲，文化意味着自然的独立性，如果这么说是正确的，那么就不用怀疑，机器正是站在我们文化的风格意志（will-to-style）的最前沿……因此，我们时代的精神和实际需要就是在建设性的感官中实现的。机器的诸多新可能性已经创造了一

图4-26　火车机车，设计：亨利·德莱福斯，1938年。

[1]〔英〕雷纳·班纳姆：《第一机械时代的理论与设计》，江苏美术出版社，丁亚雷、张筱膺译，2009年，第155—158页。

种属于我们时代的审美表达,我曾经称之为'机器美学'。"[1]

真正把机器美学的特征体现在建筑设计中的是勒·柯布西耶。1920年,《新精神》(*L'Esprit Nouveau*)杂志在法国左岸地区出版,柯布西耶在这本杂志上发表了一系列有关建筑新精神的短文。1923年,他把这些文章结集成《走向新建筑》一书出版,这是20世纪所有建筑著作中最具影响力的著作之一。在《走向新建筑》一书中,他探讨了新技术对建筑和日用品设计的影响,指出了产品和建筑批量化生产的趋势,并且明确地提出了他最重要的观点:"住宅是居住的机器。"他还从美学上认为:"如果我们从思想和感情上清除了关于住宅的固定观念,如果我们批判和客观地看这个问题,我们就会认识到,住宅其实就是工具,批量生产的住宅同样健康(并合乎道德),也像陪伴我们存在的劳动工具和设备一样地美丽动人。"[2]他的建筑体现了他的设计思想,也确立了现代建筑的基本形式和美学特征。在技术层面上,它们都采用了框架结构,墙体采用了轻型材料,有大面积的玻璃幕墙、平屋顶和架空层。从美学角度上看,它们都是非常简单的立方体,带有水平式的屋顶,没有檐口,墙体上的门窗布局是通过简单的几何方式完成的。

即使在城市的规划设计方面,持机器美学观念的设计师们也认为,要实现城市的高效运转,不仅个体房屋要转换为理性机器,而且整个城市也要如此。无序管理的城市房地产市场制造出混乱的空间状态,使新的生产技术和消费模式的潜能无法全部发挥出来。与"住宅是居住的机器"观点一致,勒·柯布西耶还提出了"城镇是一种工具"的观点。在国际现代建筑学会里,他提出要通过城市规划来让人们重视机械化运动的重要性,让城市变得系统化。现代主义者在打造这种高效有序城市时采用的美学原则,和他们应用在小规模住宅中的原则类似,即注重开放性、流动性和功能主义。开放且界定清晰的空间是现代主义城市规划的首要原则,并且以汽车来主导城市的规划,分隔空间的往往是宽阔的高架快速路。(图4-27)以功能来规划空间的城市建立了一种平等的居住体系,建筑均统一在一种朴素、经济和批量化建造的造型方正的机器美学观念之下,所有住宅在美学上都是平等的。秉持机器美学观念的现代都市设计者将资本主义社会持续存在的阶级不平等状况隐藏在统一的美学表面下。

工业革命在欧洲完成后,德国建筑师和工业设计师彼得·贝伦斯和他的同道,首

[1]〔英〕雷纳·班纳姆:《第一机械时代的理论与设计》,丁亚雷、张筱膺译,江苏美术出版社,2009年,第234页。
[2] 同上书,第310页。

先探讨和发展了具有机器美学特征的产品设计。他们认为这种新的工业美学可以将机器产品的技术功能与人们需要的视觉美感协调起来，这些批量生产的实用性产品，能够被有鉴赏力的消费者所接受，继而忽视这些产品在其他方面的缺陷。因此，彼得·贝伦斯为德国 AEG 公司设计的电器产品，包

图 4-27　纽约"明日世界"博览会场馆，1939 年。

括电风扇、电水壶和电灯，成为早期机器美学产品的经典范例，为其他设计师对于机器美学的理解提供了样品。在工业化早期，机器美学体现了技术在美学层面上的特征，设计通过形式颂扬了这种美学所依托的标准化、批量化生产技术和工具理性。20 世纪 50 年代后，现代设计的机器美学风格赢得了国际性的胜利，并形成了整个世界流行的国际主义风格，简洁、理性的功能主义设计美学成为主流。

密斯·凡·德·罗是为技术美学在建筑上的运用和普及做出重大贡献的设计师，在他的主导之下，现代建筑成为美国建筑设计的主流。密斯致力于从美学上表达工业社会的技术性特征，20 世纪 30 年代末期他移民美国，进入以技术结构著称的阿默工程学院（后改名为伊利诺伊理工大学，即 IIT），传授建筑技术的表现手法。在移民美国之前，密斯·凡·德·罗已经发展出技术化的美学表达方式，将工业材料的运用提升到一种精神层面。移民美国后，他将常规的玻璃和钢铁材料提升到一种精神高度，现代建筑的美学样式也在他的作品中逐渐成熟。在设计实践中，他早期作品中的开放且不稳定的空间逐渐被稳定且封闭的空间所替代，并以轴对称的安定感替代了不对称中的不安定感，他还悄悄地将透明的玻璃幕墙更换成了不透明的屏障，以提供封闭而隐私的空间。在对建筑表面和结构的处理上，他也将早期作品中暴露的建筑结构骨架融入墙壁之中，或者通过掩饰的手法把结构隐藏起来。密斯·凡·德·罗的建筑外观呈现出一体式的密闭造型，建筑材料和承重部分都被隐藏在内。建于 1943—1956 年间的伊利诺伊理工大学的校园建筑和 1958 年建成的西

图 4-28 密斯·凡·德·罗和菲利普·约翰逊（Philip Johnson）设计的西格拉姆大厦，1958 年建成。

格拉姆大厦，是他这一时期成熟的现代建筑风格的代表作，表现出他对现代建筑新的技术性手法的探索。这些建筑采用了标准的结构部件，都有清晰的对称轴线，呈现出稳定有序的特征，表达了技术化的理性态度。（图 4-28）西格拉姆大厦是密斯呈现其现代建筑美学思想的完美之作，也成为之后数十年大企业总部大楼的样板。西格拉姆大厦舍弃了所有的结构表达、开放式和非对称特征，而呈现出稳固的结构，其布局体现出完美的轴对称。西格拉姆大厦看上去就像一个巨大的方形盒子，所有的结构和楼层都被褐色的玻璃幕墙掩盖起来，封闭式的建筑表皮将室内与整个世界隔离开来。大厦坐落在纽约曼哈顿公园大道，在公园大道和建筑之间辟出了一个宽敞的广场，广场两侧各有一座同样的水池。与其旁边紧贴着街道而建的各种建筑相比，西格拉姆大厦因前面宽敞的广场而显得平静，广场同时还隔离了都市的喧嚣，呈现出一种超然的宁静气氛。

密斯·凡·德·罗打造的钢架玻璃幕墙的摩天大楼，在建筑领域开拓了一种现代美学模式，这种模式的盛行引发了国际主义风格建筑设计的流行。对于建立在功能主义和理性主义思想之上的国际主义风格建筑的设计原则，每个建筑师的理解并不完全一样，但他们有许多相似的地方。他们都认为随着新时代的来临，建筑也应该有新功能、新技术，尤其是新形式；提倡艺术与技术在建筑上的结合；认为建筑空间是建筑的实质，建筑是对空间的设计及其表现，其外观和室内应该统一。他们在建筑美学上都极力反对外加的装饰，提倡把功能及建筑手段（如材料与结构）结合起来，认为建筑的美在于空间的容量与体量在组合构图中的比例和表现。除了这些

共同点外，功能主义和理性主义建筑师还强调建筑和建筑师的社会责任，重视建筑的经济性和社会性。功能主义者不仅将对理性的表现视为一种道德规范和美学原则，而且还把它作为一种类似宗教的理念来对待。（图4-29）

功能主义美学建立在实用和良好的功能之上，而在工业时代，这种功能的实现都是通过技术来完成的，因此，很多时候，对功能的赞美其实就是对技术的赞美。技术美是功能主义美学的重要内容。随着工业技术的普及，在产品领域和人机关系中出现了非人性化、非审美化和非艺术化的倾向。技术美学可以说是对产品在技术形态上的美学认同。技术性的东西之所以成为一种美的事物，是人对技术性人造物的审美体验从生理舒适上升到审美愉悦的结果。在工业时代，各种技术造就的器物导致了人类物质力量的扩展，这些器物同时也是为适应人的生理机能而设计的，技术所形成的功能形式变成了具有美感的形式。技术产品成为审美对象，首先在于其具有良好的功能和实用性，而技术性的材料和形式结构也是形成其形式美感的重要元素。具有良好功能的技术性产品，其合理的功能结构所呈现的形式，也是体现了功能本质意义的合规律、合目的的形式。

在技术美学的概念里，还包括了材料和结构的美。技术的发展导致了许多新材料的出现，如钢材、铸铁、塑料和新型玻璃等，这些材料刚出来时受到了人们的排斥，但随着这些材料在建筑、产品里的使用，人们逐渐认识到这些材料所具备的优势，如采光良好、耐寒耐晒、抗压、有弹性和韧性，而且成本低，从功能角度开始认识到这些材料的美感，然后大量运用在设计中。技术也带来了建筑和产品在结构上的变化，采用新材料所达到的特殊的结构肌理，形成了富有节奏和韵律的独特美感。20世纪30年代到50年代流行的流线型，也可以说是机器美学的产物。流线型被认

图4-29 美国哈佛大学已婚学生宿舍，1964年建成。

为是美国对设计界的贡献,一开始用在汽车设计上,以减少汽车行驶时遇到的空气阻力,提高汽车的驾驶速度。随后,流线型成为一种风格,被用在各种产品的设计上,大到火车机车、汽车、写字台,小到收音机、打火机、铅笔刀等,都设计成非常圆滑的形式。人们不仅把流线型看成一种机器风格,而且是一种与机械时代,与科学、工业和商业相契合的造型。流线型发展到后来,成为一种象征性的包装方式,用视觉形象隐喻着抱负和进步,意味着人们对一个代表着发展和进步的机器时代的美好憧憬和向往。流线型作为一种设计的美学风格,成为速度、工业化和进步的象征,至今仍然影响着设计的造型。(图4-30)

机器美学是现代设计师开拓的一种新的美学潮流,以此来支撑和验证他们在技术前提下所做的工作方案。这种新的美学形式以简单的几何造型为特色,通常遵循严格的直线原则,一切表面的装饰都被去除,只留下朴实无华的外表。相比传统的木材、石材等材料,这种风格的产品更多地采用了钢材、玻璃、水泥和其他工业合成材料。在建筑界,相较于传统的被墙壁围合的封闭空间,开放式、自由流动的内外空间更受推崇。可以说,现代设计师对机器美学的出现给出了现实层面和意识形态上的理由:一方面,标准化、批量化的机器生产方式需要简单朴素的造型;另一方面,机器美学不仅是对产业理性化的迎合,而且在意识形态上认为产业理性化是化解一切社会问题的解决方案,可以通过生产低成本的大批量产品,满足大多数人基本的物质生活需求。现代设计朴素的造型和开放式空间,不仅是为了适应机器生产方式的客观要求,也有美

图4-30 维纳·潘顿(Verner Panton)设计的"潘顿椅",1960年。

图 4-31 Antelope 椅子和桌子，设计：欧内斯特·鲁斯，1950 年。

学维度的深层考虑，体现了设计师的价值观念和时代的精神。（图 4-31）

4. 服务大众的人道之美

工业革命为日用品带来了机器生产的物质条件，与工业文明同时发展的启蒙思想则为现代设计提供了民主和平等观念的土壤。现代设计一开始，就伴随着为大众服务的民主理想，这一观点可以追溯到英国威廉·莫里斯发起的工艺美术运动。19 世纪中期，在那个被工业革命深刻影响的新旧更替的时代，威廉·莫里斯和一些有社会责任感的设计师认识到：一百多年来持续的大批量工业化生产，在造型和装饰上借用了历史元素，粗制滥造，导致了大众欣赏水平的下降。针对美学品质低劣的大工业化产品，他们发起了工艺美术运动，有意识地设计高品质的产品来提高公众的消费品味和审美水平。工艺美术运动也被认为是一场美学运动，莫里斯在这场运动中扮演着领导者的角色，他设计的家具、纺织品、壁纸和其他饰品，采用了更加轻巧、更为简洁、更具有平面效果的图案，无一例外地都在抵制维多利亚时代早期繁冗的装饰。这些图案的灵感都是从自然中获得的，主要是植物和动物花纹。莫里斯试图通过自己高品质的设计作品，给越来越被工厂制作的低劣产品所主导的消费市场，注入传统手工艺的美学价值观。在 19 世纪 70 年代到 80 年代期间，英国建筑与设计领域所出现的这股强有力的美学思潮，成为推动艺术观念进入英国大众消费

图 4-32　莫里斯公司生产的 Rossetti 椅子和受工艺美术运动影响所做的室内设计，1865 年。

意识中的力量。这种美学思潮的主要目的，是引导人们消费那些品质优良、具有美感的产品，让他们周围的一切变得漂亮起来。（图 4-32）

　　设计史学者克莱夫·迪尔诺特（Clive Dilnot）谈到现代主义时说："事实上，一个人，当他将设计的意义视为一种理想时就是现代主义的。"[1]现代主义设计是一种乌托邦式的理想主义设计，有意识地、理性地关注设计的社会职能，其最大的贡献是为大众提供了满足生活所需的日用品，使设计成为人人都能享受的艺术。正如威廉·莫里斯所说的那样："我不愿意艺术只为少数人效劳，仅仅为了少数人的教育和自由。""要不是人人都能享受艺术，那艺术跟我们究竟有什么关系？"他认为真正的艺术是"为人民所创造，又为人民服务的，对于创造者和使用者来说都是一种乐趣"。[2]在他的观念里，一个普通人的住房可以成为建筑师表达设计思想的对象，一把椅子或一个花瓶也可以是设计师发挥想象力的地方。他认为重新确立日用品的价值首先是一个社会问题，然后才是一个设计问题。他对艺术的认识把设计和美学带

[1]〔美〕维克多·马格林编著：《设计问题——历史、理论、批评》，柳沙、张朵朵等译，中国建筑工业出版社，2010 年，第 221 页。
[2]〔英〕尼古拉斯·佩夫斯纳：《现代设计的先驱者——从威廉·莫里斯到格罗皮乌斯》，王申祜译，中国建筑工业出版社，1987 年，第 4—5 页。

到更为广阔的社会科学领域,设计成为道德和社会责任感的载体。

工艺美术运动倡导手工艺与艺术的结合,在追求质量上乘、形式简练之外,还追求产品和装饰的道德价值。莫里斯的思想里有民主思想的成分,也就是为大众服务的设计思想。他呼吁艺术家关注普通人,把艺术想象力用在日用品的设计上。工艺美术运动代表了一种社会行为,艺术家们都怀着改造社会的理想主义精神,尤其是他们希望能够为大众设计的思想,带有非常浓厚的民主色彩。莫里斯的艺术与手工艺技术相结合的思想发展成现代设计最重要的思想,只是工业技术代替了莫里斯倡导的手工艺技术。更为重要的是,莫里斯为大众服务的设计思想为现代设计提供了精神源泉。他的思想后来直接被现代设计运动所运用,他也因此成为"现代设计运动之父"。工艺美术运动的民主思想及其倡导的设计风格,成为现代设计的精神内涵及风格源泉。(图4-33)随着人们对工业时代的了解和认识不断深入,欧洲的设计师们反对照搬历史样式,开始运用新材料和新技术,努力创造符合工业时代的简洁形式。在民主思想的影响下,反对铺张浪费的装饰、追求朴实无华的设计是这一时期设计师们的重要理念,同时,他们开始积极探讨机器时代新的美学精神。

在工业化时代,日用品通过大机器、标准化的生产方式,大批量地被生产出来,使设计有史以来能够为普通大众所享受,这无疑是人类文明的巨大进步。在功能主义美学的背景之下,现代设计体现出为普罗大众服务的人道思想,确立了为普通人服务的目标。英国著名的韦奇伍德(Wedgwood)公司是英国高级瓷器的代名词,购买和使用韦奇伍德的产品有一种仪式感,这种仪式感把它们从仅仅作为实用产品的日常氛围里剥离出来,从而具有了生活品质的象征意义。在英国的制造与设计领域,韦奇伍德比其他任何东西都更能代表传统。进入工业时代后,韦奇伍

图4-33 银水壶,设计:克里斯托夫·德雷塞(Christopher Dresser),1885年。

图 4-34 韦奇伍德生产的经典 Doric 系列瓷器，1936 年。

德成为英国早期工业化生产的一个范例。公司的创办人乔赛亚·韦奇伍德（Josiah Wedgwood）首先尝试批量化生产，他们采用了两条生产线，一条仍然生产传统经典的瓷器，另一条批量化生产普通人可以负担得起的陶瓷产品。公司通过分工合作进行生产，并且在全国建立了新的销售系统销售他们的产品。工业化的生产方式让大众能够购买到质量上乘的陶瓷产品，并享受到这种产品带来的生活品质。（图 4-34）这样的产品过去仅出现在社会精英出入的场合，现在新一代的消费者通过这些时尚产品也可以感受到这样的圈子氛围。随后，艺术家们开始参与到工厂的产品生产中，大量的类似设计继续把精英时尚带入到大众市场。

但现代设计并不仅仅是通过品质优良的产品把普通人带入上层社会的生活方式中，现代设计最大的贡献是为大众提供了满足生活所需的住宅和日用品。包豪斯的创始人格罗皮乌斯是威廉·莫里斯思想的继承者，他创办包豪斯学校的目的，就是要改变那种设计只为少数人服务的状况，让设计关注大众，为大多数人的生活提供便利。他从美学上肯定了现代建筑的形式，认为"'新建筑'将自己的墙面像屏幕一样拉开来了，迎进来充足的新鲜空气、光线和日照。现在'新建筑'不是用厚实的基础将建筑物重重地植入到土内，而是让其轻盈而稳定地立在地面上；在形象上它不采取模仿何种风格样式，也不作装饰点缀，只是采取简洁和线条分明的设计，每一个局部都自然融合到综合的体积的整体中去。这样的美观效果是同样符合我们物质方面和心理方面的需求的"[1]。包豪斯的第二任校长汉斯·迈耶提出设计师应该为民众服务，是民众团体的服务者。1928 年，他接任了格罗皮乌斯的工作，一上任就把学院的建筑部改为"楼房部"（building department），将教学重点放在提高建造效

[1] 奚传绩编：《设计艺术经典论著选读（第二版）》，东南大学出版社，2005 年，第 144—145 页。

率和解决技术问题上。现代设计的先驱者成为"社会良心",他们为普通居民建造了大量低造价住宅,提供了更高的生活标准和更全面的社会服务。现代设计的先驱者们的思想包含了为普通大众设计的民主思想,闪烁着人性的光辉,体现了设计的人道之美。(图4-35)

自启蒙运动后,建筑师和设计师就承担了社会变革的重担,有关设计可以对社会产生重要影响的观点时有出现。现代建筑大师勒·柯布西耶把自己看作一位通过建筑来挽救这个世界的殉道者,他设计的马赛公寓大楼,就是一个可以满足居住者所有功能需求的理想的乌托邦住宅。这座巨大的公寓住宅设计用来容纳一个社区,试图缓解大部分现代城市中随处可见的拥挤和混乱状况。除了住宅内套房形式的复式住宅外,大楼的中间有一条商业街,屋顶设计了公共服务设施,包括健身房,还有一座两层的幼儿园和托儿所。公寓虽然面积小,但布局合理,室内空间颇为丰富,设计极具创造性。柯布西耶还在住宅设计项目中运用了批量化生产的建筑构件,认为自己的混凝土住宅只需要非技术工人就可以搭建起来。在德国,具备现代美学风格的住宅设计得到了工会和社会团体的支持,他们聘请建筑师为民众设计大量的住宅项目,同时建立起一种由政府贷款和监管建筑工程的住房机制。在1929年到

图4-35 勒·柯布西耶设计的马赛公寓大楼,1952年建成。

1932 年之间，各种公共和半公共机构就建造了 250 万套公寓，为 900 万人提供了住所，占整个德国人口的 14% 之多。[1] 这一庞大项目的开展，得益于地方政府对现代建筑师的任用。建筑师通过批量化生产的方式，采用标准化的建筑组件和预制水泥板材，减少聘用大量的熟练工人，从而在短时间里建造出足够多的廉价住宅，为德国的工人阶级提供住所。通过工人住宅设计项目，现代建筑师采用标准化和科学化的方法，让工人们获得了可以负担得起的住所，同时也让他们的生活变得更加科学化和理性化。现代主义设计采用了新的空间组织原则，让房屋的设计变得高效、实用，尽量在小的室内空间里提供完善的生活功能。（图 4-36）

人体工程学可以说是功能主义设计美学的重大成果，也体现了现代设计在更加人性化上的努力，并且成为衡量功能优劣的一种方法，体现了设计师试图使机器和使用者完美契合的追求。通过对人体进行测量，人体工程学为设计师提供了可供参考的数据，产品在设计时按照人体舒服的标准来设定比例，使人与机械产品更为和谐。20 世纪上半叶，勒·柯布西耶就试图量化人类的尺寸比例，以辅助建筑和物件的设计。在 1948 年出版的有关模度的著作中，他就建议屋顶的高度应与人体的尺寸相符合。人体工程学理论的提出和完善者是美国工业设计师亨利·德莱福斯。1955 年，他把自己的设计思想和理论结集在《为人的设计》一书中。他认为："当产品在使用过程中使人产生不适时，设计师便失败了。另一方面，当产品在使用的过程中令人感到更安全、更加舒适，让人更渴望去购买，使人们工作起来更加有效率，或者就是十分

图 4-36　1926 年德国设计师开发设计的紧凑实用的法兰克福（Francfort）厨房。

[1]〔美〕大卫·加特曼：《从汽车到建筑：20 世纪福特主义与建筑美学》，程玺译，电子工业出版社，2013 年，第 100 页。

图 4-37 人体尺寸图,设计:亨利·德莱福斯,1955 年。

愉悦,这时,设计师成功了。"[1]德莱福斯和他的团队经过数年的研究,收集了与人体相关的各个部位的详尽数据,如踏在板子上感觉舒适的脚的力度、一只手握紧时的力度、手臂伸展的长度、耳机耳塞的尺寸等。(图 4-37)他们甚至调查和分析了一个家庭妇女每周需要花多少时间在熨衣板上熨衣服,如果熨斗的设计不合理,可能会烫伤手指或使身体极度疲劳,或令身体的某部分肌肉劳损。对此,他们采用多种材料进行试验,与众多家庭主妇访谈,与医生一起验证设计方案,然后设计出功能良好、友善、安全的熨斗。

德莱福斯的人体工程学,不仅有成年人的各种测量数据,也有各个年龄段的未成年人的数据和行为方式的分析,以此作为设计的参照,从而设计出适合不同年龄段的人群的产品。德莱福斯绘制了人体测量图表,标注出人体的各种姿势和尺寸,以此作为设计的参数。除此之外,人体活动的范围、照明的亮度、色彩的搭配、声音的分贝和气味的影响都是他们研究的对象。他们研究色彩给人带来的快乐或忧伤、有助于消化或使身体变差、让人产生愉悦或疲劳等。他们尝试把工厂的墙壁刷成令人感觉愉快的绿色,以缓解人的眼睛疲劳,舒缓人的紧张情绪,让人更有效地工作。正如包豪斯的教师拉兹洛·莫霍利-纳吉(László Moholy-Nagy)所指出的,现代设计最重要的是"人,不是产品"。为人的设计、满足大众的日常生活需要、让大多数人能用上舒适的产品,体现了现代设计对人道之美的追求。(图 4-38)将人的尺度作为设计参照,表明了设计是为人服务的,而不是像某些古典主义设计那样,成为宣传国家和宗教力量的东西。

[1]〔美〕亨利·德莱福斯:《为人的设计》,陈雪清、于晓红译,译林出版社,2012 年,第 10 页。

图 4-38 300 型电话机,设计:亨利·德莱福斯,1937 年。

在现代设计史上,塑料被视为伟大的发明。20世纪50年代中期,这种材料开始粉墨登场,很多设计师马上对这一新材料产生了浓厚的兴趣,因为它提供了新的审美趣味,并为大众化的产品生产提供了更多的机会。由于塑料价格低廉、容易成型,许多设计师都参与到对这种材料的设计中。在随后的几年里,意大利设计师使用这一材料创造了不同寻常的漂亮家具和日用品。塑料产品领域的革新是卡特尔(Kartell)公司所创造的。卡特尔公司1949年才成立,它生产的系列家用产品,如柠檬榨汁机、保温杯、垃圾桶,因造型简洁、功能突出和色彩明快,很快就成为经典的日用品。到了20世纪60年代,随着公司对新产品的整体开发,设计师们已经能够摆脱塑料是廉价的替代品的观念,而使之具有与传统材料同等重要的美学价值。英国的设计师罗宾·戴(Robin Day)和北欧设计师维纳·潘顿采用塑料设计出精美的家具,他们的设计为这种材料提供了流畅优雅的形式,而且坚韧耐用、轻便而富有弹性。今天,由塑料制作的各种日用品已经普遍地用于人们的日常生活中,在造型、材料和美学上,塑料都更多地为普通人提供了能够消费得起的产品。

无论是造型、技术还是材料,现代主义设计都秉承了设计服务大众的人道思想,也是有史以来,在为神、为宫廷、为贵族服务之后,设计在工业文明时代为普通人的日常生活所做出的最大贡献。进入后现代主义社会以后,一味强调功能的现代主义设计产品因为缺乏人情味,形式和色彩冷冰冰而被人诟病。但在这些理性产品的背后,是试图把世界变得更加美好的现代主义设计的理想和愿望,威廉·斯莫克(William Smock)在《包豪斯理想》(Bauhaus Ideal)一书的引言中写道:"我对'现

图 4-39 罗宾·戴在 20 世纪 50 年代为 Hille 公司设计的一系列聚丙烯椅子

代'怀有特别的情愫,因为它致力做好的倾向。而'后现代'没有这种倾向。"[1]功能主义美学的现代主义设计具备诚实、慷慨和理性的特征,试图通过技术让人们的生活变得更美好,这正是现代主义设计和功能主义美学意义的价值所在。(图 4-39)

[1] 〔美〕威廉·斯莫克:《包豪斯理想》,周明瑞译,山东画报出版社,2010 年,第 5 页。

第五章

后现代设计美学

进入20世纪中期后,欧美国家随着经济的飞速发展,物质变得日益丰富。当人们从物质贫瘠的阴影中走出来后,开始热烈拥抱和尽情享受生活,富裕的经济和丰富的物质导致消费社会(Consumer Society)的来临。消费社会导致西方社会在基本结构方面发生了重大转变,以生产为主导转向了以消费为主导。这种转变不仅是社会经济结构和经济形式的变化,也是社会文化的全面转型,从而引导了社会生活方式的全面革新,改变了人类的社会与文化体验,并引发了整个社会价值观的断裂、冲突和震荡。消费社会的出现使得消费的含义发生了全新的演变。在传统意义上,消费是经济活动过程中的一个环节,也可以说是一切经济活动的唯一目的、唯一对象,消费的基本含义就是对物品和服务的"占有"和"使用",消费的过程主要就是个体和家庭物质需求满足的过程。但是,随着消费时代的到来,社会中消费的范围、形式和参与消费的主体及社会、文化内涵都逐步发生了变化。大规模的商品消费,不仅改变了人们的衣食住行和价值观,还改变了人们的社会关系,以及看待这个世界和自身的基本态度。消费文化是西方社会生活方式、价值观、日常审美体验的新型建构。消费需求的重心逐渐从大众化的标准产品转向了符合特殊文化品味的产品,对由审美和文化意义支配的大众消费行为,文化观念在商品的价值评估中起着日益重要的作用。

随着人们物质生活水平的提高,消费市场不断升温,满足了基本生活需求的消费者对产品呈现出个性化、多样化的消费倾向,现代设计的功能主义美学思想开始受到挑战。功能主义美学的局限性也逐渐被人们所认识:因为强调功能至上,产品在造型和色彩上变得单一和高度理性化,忽视了人们对日用品的情感需求。功能主

义美学推崇的抽象简洁风格由于过于单调乏味，缺少美学上的趣味性，因此被人诟病。尤其是随着20世纪60年代大众文化的勃兴，功能主义设计在新兴的知识分子中产阶级消费群体里日渐式微，大众市场的活力确保了通俗美学的设计逐渐胜出。另一方面，一些肤浅的现代主义设计并不理解现代设计的真正目的，其简单粗糙的形式被指责忽视了居住者和使用者的情感需求。机器美学和技术美学的产品设计体现出冷漠严谨、呆板僵硬的特征，也在20世纪70年代开始受到消费者的抵制。在大众文化流行的时代，文化成为一种提供娱乐和发泄情感的消费品，在设计领域，即使建筑也开始被理解为娱乐行业，被寄予了愉悦人心的期望。（图5-1）

德国哲学家厄恩斯特·布洛赫（Ernst Bloch）在其《希望的原理》（*Das Prinzip Hoffnung*）一书中，对功能主义进行了深刻的批评。此书写于1938—1947年间，他当时流亡美国。在书中，他对功能主义建筑进行了尖锐的批评，称之是"由消费社会创造的机器人的冰冷世界"的产物。在强调功能主义是如何导致象征主义死亡时，他总结道："对于不止一代人而言，这种钢制家具、混凝土立方体、平屋顶的玩意儿，已经立在那里了，这些东西没有历史，彻底的现代性，令人厌烦，外表上看起来十分大胆，实际上却微不足道，声称对所有装饰中的陈词滥调都充满了憎恨，却比那些糟糕的19世纪式样的任何劣质的复制品，更像是一些陈词滥调式的东西。"[1]他主张超越功能主义的需要，重新回到"有机装饰"。他的观点开启了美国的后现代主义建筑设计思潮。

在新经济发展背景之下，功能主义设计开始失去强有力的社会消费群体的支持，即使是在以前广受推崇的德国，功能主义也开始受到人们的质疑。1965年，对功能主义的批评因为哲学家西奥多·阿多诺

图5-1 BASCO展示中心，设计：罗伯特·文丘里等，1979年。

[1]〔德〕汉诺-沃尔特·克鲁夫特：《建筑理论史——从维特鲁威到现在》，王贵祥译，中国建筑工业出版社，2005年，第300—331页。

图 5-2　美国电话电报大楼，设计：菲利普·约翰逊和约翰·伯奇（John Berkey），1983 年建成。

（Theodore Adorno）的演讲《今日的功能主义》达到高峰。阿多诺批评了功能主义者的教条理论，认为功能主义产品除了具有实用性以外，没有任何别的意义。许多人都认为，由功能主义建筑组成的城市是不友善的。一些人则指出，那些不人道的现代形式主义的混凝土公寓简直就是一种犯罪。单调、呆板的功能主义设计原则导致了设计创造性的贫乏，在日益繁荣的物质社会里，人们希望日用品也能够丰富和多样。

在法兰克福学派的观点中，功能主义的思维方式被认为是一种工具理性或技术理性，具有一种内在的压抑性。工具理性盲目迷恋达成目的的手段，将理性集中投射在效率方面，而非目标的吸引力方面。现代主义风格的设计被认为是从美学上弘扬了工具理性，相应的技术产品的消费能够将工人控制起来，诱导他们接纳工作的理性化与异化。工具理性忽略了人类与自然的内在联系，容易导致人的异化。在现代主义风格的设计中，设计师有意识地展示出这种工具理性的形式，如采用直线网格布局的街道代替弯曲布局的街巷，表达了理性对自然和人性的主宰。

对功能主义设计的质疑首先来自建筑设计领域。1954 年，美国建筑师菲利普·约翰逊做了题为《现代建筑的七根支柱》的演讲，他彻底否认了在功能主义和建筑美学品质之间存在着任何关联，对 19、20 世纪的美学标准进行了质疑。在设计实践中，他把历史形式加以简化，然后将其作为纯粹的形式进行了自由创造。（图 5-2）随后，出身于意大利的美国建筑师保罗·索莱里（Paolo Soleri）试图从生态和形式上创新建筑和城市设计，侧重设计形式方面的美学考虑，把沙利文的"形式追随功能"改为"功能追随形式"。他提出了"生态建筑"的全新概念，一种建立在技术之上的美

学的、精神化的、生态的建筑的概念。1969年,他设计了"晶体城市"(Mesa City)方案,这是一个巨大的、有800米高的垂直超级大都市,他称之为"超技术"的"上帝之城",试图用来改善人类的社会生存状况。

美国建筑家、理论家罗伯特·文丘里最早明确提出了反现代主义的设计思想。1966年,他出版了《建筑的复杂性与矛盾性》(Complexity and Contradiction in Architecture)一书,此书堪称反对国际主义风格和现代主义设计的宣言。在书中,他首先肯定了现代主义建筑是对人类文明进程的伟大贡献;然后,他提出现代主义建筑已经完成了它在特定时期的历史使命,国际主义丑陋、平庸、千篇一律的风格已经限制了设计师才能的发挥,并且导致了欣赏趣味的单调乏味。他相信现代主义已经过时了,现代主义大师们所创造的辉煌变革已成为新的桎梏,"建筑师们再也不能被正统现代主义建筑那清教徒般拘谨的语言所唬住了"。(图5-3)文丘里之后,英国建筑师和理论家查尔斯·詹克斯(Charles Jencks)为确立设计的后现代主义理论做出了重要贡献,他也是最早提出"后现代"这一概念的理论家。詹克斯在他出版的一系列理论著作如《后现代主义》(Post-Modernism)、《今日建筑》(Architecture Today)和《后现代建筑语言》(The Language of Post-Modern Architecture)里,详尽地列举和分析了在世界各地出现的建筑新潮,并把它们归于后现代范畴,使"后现代"一词开始在设计界广为流传。他认为,对于建筑设计来说,"后现代"也许是一个给人慰藉的词,它表明现代主义已成过去,而且正逐渐被新的东西所取代。他

图5-3 栗子山庄别墅,设计:罗伯特·文丘里,1962—1964年建造。

还明确提出后现代设计在时间上出现得更早，20世纪60年代的波普设计运动、激进设计运动和反设计运动是后现代设计运动的先声。文丘里和詹克斯的理论为后现代设计理论的建立奠定了基础，设计领域从此步入了后现代时代。

到了20世纪70年代，质疑只突出功能的现代设计的声音越来越多。1972年7月15日下午3时32分，美国圣路易市的帕鲁伊特－伊戈住宅项目中的几座公寓大楼在轰隆隆的爆炸声后，变成了一堆碎石瓦砾，这成为对现代主义建筑的致命一击。查尔斯·詹克斯称之为现代主义建筑精确的死亡时间。这一事件不仅宣告了这几处罪恶与贫穷集中的现代主义街区的终结，也同时宣告了现代主义试图通过标准化、批量化建筑来安置人民群众这一美梦的破灭。随后，1976年，布伦特·C.布罗林（Brent C. Brolin）出版了《现代建筑的失败》（*The Failure of Modern Architecture*）；1977年，彼得·布莱克（Peter Blake）出版了《形式追随惨败——为什么现代建筑风韵不再》（*Form Follows Fiasco: Why Modern Architecture Hasn't Worked*），都对功能主义进行了激烈的批判，并对功能主义所倡导的功能至上、开放性平面、纯净风格、技术性、高层建筑等基本原则提出了质疑。[1]"后现代"一词也成为现代设计之后包容了不同趋势、不同风格和不同美学特征的设计现象，用来表达对现代主义风格的反叛。

计算机的发明及微型化后的商业运用，在欧美标志着后工业时代的来临。社会的转型也促使审美潮流不断变化，受消费文化和传媒文化的影响，具有当代特点的哲学思想不断涌现，解构主义、现象学等哲学思想也影响到设计领域。（图5-4）当尼采崇尚酒神，福柯开始对与理性相对应的"癫狂"进行研究的时候，西方的非理性同理性的决裂发展到了一种新的程度。当人们对严谨、单调的科学理性开始厌倦的时候，为了摆脱科学技术对人的束缚，作为科学理性精神的对立面，人本感性精神出现了。片面的科学理性受到质疑，人的非理性特征受到关注。在后现代思潮中，人们开始批判片面的理性，强调人感性的重要作用，继而崇尚非理性，甚至是反理性。审美研究的对象也从客体向主体转移，注重审美经验，以及直觉、本能等主体非理性因素。

从语义学的角度理解，后现代主义实际上是针对现代主义之后出现的文化现象做出的一种非限定性的概括，这种现象在某种意义上超越了现代主义精神。"后现代"

[1]〔德〕汉诺-沃尔特·克鲁夫特：《建筑理论史——从维特鲁威到现在》，王贵祥译，中国建筑工业出版社，2005年，第333页。

图 5-4 著名解构主义建筑师伯纳德·屈米（Bernard Tschumi）设计的娱乐中心，1982—1990 年。

一词在西文中意为"现代主义之后"，但并不是一个时间上的概念，而是一个与现代主义在观念上不同的概念，用来指称现代主义时期就已经开始出现的一切非现代主义性质甚至反现代主义精神的思潮。它是一个十分宽泛的概念，很难用来确指具体的某种文化或艺术现象，而更多是对各种新的纷繁复杂的文化和思想现象进行阐释的尝试。尽管后现代主义没有任何统一、规范的理论标准或阐释模式——事实上这正是后现代主义的一个重要特征，但人们还是可以从后现代主义思想家、理论家的论争以及后现代主义思想在不同文化领域的呈现中，大致梳理出后现代主义的思想倾向、基本特征及其在美学上的总体取向。

作为后工业社会的文化产物，后现代主义首先反对社会中一切的规范性、同一性和秩序性，以反叛的姿态对现代主义的创造进行破坏和革新，同时反对建立任何新的模式，进而主张实现根本的多元化，倡导互异或相悖的各种文化理论、艺术形态乃至生活方式并存共生。它反对中心，反对权威，反对性别歧视，反对等级制度，反对在高级文化与低俗文化之间做出明确的区分，而是强调精英文化与大众文化的融会合流；拒斥传统文化和美学的深度价值取向，而是强调消除历史感和深度化的平面化倾向。后现代主义试图使人摆脱在日益技术化和商品化的社会发展中的异化命运，追求人性的更大自由和彻底解放，追求更大程度的自我表现和自我满足，实现"不受限制的自我"。（图 5-5）后现代主义文化思潮以其反叛和革命的精神及其多元化的主张，深刻影响了西方的文化和艺术领域。在 20 世纪 60 年代以来的艺术

图 5-5　Etruscan 椅子，设计：丹尼·莱恩（Danny Lane），1984 年。

图 5-6　Well-Tempered 椅，设计：罗恩·阿拉德（Ron Arad），1986—1987 年。

领域中，装置艺术、行为艺术以及录像艺术等的出现，无不受到后现代主义思潮的影响。以建筑为例，进入后现代以后，之前其设计美学中的金科玉律不再是人们固守的原则。解构主义等思潮在建筑学领域的出现，标志着理性设计开始走向超理性和非理性。

与古典主义和现代主义不同的是，后现代主义思潮彻底打破了经典与流行、精英与大众，甚至好和坏的区分，反对权威，反对重新建立任何标准。因此，各种标新立异、眼花缭乱的新潮设计不断涌现。对于历史主义各种元素的运用，表现了设计师们试图拉低高雅艺术，以提升娱乐文化的美学层次。后现代主义反对现代主义提倡的普世主义，在美学上强调了历史、本土及语境。设计师几乎都在对古典和现代的不断解构和否定中获得了新生，人们开始相信，只要否定了传统，创造出新的视觉表达形式，就能获得新的审美价值。这种美学致力于将过去的造型融入当前的形式中，将历史形式中的细节剥离出去，使其成为抽象的类型。这种类型作为一种装饰，被施加在设计产品的外观上，尤其是建筑的外观上。后现代主义设计放弃了现代主义设计那种清醒、理性、功能性的美学追求，转向一种表面装饰性的折中主义风格。后现代主义时期的设计美学体现出了强烈的非理性倾向，甚至以反理性为诉求，彻底打破了自古典主义一直以来的理性传统。可以说，后现代主义设计是设计师在摆脱了功能主义原则的桎梏后在美学形式上的狂欢，许多产品既是艺术品，也是商品，设计中出现了前所未有的艺术商品化和商品美学化的热潮。（图 5-6）

正如设计理论家阿尔伯特·巴格特（Albrecht Bangert）在 1991 年所说的："设计沸腾的壶向外冒着朋克、奢侈品、种族、微电子，新的谦逊、启示性的恐惧、享乐主义和更多的东西，这些冒出来的东西包括甜蜜的流行小饰品和机智的、富有想象力的革新品。"[1] 这是对后现代主义设计的真实描绘。

1. 模糊丰富的功能之美

现代主义设计建立了一套符合机器生产和工业文明的美学理念，这种美学思想建立在对旧的美学标准的批判之上，是拥抱新的工业化时代的结果。但是，在新的美学思想成为固定僵化的标准后，人本的感性意识又导致了人们对新秩序的批判。后现代主义设计在观念上首先是对现代主义设计的修正，因此，现代主义设计最重要的特征——功能主义首当其冲地受到批评。与"形式追随功能"的现代主义设计观念相反，后现代主义设计试图重新确立设计的形式美价值，通过弱化产品的功能特点，强调形式对于设计的重要性，表现出功能上的多样性和模糊性。

在现代主义设计原则中，功能既是产品设计的目的，也是产品的美学特征。作为实用艺术，设计首先应该强调产品的有用特点，从这个角度理解，以产品的功能作为设计的原则并无不妥之处。但是，在现代主义设计实践中，对功能过分偏重，有时超过了一切，从而忽视了设计的文化、造型和美学原则，以及对不同消费者不同审美趣味的考虑。一些家用产品有时甚至一味地为了体现功能，忽视了使用者的情感需求。这种极端功能主义的设计观念和实践使现代主义设计最终走向了困境，美国圣路易市的现代住宅区被炸毁就是一个极好的例子。该住宅区的设计者山崎实，是一位著名的日本设计师，深受现代主义建筑大师密斯·凡·德·罗设计思想的影响。1954 年，他接受美国圣路易市的委托，为该市的低收入者设计了一批住宅。这是一些高层塔楼，里面是独立的方盒子单元房，是典型的国际主义风格的建筑作品。建筑采用了简单的工业材料，外观和形式朴实无华，突出了建筑的功能性和实用特点，当时曾因此获得了设计大奖。但住宅建成后，其单调如监狱般的设计风格，以及阻碍人与人之间交往的单元房布局，使其无论是外部的整体结构还是内部的居住空间，都缺乏起码的亲近感和人情味，以至于穷人也不愿意搬进去住。其建好 20 年后空置

[1]〔德〕托马斯·哈福：《设计》，梁梅译，黑龙江美术出版社，2001 年，第 107 页。

图 5-7 现代主义设计对功能过分偏重,忽视了设计的文化、环境、美学原则。山崎实设计的圣路易市住宅在 1972 年被炸掉。

率达到了 70%,到了 20 世纪 70 年代,该住宅区的入住率还不到三分之一。不仅如此,这里还成了犯罪分子的藏匿之地,为警察寻找罪犯制造了障碍,政府只好将之炸掉,以腾出空间来修建新的建筑。查尔斯·詹克斯在提出他的后现代主义理论时,曾把圣路易市炸掉这一住宅区作为现代主义设计已经过时的有力证据。(图 5-7)在经济不断繁荣的消费时代,极端的功能主义走到了终点。

在对现代主义加以否定的同时,设计师们在早期并没有发展出全新的设计理念。在美国建筑师、理论家罗伯特·文丘里的《建筑的复杂性与矛盾性》一书中,他仅表达了对一种形象和功能都模糊的建筑的喜好。文丘里没有清楚地提出后现代主义设计的观念、形式和法则,他只是对风格混乱、含义模糊、具有隐喻和象征意义的建筑表现出了浓厚的兴趣,由此引导了后现代主义设计的发展方向。他说:"我喜欢杂交而不是'纯种',曲折扭曲而不是'一目了然',模棱两可而不是'清晰'……我喜欢传统的而不是'匠心独具'的,容纳人的而不是排斥人的,变化无常、含混不清而不是直截了当、明明白白。"1972 年,文丘里出版了另一本关于后现代主义设计的重要著作《向拉斯维加斯学习》(Learning from Las Vegas),他在书中更为明确地表达了对含混风格的偏好。文丘里认为,拉斯维加斯街道两旁混乱的多国建筑是"一种全新的城市形式"。在他看来,那些看上去杂乱无章的"低级建筑"表现出一

种诱人的活力与效用。可以说，文丘里提出的含混模糊的建筑设计审美趣味孕育了后现代主义风格设计的雏形。

在后现代主义设计思潮出现的过程中，波普文化、激进设计运动都起到了推波助澜的作用。波普文化于20世纪60年代形成于美国，其特征是反正统文化，最终导致了大众文化的流行。在这场文化运动中，亚文化、街头文化和边缘文化进入主流文化领域，成为年轻人和大众喜欢的形式和内容。波普文化很快就波及了欧洲大陆，英国的设计师与之呼应，开始把波普文化的主题在设计中表达出来，促成了波普设计在英国的流行。英国的波普设计运动所产生的影响，很快就在其他国家的设计领域里呈现出来。在这场声势浩大的设计运动中，意大利设计师们的表现尤其引人注目。意大利设计师本来就是一群擅长奇思妙想的人，这场反理性、追求强烈的色彩效果和视觉效果的设计运动，尤其深受意大利年轻设计师们的欢迎。他们很快就卷入其中，而且马上就显示出了比他们的英国同行更丰富的想象力。事实上，随着20世纪60年代经济危机的到来，以及老一辈与新一代设计师之间矛盾的出现，意大利的设计界已经开始酝酿着反叛的声音。英国的波普设计运动给意大利的同行带来了新观念和新式样，意大利年轻一代的设计师很快就开始掀起了与意大利主流设计相对抗的激进设计和反设计运动。在这场主要反现代主义设计风格的运动中，他们异想天开的设计才华得到了淋漓尽致的发挥，波普设计的观念和形式都体现在他们的作品中。

与现代主义设计形成鲜明对比的是，激进设计和反设计运动产生的都是一些功能模糊的设计作品。对形式的强调和对现代主义设计的反叛，使这些设计更多地成了实验性的东西，有一些产品仅包含了观念，并没有提供很好的功能。在意大利的激进设计运动中，一个由年轻设计师组成的名为"65工作室"的设计小组，因标新立异的新设计而名声大噪。他们公然嘲笑设计中的"高雅品味"，调侃和解构设计中的经典之作，也因此建立了自己的名声。他们设计的柱头沙发，灵感来自古希腊建筑爱奥尼柱式上面的涡卷形柱头，是此时激进设计的代表作。柱头沙发在造型上虽然采用了经典的古典风格元素，但并没有成为一个功能良好的坐具，而只是一个形式和功能都不完善的观念之作。他们还根据好莱坞著名影星玛丽莲·梦露化妆后的嘴唇造型，翻制了超现实主义画家达利1936年设计的唇形沙发。沙发采用了冷加工的聚氨酯泡沫塑料，上面用纺织品包面。大红的纺织品面料极为鲜艳，造型丰满肉感，表现出色情的倾向。（图5-8）他们的设计极富感官特点，其视觉效果比达

利的沙发更性感，更具视觉冲击力。基多·德罗科（Guido Drocco）和他的同伴弗兰科·麦罗（Franco Mello）设计的仙人掌造型的挂衣架，是65工作室的经典作品。挂衣架采用了一个仙人掌的造型，使用了涂上绿颜色的聚氨酯泡沫塑料。逼真的仙人掌造型看上去好像长满了刺，与传统光滑的挂衣架的视觉效果恰好相反。仙人

图5-8　唇形沙发，设计：65工作室，1971年。

掌挂衣架与一般的产品设计给人的印象迥然不同，与产品美学中的任何设计原则都背道而驰，是反设计的典型例子。

　　意大利另一个被称为"阿卡佐蒙"的设计工作室，把著名现代主义设计师的一些经典设计作品进行分解重构，重新设计成了一些与现代主义设计观念迥异、用途不明的东西。他们的代表作是解构后的"密斯椅"，这是对建筑师密斯·凡·德·罗设计的经典躺椅的解构和重新设计，新的"密斯椅"有带弹簧的坐垫，整个椅子呈倾斜状，人们很难在这把椅子上舒适地坐和躺。其设计目的是观念性的，重在表达对经典设计的讽刺意义，批评现代主义美学观念。他们对现代主义设计作品及其观念进行了调侃、解构和反叛，体现出反传统的意识，以及与现代主义设计不同的审美趣味，在设计领域产生了深刻的影响。（图5-9）

图5-9　"密斯椅"原作及被分解重构后的"密斯椅"，设计：阿卡蒙工作室，1969年。

与现代主义设计所提倡的"好设计"(good design)标准相反,许多年轻的设计师开始公然欣赏"坏品味"(bad taste),放弃功能主义设计,追求设计的创造性和独特性。因波普艺术运动而激发出灵感的年轻设计师们开始随意地在设计作品里表达调

图 5-10 Joe 沙发,1971 年。

侃、讽刺和反叛的态度。在 20 世纪 60 年代到 70 年代之间,他们设计了许多风格独特、造型怪异、充满想象力的产品。比如 Sacco 沙发(1968)、Blow 椅子(1967),以及 Joe 沙发(1971)都提供了非传统的、坐上并不一定舒服的新座椅形式。这些作品所呈现出来的反叛精神和不同寻常的造型,使年轻人产生了极大的兴趣。Joe 沙发就是其中一个经典的例子,沙发以棒球手套的形状作为造型,视觉上就是放大后的一个巨大的棒球手套,人们几乎不能正襟危坐在上面。它为人提供了不同的坐姿和轻松随意的休息方式,富有趣味的有机造型深受年轻人的欢迎。(图 5-10)名为"Blow"的充气椅子则以 20 世纪 60 年代流行的塑料为材料,可以充气,成品是一个蓝色透明的塑料沙发椅。这种沙发椅在充气前体积非常小,携带方便,可以轻易带到你希望到达的任何地方,扩大了沙发椅的使用范围。通过运用新材料,沙发椅形式和色彩上的趣味性增加了,但与传统稳定的沙发椅相反,其透明的视觉效果让人担心它并不结实。充气家具在 20 世纪 60 年代成为一种时尚,许多设计师尝试采用新材料和新技术来改变家具的传统面貌,使家具设计具有时代特点。同时,充气家具的灵活性、趣味性和变化性,以及材料颜色艳丽的特点,都与此时流行的波普风格相契合。Sacco 沙发的造型则完全脱离了传统沙发的形式,成为 20 世纪 60 年代末期激进主义色彩浓厚的产品。它其实就是一个里面装满了聚苯乙烯颗粒的大口袋,可以根据人体的不同坐姿随意成型,不仅在造型上是一种革命,而且提供了全新的坐的方式。Sacco 沙发的随意性和趣味性集中体现了波普设计的精神,也表明了设计师看待家具设计的新观念。

20 世纪 60 年代末期,年轻的意大利建筑师和设计师盖当诺·佩西设计了他最

为著名的作品,一套名为"UP"的系列沙发。通过丰满敦厚的造型,他首次表达了自己的设计理念。这套为 C & B 公司(Cassina & Busnelli)设计的 UP 系列沙发椅,其体积可以被压缩至原产品的十分之一大小,经过真空包装后,能够轻而易举地带回家里。UP 系列沙发椅造型丰满,带有柔和的曲线和女性的轮廓美。这种以圆形造型为主的椅子色彩鲜艳,柔软舒适,其深坑似的座位设计让人坐下后可以深陷其中,因此,沙发成为一个柔软的"避难所",是 20 世纪 60 年代波普家具的典型代表。(图 5-11)

这些在形式上趣味横生的产品有一个共同之处,就是它们使用的寿命都很短暂。因为泡沫塑料变质退化得很快,仅有一些产品经受住了时间的考验。这些产品因其先锋性,更多地表达了设计师的创意和设计理念。许多产品在设计时并没有考虑它们的实用功能,虽然受到一些人尤其是年轻人的喜欢,但并没有进入主流设计领域,更无缘成为普通家庭的日常生活用品。这些设计虽然减弱了产品的功能特点,却为单调的现代主义设计增加了许多活力和生气。这一时期在设计领域产生的变革,与其说是一场革命,不如说是设计师对新的表现形式和流行风格的尝试,因为并没有发展出新的设计观念和思想。1972 年,美国纽约现代艺术博物馆举办了"意大利:家用产品新风貌"的大型展览,表明了美国对意大利先锋设计的热情,也标志着意大利设计师的激进设计实验被其他国家所承认。在展览会上,激进主义者的设计不仅被人们所接受,甚至一些还成为经典,被博物馆收藏。不久,"一切都成过去"就

图 5-11　UP 系列沙发椅,设计:盖当诺·佩西,1969 年。

图 5-12 Carlton 书架,设计:埃托·索特萨斯,1981 年。

成为设计领域的口号,宣告了现代主义设计的衰落和新风格的登场。在这一口号的鼓动之下,越是在形式上具有冲击力的设计,就越能激发传媒和公众的兴趣,同时也取得了更大的成功。

与现代主义设计不同的是,后现代主义设计师希望他们的设计除了具有功能之外,还能满足人们诸如情感、趣味、美感、个性等多方面的需求。他们重视人们对精神和心理空间的需求,强调在设计中表达更多的含义。他们从符号学、产品语义学及造型的隐喻和寓意中寻找设计的灵感,以表达他们的设计新观念。意大利激进设计的领军人物埃托·索特萨斯设计的书架,其造型脱离了人们对书架约定俗成的概念界定和书架应有的功能特点。设计师没有把它设计成只有依赖书才存在并有意义的一件单纯的实用物品,也没有提供通常应有的书本放置空间,而是把它设计成了一个可以独立存在的有机物,使它变成了一个具有审美意义的准艺术品。(图 5-12)意大利先锋设计组织孟菲斯的成员设计的椅子和凳子,有的几乎不能坐,或是坐着也不舒服。他们设计的茶壶容积很小,其造型和外观更类似于玩具。这种蓄意减弱产品功能性的设计,与崇尚功能主义美学的现代主义设计形成了鲜明的对比。产品设计在实用功能上的模糊,使过去功能单一的实用品具备了更多的功能,人们不再只是把它们看作简单的工具。透过其表面,人们将

看到更多的东西。而它们所呈现出来的寓意和象征意义，又使它们具有了某些纯艺术的特质，增加了更多的审美趣味性。

但是，减弱或模糊设计用品的功能，并不是强调使用价值的产品设计发展的方向。因此，20世纪60、70年代的先锋设计和激进设计只是建立在对现代主义设计反叛基础上的试验，以此表达对功能主义单一乏味的美学风格的反抗。这些设计不仅没有成为人们日常生活中的用品，在设计历史上也仅是昙花一现，但其表达的设计观念和姿态，对设计的发展和变革产生了重要的启迪作用。

2. 形式各异的造型之美

20世纪中后期，对现代主义设计形式上缺乏多样性的指责，开始变得极为普遍。消费者也希望日用品能够存在差异，具有个性，因此，设计师和商家都开始寻求形式上的多样化。在消费文化的推动下，持续不断的消费取代了设计的"合目的性"和社会责任感。同时，加速的更新换代和弃旧换新消解了设计的标准，因为标准意味着产品的持久和耐用，过时和新颖才是永恒的变化。经过一些设计师的实践，在摆脱了古典主义和现代主义设计形式上的窠臼后，设计甚至在功能上也不再受限制，因此在形式塑造上，设计达到了随心所欲的地步，呈现出形式各异的造型之美。

后现代主义设计在形式上也有其设计美学理论。后现代主义设计师们认为，设计的美就是设计的形象语言，这一观点尤其表现在后现代主义建筑上。后现代主义建筑师强调建筑的符号特征，把建筑的形象（即符号）归纳为几组，如柱式、建筑风格和建筑体系，用男性、女性、单纯、复杂、修饰等语义学上的概念来进行分析。在后现代主义设计中，比例的概念与古典设计密切地联系在一起，直线和曲线之间形成的对比成为受设计师欢迎的设计原则。设计师从直线形的束缚中解放出来后，开始探索这种自由度所带来的机遇。因为材料、工业技术和计算机辅助设计的发展，设计师如鱼得水，立方体和曲线形式也被越来越多的人所尝试。在极简主义设计美学风行的时期，一些设计师把"少即多"的朴素原则，理解为简单、粗放的设计方法，由此导致一些所谓的极简风格的设计变得单调乏味。罗伯特·文丘里通过历史的实例说明"多并非少"（More is not less），然后针锋相对地提出"少即乏味"（Less is bore）的观念。一些设计师开始重新尝试装饰和色彩元素的运用，把历史风格和

形式引入到新的设计中。

1980年，美国最具有创新精神的建筑师迈克尔·格雷夫斯（Michael Graves）两次击败纯现代主义建筑师，在俄勒冈州公共服务大楼（Public Services Building）的设计项目竞标中胜出，这意味着后现代主义设计在现实中的胜利。这座大楼建于1980—1982年，外形看起来有点像是小孩用积木搭成的立方体，体量简洁的立方体造型体现出古典的单纯，格子状的小窗与建筑物的巨大体量形成了强烈的对比，并使建筑有一种夸张的膨胀感。建筑的外立面有突出的楔形元素，中间采用了竖线条和横线条的大窗对建筑物进行了分隔，使之在视觉上比较平衡。具有创新意义的是，设计师在正立面的外墙上采用了一对巨大的褐红色壁柱，其形式让人与古典建筑的造型产生了联想。红色壁柱与两边带有小窗的白色墙面形成对照，在视觉效果上感觉为建筑物起到了强有力的支撑作用。公共服务大楼对古典建筑元素的创造性运用，变成了一个在古典模式下的变形和自由创作的建筑杰作，成为一幢体现人类过去的尊严与现在的活力的真正意义上的公共建筑。古典的设计语言在这里变成了简化、抽象的元素和符号，巧妙地融入现在建筑中，古典的雅致与现代的简洁被统一在一起。（图5-13）后现代主义理论家查尔斯·詹克斯对此建筑有颇多溢美之词，他称公共服务大楼"之于后现代主义，如同包豪斯之于现代主义，是后现代主义的第一件不朽之作。尽管有不少缺点，然而公共服务大楼仍然首次使人们意识到，建筑

图5-13　俄勒冈州的公共服务大楼，设计：迈克尔·格雷夫斯，1980—1982年建造。

完全可以在大规模的基础上，运用住户所能理解的语言将艺术性、装饰性与象征性融为一体"。把艺术性、装饰性和象征性统一起来，这正是后现代建筑师所期望实现的建筑理想。

理查德·迈耶（Richard Meier）设计的巴塞罗那美术馆为罗伯特·文丘里的建筑设计观念提供了一个有力的佐证，是对"建筑的复杂性与矛盾性"的呈现。这一建筑被认为是后现代主义风格中最优雅和最激动人心的作品，展示了建筑师通过探索反差强烈的墙体系统而取得的对比之美，而不是通过一种静态的比例关系来表达建筑之美。美术馆的设计让实体和透明的墙体之间形成了有趣的互动，直线和曲线之间的对比也被表现出来。建筑立面背后是一道平整的墙，通过墙面砖的网状图案以及没有采用直角的转角强调其装饰作用；在立面的左边，一道穿孔飞墙标识出主要的出入口，既隐蔽又明显，人们从此得以窥见建筑的内部；立面的前面，是一个全玻璃的略突出的幕墙，这道幕墙好像是独立出来的，而垂直的、表面呈波浪形的鼓状结构成为建筑设计中的一笔华彩，表明了这一设计的不同寻常。（图5-14）作为点睛之笔，透明的墙体容纳了许多色彩丰富的面板，其中一些印有各种展览资讯。

被称为"新现代主义"的设计流派对现代主义设计理念和实践重新进行了严肃的审视，在某种程度上维护了现代主义建筑的价值观和艺术观，但他们在更为广阔的层面上，形成了独特的设计哲学及美学观念。如日本建筑师安藤忠雄通过对现代

图5-14 理查德·迈耶设计的巴塞罗那美术馆

主义建筑作品的研究和对比，运用现代建筑的材料和语言，以及几何学构成原理，最终创作出了既根植于建筑场所的气候风土，又表现了其固有的文化传统的建筑。安藤忠雄的建筑形态远比现代主义建筑丰富多样，并且更多地强调了建筑的精神内涵，但是，其材料、结构和整体风格仍然是现代主义的。（图5-15）

图5-15 光之教堂，设计：安藤忠雄，1989年建成。

对形式多样性的追求还体现在解构主义的建筑设计中。从表面上看，解构主义似乎与现代主义有更多的关联，因为在解构主义的设计美学中，装饰元素以及对历史风格的参考都被抹去，仅通过玻璃、钢材等现代材料呈现出几何造型。与现代主义采用这些材料表现秩序和稳定的形式不同，解构主义主要通过这些材料打造出不稳定和碎片化的形式，并通过其造型来表达一个自由时代的审美趣味。解构主义的设计思想主要借鉴了法国解构主义哲学家雅克·德里达的理论，后者宣称人类的符号与行为之中，并不存在理性架构或准则，只存在不同能指的非理性和不恒定的表面，并且显示为混乱和碎片的状况。德里达认为，批评家和哲学家的目的，不应是在文本之上施加某些单一的集权主义意义，而应将文本撕裂，揭示出其中内在的矛盾。在空间维度上，解构主义美学强调发散性而非集中性。解构主义建筑师将原本被拘束的空间解放出来，在建筑上留下了裂缝与虚空。解构主义建筑师的代表伯纳德·屈米认为，在这个去中心化的夹缝空间中，会有一些不可预见的、被传统建筑所压抑的新的活动发生。解构主义美学强调人们碎片化和差异性的一面，而非其统一性和相同性。解构主义拥抱了一种分离的自我，将众多差异性意涵聚集在单一的空间里。

最成功的解构主义建筑师是美国建筑师弗兰克·盖里，他发展起来的建筑美学为21世纪的建筑理论提供了参照。他标志性的扭曲和碎片化的金属结构，几乎成为先锋设计的同义词。（图5-16）盖里的建筑采取的几乎是抽象雕塑的形式，呈现出随性随意的创造性。在盖里的设计里，功能几乎被形式所破坏，与现代主义建筑的

图 5-16 华特·迪斯尼音乐厅及其室内大厅，设计：弗兰克·盖里，2003 年建成。

理念完全背道而驰。盖里的建筑被认为彻底颠覆了建筑学科的根基，只有把盖里的建筑定义为大尺度的城市雕塑时，才能够对其进行美学上的分析。当我们判断的视角从建筑学转向雕塑时，会发现盖里的建筑呈现出流畅的、具有曲线美和韵律感的形式，表面闪闪发光的钛金属涂层产生了让人兴奋的吸引力。盖里的成名之作是西班牙毕尔巴鄂的古根海姆博物馆，他的建筑让这个名不见经传的工业小镇变成了热门的旅游胜地。他在美国加州设计的华特·迪斯尼音乐厅，不再拘泥于稳定的形式，整个建筑变得更加轻盈飘逸，形式上也更为自由。盖里竭尽全力避开现代主义包豪斯式的带状窗户和矩形的造型，他的建筑呈现出弯曲倾斜和不对称的外观。盖里建筑中的解构主义美学，将消费的乐趣与资本主义的物质性联系在一起。

设计在造型上的丰富多变与大众文化的流行及通俗美学的兴盛有密切的关系。20 世纪 50 年代后期，随着大众传媒的发展，大众文化成为日常文化消费中最主要的内容。欧美国家家用电器的普及、城市化的发展和汽车文化的流行，也对大众文化的发展起到了推波助澜的作用。美国因为战后经济繁荣迎来了高消费时代，成为大众文化最发达的地区。这一时期，美国出现了以摇滚乐为代表的新文化热潮，各种流行文化充斥市场，好莱坞电影、流行音乐、牛仔服饰、汽车、摩托车和晶体管收音机、广告、漫画和绘画等，构成了一个以大众消费文化为特征的喧闹的新时代。以大众文化为表现符号的波普艺术开始流行，波普即流行、大众之意。波普艺术不仅大量地借用大众文化的视觉资源，还直接搬用了大众文化的内容和形式。波普艺

术的出现与当时年轻人所崇尚的生活方式是分不开的。20世纪50年代后期到60年代，战后成长起来的年轻人成为了消费文化的主角，他们有着强烈的反叛意识和享乐主义思想，形成了新的生活观念。嬉皮士运动的口号"权力归花儿"成为新生活方式的宣言。这些年轻人聚集在纽约北部的伍德斯托克，举办音乐节，在郊区露营，彻夜狂欢。他们在格林威治村组成艺术家的聚落，在那里演出先锋戏剧。他们的口号被商业性地用在设计里，以迎合年轻人的美学趣味，提供符合其新生活方式的日用品。纺织品的设计里出现了典型的"权力归花儿"的图案，时装和家具设计也表达出同样的观念。每一次生活方式的变化都需要与之相适应的日用品和服装，以表达相应的观念，可以说，波普设计的出现正是为了适应这一时期人们生活方式的变化，尤其是年轻人的生活新观念。（图5-17）在他们对传统的叛逆和享乐主义的喜剧性生活中，波普设计无疑成为最好的道具。

虽然很难说波普艺术和波普设计出现的准确时间，但毫无疑问，波普设计首先出现在英国。早在美国流行大众文化之际，带有浓厚的波普文化特征的波普设计即在英国出现。20世纪50年代中期，英国的一批艺术家、评论家和建筑师集聚在伦敦，形成了独立的设计师群体。美国人的文化消费方式成为他们试图模仿的对象，他们在从美国带回来的地下出版物中，全神贯注地寻找大众文化的形象资料，分析美国大众文化的图像，讨论美国广告、电影、汽车设计所具有的象征意义。1956年，英国艺术家理查德·汉弥尔顿（Richard Hamilton）极富煽动力的拼贴画《是什么使今天的家庭如此不同，如此有魅力？》把具有典型的美国消费文化特征的明星、物品集中在一起，突出地体现了波普艺术的精神。（图5-18）在这件作品中，还首次出现了POP的字样。这张招贴画和美国流行的消费文化的输入，在很大程度上引发了英国的波普设计运动。同时，汉弥尔顿还把波普艺术定义为"流行的、短暂的、易消耗的、低成本的、批量生产的、年轻的、诙谐的、性感的、有魅力的和有商业效益的"，这成为对波普艺术最

图5-17　纽约的伍德斯托克音乐节，1969年。

图 5-18 《是什么使今天的家庭如此不同,如此有魅力?》,作者:理查德·汉弥尔顿,1956 年。　　图 5-19 模特正在展示玛丽·昆特设计的时装,1967 年。

好的注解。这一定义当然也适合波普设计,许多波普设计因为使用了廉价的材料、造型风趣幽默、创作上持开玩笑的态度,往往被理解为"今天用,明天扔"(ues it today,sling it tomorrow)的东西。

英国的波普设计最早发端于时装业,服装设计师首先对波普文化做出了回应。1955 年,服装设计师玛丽·昆特(Mary Quant)在国王街的 Bazaar 时装店开张了。随后,约翰·斯蒂芬(John Stephen)也在著名的卡纳比时尚街开设了自己的第一家时装店,然后,芭芭拉·胡拉尼克(Barbara Hulanicki)开设了 Biba 商店。这些地方很快就变成了波普文化传播的时尚潮流地,服装店为年轻人提供了突出青春活力的服装,图案活泼、式样开放,与他们父辈的审美趣味迥然不同。这些店铺成为年轻消费者们频频光顾的场所。玛丽·昆特是英国波普文化流行时期最著名且最具有影响力的时装设计师,迷你裙是她在这个时代的伟大发明。(图 5-19)在一贯保守、严谨、拘束的英国服装中,迷你裙超短的裙摆呈现出前所未有的大胆开放,体现出一种具有活力的时代精神。波普风格的服装吸引了年轻人,也启发了其他行业的波普设计活动。许多刚从艺术学校毕业的青年设计师参与到这场运动中,他们具有的革新精神进一步促进了这一运动的发展。很快,波普设计运动就波及了家具、平面、产品等设计领域,成为 20 世纪 60 年代英国设计界的主色调。

彼得·默多克（Peter Murdoch）的"纸"椅是波普设计中的杰作，也是20世纪60年代最著名的家具设计之一。"纸"椅采用了不同寻常的纸质材料，它的设计把灵活性、短暂性、趣味性等年轻人喜爱的特点结合起来，体现了60年代的价值观念。椅子表面的圆点强调了图形的重要性。椅子可以折叠，包装成平板后便于搬运，然后在家里装配，其本身具有相当大的灵活性。（图5-20）一些艺术家也加入到波普设计的行业，他们的作品因为直接受波普艺术的影响而更具有艺术性，在风格上更为大胆。典型的例子是阿伦·琼斯设计的雕塑家具组合，包括椅子、茶几和挂衣架。这些家具采用了塑料的人体模特，几乎全裸的人体模特作为家具的支撑部件，给人强烈的视觉冲击力。这些因波普艺术产生设计灵感的家具并不突出功能作用，更多地被认为是艺术作品，而不是设计产品。这种极端的例子还有Simon工作室设计的罐头凳子，他们的设计创意直接来自安迪·沃霍尔（Andy Warhol）1962年的作品《坎贝尔的汤罐头》，集中体现了波普设计巧妙、诙谐和低成本的特点。

在伦敦的新音乐和新舞蹈的影响下，平面设计也呈现出新的风格特点，波普精神成为最重要的设计语汇。波普风格的平面性主要体现在唱片的封面设计、演出的招贴画和与音乐有关的设计领域，一些艺术家如彼得·布拉克（Peter Blake）和理查德·汉弥尔顿也加入了唱片的封面设计行业。他们为披头士乐队设计的唱片封面打破了纯艺术和实用设计的界限，成为介于两者之间的作品，丰富了平面设计的表

图5-20　斑点"纸"椅，设计：彼得·默多克，1963年。

图 5-21 为鲍伯·迪伦设计的招贴画，设计：弥尔顿·格拉瑟，1966 年。

现形式和语言。弥尔顿·格拉瑟（Milton Glaser）为摇滚歌星迪伯·狄伦（Bob Dylan）设计的著名的招贴画，是极为典型的波普风格的设计作品。在招贴画中，艺术家的头发由色彩丰富的波浪线组成，这种装饰风格被称为"迷幻式"。（图5-21）"迷幻式"一词来源于希腊语，意思是呼吸、灵魂和人类思想，迷幻式的图形是指在迷幻剂的作用下头脑中出现的视觉图形。迷幻式图形最著名的例子，是披头士乐队的约翰·列侬（John Lennon）的坐骑罗尔斯·罗伊斯汽车上的装饰。简单的图形、轻快的风格成为新生活方式的代名词。因为大量采用廉价的材料，尤其是这一时期流行的塑料，波普设计不仅提供了色彩亮丽的造型，也为市场提供了价格低廉的商品。

　　造型各异的产品不仅成为波普设计的产物，也影响了工厂的批量化产品设计。意大利的厨房用品公司阿莱西生产的各种厨房用品，为后现代主义设计在造型上的开放多样提供了实例。与那些表面采用了古典设计语言的后现代主义产品相比，阿莱西的产品更多地强调了设计师的创造力和产品形式上的趣味性。无论是生产商还是设计师，他们都认为应该尝试利用当今的材料和技术来表达设计的意义，并且创造出具有时代特点的美学风格。从 20 世纪 70 年代开始，阿尔贝托·阿莱西执掌了公司的大权，开始聘请著名的设计师为公司的产品做设计。这些设计师中既有在意大利享有盛名的德国籍设计师理查德·萨珀，也有 20 世纪七八十年代意大利激进设计和后现代设计运动的代表人物埃托·索特萨斯、亚历山德罗·门迪尼（Alessandro Mendini）、皮埃尔·加科莫·卡斯蒂格利奥尼（Pier Giacomo Castiglioni）和阿切勒·卡斯蒂格利奥尼（Archille Castiglioni）。他们的设计虽然因为注重产品的实用性而减弱了前卫的色彩，但仍然看起来极为不同寻常。自 20 世纪 70 年代起，意大利建筑师

和理论家亚历山德罗·门迪尼担任了阿莱西公司的顾问设计师，成了为公司提供产品设计和树立公司形象的重要人物，他不仅参与公司的设计项目，还为公司设计展厅、厂房和博物馆。1994年，他设计了公司最为经典的产品——Anna开瓶器。这个采用了金属和塑料制作的开瓶器，其造型是一个带有亲切笑脸的女侍者形象，

图 5-22　Anna开瓶器，设计：亚历山德罗·门迪尼，1994年。

通过把手张开来实现开瓶的功能。（图5-22）此产品本来是阿莱西公司做市场推广的吉祥物，结果因为造型幽默风趣，成为20世纪90年代公司最畅销的产品。阿莱西公司还擅长利用设计师的知名度来提升公司的形象，他聘请了100名世界著名的设计师和建筑师在门迪尼设计的花瓶胎底上绘制图案，然后将每个花瓶复制100个并编号，经过作者签名后出售。结果，这些产品引起了与艺术品一样的收藏热。著名的后现代主义建筑师迈克尔·格雷夫斯也是阿莱西公司聘请的设计师，他为阿莱西公司设计的许多产品既为自己赢得了多才多艺的好名声，也为阿莱西公司赢得了声誉。他的设计带有浓郁的卡通特点，最具代表性的恐怕就是鸟鸣式水壶了。这是一个充分考虑了造型美感和实用功能的设计作品，用隔热材料做成的把手柔软且适合手握，最有意思的是壶嘴是一个展翅欲飞的小红鸟，当水烧开时会发出鸟叫的提示声。这款水壶自1985年推出后，一直畅销不衰。

后现代主义设计在形式上的多样化彻底改变了现代主义设计在造型上的单调局面，为设计师发挥创造性才能重新开辟了道路。经过设计师的探索和实验后，20世纪后期，设计开始朝着形式、风格和观念的多元化方向发展。

3. 冲击视觉的混搭之美

后现代主义思想进入到设计领域之后，美的主体与客体的差异已经变得不重要，设计的美学评判标准越来越多元。随着数字时代、图像时代的到来，视觉文化与消

费文化的兴起，设计的个性与普遍性等问题也逐渐消解。设计从宏大叙事发展到关注个人情怀，从满足绝大多数人的需求变成了针对某部分人群。关于设计美的本质问题的思辨也变得越来越不重要，在设计中，一些具体的美学现象和问题开始受到更多的关注。古典美学的价值和审美价值的多元问题又被人们提出来。受符号学的影响，设计从狭义的形式符号开始走向与生活相关的广义符号系统，其形式要素的范围扩展到整个社会生活，设计形式成为生活的载体，是社会生活多种要素的综合构成之物。

后现代主义设计开始关注现代主义之前的古典主义，为了表达对设计形式美的追求，古典符号的装饰与拼贴成为

图 5-23　胡门大楼，设计：迈克尔·格雷夫斯，1986 年建成。

后现代主义设计热衷的表现手段。（图 5-23）后现代主义设计首先表现为对古典主义视觉语言的复兴，这一特点尤其体现在后现代主义建筑设计上，如对山墙、拱券、古典柱式及古典装饰语言的运用。现代主义建筑采用的是完全脱离了传统语言的崭新的建筑形式，无论是在结构、材料还是装饰上，现代主义都追求一种全新的创造，带有反装饰性和反传统性。现代主义设计师们希望用现代的工业文明代替一切传统古老的东西和古典的审美观念。后现代主义设计师则在对工业文明产生怀疑后，对一味追求创新的现代主义的前途逐渐失去了信心，对现代主义设计原则失去了信赖，转而开始从古典主义语言中寻找表现形式，重新连接起被现代主义割断的历史与传统之链。但是，这种古典的复兴，是建立在现代工业文明基础之上的，带有明显的时代特点和现代文明的标记，因此，其形式和风格体现出古典与现代的融汇合流。如美国建筑师迈克尔·格雷夫斯设计的胡门大楼（Humana Building），始建于 1982 年，1986 年建成。在这座高层建筑的外立面上部，可以很明显地看到古典建筑元素被简化为几何形，成为一种视觉上的装饰语言。类似的作品还有建筑师菲利普·约翰逊和约翰·伯奇合作设计的美国电话电报大楼（AT & T Building），1978—1983 年

建造。大楼的基本框架依然是钢筋混凝土结构，造型也是现代主义的摩天大楼，外形是简洁的平面直角。但是，大楼基座的大厅入口，引入了古典建筑语言中的拱券，巨大的拱券形大门的上面，还装上了15世纪教堂建筑常用的圆花窗，两旁环绕着带式游廊。进入一个大理石的门厅后，里面的细部设计暗示了中世纪修道院的空间形态和装饰。大楼的楼顶是一个源自古希腊神庙的巨大山墙造型，中间的AT & T标志在几英里之外都能看到。大楼通过三段式的结构、顶部的山墙、底部的拱券和圆窗，把古典和现代的建筑语言融合在一起。整座建筑对古典建筑语言的运用只是局部的、装饰性的，是和现代建筑的材料及形式混合在一起的。在约翰逊的观念里，形式仅仅与审美效果密切地联系在一起，而不再是对功能的简单表达。在后现代建筑中，古典的建筑元素和符号基本上都只是一种装饰。

后现代设计对古典设计语汇的运用，并不是把古典设计的语言和元素往现代建筑上生搬硬套，或是简单地把现代和古典叠加在一起。后现代设计对古典语言的采用，往往是设计师深思熟虑后的结果，现代结构和现代材料与古典元素交相辉映。设计师创造出来的是一种折中、含混的设计语言，正如文丘里《建筑的复杂性与矛盾性》一书所言，矛盾性和复杂性是后现代主义设计的特点。设计师对待古典设计语言的态度也是多元的。一些设计师对待古典主义风格的态度是严肃的、尊重的，对古典设计语言的运用是比喻性的、象征性的。他们采用了古典设计的比例、尺度，把古典主义作为一种美学和文化来尊重。另一些设计师则调侃、游戏般地运用古典设计语言，其设计因此被称为"戏谑的古典主义"。（图5-24）如迈克尔·格雷夫斯设计的加州迪斯尼中心，形式上为古希腊神庙建筑的现代简洁版，山墙下的装饰带

图5-24　加州迪斯尼办公大厦，设计：迈克尔·格雷夫斯。

图 5-25 意大利广场，设计：查尔斯·摩尔，1980 年建成。

雕塑则采用了迪斯尼经典的卡通形象，把古典风格卡通化了。查尔斯·摩尔（Charles Moore）在美国新奥尔良设计的意大利广场，建于 1975—1980 年，被认为是典型的后现代风格的建筑设计。出于对古代建筑的喜爱，摩尔为美国的意大利社区设计了一个建筑上的民族标志。各种古典建筑柱式的运用，以及广场中的意大利地图是这一民族标志的典型体现。圆形喷泉中涌出的水，从象征着阿尔卑斯山脉的高处瀑布般流淌下来，两旁则是五种典型的古典柱式。但这些柱式并没有像传统建筑中的柱式那样起着承重的作用，它们更多的是为了装饰。饶有趣味的是，针对古典和现代建筑的严肃形式，摩尔把墙上喷水的雕像做成了自己的头像，以一种轻松、幽默的方式运用着古典元素。（图 5-25）

在具体的设计实践中，一些后现代设计的审美意蕴，是通过新旧之间的混合或对比表达出来的。20 世纪 80 年代，随着一批现代老旧建筑在功能上的衰落，它们

图 5-26 巴黎奥赛美术馆，1986 年由火车站改建而成。

面临着被拆毁的命运,建筑师们开始将现有的建筑进行改造,使其符合新的功能需求。到 90 年代,这一情形进一步得到改善,产生了许多成功之作,诞生了一批在美学上具有特点的建筑设计作品。这些建筑通过改造后,保留了传统古老的外观,室内空间则现代简洁,产生了新旧混搭的美学特征,其风格被称为混搭风格。在这些设计中,最具想象力的做法是将近乎废弃的建筑改造成新的文化中心,最著名的案例之一是巴黎的奥赛美术馆。这是一座由 19 世纪的火车站改造的美术馆,除了建筑外立面没变外,建筑设计师还保留了早期工业时代跨度巨大的钢铁弧形屋顶和原来就极为宽敞的内部空间。实际上,其宽敞、高大的内部空间非常适合展示艺术作品。经过改造后,该美术馆收藏有最精美的印象派画作,也保留了关于其原始用途的提示物,人们由此可以看到建筑的发展和演变。新老用途的对比产生了让人极为满意的特殊形式,在美学上也产生了很好的效果。(图 5-26)伦敦最著名的展示现当代艺术作品的泰特美术馆,由一座发电厂改造而成,现在已经成为泰晤士河边的新地标。原来的涡轮机大厅有着中世纪教堂的比例关系,在大厅的一侧,展厅、餐厅和办公室分布在七个楼层,休息区里有可以看向大厅的视角。在美术馆的顶层,有观看泰晤士河的绝佳视角,优雅的人行桥将视线导向圣保罗大教堂。建筑改造完毕后,在开始使用的前几周,因为其独特的艺术魅力而吸引了众多的参观者。泰特美术馆现在已经成为世界上最重要的现当代艺术博物馆之一。

玻璃作为 20 世纪最重要的材料,被广泛地用在各种设计中,因其透明的特性,

形成了独特的美学特征。许多后现代主义建筑师都是运用玻璃材料的高手，他们把这种材料与钢铁结合起来，设计了所谓的后现代高技派风格的作品。诺曼·福斯特（Norman Foster）是高技派的重要代表，他设计的法国尼姆方形艺术中心是一座优雅通透的玻璃建筑。尼姆方形艺术中心的旁边是保存最完好的古罗马神庙——方形神殿。这座玻璃建筑的南立面有拾级而上的台阶，五根纤细的柱子支撑着立面上悬挑出来的遮阳板，在形式上形成了与神庙的门廊相似的韵律，表达了建筑师向古代建筑致敬之意。建筑的顶层是露台餐厅，为观赏神庙提供了极好的视角。尼姆方形艺术中心在形式上与神殿构成了跨越两千年的后现代与古代的对话，形成了跨时空的多样性对比。（图5-27）尼姆方形艺术中心的内部有着微妙柔和的自然光，即使是楼梯，也采用了玻璃踏板和开敞式的竖板，充分显示了崇尚技术的福斯特对玻璃材料的喜好。

在现代设计发展的过程中，德国一直是功能主义坚定的拥护者。即使在波普设计和激进设计运动潮起云涌的20世纪60年代，德国的"优良设计奖"也每年都在评选。但是，进入70年代后，德国设计师对功能主义的信仰开始动摇，与功能主义的决裂也变得果敢起来。尤其是年轻一代的设计师，不想再成为包豪斯的模仿者，开始意识到在设计里并没有永恒的价值标准。对于年轻人来说，一切都突然变得不再神圣。从建筑、艺术和设计学院毕业的年轻人，在许多城市开始了他们在家具和产品设计方面的实验。因为反感机械化批量生产，他们常常自己动手制作模型和样品。一些看起来不和谐的材料，如铁、钢、石头、混凝土、木头、橡胶和玻璃等被组合在一起，这些东西所表现出来的对传统的质问让人震惊。1982年，汉堡美术馆举办了一次不寻常的艺术和商业展览，设计作品在此展览上的亮相，表现出设

图5-27　诺曼·福斯特设计的法国尼姆方形艺术中心

计领域发生的变化和新的发展趋势。展览用了一个具有讽刺意味的标题——"丢失的家具——更美丽的生活用品",这是对德国最著名的室内设计杂志《美丽的生活用品》(Schöne Dinge des täglichen Bedarfs)显而易见的挑衅。在当时,此杂志被看作品味的仲裁者。展览展出了来自5个国家的39位设计师和设计小组的实验性作品。展览显示,因在20世纪80年代受到意大利后现代主义设计思想的影响,一直以来以理性设计为特点的德国设计师们开始通过实验性的尝试,寻找德国家具设计的新思路。1983

图 5-28 德国 Stiletto 工作室设计的"消费者的休息椅",1983 年。

年秋天,汉堡的 Möbel Pertra 画廊举行了一个标题为"消费者的休息椅"的展览,展出的家具是手工制作的单件原件或是小批量生产的手工制品。这些家具有着倾斜的造型、强烈的着色,其设计的重点主要在形式,结构和功能退到了次要地位,工业化的生产方法被示威性地抛在一边。显而易见,这些设计的目的是保有尽可能多的表现自由和创造性。(图 5-28)这些实验性的项目当时对大公司的工业设计几乎没有产生什么影响,但它们提供了对设计的新的理解方式,一些设计师和制造商以及消费者受到影响。20 世纪 70 年代的设计美学观念使得大量消费者的品味发生变化,形成了一种否定"优良设计"和功能主义的社会生活环境。在新的消费群体中,工人阶级、中产阶级和上层阶级的简单划分,已经不再能够表达工业国家的社会结构和消费特点了。

在英国,以色列籍的雕塑家、建筑师和设计师罗恩·阿拉德于 1981 年在伦敦成立了 One Off 公司,工作室的名称意味着他们要有计划地生产独一无二的产品。像其他同行一样,罗恩·阿拉德也采用不同的材料(有时候是现成品)进行实验。1981年,他把福特汽车"流浪者 200 型"的车座取下来,焊上弯曲的金属管支架,做成

图 5-29　Rover 椅，设计：罗恩·阿拉德，1981 年。

了新的 Rover 椅，看起来既浪漫又怀旧。（图 5-29）这种方式启发了伦敦的一些家具设计师，他们也喜欢利用废旧金属和木料，创作那种看似在空袭中幸存下来的家具。在 20 世纪 80 年代的设计运动中，英国的另一个代表人物是贾斯珀·莫里森（Jasper Morrison），这个年轻人在伦敦的设计学校毕业后，到德国做访问学者，与德国的新设计运动的关系非常密切。1987 年，他参加了为设计师敞开大门的德国第八届卡塞尔文献展。他的设计呈现出极简风格，家具表面采用了没有处理的三合板。为了对抗奢侈的新巴洛克风格，他创造了"无设计"（no design）一词。

在家具和日用品设计领域，法国最著名的设计师是菲利普·斯塔克（Philippe Starck），在法国甚至整个欧洲，他拥有像摇滚歌星一样的知名度。受法国总统密特朗的委托，斯塔克为总统在爱丽舍宫的私人公寓设计家具，因而名声大噪。早在 1968 年，他就成立了第一家公司，受当时流行的波普风格的影响，设计了许多充气的物品。斯塔克是一个具有独立思想的创造者，与其他风格前卫、崇尚实验的设计师不同，他的设计并没有仅仅停留在图纸和文本上。他的设计是面对市场的，为大众提供了许多别具一格、造型独特、价格也比较便宜的消费品。他从不忌讳从别人的风格中借用一些元素来创作自己的产品，如具有活力的流线、有机的造型等新艺术运动的设计元素。因此，他的风格虽然很现代，但看起来仍具有 20 世纪 30 年代法国现代艺术的怀旧特点。他偏爱不同材料的组合，如玻璃和石头、塑料和纺织品等。他设计的产品种类非常多，大到建筑和豪华的室内设计，小到矿泉水瓶和牙

刷。斯塔克才华横溢，出手极快，作品充满了创造性。他坦言自己凭直觉工作，自信在15分钟内就可以设计出一件好作品。他为阿莱西公司设计的柠檬榨汁机虽然是一个简便、节能的实用产品，但并不是一件功能良好的日用品，而更像是一件独立的雕塑艺术作品。其造型独特，构思巧妙，充满了科幻想象力，被称为外星人榨汁机，人们几乎把它当作艺术品买回家。（图5-30）

1996年2月，英国在伦敦举办了题为"当代装饰艺术"的研讨会，在会上，英国家具制造商弗莱德·贝尔把现代主义的口号"形式追随功能"改为了"形式吞噬功能"。[1] 贝尔承认他于20世纪70年代在英国皇家艺术学院受到的是折中主义教育，是现代主义、工艺美术运动和波普艺术的混合物。在接受了这种混合教育之后，他的作品既继承了传统的工艺技巧，又采用了当前的计算机技术成果。这样设计的结果，就是出现了形式和含义都混乱的东西，对这种产品的理解只能取决于观者不同的判断能力。在托马斯·哈福（Thomas Hauffe）的《设计》（Design）一书中，这些新设计的特点被归纳为"有意识地放弃功能主义，实验性的作品，自己生产和发行，小系列或独特的作品，风格的混合，不同寻常的材料，国际化的感觉，来自亚文化的影响，嘲笑的、机智的和挑战性的，超越了艺术之间的界限，设计师们小组的合作结果"[2]。表现的、折中的、模糊的和讽刺的方法，成为后现代主义设计的策略。后现代主义设计实际上是对现

图5-30　外星人榨汁机，设计：菲利普·斯塔克，1991年。

[1] 参见〔英〕贝维斯·希利尔、凯特·麦金太尔：《世纪风格》，林鹤译，河北教育出版社，2002年，第249页。
[2] 〔德〕托马斯·哈福：《设计》，梁梅译，黑龙江美术出版社，2001年，第108页。

图 5-31 "口袋"收音机,设计:丹尼尔·威尔(Daniel Weil),1981 年。

代主义设计的反叛和超越,它的诸多特点就是在遵循这样一个总体方针的前提下而获得和发展的。(图 5-31)因此,在还没有找到确切的方向时,这种设计便混合了历史、现代和当代的各种形式语言,因而在形式、材料和色彩上也就产生了混合的效果,形成了所谓的混搭美学。

4. 装饰亮丽的通俗之美

由于功能主义设计美学思想对装饰的摒弃,装饰在现代主义时代一直被压抑,甚至完全从工业化的产品中消失了。进入后现代社会之后,设计不仅在形式上变得多样,而且装饰在设计中也开始活跃起来。尤其是在波普文化流行之际,大众市场的活力确保了通俗美学在设计领域的胜出,并引导了 20 世纪中期以后的设计美学趣味。(图 5-32)

20 世纪初,建筑师阿道夫·卢斯把装饰与罪恶联系起来,发表了自己著名的观点:"装饰就是罪恶"。他认为装饰是封建贵族的恶习,是一种浪费,抬高了产品的

图 5-32　舌头椅，设计：皮埃尔·鲍林（Pierre Paulin），1967 年。

成本。在此基础上，卢斯表达了设计应该为大众服务的民主思想。但在经济繁荣、人民物质生活水平提高之后，缺少装饰的现代简洁风格的日用品被消费者认为单调乏味，卢斯的观点也开始受到了现实需求的挑战。英国杰出的设计批评家彼得·富勒（Peter Fuller）针对阿道夫·卢斯的观点，在他的《后现代美学研究》一文中指出："建筑师中最无知的阿道夫·卢斯在一篇臭名昭著的论文中宣称装饰是一个罪过。……我却相信现代主义运动取消了装饰的作用是我们时代的一个文化悲剧。正如琼·埃文斯（Joan Evans）所说的，装饰是人类生活的反射镜，'暗中折射出人类的思想与情感的网络'。……装饰的消亡揭示了时代的审美、伦理和精神生活存在的虚空。"[1] 在一个物质繁荣的时代，彼得·富勒的观点指出了装饰在人类文化历史中的意义，表达了消费者对产品的情感需求。但从历史背景来看，卢斯观点中蕴含的民主色彩和针对工业化机器生产的进步意义是具有时代特点的。装饰是一个民族的文化和审美观念的浓缩，尤其是在传统手工艺和民间工艺中，一个民族的审美趣味往往是通

[1]〔英〕约翰·沙克拉编:《设计——现代主义之后》，卢杰、朱国勤译，上海人民美术出版社，1995 年，第 131 页。

过装饰的形式或图案体现出来的。如果把所有日用品的装饰都去掉，只留下其表达功能的基本造型，那么，人类文明的痕迹和一个民族的审美意趣就在日常生活用品中消失了。这也正是20世纪流行的国际主义风格后来受到人们质疑的主要原因，因为它摈弃了各个民族的审美意趣和情感表达。到了后工业时期，人们开始反思现代主义设计摈弃传统的做法，意识到人类文明的延续也应该体现在建筑和日用品的装饰中。

对设计装饰的关注不仅反映了后现代设计师对一味追求功能的现代主义设计的反感和抵触，同时也是科学技术发展和进步的结果。20世纪六七十年代，西方发达国家开始进入以电子工业和计算机为特征的后工业时代。到了80年代，技术的发展使中央处理器的体积大大缩小，其开始大量被用于制造业，多功能、高精度的电子产品开始替代工业时代粗笨的机械产品。微型化的电子处理器为产品的外观造型设计提供了更为宽泛的可能性，设计师能够在产品的外形上发挥更多的创造性。这样一来，路易斯·沙利文提出的现代主义设计的经典口号"形式追随功能"开始受到极大的挑战。当产品设计不必考虑内部结构对外部形状的限制时，人们自然更愿意看到形式多样、造型美观的产品。而且，对产品所做的装饰性处理，也可以更多地显示出产品的个性和设计师的创造性。因此，在现代主义设计中几乎完全被摈弃的装饰具有了新的存在意义，设计师也开始重新认识装饰的作用。意大利先锋设计的引领者埃托·索特萨斯在解释他领导的意大利孟菲斯设计小组所做的那些装饰艳丽的设计作品时说："装饰就像我们常忽视的支撑结构那样是设计的基本构成元素。……我们倾向于把设计看作由机遇促成的一系列偶发事件；我们把它看成一种可能性的结果，而不是不可避免的事件。我们相信将这一系列事件聚集在一起并赋予其意义的，就是每一个事件都具有形式的、装饰的同一性。孟菲斯的桌子是装饰性的，结构和装饰是同样的东西。"[1] 显然，索特萨斯认为，设计的装饰性与产品的结构并不是一种矛盾关系，而是存在相互联系并具有某种趋同性。（图5-33）

在波普设计里，造型的不同寻常和色彩的鲜亮艳丽，是造成强烈视觉冲击力、形成新的设计风格的重要因素。在达到这样的视觉效果方面，这一时期流行的新材料——塑料，应该是最大的功臣。大约在1952年，意大利人居里奥·纳塔（Giulio Natta）和卡尔·齐格勒（Karl Ziegler）一起发明了塑料，因为这一具有革命性的材

[1] Barbara Radice, *Memphis: Research, Experiences, Results, Failures and Successes of New Design*, Thames and Hudson, 1995, p.68.

料研究成果,他们获得了 1963 年的诺贝尔化学奖。塑料的发明带来了家具和日用品制作的革命,它不仅提供了廉价和易于成型的制作材料,也使家具的机械化简单生产成为可能。对于波普设计师们来说,这种廉价的材料可以使他们的实验成本降低,更为重要的是,塑料家具所具有的前所未有的光滑表面和有机造型,以及艳丽的色彩效果,可以更好地表达他们的创意。塑料制品轻快活泼的特点,与现代主义设计严肃的形式形成了对比,因此一直受到波普设计师和后来的后现代主义设计实验者们的青睐。

图 5-33 Le Strutture Tremano 桌子,设计:埃托·索特萨斯,1979 年。

新材料的运用和新的制作方式,为产品新的造型设计和装饰提供了便利,是产品设计新风格和新美学特征产生的一个重要前提。在波普设计风格流行之际,许多产品都是采用塑料制作的。这种看起来趣味横生的新材料,为设计提供了诙谐的、讽刺性的、具有挑战性的造型和丰富的色彩,并且和 20 世纪 60 年代末期反对追求舒适、优雅、品味高雅的中产阶级生活方式的观念联系起来。塑料被认为是廉价的、平庸的和没有品味的,因为其闪亮的色彩,它还成了恶俗的代名词。与中产阶级的消费品味相反,塑料制品是粗俗的、用后即弃的,甚至是不舒服的。像意大利 Strum 设计小组设计的名为"大草坪"(Pratone)的坐具,很难称它为椅子、凳子还是沙发,它的造型和使用方式与所有传统的家具概念都不符合。这一设计用泡沫塑料模仿了一块切下来的草坪,每一棵草都被放大了。虽然它可以坐也可以躺,但它的造型让人迷惑不解,在视觉上它的功能是非常模糊的。(图 5-34)事实上,这一设计也不打算为人们提供舒适的坐具,而是用来讽刺那些追求舒服的人们,它变成了一种观念的表达。

1976 年,一个名为"阿卡米亚"(Alchymia)的设计工作室在意大利米兰成立了。"阿卡米亚"一词来源于中世纪神秘的炼金术,据说这种技术可以"科学地"把普通的物质变成黄金。阿卡米亚工作室也试图给普通的日用品加上艳丽的色彩,重

图 5-34 "大草坪"坐具，设计：Strum 设计小组，1966—1970 年。

新进行装饰后创造出具有"黄金"价值般的新产品。阿卡米亚工作室的成立是深思熟虑后的结果，其目的是对抗现代主义的理性设计方法，崇尚流行文化而不是高雅品味文化。此工作室的活动具有重要的意义，促进了后现代主义产品设计实践的兴起。阿卡米亚的创办者是建筑师亚历山德罗·格里日罗（Alessandro Guerriero），在经过相当激烈但很模糊的讨论后，1978 年，阿卡米亚成为最重要的激进前卫设计组织。与此工作室有密切联系的设计师有埃托·索特萨斯、安德烈亚·波莱兹（Andrea Branzi）、亚历山德罗·门迪尼等人，都是意大利先锋设计的组织者。

阿卡米亚通过草图、展览和表演把他们的工作介绍给公众，目标是使用户和产品之间产生新的情感和身体上的联系。1979 年和 1980 年，阿卡米亚工作室举行了两次展览，并富有讽刺意味地称展览为"包豪斯 1"（Bauhuas Ⅰ）和"包豪斯 2"（Bauhuas Ⅱ），它那些显示出"低俗品味"的图案和造型使人联想到 20 世纪五六十年代的设计风格。展览的目的明显在于把设计和人们每天的生活及文化混合起来。两次展览虽然受到了大多数同行的否定和轻视，但设计师们对今后的发展方向更加明确了。阿卡米亚首次把发展方向定为"新设计"，其确切的意思是重新设计，即对现有产品，尤其是一些经典产品再次设计。这些经典的产品范围广泛，从格拉斯哥学派的家具到包豪斯的椅子，在借用一些小的旗子、明亮的补花、球和另一些装饰物"重新创造"后，变成了与原物截然不同的、带有讽刺性的混合物。（图 5-35）其中包括亚历山德罗·门迪尼重新设计的 Proust 扶手椅和 Kandissi 沙发，这是他关注庸俗、平庸的设计风格后最重要的成果，也是他首次试图对设计史上的著名作品

图 5-35　重新设计的索耐特椅、包豪斯钢管椅，设计：亚历山德罗·门迪尼，1978—1979 年。

进行"重新设计"。从 20 世纪 70 年代末到 80 年代初，阿卡米亚工作室是国际设计舞台上最重要的设计团体，他们的工作得到了部分同行的尊重。他们参与了当时设计界最重要的活动，包括 1980 年在奥地利林茨举办的先锋设计论坛。1981 年，他们举办了一个名为"未完成的家具"的展览，约有 30 位设计师、建筑师和艺术家参加了展览，他们的作品把完全不同的东西结合起来，使不和谐的造型、色彩和材料的组合成为可能。在他们的作品中，一件家具被理解为一幅三度空间的拼贴画。事实上，阿卡米亚既没有涉及设计观念本身的问题，也没有成功地建立起一个销售组织。从本质上来说，设计师们并不想做任何有原创意义的事情或作品，以及和艺术关系并不大的物品，因此，那些展览不可避免地被当作美学方面的实验来看待。

埃托·索特萨斯不满足于门迪尼对待设计的消极态度，以及阿卡米亚产品带有手工特征的沉闷方式。阿卡米亚在设计理论和实践上都否认了新的出路的可能性，这也让索特萨斯产生了不满情绪。1980 年他离开了阿卡米亚工作室，成立了孟菲斯设计小组。当时，流行的好品味设计准则继续在日用品设计中蔓延。这种明显带有中产阶级符号的好品味设计，代表了一种缺乏活力的、呆板的生活方式。米兰的一些建筑师和设计师们普遍认为，这种单调、乏味、程式化的生活方式该结束了，是有些新东西出现的时候了。他们迫切地感到需要对设计采用一种新的方法，以探寻

图 5-36 Hollywood 桌和 Brazil 桌，设计：彼特·肖尔（Peter Shire），1981—1983 年。

另外的空间，设想另外的环境和另外的生活方式。（图 5-36）一些设计师已经在相关的项目和创意上探索了两三年，让这些创意成为现实，几乎成了设计师们能否在设计领域生存下去的重大问题，而这也与他们创造性才能的发挥联系在一起。

 1981 年 9 月 18 日，孟菲斯的首次展览在米兰开幕。不像阿卡米亚只是改装和重新设计现成品，孟菲斯所有的设计师都对工业产品、广告和日用品的设计感兴趣。他们展出了 31 件家具，3 个闹钟，10 盏灯具，11 件陶瓷器。开幕当天，参观者就达到 2500 人。在单调乏味、高雅堂皇的昂贵家具盛行之后，这里出现了一些新颖的东西。所有的展品都带有鲜明亮丽的色彩，覆盖着塑料薄片或装饰着五光十色的灯泡。虽然其造型和装饰都有些稀奇古怪，但看起来轻松活泼，令人愉快。这些让人振奋、近乎疯狂的作品，受到了很多人的喜爱。在这次划时代的展览上，思想激进的观众对展览表现出了近乎歇斯底里般的热情。这些展出的家具和物品，明显地反映了引人注目的"时代精神"。这些物品得到了孩子们的喜爱，也唤醒了成年人的童心，使他们有一种从限制中解放出来的轻松愉快感。在这一展览中，功能主义和现代主义似乎都成为过去，或者暂时地远离设计，那些在过去被认为有价值的东西在这些展品中似乎都消失了。通过展览，孟菲斯在设计领域的探索成为 20 世纪 80 年代最引人注目的后现代设计活动，这一酝酿已久的设计运动也在此时达到了高潮。

 很多设计批评家把孟菲斯的这次展览理解为一个玩笑、一个恶作剧，一次对传统设计的挑衅行为，一些批评家至今仍然对孟菲斯抱有类似的看法。（图 5-37）也

有许多人对孟菲斯的作品疑惑不解,因为人们几乎不能坐在这些椅子上,展示的书架也几乎没有提供可以放置书籍的空间,或者说,他们根本就不打算为人们提供舒适的家具或功能突出的日用品。但孟菲斯敢于突破功能主义原则的设计实验,把一些清新的空气带入家具及其他产品的设计中,这种开始令人们感到疑虑的东西很快就被整个世界的诸多设计师所仿效。可以说,孟菲斯的设计为长期以来受现代主义设计束缚的设计师们打开了思路,设计界开始呈现出与功能性的现代主义设计截然不同的新气象。孟菲斯的展览已经过去了很多年,但对设计界来说,他们的影响依然存在,而且,他们也确实达到了他们的

图 5-37　First 椅子,设计:迈克尔·德·鲁克(Michele De Lucchi),1983 年。

目的,即改变设计的面貌。孟菲斯之所以引起了这么多的争论和话题,是因为该组织从未系统地阐述过任何设计思想或设计方法,他们只是用设计作品来展示与现代主义设计者迥异的设计观念。他们的设计突破了功能主义设计的束缚,强调物品的装饰性,大胆甚至有些粗暴地使用鲜艳的颜色,显示出与国际主义、功能主义完全不同的设计新观念。

　　埃托·索特萨斯是 20 世纪著名的设计大师。他生于 1917 年,1939 年毕业于意大利都灵的建筑专科学校,是孟菲斯小组创始人。他于 1947 年在米兰设计的椅子结合了理性主义的直线和有机的造型,确立了自己设计风格的基础。索特萨斯是一位富有思想的设计师,在设计中把建筑、美学、技术和社会文化融于一体,并不断探索设计的潜在因素。设计对他来说,是一种探讨社会、政治、爱情、食物,甚至设计本身的方式。他的设计灵感来源于对物质的思考、研究和旅行。1961 年,他去印度旅行后,设计了被称为"模糊陶器"的陶瓷产品,展示出物品远离其日用功能之外的更多的含义,具有"精神图解"的功能。他的设计打破了公认的"好设计"的标准,对设计的视觉语言和人们熟悉的事物进行了新的阐释。(图 5-38)他给设计

图 5-38 Beverly 橱柜,设计:埃托·索特萨斯,1981 年。

品注入了比功能多得多的含义,一直走在激进设计运动的前列,堪称后现代主义设计的先驱。

孟菲斯所掀起的新的设计热潮并没有很快冷却下来,随后而来的收藏热使其更为著名。孟菲斯成员们带有精神内涵的设计玩笑,以及他们所设计的那些带有强烈感情色彩的物品,持续影响着设计领域。他们的设计极大地丰富了当代设计的语汇,许多刚出现时让人觉得不可思议的表现手法和造型,现在已经被一些设计师使用在消费品设计之中,而且受到了消费者的欢迎。如孟菲斯成员迈克尔·德·鲁克所画的"Hi-Fi"音响的设计草图,音响采用了类似儿童玩具的造型,粗大的按钮暴露在外,并涂上鲜艳的颜色,易于辨别和使用。这一设计构思被日本索尼公司直接采用,生产出了名为"我的第一台索尼"的儿童用收录机,深受青少年消费者的喜爱。孟

图 5-39　索尼公司 20 世纪 90 年代推出的儿童用系列收录机

菲斯设计所引发的讨论至今仍然没有定论，他们那些缺乏功能、颜色鲜艳的设计品，很多都成了博物馆的藏品，并没有成为千家万户生活中的一部分。满足功能的要求应该是日用品设计成为消费产品的起码前提，孟菲斯的许多作品显然不符合这一基本的要求。但是孟菲斯把一些清新的空气带入设计界中，使人们在批评孟菲斯"坏品味"的同时也得到某些启发或受到某种震动，开始重新思考近百年来形成的功能至上的现代设计观念。（图 5-39）

　　孟菲斯在设计中重新强调了装饰的重要性，并采用新的材料让产品产生了不同寻常的趣味性。他们把色彩艳丽的塑料薄片运用到各种设计中，使这些产品充满了新的意义。他们还通过设计让造型更具视觉刺激的效果，让物品和使用者之间产生自发交流。很多经过装饰后的产品看起来就像儿童玩具，还带着来自异国文化的暗示，在材料和装饰的使用上更为开放和无拘无束，甚至有些戏谑与开玩笑地把不同性质、不同质地的材料并置在一个设计品中，如纺织品与大理石、木头与岩石等。许多设计师把各种不同材料的不同组合方式作为实现新设计形式的实验手段。孟菲斯成员马可·扎尼尼（Marco Zanini）在谈到材料时指出："手工艺人经常使用像珍珠母这样珍贵的材料来画线条。它们是珍珠母线，基本上是线条。如果我们使用珍珠

母，我们使用它的方形形态，因为它是告诉我们它的故事而不是线条的珍珠母。"[1] 在孟菲斯设计师的眼中，材料包含了远比实用性更为丰富的内涵，因而他们注重挖掘材料本身隐含的多种可能性。如索特萨斯设计的名为"Agra"的沙发，就使用了大理石和纺织品两种性质完全不同的材料，大理石坚硬、冷漠，纺织品柔软、温暖，它们的组合产生了一种特殊的视觉效果。孟菲斯设计师对不同材料的使用极大地影响了后来的设计。1987年，一位联邦德国设计师的扶手椅是由五个水泥袋堆积而成的，这种别出心裁的设计表现出材料使用的随意性，虽然这样的扶手椅更多的是被设计师用来表达自己的设计观念，并不具备日常使用的功能，当然也不可能成为批量生产的家庭用品。1986年，设计师罗恩·阿拉德设计了一套高保真音响，其唱机座、功放和两个音箱都是用钢筋混凝土浇筑而成的，不规则的边缘裸露出水泥和小卵石，音箱下面则暴露出铁丝网。这一设计把高精密的器材用极粗陋的材料制作出来，在材料的自由运用上达到了极致。

现代主义设计在色彩的使用上极为节制，多采用材料本身的颜色，如建筑大量运用灰色调，产品设计则多用黑白两色。对于冷色调的偏好，使人们普遍认为现代主义设计产品单调冷漠，缺乏人情味，缺乏对生活的热情。20世纪60年代，波普设计之所以流行，其艳丽的色彩迎合了对生活充满热情的年轻一代的需求是重要的原因之一。相对于现代主义设计质朴、单纯甚至有些单调的色彩运用，后现代主义设计具有艳丽夺目的色彩效果，其鲜艳的色彩被维护现代主义设计的批评家们讥为恶俗。（图5-40）虽然后现代主义设计在风格上表现出混合和折中的特点，但设计师们在颜色的使用上却从不调和，他们常常把浓烈的原色涂抹到设计作品上，使作品产生强烈的视觉冲击力。当孟菲斯的首次展览在米兰举行时，其产品设计对色彩的大胆使用令观众们震惊。在传统的设计信念中，产品只是在使用时才体现其自身，不使用时便不惹人注意地被弃之一边。后现代主义设计作品因其鲜明的颜色和造型而成为环境中的一部分，尤其是其艳丽的色彩，随时吸引着人们的目光。

后现代主义思想强调精英文化与大众文化的融汇合流，反对在高雅文化和低俗文化之间做出明确的区分，这一思想反映在后现代主义设计中，则是混淆了设计品的高雅品味与流行风格。孟菲斯的实验性设计成为欧洲反功能主义运动的催化剂，影响广泛。孟菲斯风格的设计几乎充斥了整个20世纪80年代的欧洲设计界，其与

[1] Barbara Radice, *Memphis: Research, Experiences, Results, Failures and Successes of New Design*, Thames and Hudeson, 1995, p.142.

图 5-40 Plaza 梳妆桌，设计：迈克尔·格雷夫斯，1981 年。

功能主义的界线非常清晰。其反经典设计、反高雅品味的特点和实验性特征，使得许多异乎寻常的东西得以产生。这些东西与传统的审美观念已经相去甚远。按照传统的审美标准，它们看起来甚至是不美的、粗糙的，以至于有人把设计史上的 20 世纪 80 年代称为"粗野的年代"。在艳丽的色彩和装饰的覆盖下，品味高雅或低俗的设计品已完全融于一片斑斓的色彩中。正是因为后现代主义设计在造型和装饰上对功能主义美学观的突破，才把设计从现代主义的桎梏中解放出来，设计因此才在 20 世纪末期进入到一个造型多样、装饰多样、风格多样、美学价值观多样的多元化时代。

第六章

多元化时代的设计美学

在后现代设计运动的冲击下,现代主义的设计理念在设计界不再占有绝对地位,引领设计领域的主流思潮缺失了。经过了波普设计、激进设计和后现代设计思潮的洗礼后,设计的发展逐渐趋于平缓,进入一个新的时代,设计变得更为丰富多彩。在一个文化、价值观、审美评价标准和生活方式多元的时代,设计也呈现出多种风格、各种理论共存并生的局面,开始进入一个多元化时代。

在一个多元化时代,人们不再追求绝对理念等代表整体性的终极真理。自现象学和存在主义美学开始,审美主体的感受与接受问题就成为人们关注的对象,发展到后来的解释学和接受美学,当代美学的研究重点从形式向读者及其接受转移。审美也不再从形式本身出发,而是把美和审美主体的心理需求结合起来。接受美学作为现代美学的一个分支,强调审美主体对审美对象所起的决定性作用。审美主体对美所做的判断,与个人的经验、学识、种族、阶层甚至性别等密切相关,因此也决定了当代审美文化的多元化倾向。现代主义者所持有的信条是,建筑师或者设计师负有道义上的责任,必须从自己的高雅品味出发,对大众进行教化。后现代主义设计师则承认,大众依据其阶层、性别、年龄与种族的不同而具有多样性,对设计的需求和审美也存在着差异性。为了寻求创新,设计师的个人才能与消费者的个性需求都被激发出来,反叛与超越成为当代设计美学的基本精神,设计美学也进入一个多元发展的时代。(图6-1)

在一个崇尚多元文化的时代,设计美学被重新理解和定义,其包含的内涵和外延变得更为丰富。吉安弗兰科·扎凯在《艺术与技术:美学的重新定义》一书中认为:"美学的原本意义需要重新解读。我们必须要认识到,所谓美学并非是简单的

视觉诉求，而是在技术与社会的框架限制下，对使用者提出的所有需求，进行恰当的、合理的协调与平衡。设计师必须要成功地将能够协调各种需求的要素整合起来，这些需求不仅来自个体消费者，也来自社会群体，包括他们的理性、感性及情感需求。"[1]在多元化的时代，美学被理解为一种对视觉的个性化的感性诉求，包含了智慧、精神和其他的人类意识。美学发展的新趋势显示，原

图6-1 舌头椅，设计：奈杰尔·科茨（Nigel Coates），1989年。

来具有明确意义的形式变得不再确定，这也意味着美的客体与主体、创作者与欣赏者开始整合。

基于对现代工业与科技文明的反思，非理性甚至反理性成为新的美学思维方式与价值判断标准。人们发现传统的理性精神已经不足以把握现代设计美学的规律，尤其是人的精神世界，于是强调从非科学、非逻辑的角度重新理解美。进入当代社会后，这种强调非理性的反叛精神越来越受到重视，即使是在强调功能需求的设计领域，主观情绪也成为人们创作和审美的源泉。当代审美对象的范围不断扩大，美学的范畴越来越宽泛，为了追求新奇与刺激，怪和丑也具有了自身独特的审美价值。伴随着这一过程，设计审美与人的日常生活体验及感受越来越近。审美的泛化包括了"日常生活审美化"和"审美日常生活化"，设计作为服务于人们日常生活的领域，其美学特征在日常生活中变得更为重要。（图6-2）

在文化和价值观皆多元的时代背景下，设计不再有统一的标准和固定的原则，设计也成为一个开放的、各学科知识交汇融合的综合性学科。在培养设计师的学校里，信息学、心理学、计算机和有关环境的学科知识已经被加入到学习的课程中。

[1]〔美〕理查德·布坎南、维克多·马格林编：《发现设计：设计研究探讨》，周丹丹、刘存译，江苏美术出版社，2010年，第23页。

图6-2 简·乔翰森（Jan Johansson）设计的 Ira 花瓶，1998年。

学生除了要学习成为一个设计师所必须具备的基本技能外，还要掌握与设计相关的各种知识，学校也把培养一个具有社会责任感、职业道德和掌握信息技术的全面人才作为教育的目标。今天，设计已经被理解为一项系统的工程，而不再是仅靠设计师个人就可以独立完成的工作。尤其是一些大型的设计项目，除了专业的设计师外，还需要工程师、市场分析师、环境工程师、环保专家，以及社会学家和美学家共同参与。对于现代设计的反思，已经让设计师、消费者和文化学者都认识到，虽然现代主义设计产品具有可靠性、功能性等，但大部分的产品都不能有效地愉悦我们的精神与感官。不管是设计师还是设计产品的消费者，都已经不再把设计简单地理解为一个仅提供功能的实用物品。那些认为设计仅仅与产品外形相关的想法是肤浅的，设计应该具备愉悦人类使用者的灵魂与感觉的性能。很多时候，设计师的作用尽管被局限于产品的外观设计，但设计的核心在于工程技术、科学技术、美学以及社会价值的整合。

随着电子和微电子技术的发展，设计师从粗笨的机械限制中解放出来，在试图提供给消费者一件有用的产品的同时，能够在其中表达自己的创造性和个性。他们还希望把传统、文化、情感、环保等观念，一起融入到一件小小的物品中，使之成为人们美好生活及人类文化的一部分。消费者也已远远不再满足于在产品上获得某种实用功能，他们还期望通过一件产品来表达自己的品味和个性，希望产品可以成为他们环境保护意识中符合道德和美德的用具。（图6-3）有关设计的定义变得越来越丰富，功能的内涵中已经增加了技术、人体工程学的内容，同时还涉及美学、语义学和符号学。美国著名设计心理学家唐纳德·A.诺曼认为，好的设

计应该具备三个主要标准：简约（simplicity）、多用（versatility）和满足（pleasurablity）。其中的满足，已经不再仅仅和美观有关，显然是指人们在日用品中所获得的情感上的满足感。

当千篇一律的现代主义设计在城市泛滥时，很多人开始认识到，设计在美学上的多样不仅给人们带来生活方式的多样化选择，而且给人们带来更多的视觉愉悦，给城市带来更多的生机和活力。1961

图 6-3 采用海岸废弃物碎片制作的"潮汐"吊灯，设计：斯图尔特·海加斯（Stuart Haygarth），2009 年。

年，出生于美国，后移居加拿大的著名城市社会学家简·雅各布斯（Jane Jacobs）出版了《美国大城市的生与死》（*The Death and Life of Great American Cities*）一书，她明确表示，美学上的多元在城市活力中发挥了重要作用。她认为，多用途的城市街区与单调的现代功能主义风格的街区相比，在美学上呈现出多样化的建筑形式带给人更兴奋的心情。而当现代主义规划师试图将单一的用途加在街区之上时，最终他们也会打造出单调乏味的美学风格。她以美国纽约曼哈顿的公园大道为例，这里建有西格拉姆大厦等多个现代主义的样板建筑，由于这些建筑都是一些钢架玻璃的办公大楼，置身此处，仿佛置身一片美学同质化的丛林，让人无法辨别自己所处的方位。这种美学上的单调进而造成了功能上的单调，从而宣判了都市活力的消亡。只有设计上多样化和多元化，才能创造出视觉上的差异和精彩，现代主义建筑师的错误之一就是试图将单一秩序施加在充满活力的美学多样性事物上。有些人甚至认为，现代主义者将自身的美学倾向强加在公众身上，降低了普通民众的品味，打造出一种缺乏多样性和个性的建筑形式，这是造成城市美学风格单调的元凶。

图 6-4 日本无印良品销售的壁挂式 CD 播放器，设计：深泽直人，1990 年。

发生在设计领域的内在变化使人们对工业化发展进程中的一些问题开始认真严肃的反思，工业化造成的环境污染使设计师意识到了保护自然的责任，对产品使用者的关怀使设计更多地体现出人性化的一面。在提倡多元化的今天，设计在体现高新技术、提供良好功能的同时还充当着表现民族传统、人文精神和个性特色的多重角色。（图 6-4）在国际市场上，曾经引领市场的现代主义和国际主义风格的设计开始被具有地域特色、民族风格和艺术个性的设计所替代。一些国家开发出具有自己民族风格的产品来占有市场，吸引消费者的注意力。它们提倡消除设计的同质化，强调产品的差异化。随着国际旅游业的发展，越来越多的国家开始推出具有本国传统风格特点的产品，出售给来自其他国家的旅游者。以前追随功能主义和现代主义设计的国家，也开始发展出具有本国特点的设计风格。不同风格、不同形式的产品在 21 世纪的设计界不断被推出来。

设计界经过了后孟菲斯时期之后，开始进入到一个理性的、创造性发展的时期。有关主义的话题已经不再是设计界讨论的重点，人类自身和环境成为更为重要的话题。随着多元化时代的来临，有关设计风格的争论似乎也随着一个世纪的过去而结束了，人们对设计的认识更多地建立在共同面对的问题上。无论是设计师还是消费者，大家都把生活在一个更健康、更安全、更舒适的世界作为共同努力的目标。（图 6-5）普通的消费者也开始关注设计的环保内容，自觉地消费那些对环境不会造成破坏的日用品。对环境污染的谴责已不仅仅来自环保部门，也来自普通的消费大众。

图 6-5 美国米勒公司生产的带有可调节按钮、适合人体结构的办公椅，1992 年。

设计师开始从幕后走向前台，他们的工作引起了更多的注意，并被寄予了更多的期望。设计的观念早已不再只是为某件产品确定一个造型，而是成为实现人类美好生活的一种有效方式。人的需要、对环境的保护、产品与其所服务的人之间的良好关系，已经成为有关设计能否健康持续地发展的重要问题，也被纳入新时代的设计美学价值的评价标准之中。

1. 绿色环保的生态之美

进入一个文化和价值观多元的时代后，设计美学也被赋予了新的内容。随着工业化之后地球面临的日益严峻的环境问题，生态美成为设计美学的一部分。生态包括人文生态和自然生态，与人类生存的自然环境和文明历史有极为密切的关系。现代设计与历史文脉的断裂及现代工业化生产对环境的破坏，让人们逐渐认识到人文和自然生态对人类生活的重要性。

伴随着寻找审美深层结构的热情，哲学家和美学家开始对审美心理机制进行挖掘。与形式相对应，瑞士心理学家荣格提出了"原型"论，对建筑和设计审美产生了深远的影响。以意大利建筑师阿尔多·罗西（Aldo Rossi）为代表的建筑类型学研究为例，这一研究关注的是西方语境下的建筑与城市设计问题，并尝试为新建筑与城市空间制定一定的构成规则和模式。"类型"是一种设计观念和设计方法，提醒人们关注自身生存的环境，从环境和文化中提取设计元素，寻求自身语境中合适的空间语言表达方式，关注人类生存的环境和人文生态之间的关系。设计中的语境

和文脉概念，从"原型"论中获得了理论依据，成为环境、建筑和产品设计中的重要元素。

在现代和后现代时期，对设计过于狭隘的定义，以及对短期利益的追求，导致人们生产、使用、抛弃了太多的产品，对自然和生态环境造成了损害，并侵蚀到人类的精神世界。在使用这些产品时所获得的肤浅及表面化的感官体验，彻底消解了产品与人之间潜在的情感纽带，继而加快了我们果断抛弃产品的进程。与此同时，工业文明对自然生态的破坏导致了人类生存环境的恶化，人们的环境保护意识开始

图 6-6　小海狸（Little Beaver）纸椅和凳子，设计：弗兰克·盖里，1987 年。

觉醒，进而重新审视设计美学的评价标准。著名的设计理论家彼得·多默（Peter Dormer）在《1945 年以来的设计》（*Design Since 1945*）一书中认为，一张精心制作的漂亮木头桌子，如果木料是由领取维持生活所需的最低工资的劳动者毁坏了无法再生的森林而获得的，那它对一些人来说就是令人不愉快的东西，就是不美的。[1] 在彼得·多默的观念里，评价一件产品美与不美，不仅要看它的造型是否合乎尺度，比例是否协调，色彩是否漂亮，功能是否完备，还要看它是否符合道德观念和对环境有责任感。形式美感指的是产品的外在形式，可以用漂亮来形容，但形式上的漂亮如果建立在对环境的破坏和劳动者的不道德行为之上，就不符合产品的美学评价标准。一件产品在形式上符合人们通常的审美眼光，具备形式上的美感，但如果它的材料来源于对劳动者的剥削和对自然环境的破坏，在今天就不符合设计审美的标准。设计美学的道德和环境评价标准，丰富了传统审美观念对优秀设计的评价。（图 6-6）

在美学的发展过程中，美一直与善联系在一起。对自然生态的保护既是人类对

[1] 参见〔英〕彼得·多默:《1945 年以来的设计》，梁梅译，四川人民出版社，1998 年，第 264 页。

环境的善举，也是为了维护人们赖以生存的物质环境，从而有利于人自身。美国杰出的设计师、设计理论家维克多·帕帕奈克一直关注设计中的人和环境，1971年，他出版了《为真实的世界设计》（Design for the Real World）一书，书中指出"有一些职业比工业设计更危险，但不多"，提醒设计师在设计中要多考虑使用者，关注环境和社会问题。他富有远见地指出，人类有比食物、居所和衣服更基本的需要，即新鲜的空气、洁净的水，现代化的工业设计对此负有重要的责任。1995年，他出版了《绿色律令：设计与建筑中的生态学和伦理学》（The Green Imperative: Ecology and Ethics in Design and Architecture）一书。此书充满了哲理、思考、评判和预言，高度关注了设计中的生产和环境污染问题，把设计对生态的影响上升到道德层面。他提出，我们应该设计一个安全的未来，重视设计中的精神需求，改变传统的设计美和功能的评价标准。对自然环境的破坏与产品使用的原材料、能源以及产品消耗后产生的垃圾有着极为密切的关系，生态设计建立在人类在工业化进程中对生态破坏深刻反思的基础上。生态设计以节约原材料、产品使用的材料可以回收、产品在使用过程中不会产生污染环境的废气、不会造成对水资源和自然生态的破坏等为目标，提倡在设计中尽量延长产品的使用寿命，消除一次性产品，重复使用产品材料。为此，设计师在设计伊始，就必须考虑环保问题。一些重视环境保护和有责任感的设计师，还利用回收材料，经过重新设计后制作成产品，然后投放到市场，尽量减少对原材料的破坏和浪费。（图6-7）

在美国，1970年出现了为全面保护环境而展开的大规模运动"地球日"，多达两千万人参加了全国游行以表达他们对地球健康生态的关注。1972年，斯德哥尔摩举办了人类环境大会，环境和生态引起了全世界的重视。人们早期提出的生态解决

图6-7 部分采用了再生材料、可以轻易拆卸和更换零部件的德国宝马3系汽车

方案侧重于清除环境危害和回收利用产品，在认识到回收利用不能解决我们的资源破坏问题时，现在的观点更倾向于把重点放在降低污染、减少矿物质燃烧的消耗，以及促进工业的可持续发展上。产品的材料使用、包装制作和销毁都进入到对环境影响的评测中。许多环保人士推崇自然简单、减少对人工产品的使用的生活方式。进入20世纪80年代后，"绿色设计"的概念在设计界被越来越多地运用，有关绿色设计的展览和出版物也越来越多。1986年，伦敦设计中心举办了"绿色设计师"的展览，关注了那些致力于环境保护的设计师和他们的设计作品。一些规模庞大的跨国公司也开始把绿色设计和环境保护写进了公司的守则里，开始承担产品生产在道德、环境和生态上的责任。一些国家还通过在产品上标示生态信誉来获得消费者的信赖，1978年德国推行了蓝天使（Blue Angel）标志，到1990年，已经有3000种商品获得了此标志，以表示它们符合专门的环境保护标准。20世纪80年代后，加拿大和日本也开始推行同样的标示系统。

今天，产品设计的评价标准中已经加入了环保内容和道德因素，并把对环境的保护视为设计师的美德。德国是最重视环境保护的国家之一，把对生态的保护上升到产品美学的高度。为此，德国提倡在设计中尽量延长产品的使用寿命，消除一次性产品，提倡产品材料的重复使用。1993年1月，德国开始推行一套详尽的法律，以减少包装产生的垃圾。其中包括要求制造商和供货商回收所有销售和运输产品用的包装，当把商品卖给消费者时，制造商有义务回收包装。法律还明确规定制造商要对哪些电器等产品进行回收、分类和循环利用：所谓电器或电子设备涉及日常用品，娱乐电子设备，办公、信息和传播技术，银行设备，电动工具，测量、驾驶和照明技术，玩具、电动和电子构件的钟表……组件如外套、屏幕、键盘或各种金属盘。法律明确表示，产品的包装只是为了保护被包装物，而不是用来为产品做广告以增加卖点。因此，设计师在设计过程中必须考虑原材料和能源的使用、废料和边角料以及废气的处理、材料的回收等问题。在设计中，他们还试图用健康、安全的材料来替代那些会对环境产生污染的材料。这些材料往往是可以生物降解的，或是可以持续使用的。还有一些产品的内包装采用了可以吃的食品替代以前的非环保包装材料，如巧克力的内盒包装中用薄煎饼替代了过去使用的塑料，在吃完巧克力后，内包装也可以吃掉。（图6-8）包装也被要求尽量简单，在大件的电器包装内用自然材料代替泡沫塑料防震，既能对产品起到保护作用，又非常环保。这种包装方式，现在仍被一些企业或博物馆用来保护运输中易碎的物品。

随着技术的日新月异，被新技术淘汰的产品越来越多，电子垃圾已经成为各个国家都在想方设法要解决的问题。一些国家严格规定，家用电器和电子设备类的产品设计必须保证它们在失去使用价值后能简单分解，产品的各个元件要么可以再使用，要么材料可以方便地拆解，被回收利用。在绿色设计的观念里，产品被看作是人与环境的一种有意义的连接，整体的设计应该是把人和工具、环境看作一个非线性的、同步的、全面的整体。人和自己创造的工具、产品、庇护所应该被考虑为一个完整的生存环境，这个环境根据人类的需求生长、变化、调节和再生产。大约在 20 世纪 90 年代，产品设计界为了保护环境，提出了"为拆解而设计"（Design for Disassembly，简称 DFD）的口号，意思是在设计时就要考虑到产品使用后可以拆解零部件再利用。人们认识到那些使用玻璃、塑料、油漆、粘胶和焊接的产品在报废后是很难拆解的，而传统家具的卯榫结构和采用钩扣结合的产品就很容易拆解，一部分可以循环再利用。

图 6-8　德国生产的可以吃掉的巧克力内包装

　　提倡"物尽其用"、反对一次性产品成为生态设计的重要理念。一次性消费的产品可能会让我们把任何事物都看作可以用完就扔的东西，把大多数的人类物质产品看作是可以丢掉的。汽车被认为是破坏环境、污染环境的最大的工业产品。今天，汽车公司也在大力开发新能源汽车，而且通过更换零部件延长汽车寿命，而不是到时间就整车报废。为了更有效地节约地球资源，许多汽车工程师和设计师都在致力于研究完全使用电能和太阳能的汽车。（图 6-9）它们代表了汽车发展的未来，或许会完全替代消耗汽油的传统汽车，成为未来普及的交通工具。不仅如此，人类也在酝酿一场新能源革命，努力改变传统集中发电、集中供电的方式。"能源自由"将改变人类的生活方式，并将深刻影响到城市设计和建筑设计，如部分电站大坝将被

图 6-9 特斯拉公司生产的纯电动汽车，2014 年。

爆破清除，部分核电站或被废弃。

在环境设计中，美应该符合人的生存所需要的条件，这是环境美的基本标准。而人作为动物的一种，首先需要的是一个健康的生存环境。所以，环境设计中的生态要求既是人类生存的基本要求，也是审美要求。（图 6-10）比如，城市环境设计的生态美首先应该基于人类生活的基本需要，如果城市设计只是片面地被理解为视觉审美的对象，就会导致一些绿化和铺装不仅起不到保护生态的作用，反而会破坏城市的自然生态，失去美的本质和内涵。在崇尚环境保护的设计师们看来，现代工业、现代建筑和产品将人与自然割裂开来，他们试图通过设计使人和自然环境建立起一种更密切的关系。一些设计师向往昔寻找美学灵感，设计出与实体环境相宜的造型。1964 年，美国纽约的现代艺术博物馆举办了一场名为"没有建筑师的建筑"的展览，展示了受过专业训练的建筑师在自然和城市中所建造的缺乏生机的景观，而那些未受过任何训练的乡土建筑师则展示了将建筑融入自然的才华，展示了在千变万化的气候和地形的挑战中巧妙应对环境的智慧。而且，展览显而易见地赞赏了后者对当地自然材料的运用，如采用动物粪便取暖，使人类的栖居环境与自然融为一体。在对环境的关注下，设计师打造出一种更加自然环保的美学景观，不仅乡村风格得到了复兴，都市本土风格也再一次受到了人们的重视。人们对于旧城的改造不再是简单地推倒重建，而是翻修改造，城镇中老旧建筑的保护也越来越受重视。

人类生活的目标是追求幸福，环境恶化的事实表明，我们在城市环境设计中的实践已经违背了人类生存的理想。城市生态设计的观念体现了人们对环境生态认识的提高，不过，城市环境设计的功利主义思想仍然存在。强调环境设计的物质效用，忽视环境对人的精神意义，就会弱化人们对自然价值的全面认识。只有超越环境物

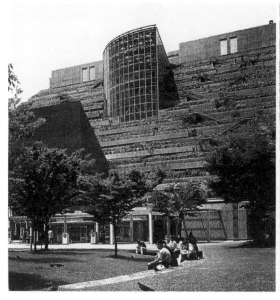

图 6-10　日本福冈的生态楼，设计：艾米利奥·阿巴斯（Emilio Ambasz），1995 年建成。

质主义的樊笼，把人与自然的关系提升到一个新的高度，即从物质提升到精神，从实用进入到审美，在精神意义上建立起人与自然的平等、和谐关系，实现人与自然的交融互动，才能真正实现物我平等。生态美学告诉我们，世界之美是多样的和谐之美，是同生共在的和合之美。多样性的消失、平衡的打破，都将导致美的消失。从生态美学角度理解生态设计，是把生态作为人审美观照的对象，城市的生态环境不仅仅是给人提供物质消费，而且带给人一种精神享受。在这样的环境中，人才会获得真正的自由和快乐。环境作为人的审美对象，与人不是一般的物质利用关系，而是给人一种精神愉悦。（图 6-11）生态审美之境是最理想的人与环境和谐的境界，城市生态设计的真正实现正是建立在这样的认识基础之上的。

比起现代的生态学，中国传统城市和建筑设计中的"风水"说和中国文化中的山水精神包含了原生的生态观念，更具有中国审美文化的特点。中国传统的城市和建筑在选址和建造中，极为重视风水，通过审察山川形势、地理脉络、时空经纬，选择合适、吉利的聚落建筑基址，确定布局。中国古人认为基址应该"枕山、环水、面屏"。如果剔除风水学说中的一些迷信成分，其实风水观念中蕴涵着中国人理想的景观模式，表达了中国人对自然的尊重和原生的生态观念。中国的山水文化是世界文化领域里极具东方特色的文化形态，世界上还没有其他国家的人像中国人那样

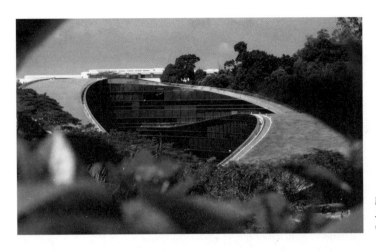

图6-11 新加坡南洋理工大学的艺术设计与传媒学院大楼,2007年建成。

赋予自然的山水、花鸟、虫鱼以如此多的人类情感。中国人对自然的态度完全是一种审美的态度,自然是人化的自然,因此中国有山水画、花鸟画、山水诗、田园诗等,还有模拟自然的园林。中国古代的学术思想和观念往往把自然科学与人文科学有机地结合起来,体现了以人为本的思想,而且中国的儒家、道家和佛家的学说也体现了朴素的生态观念。道家所追求的神仙福地其实就是人类理想的栖居环境。《庄子》提出"天地与我并生,而万物与我为一",道家对自然的尊重和与自然和谐相处的思想,以及返璞归真的生活方式,都是值得今天的城市环境设计借鉴的生态观念。因此,中国在城市发展中提出了"山水城市"的构想,这也是我国在生态设计潮流中对未来城市设计的创想。在这一构想中,中国传统的天人合一思想和园林美学观念被融入城市设计中,尊重自然生态、尊重历史文化、重视环境艺术是"山水城市"构想的核心。创造既有城市优越性又有乡村特点的未来人居环境是"山水城市"构想者的理想和愿望,被视为城市设计可持续发展的目标,也成为评价环境设计是否美的重要标准。(图6-12)

今天,在环境设计和建筑设计领域,生态设计更多地被理解为体现了一种可持续发展的观念。建筑的节能环保和可持续发展在今天变得十分重要,许多设计师为此而努力。2014年11月,法国著名建筑师让·努维尔(Jean Nouvel)设计的澳大利亚悉尼的中央公园一号,获得了美国芝加哥的高层建筑与城市人居协会颁发的"世界最佳高层建筑奖"。这座建筑基于一个梯形的底座,由116米和65米高的两座玻璃塔楼组成。因为其杰出的大规模垂直绿化,这座建筑被称为"垂直的森林"。它的垂直花园总面积超过了1100平方米,总共用了450种、3.52万棵植物,其中250

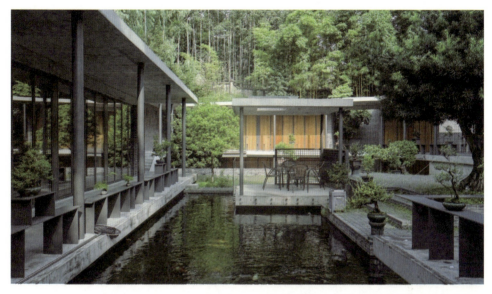

图 6-12　具有传统特点，又与环境融合的中国当代住宅设计

种是澳大利亚本地品种。繁茂的绿色植物沿着玻璃的外立面向上攀爬，藤蔓和绿叶在楼层之间蔓延。植物随季节变化，天然地调节建筑小气候：在冬季吸纳阳光保暖，在夏天起到遮阳和降温作用。在炎热的夏天，此建筑可以节约 31% 的能耗。除了垂直绿化外，建筑的绿色设计还体现为大楼自建的废水回收再利用系统和一个低碳的发电厂，经过处理的废水被管道输送到公寓的洗衣房和浴室，还可以用来浇灌外墙的植物。大楼还装置了一个悬臂式的日光反射板，把日光向下反射到被高楼遮蔽的阴影区域。在评委的眼里，这样为城市环境和景观的可持续发展做出贡献的建筑，不仅是未来高层建筑发展的方向，而且是一种全新的、更加适合这个时代的环境需求和审美观念的建筑。（图 6-13）

　　设计要最大限度地提高能源和材料的使用效率，减少建设和使用过程中对环境的污染，减少或不构成对生态的破坏。以生态设计为目的的绿色设计还包括了对人文生态的保护，在对一些具有历史风貌的环境进行设计时，要考虑对历史景观和传统民居的保护与再利用，并运用现代技术使其与周边环境相协调。许多城市都面临着旧城改造的艰巨任务，除了保护原来的古建筑、古文物，延续一个城市的文明，让新的设计与原有的历史风貌协调外，还要考虑人们生活方式的延续，以及对鲜活的人文元素的保护。正如美国社会哲学家刘易斯·芒福德（Lewis Mumford）所说："只有通过把艺术和思想应用到城市的主要的人类利益上去，对包容万物审美的宇宙和

图 6-13　让·努维尔设计的澳大利亚悉尼的中央公园一号，2013 年建成。

生态的进程有一种新的献身精神，才能有显著的改善。我们必须使城市恢复母亲般的养育生命的功能，独立自主地活动，共生共栖地联合，这些很久以来都被遗忘或被抑止了。因为城市应当是一个爱的器官，而城市最好的经济模式应是关怀人和陶冶人。"[1]随着大众对环境认识水平的提高，绿色和生态设计也逐渐成为消费者的主动选择。而设计师只有认识到其职业在今天所面临的环境伦理困境，才能做好自己的工作。

2. 风格多变的时尚之美

风格是所有产品出现在我们面前时的审美形态。一些设计的元素，如形状、色彩、质地、材料、图案、装饰等，通过不同的组织方式和信息传递方式，呈现出不同的产品面貌，形成了它们各自的风格特点和美学形式。在一个物质丰富的时代，生产商开始面对一个日益庞大、追求多样化产品的消费群体，不断推出流行时尚成为商家刺激消费的重要方式。时尚是西方自文艺复兴以来影响最深远的文化现象，最直接地反映在设计的各个领域里。时尚在日常生活中扮演着重要的角色，越来越

[1]〔美〕刘易斯·芒福德：《城市发展史——起源、演变和前景》，宋俊岭、倪文彦译，中国建筑工业出版社，2005 年，第 586 页。

多的领域被时尚所征服，越来越多的人参与到时尚活动中。时尚也从一种肤浅、表层的流行现象变为反映人们深层需求的方式。

在一个时尚瞬息万变的时代，这一季的流行风格在下一季可能就会变成陈旧的式样，设计的美学风格舞台上也不断上演着不同的形式和内容。流行时尚中的美所体现的不是某种永恒，也不是任何功能性，而是完全的暂时性。在时尚美学的观念里，美存在于那种与主体绝对同时的暂时性和稍纵即逝之中。这种美渐渐地失去了其在审美标准中的中心地位，而追求新颖也成为最重要的时代特点，时尚的逐新特征和不同风格的更替最终击败了其他所有的美学理念，这一点在设计和视觉艺术中表现得尤为显著。（图6-14）

在前现代相对保守的社会里，普通人穿着简朴，贵族阶层服饰烦琐，风格样式相对比较稳定。时尚是商业和消费时代的产物，风格被赋予了超越功能的特质，成为个人偏好和品味的基础。尼采强调，时尚是现代的一个特征，是人们从权威以及其他约束中得到解放的一个标志。在物质丰富的时代，人类进入消费社会，时尚成为一种广泛的社会现象，从服装扩展到消费品的各个领域。作为一种流行现象，时尚具有短暂的时间性，更多地反映为一种消费方式的变迁。时尚的最大特点是背离传统、不断逐新，是对以往流行风格的背叛和颠覆。日新月异的"新"事物持续不断地取代了所谓的"旧"东西，其转瞬即逝的特征与设计有着密切的关系。对于以消费者为指向的设计领域来说，淘汰机制几乎成了所有设计的基础，它通过新颖的产品和对产品开发成本的有效控制来刺激消费，成为时尚消费中的一部分。

时尚的特点是短暂性，尤其是在最近几年，时尚的速度变化之快令人震惊，一个时尚甚至短至不到一个流行季。时尚总是执着地寻求彻底的创新，不厌其烦地追求原创力。对所谓的"时代精神"的表达成为时尚弄潮儿不断追逐的东西，尽管有些"时代精神"仅仅是事物在形式上的快速变化而已。执着地追求创新成为时尚设计表达的重要方式，这种"新"很快又被更"新"的

图6-14　20世纪90年代的《玛莎·斯图尔特生活》（Martha Stewart Living）杂志集中体现了美国媒体推崇的好品味的家居设计。

图 6-15　2020 年冬著名时尚品牌 Burberry 为中国牛年推出的新款包和鞋

事物所超越。而且，这种不断的创新在设计中往往是不真实的、虚无的创新，并没有真正的"新"的正当性和进步意义。一些企业为了能够让新的产品出现，甚至建立了周期性地更新产品的制度，如每年、每三个月、每八个星期等。时尚沦为"为变化而变化"，而不是为了改进事物而变化，如让它的功能变得更好，结构变得更合理，外观变得更漂亮，等等。有时候，时尚的东西除了"新颖"外，并不具有其他的特质。时尚引导消费者追逐更"新"的东西，而这些"新"东西往往是通过设计或重新设计来实现的。（图 6-15）在时尚的潮流中，一些消费者完全出于对"新"产品的消费欲望而选择抛弃仍然功能良好的"旧"产品，由此导致了炫耀性浪费。正如社会学家索尔斯坦·凡勃伦（Thorsten Veblen）所说："整个充满艰难和趣味的时尚领域的根本原则，是对新颖性的需求。时尚要求不断的流动和变化，却并非是因为当下所为是愚蠢的；流动、变化和新颖是服装的根本原则所要求的，即炫耀性浪费。"[1]时尚消费品往往是通过外观上的审美变化来吸引消费者，从而导致设计在审美上的不断翻新。

在工业化时代，设计师的作品往往为了适应批量化和标准化的生产方式而牺牲

[1]〔挪威〕拉斯·史文德森：《时尚的哲学》，李漫译，北京大学出版社，2010 年，第 36 页。

自己的个性。在"形式追随功能"的前提下，设计师首先考虑的是如何使外形适合产品的内部结构。许多早期工业时代的产品的设计近乎包装，即在产品的内部结构上加一层类似包装的外壳。除此之外，设计师能够做的工作并不多。因为受内部结构的限制，设计师无法在形式上有更多自由发挥的空间。对于打字机、收音机和冰箱、电视这样的产品，因为受到机器尺寸的限制，它们的外观设计就像容器一样，需要把庞大、笨拙的机械部件盛在里面。作为消费者，除了接受这些批量化、标准化生产的产品外，没有别的选择，因为整个市场都充斥着这样没有个性、没有特点、千篇一律的产品。设计师的个性和消

图6-16 著名设计师菲利普·斯塔克和他设计的Bubu凳子，1991年。

费者的个性需求在这些标准化的产品设计中被忽略了。在多元化的信息时代，以计算机、互联网为特征的信息化发展导致了人们生活方式的改变，也导致了设计师工作方式的改变，设计的形式和内涵都在发生变化。电脑微型处理器的运用使人们得以摆脱机械化生产方式对产品形式的束缚，设计师可以更多地在形式上发挥自己的创造性和想象力，而消费者对多样化产品的需求又鼓励了设计形式的变化，形色各异的设计成了商家抢占市场份额的重要策略，也成为年轻设计师标新立异的观念载体。在最近的几十年里，后现代主义设计师对现代主义设计的抵制，对设计领域产生了巨大的影响。随着设计师文化的出现，一些渴望像艺术家或影视明星那样获得大众追捧的设计师从幕后走到了台前，而风格成了设计师至关重要的想象力的个性化表达方式。（图6-16）

当微型处理器代替了庞大的机械部件，把设计师从产品内部结构的限制中解放出来后，设计师在形式的创造上获得了更大的自由度。他们也像艺术家一样，希望把自己的才能和想象力更多地展示在工作中。随着世界经济的发展，人们的物质生活水平越来越高，过去不敢奢望购买生活必需品之外的物品的消费者，也能够尝试着拥有使其生活更加舒适的物品，而且还希望通过购买商品展示自身日益提高的社会地位，表达自己的身份。消费者希望能够购买到符合自己个性和身份地位的产品，

日用品变成了其表达个性的符号。因为有市场需求，制造商乐意生产那些具有个性特点的物品，继而在市场上确立自己的品牌形象。同时，制造商已经意识到，对个体的关注在所有批量化生产中是一个诱人的卖点，风格化和个性化成为这个时代的消费特征。

强调生活方式、寻找身份认同等，都反映了消费者对设计态度的转变。物质和经济上的富裕导致了个性化产品的消费，引发了消费者对产品美学品味的重视。早在20世纪汽车开始普及时，汽车设计领域就已经表现出这一点。美国的福特T型车是降低成本、量化生产最成功的车型，为美国汽车的普及做出了重大贡献。但另一方面，福特T型车也是工程师出于节省成本的考虑而设计出来的造型简单的功能性汽车，曾经在美国广受追捧，尤其是受到庞大的工人阶级的欢迎。但随着经济上的改观，工人阶级逐渐将注意力从实用、经济转向审美层面，T型车在审美上的设计缺陷日益被人诟病，人们开始无法容忍其量产化流程所带来的丑陋造型。因此，当福特的竞争对手通用汽车公司推出了经过精心设计、造型具有流线美感、体现了一定消费者的审美品味和奢华生活方式的各种新车型后，福特T型车马上就被众多消费者抛弃了，福特汽车公司不得不关闭T型车的生产线。为了迎合新的消费倾向，通用汽车公司专门成立了一个新的部门——艺术色彩部，来实施公司的美学策略。现在，许多大公司都成立了专门的产品设计部门，以优化产品的外观和色彩，不断迎合消费者的审美取向。这种部门运营的目的不是创造经济利益，而是创造符号利益，通过建立公司产品的美学形象获得消费者的认可。（图6-17）

今天，产品所包含的信息已经远远超过了产品本身，成为人们定义自身继而与其他人区分开来的重要方式。产品成为人们身份的象征，当人们在展示自己的房屋、服装、鞋帽和日用品的时候，实际上已经把它们作为定义自己身份和品

图6-17　乔布斯和苹果公司的产品

图 6-18　明基（BenQ）公司生产的便携式液晶显示器，2005 年。

味的方式。产品成为一个人属于哪个阶层、哪个群体、哪种类型的标签。而人们对自己拥有的那些设计夸张、古怪的东西的展示，无疑比他们描绘自己的个性和爱好的言辞更令人印象深刻，能让人们更清楚地认识他们。在为自己选择产品的同时，人们也通过自己喜好的产品，以一种更加简单的方式传递了个人信息，由此建立起自己独特的"品牌"形象。我们通过穿戴的衣物、购买的产品以及生活方式，塑造了自己的身份和个人风格，并通过这种行为告诉世人，我们是何种类型的人，拥有怎样的价值观。

1985 年，德延·苏吉克（Deyan Sudjic）出版了《受膜拜的物品》（*Cult Objects*）一书，探讨了物品对个性的表达方式。他说："看到一个人手边有一本菲洛法克斯笔记本、一副雷邦牌的飞行太阳镜、一只奇普牌的打火机、一个布劳恩 ET22 型的计算机、一只劳力士的牡蛎表，就能了解到许多有关他本人的信息，几乎不亚于以衣冠取人的效果，或许还更好。"[1] 物品可以传达使用者的各种信息，消费者通过物品来彰显自己的个性，购买某种生活方式。（图 6-18）而且，商家利用人们的这种心理，生产出一系列的"家族"产品，利用它们同样的象征价值和文化意义，吸引消费者不断地更新换代，刺激其购买欲。1990 年，英国保守党人格兰特·大卫·麦克拉肯（Grant David McCracken）写了《文化与消费》（*Culture and Consumption*）一书，他以被称为"雅痞"的人群为例展开研究，认为定义他们特征的产品是宝马汽车加

[1]〔英〕贝维斯·希利尔、凯特·麦金太尔：《世纪风格》，林鹤译，河北教育出版社，2002 年，第 231 页。引文中的雷邦即雷朋（Ray-Ban）品牌，奇普即芝宝（Zippo）品牌，布劳恩即博朗品牌。

图 6-19 诺基亚公司生产的可以轻易更换外壳的手机，1998 年。

劳力士手表。驱使他们选择这类产品的是他们的"雅痞"文化准则：保守的传统、老牌富人的地位、职业上的成功、高雅的品味，以及健身的习惯等。无论是劳力士手表还是宝马汽车都很昂贵，根据"雅痞"的价值观，这自然提升了他们的文化身份。最重要的是，劳力士代表了运动与身体的技能，宝马代表着高品质与优雅，这些都更加凸显了"雅痞"的价值观念。这些产品暗含的文化意义引导着一个消费阶层，商家和媒体也会利用这些含义来推销与此相关的产品。利用生活方式来进行市场销售的想法直接来源于文化一致性的理念，是 20 世纪 60 年代朋克和亚文化影响的产物。

在制造千篇一律的产品的同时，满足消费者对个性的需求，成为设计师追求的目标。此类设计观念已经帮助许多企业取得了商业上的成功。事实上，我们在选择、购买和使用产品的时候，产品便起着塑造我们的个性、价值观和审美观的作用。（图 6-19）无论是有意还是无意，我们选择的经过了设计的物品和环境暴露了我们的身份。在追求个性、张扬个性的信息时代，就像那些喜欢标新立异的艺术家们常常受到公众的注目一样，富有个性和创造性的设计师也开始变得像艺术家一样具有知名度和号召力，消费者对他们的崇拜就是疯狂抢购他们的设计作品。主张个性自由的

后现代主义思潮是影响信息时代人们的思想和观念的重要因素，人们在摆脱了现代化对于个人意志的压抑后，渴望个性解放并获得最大的个性自由。人们勇于表达个性，对物品的选择表现了个体审美的自主性。在经济繁荣的信息时代，人们希望用代表他们品味的物品装饰他们的房间，购置家庭用品的过程成为个人风格不断清晰的过程。如人们逐渐认为，买一把造型很酷的牙刷是表现个性的最快捷的方式。消费者提出了"生活环境个性化"的口号，开始强调产品的个性化风格，对那些具有创新设计思想并契合他们想法的产品表现出浓厚的兴趣。在这样的消费潮流中，设计的过程不再仅仅是设计师借助技术和发挥想象力来创造产品的过程，而且也是设计师与使用者不断对话，以实现使用者的愿望的过程。

年轻人总是消费潮流的引导者，他们对自由和个性的渴望比父母辈更为强烈。越来越多的年轻人希望设计师为他们设计出引领时尚的个性化产品，设计独特的产品一问世，年轻人往往成为最先的拥有者。为了迎合那些渴望通过使用的产品来表达自己个性的消费者，即使像生产汽车这样大型产品的公司，也试图在不改变汽车内部结构的基础上，为那些个性化的消费者提供造型或颜色不一样的独特汽车。（图6-20）据报道，在美国，年轻人每年要花40亿美元来"定制"自己的车，无非就是因为厌倦了汽车千篇一律的外观，想让自己的车看起来与众不同。越来越多的制造商已经意识到了个性化产品市场的广阔空间，因此，他们也乐于聘请那些有智慧和想象力的设计师为他们工作。制造商认识到消费者想寻找更多的东西，而不仅仅是功能，为大众公司构思甲壳虫汽车的设计师认为，一件产品应该表达出拥有者的一些东西。为此，大众汽车公司设有专门部门为那些有个性需求的年轻客户提供汽车外观定制服务。

一些设计师还设法让每一件大批量、标准化生产的廉价商品都具有不同的特点，意大利杰出的设计师盖当诺·佩西无疑在这样的尝试中获得了成功。1993年，他设计的543 Broadway椅采用了简单的金属支架，四个带有弹簧的椅子脚套在黑色的尼龙脚垫里，当人坐在上面时，椅子马上就会晃动，既有着

图6-20　德国大众汽车公司20世纪90年代推出的新甲壳虫汽车

图 6-21　543 Broadway 椅和儿童椅，设计：盖当诺·佩西。

有趣的造型，又提供了有动感的就坐方式。543 Broadway 椅的坐垫和靠背使用了树脂材料，色彩透明而亮丽，但每一把椅子的颜色都略有不同，这是因为树脂放进制造椅子坐垫和靠背的模具中时，设计师让工人随意地添加颜色，结果生产出来的每一把椅子都是独一无二的。盖当诺·佩西的尝试使批量化生产的产品也具有了个性特征，为那些不希望和别人使用同样产品的挑剔的消费者提供了选择的可能。（图 6-21）盖当诺·佩西提出了第三次工业革命的观点，认为这次革命将给人们提供一个拥有属于自己的独特物品的机会，因为今天的技术已经提供了用这种方式生产物品的可能。他指出，未来的消费者将更加趋向于选择那些与众不同的产品，以表达自己的个性。他在 1999 年设计的儿童椅也采用了类似 543 Broadway 椅的制造方式，使每把树脂椅在颜色和透明度上都有差异，成为独一无二的产品。

　　在产品的价格、质量和功能都类似的情况下，设计成了唯一影响消费者选择的因素，风格化的设计越来越受到消费者的欢迎。1998 年，苹果公司推出的 iMac 电脑使其走出了面临倒闭的绝境，因为在这之前，还从来没有哪个公司把高科技的电脑设计成这样令人轻松愉快的造型。iMac 电脑一改传统电脑设计方正呆板的造型，外壳采用了色彩鲜艳的半透明塑料，圆弧形的外轮廓线看起来十分时尚，对于那些经常用苹果电脑设计图纸的设计师来说简直是不可抵挡的诱惑。苹果公司制造着电脑王国里最时尚的产品，2000 年推出的 PowerMac G4 Cube 电脑的设计沿用了 iMac 电脑的成功经验，

图 6-22　苹果电脑公司的 PowerMac G4 Cube 电脑，2000 年。

主机装在一个白色的透明塑料方盒子里，其光滑流畅的外观达到了完美的效果，并采用了光学鼠标和棒球大小的音箱。（图 6-22）这款电脑的推出，掀起了新一波的苹果电脑购买热潮。苹果公司的成功可以说是设计的成功，因为外形设计很酷，苹果电脑的售价往往比竞争对手同等性能的电脑高出 25% 左右。设计已经成为产品在竞争中赢得市场的有效手段，今天，苹果手机因其设计已经成为一件美学产品，受到众多国家的消费者的膜拜。

3. 善意温馨的人性之美

在工业时代，机器美学、技术美学一直是设计美学中的重要内容，良好的功能是评价优秀产品的基本标准，能够在产品中体现先进技术的就是好的产品，因而也是美的产品。在机器美学流行的现代主义时期，设计师只是运用人体工程学的知识来补充机器美学中缺失的人性关怀，对人性化美学缺乏深入的理解。经过后现代主义设计运动之后，设计师和消费者都认识到，产品的人性之美包含了智慧、精神以及其他的人类意识。真正具有人性美的产品，其设计的核心不是物品而是物品的使用者，以满足人类个体的精神和实用需求。在信息时代，人们在要求产品具有高科技的同时也要有情感，现在非常流行的体验设计就是针对消费者的情感需要而增加的设计内容，体验设计把满足消费者的精神需求作为其功能的一部分。

1971年，美国设计师、设计理论家维克多·帕帕奈克在《为真实的世界设计》一书中提醒设计师，在设计中要多考虑使用者，把满足人类对工具、避难所、服装、能呼吸的空气和能饮用的水的需求作为设计师的责任。他认为工业设计因为不考虑使用者和环境，已经成为一个有害的专业，一些工业产品隐藏的不安全因素甚至成为谋杀行为。他在书中引用了美国罗伯特·弗兰克（Robert Frank）博士对纽约西奈山医院（Mount Sinai Hospital）所做的一项为期三年的研究，发现许多患有视觉疲劳、视网膜脱落、幻视症、头痛、背痛和腰椎间盘突出的病人，而他们都有在工作中长期使用视频终端和家用电脑的经历。他倡导把设计从为企业牟取暴利的行为，转变为一种人道主义的重要实践，让产品更为人性地为消费者服务。（图6-23）

数字化时代增强了社会的物质技术特点，在信息社会里，网络和虚拟社区并没有使人与人之间的关系变得更为密切，反而强化了个人孤独和私人化的生存方式。在竞争激烈的社会里，人们更需要一个舒适方便、功能齐全的办公空间，在繁忙的工作后希望有一个处处贴心温馨、可以缓解疲惫的家。办公和家庭用品的设计，承载着慰藉人类心灵的重任。继《设计心理学》（The Design of Everyday Things）一书之后，2003年，唐纳德·A.诺曼又推出了《情感化设计》一书，探讨了我们为什么会喜欢或讨厌某些日用品，提出了设计的情感化问题。他认为，体现了情感关怀的产品，可以在生活中给我们带来积极的情绪，从而增加我们的幸福感和满足感。

进入微电子和信息技术时代后，路易斯·沙利文的"形式追随功能"遭遇了最大的挑战，各种与之相反的设计观念被提出来了，如"形式表现功能"（Form expresses function）、"形式追随情感"（Form follows emotion）、"形式追随时尚"（Form follows fashion）等。与沙利文理性的设计观点比较，这些新的设计观念对设计在形式上的创造提

图6-23　Activ辅助康复支架，设计：Tangerine产品设计工作室，1998年。

出了更多的审美要求。其中，德国著名的青蛙设计公司的设计师哈特莫特·艾斯林格（Hartmut Esslinger）提出了"形式追随情感"的观点。他认为，我们天性中的感性方面，如视觉、听觉、嗅觉、触觉等，对我们生活品质的影响极为重要。我们在色彩、质地、视觉和声音中获得的美感，以及对美感的反应，和美感本身一样，对了解我们生存的世界起重要作用。设计和艺术一样，都会在视觉等感觉上影响我们，满足我们对情感的需求。当设计在形式上再也不会受到功能的限制后，设计师开始充分发挥自己的想象力和创造力，形式各异的设计层出不穷。其中最重要的原则之一，就是产品在具有功能的基础上满足人们对情感的需求，为人们提供更加人性化的设计服务。

德国青蛙设计公司认识到，消费者购买的不仅是产品，而且购买包含在产品中的经验和意识。"形式追随情感"强调了设计中的精神内容和情感价值，肯定了形式中包含着情感，甚至情感比形式更为重要。（图6-24）商家也开始利用人们在物质富裕而精神贫乏的消费时代的心理特征，通过对产品进行情感渲染来捕获消费者。在今天许多为设计所做的广告中，商家已经把满足人们的情感需要作为产品最好的卖点。苹果公司的设计师宣称他们在设计中关注了情绪和情感体验，通过制造一系列造型极具感性的电脑赢得了消费者的青睐。随着技术的发展，尤其是电脑技术在

图6-24 青蛙设计公司为德国汉斯雅格（Hansgrohe）公司设计的Allegroh水龙头，1983年版（左）和2007年版（右）。

图 6-25 Lucellino 灯，设计：英葛·摩利尔（Ingo Maurer），1992 年。

生产中的引进，日本的纺织厂可以在电脑的控制下生产完美无瑕的纺织品，但消费者对这样的产品并不买账，认为这种纺织品虽然表现了技术的完美，但缺乏人类的温情，缺少人工制作的质感。因此，厂家为了满足人们的情感需求，让设计的电脑编程故意出错，使纺织品出现了类似人工制作的瑕疵，体现出手工制作的痕迹，产品因此受到了人们的欢迎。日本的 GK 设计公司把表达真善美作为设计的目标，认为设计是一种赋予人们的思想以形态的工作，设计赋予所有的人造物以美好的目的并加以实现，优秀的设计是真善美的体现，让消费者在使用产品时感到便利和舒适，在精神上感受到设计师的体贴关怀。

在提倡产品人性之美的设计时代，产品不再保留机器生产的美学痕迹，而是让它们呈现出人性化的色彩。流线型设计可以说是人们试图通过人性化产品外观对抗机器产品的一种策略。流线型设计的简洁线条掩饰了机器生产的机械性，转移了人们的注意力，让消费者产生了自己是机器产品的主人的错觉。通过有机的人性化产品外观，流线型设计实现了人们渴望成为机器产品的主宰者的愿望，让人们忘记了机器产品理性冷漠的一面，沉浸在消费充满了形式美感的产品的喜悦中。随着设计师对消费者情感需求的重视，对理性的强调开始被对感性的要求所替代，设计与艺术之间的界限已渐渐模糊，有些设计品甚至很难与艺术品区分开。虽然设计与艺术之间因为功能特点的不同而存在着区别，但艺术化地设计已经被许多设计师所认同，也被消费者所接受。（图 6-25）设计已经成为连接技术和人文的桥梁，抒情和诗意的表达成为许多优秀设计作品的特征。设计已不再只是满足某种功能需求的理性工具，设计师开始在产品中追求一种无目的性的、不可预料和无法准确测定的抒情价值。正如《文化与消费》一书的作者格兰特·大卫·麦克拉肯所指出的，我们可以享受消费的快乐，把消费产品当成一个机会，以表达自己在这个变化的时代旋涡里的感受。

信息时代的数字化使人类进入一种前所未有的生存状态，技术的迅猛发展让人有失控的感觉。对于物质无止境的追求使人们失去了价值判断能力，传统的信仰和价值观念在崩塌，人们渴望能够借助知识重新规范人类社会的秩序、道德和伦理，希望通过对文明和道德的强调来找回在技术时代失落的梦想。人们已经意识到，技术并不能造就一个更好的社会，文化才是人类社会最有价值的东西。对于精神生活的追求在一个物欲横流的时代成为人们寻找心灵慰藉的一种方式。在此观念之下，许多崇尚技术的人也开始从大众消费的当下社会中寻找美学上的解决方案，他们从科技层面出发，通过设计推崇新的消费科技，依托当下技术进步的便利，创造出新的技术美学。这些设计师在建筑、产品等领域打造出一种轻便、开放的外观，营造出新的设计美学风尚。一些膜拜技术的建筑师们首先致力于兴建大型建筑工程，以解决当下的城市住房问题。相比他们批判的现代主义大众项目，他们设计的大型建筑结构更加多样化，也更加灵活多变，更具个性色彩。他们通过在开放的架构中添加组件，来满足那些厌倦了现代主义高层住宅的人们的需求。这类建筑往往有一个高层支撑结构，在这种结构中个体可以通过标准化组件来打造单独的家庭单元，以满足人们个性化的需求。这种建筑不仅能产生个性化效果，同时也能产生统一的美学秩序，营造出统一的城市风貌。而且，居民具备自由选择和自由建造的权利，住宅空间的设计变成了人人皆可参与的游戏。这些理想虽然并没有全部成为设计中的现实，但当代许多建筑在设计上都被注入了这些观念。

法国哲学家罗兰·巴特（Roland Barthes）的符号学对人们理解和运用设计也产生了重要影响。巴特通过对语言学和人类学进行研究后提出，应该从物品产生的社会结构的角度来理解物品，一件物品的意义不仅由作者决定，而且不同的使用者可以用多种多样的方式进行解读和理解。（图6-26）在一个符号化的消费时代和新

图6-26　汤姆·迪克斯（Tom Dixon）和他设计的Fresh Fat Easy椅，2002年。

的经济发展体系中,多数消费品满足的并不是使用者的物质需求,而是其符号渴望。一件产品的关键卖点并非其实体构成,而是其外观样貌。著名咖啡品牌星巴克的管理者认为,人们来星巴克并非仅仅是为了喝一杯咖啡,也是为了体验其中的浪漫,感受社区般的温暖。在多元化经济时代,提供情感消费和树立品牌形象成为产品设计的核心内容。心理学家、人类学家和文化批评家对产品的开发起到极其重要的作用,提倡开发出来的产品应体现出某种意义,不忽视产生该产品的社会语境。扎努西工业设计中心的设计主任罗伯特·佩采塔解释了"1987—1995年家居用品奇幻大展"所蕴含的设计原理:"实际上我个人的哲学是,要想满足消费者的需求,单靠形式和功能已经不够了。设计也必须注意到情感方面的问题,一件物品的意义,应该比它的简单外形更重要。一件产品的设计细节,即它的形状、颜色、标志与记号,都应该能够在人与物之间建立起一种无须借助于口头语言的交流。每一天,我们身边都环绕着扶手椅、灯具,或者其他任何一种设计产品,我们热爱它们,必须也用同样的态度来对待自己家里的用具。不再把它塞进厨房的哪个角落,也不再把它藏进哪件木质家具里,不再给它涂上籍籍无名的白色;它的颜色是黑色、银色,或者像星光闪烁的天空,头顶一面小旗,仿佛是在说:'嘿,伙计们,我在这儿呢,随时准备为你效劳,让你高兴地发现,自己终于拥有了一个漂亮的冰箱!'"[1]

2000年,威尼斯建筑双年展在寻找21世纪新的价值理念时,确立了"少一些美学,多一些伦理"(Less Aesthetics, More Ethics)的主题。这一口号表明,建筑的风格和形式之争也许不再是新世纪人们讨论的问题,设计应该更多地关注在其内部展开的实实在在的生活。韩国著名建筑师承孝相以"贫者的美学"作为自己建筑设计的主旨,把建筑建立在现实的土地上。他在设计中吸取了那些贫穷者营造空间的智慧,把他们尊重自然、因地制宜、充满生活气息的设计作为自己努力的方向。在新世纪里,设计师在关注人类情感需要的同时,也开始更多地关注那些过去无法享受工业文明成果的群体,开始考虑那些过去常常被忽视的消费群体,如穷人、老年人和残疾人等,在设计中思考这些人群对产品的特殊要求和他们特殊的消费心理,让他们在享受设计产品的同时感受到社会的关怀和温暖。为发展中国家和贫困地区的人们提供便利的日常用品,满足他们基本的生活需求,已经成为一些设计师的自觉行为。

[1] 〔英〕贝维斯·希利尔、凯特·麦金太尔:《世纪风格》,林鹤译,河北教育出版社,2002年,第243—244页。

图 6-27　带发条的 Freeplay 收音机和手电筒，设计：特雷弗·贝利斯。

那些体现了善意的设计被称为"高尚的设计"，因为它们充满了人性的美与关怀。英国发明家和设计师特雷弗·贝利斯（Trevor Baylis）开发的 Freeplay 系列产品就是其中之一。贝利斯曾经发明了一种像闹钟上发条后可以工作的发动机，在给苹果笔记本电脑充电后，拔去电源，电脑还可以使用 16 分钟。1991 年，当看到 BBC 电视台播放的有关非洲艾滋病的电视节目时，贝利斯突然灵机一动，认识到这种工作原理可以运用到收音机等产品上，给那些没法购买电池的第三世界国家的人带来帮助。在工业设计师的帮助下，经过努力，贝利斯开发生产了他的第一台名为"Freeplay"的带发条的收音机，并且获得了 1996 年 BBC 设计大奖中的产品类奖项。从那以后，贝利斯又继续开发了带发条的手电筒和电脑。这种可以自己提供能量的 Freeplay 收音机和手电筒，只需要手动操作就能使用，现在每月可以销售十万个，使那些缺少电力的偏僻地区的人们或没钱购买电池的穷人也能享受到现代文明的成果。（图 6-27）不仅如此，贝利斯还把生产这些产品的工厂放在了英国的小镇，工厂雇用了残疾人来管理。

产品设计很容易成为一种时尚职业，设计师也往往受到潮流趋势的吸引，而潮流常常是由年轻人引导的，因此，针对老年人的设计在过去几乎成为设计行业的盲点。今天，老龄化正成为社会发展的趋势，因此，为老年人设计正成为设计师的新课题。为老年人的设计体现了社会对老年人的关怀，也使老年人感觉到自己没有被社会抛弃和遗忘，从而感受到社会的温暖。老年人虽然在社会工作中退居二线，但他们同样还有生活的热情，许多设计师把老年人用品设计得形式呆板、颜色晦暗，是在把设计简单化、想当然。实际上，老年人同样喜欢那些质地优良、造型高雅、

感觉时髦的产品。为老年人设计主要应考虑产品在造型、色彩和使用方式上符合老年人的生活习惯和他们的身体状况，为他们的饮食起居提供方便。设计师在设计产品时要了解老年人的爱好、习惯和他们的心理需求，产品的造型要适合搬运、方便掌握、容易使用，在细节上也要注意老年人的生活特点，如提示功能的文字要大、要清晰，使用的术语避免生僻、新潮。耐克公司为喜欢运动的老年人推出的一款Triax跑表，其柔软的弧形塑料表带具有与人手结构符合的造型，其闹钟功能可以通过触摸来完成。跑表的造型突出了运动和健康的时尚特征，弧形的表面可以使本来就大的数字变得更大。跑表放大的数字和容易使用的按钮，使这一运动用表不仅受到了那些眼睛不好的老年人的欢迎，而且受到了专业运动员和年轻人的喜爱，成为耐克公司近些年最受欢迎的产品之一。设计师还不断改进产品设计，如设计更符合手腕特点的形式、镂空透气的表带等，以便更好地满足热爱运动的不同年龄段的人的需要。（图6-28）

对于一些采用了高新技术的产品，老年人往往会望而生畏。他们了解新技术、掌握先进技术的热情经常在一些设计得高深莫测的产品面前深受打击，这在很多时候是因为设计师没有考虑到老年消费者的需求，未能为他们提供简便易学的产品操作方式。2001年，美国电话电报公司推出了一款应急对讲电话，专门为那些有特定

图6-28　为老年人做的设计在细节上要注意老人的特点。耐克公司为老年人设计的Triax跑表有放大了的数字，2003年。

图 6-29　OXO 生产的各种厨房用品，设计：Smart 设计小组，1989 年。

需要的人所设计。这款电话有手动拨号的大按钮、快速拨号的图片显示和可变扩音装置。这些功能的设计旨在帮助那些视力下降、听力受损和有记忆障碍的人进行操作。在设计上，把预存的相对应的电话号码用六张图片显示，是一个非常好的创意，儿童和记忆力下降的人只要按压这些直观的图片，就可以方便轻易地联系相关的人，在紧急情况发生时快速通知亲人和朋友。实际上，这款电话是如此便于操作，而且看上去还很时尚，即使一般家庭也乐于使用。

　　美国的奥秀（OXO）公司是一家著名的厨房用品公司，其生产的优质的厨房器具和相关产品深受消费者青睐。尤其是它生产的开瓶器和开罐器，被认为是美学和功能的完美结合品。（图 6-29）开瓶器和开罐器有着有机的造型和优美的弧线，无论闲置还是使用，看上去都非常赏心悦目。而且，它们还为人们轻易地打开瓶子和罐子提供了很好的解决方案，尤其是对那些手部有残疾的人。这些产品由建筑师贝斯蒂·韦尔斯·法伯（Besty Wells Farber）领导的团队开发，因为贝斯蒂本人就患有关节炎，所以她领导开发的开罐器重点考虑了关节炎病人的需求。改进后的产品，

体现了为残疾人增加设计元素的品牌价值。公司的厨房器具以粗大的黑色防滑手柄为标志,手柄的顶部还有一个弯曲的凹口,以便那些有关节炎和手指有抓握障碍的人把握。容易把握的手柄设计考虑了人手的结构,其重量、手感、材料和产品质量都满足了特定人群的需求,正常人使用起来也十分方便、舒适,它进入市场后受到了所有人的喜爱。

　　残疾人因为身体的疾病或缺陷,往往对产品的造型和使用方法有比较特殊的要求,如容易把握、方便使用、容易拿稳等。另一方面,因为身体的原因,残疾人在生活中容易产生自卑心理,不希望因为使用异于常人的产品而被人们当成生活中的另类。因此,设计师在设计时,除了要考虑满足残疾人的特殊要求外,产品的造型等方面还要充分考虑残疾人的使用心理,使他们在使用这些产品时不至于被人们另眼相看。设计师要尽量弱化残疾人用品的特征,在造型上使其与一般的产品形似,以减少他们的自卑心理,让他们在心理上感觉自己是社会中的普通一员,而不是需要特殊对待的人群。设计师要尽量消除产品特殊用途的痕迹,减少残疾人专用产品的特点,提供给残疾人能够像正常人一样生活的日用品。在为残疾人所做的设计领域,成绩斐然的是瑞典的人机设计小组(Ergonomi Design Gruppen),1979年创办。他们通过仔细地研究残疾人在日常生活中遇到的问题,运用人体工程学原理,为那些患有风湿性关节炎和手有残疾的人设计了数量众多的餐具,包括刀叉、切面包的工具等。他们设计的产品不仅能够实际地解决残疾人在日常生活中遇到的问题,而且还达到了较高的设计美学标准。他们不仅仅是为残疾人提供一些可以归类为"特殊需要"的东西,而且在风格和美学上来解决一些问题。因此,他们的设计在市场上颇受欢迎,甚至健康人也乐意购买。(图6-30)

图6-30　瑞典人机设计小组为患有手疾的人设计的餐具和厨具

无论产品满足的是生理需求还是情感需求，人们都会在使用过程中得到满足感，从而产生舒适、愉悦和幸福的积极情绪。设计的善意和人性之美会给使用者带来感知上的惊喜，在给生活带来便利的同时，也会给人们带来更多的幸福感。

4. 丰富多样的装饰之美

后现代主义设计是对现代主义设计的反叛和超越，向现代主义设计的同一性、规范性和秩序性发起挑战，带有一种情感和行为上的放荡不羁。因此，这些设计作品表现出富有个性、形式夸张、引人注目的外形特征。运用丰富的色彩和装饰来表达对现代主义设计单调乏味风格的反抗，成为设计师表达个性和宣泄情感的重要途径。在后现代主义潮流的带动下，以非理性为特点的主观表达方式在设计中越来越突出，审美主体的能动作用也越来越受到重视。即使是在建筑这样大型的功能型设计项目中，后现代建筑师们也有机会充分发挥其个性和才华。在视觉文化的引领下，人们更加重视直观的感官体验，设计给人带来的审美感受也越来越直接。

在早期工业时代，由于要适应工业化的批量生产方式，许多产品需要去掉机械难以完成的装饰成分，仅保留产品的基本构件和可以通过机器生产的基本形式。在工业标准化生产的现实面前，设计师只能牺牲产品的装饰和美观元素。如美国的福特汽车公司早期采用简单的工艺来生产汽车，仅打造车身，就需要技术熟练的工人耗费数百小时，包括先用模具将车身打造成时尚的弧线造型，再手工涂上五光十色的亮光漆。引入量化生产线后，决定汽车美感的弧线面板和亮光涂层都难以机械化生产，因此，在追求效率而非美观的前提下，福特的工程师去掉了车身的弧度和丰富的色彩，设计出了适合机器流水线生产的 T 型车，最终呈现出来的就是一辆辆平整、方正、色彩单一的工业化汽车，其革命性的生产流程大大损害了汽车的美观特征。随着标准化、批量化生产的普及，几乎所有的日用产品都进入到机器生产的流水线上。这些产品在造型和色彩上无不呈现出机器生产的特征，因此，在工业时代，机器美学、技术美学成为设计美学的重要内容。在适合机器生产、满足大众生活需要的前提下，人们对美学的追求便退居次要位置了。

现代设计简洁的造型和单调的色彩，主导了 20 世纪上半叶日用品的视觉形象，它们的设计仅仅是为了满足大众的高效使用需求，而不是为了给人们提供审美享受。随着经济的发展，发达国家进入物质繁荣的时代，对生活品质的追求使人们开始注

图 6-31 美国设计师迈克尔·格雷福斯为意大利阿莱西公司设计的"茶与咖啡集市"茶具和咖啡器具

重消费品的美学特征,批量化的产品成了廉价、粗俗的象征。人们的物质生活水平提高后,廉价和实用的批量化产品被抛弃,代之以造型具有曲线美、色彩装饰更为时尚的产品。因为后者可以掩盖标准化批量产品的廉价特征,暗示使用者的身份地位和美学品味。(图 6-31)

个性化消费品开始在富裕起来的人群中流行,即使在汽车设计这样的领域,也开始出现了个性化的定制服务。在一个经济富裕的消费时代,量化生产开始被个性化的消费方式所动摇。一些小众的消费产品和量身定制的单件产品,都开始在设计领域出现。在各种风格和价值观并存的多元时代,产品的外观而非产品的功能成为更大的卖点,许多企业在设计部门开始招募美学领域的专业人才,包括插画师、文案的撰写人员等,为产品赋予一种美的表象。因此,产品的外观变得比产品的质量更为重要,生产商和设计师都极力满足消费者的审美需求,将他们对于产品新颖、亮丽,以及个性化的需求融入设计之中。

在物质丰富的时代,人们似乎更喜欢炫耀浮华和虚饰的东西。尤其是一些富裕起来的小众群体,热衷于采用大量象征身份的装饰元素,以彰显自己的经济实力,满足他们展示财富和地位的欲望。虽然那些欣赏烦琐的装饰和华丽风格的人,往往被贴上了暴发户和缺少涵养的标签,但这些世俗的观念并没有阻止新富们对豪华富丽的追求。由此可见,历史的发展和技术的进步并没有让人类的品味有大的提高。为了迎合这些消费者的需求,在今天的国际消费市场上,到处可见装饰浮夸和累赘的商品,充满了矫饰的元素。甚至一些大型的产品如汽车,也通过复古的造型和装饰风格来迎合消费者的品味。在这一设计潮流中,德国大众汽车公司的新甲壳虫汽车设计开始尝试复兴装饰风格,唤起过去的流行样式。新车型与20世纪50年代流行的那种小型、廉价、简化的"丑陋"车型已经相差甚远,外观变得时尚,光鲜亮丽,视觉效果轻松、愉悦。汽车的细部装饰设计让人产生怀旧的感觉,装在仪表盘上面的是一种嬉皮士风格的花瓶。鲜艳的蜡笔色新甲壳虫汽车的造型设计在流行风

格中适当地融入了怀旧感，看起来就像一个成年人的玩具，成为 21 世纪最畅销的汽车之一。

在信息时代，数字化的发展使人类进入一种前所未有的生存状态，但对技术的信仰并不能造就一个更好的社会。在一个互联网和通信发达的社会，人们可以很方便地借助通信设备联系，却很少有时间见面，反而感受到了更深的孤独和疏离。在一个充斥着技术产品的市场，那些具有卡通式外观和艳丽色彩的时尚电子小物件越来越受到消费者的青睐。（图 6-32）因为这些产品让人们在消费技术产品的同时，也获得了情感的满足和视觉的愉悦，因此许多公司都开始生产具有玩具式造型的家庭和个人用品。这种造型逐渐成为一种流行时尚。在技术不断发展、生活压力不断增加的时代，人们把使用卡通式的消费品当成自己放松情绪的一种方式。即使是那些价格高昂的高科技产品，公司和设计师也试图以其具有个性和时尚的外观来吸引顾客。飞利浦公司推出的台式摄像机获得了 1999 年美国国际设计卓越大奖的金奖，其造型类似土豆，看上去像一个玩具，设计师的初衷就是使其与过去咄咄逼人的个人数字摄像机的形象形成对比。产品推出后，因独特风趣的造型获得了市场成功。

在设计的新时代，对于品味和风格的强调，鼓励了设计师在设计中张扬个性和表达自我，丰富了设计的语言和形式。人们欣赏他们赋予产品的独特风格，这些产品也扩展了设计风格的范畴。荷兰设计师马塞尔·万德斯（Marcel Wanders）通过离经叛道的设计方法，以及让人耳目一新的产品在设计界备受关注。马塞尔·万德斯 1988 年毕业于 Arnhem 艺术学院，很快就成为荷兰著名的楚格设计（Droog Design）公司的主力。他在解释自己的设计理念时，称设计师有责任成为魔术师、小丑或炼金术士，在仅有幻象的地方创造希望，在仅有梦想的地方创造现实。他的设计仿佛让人回到了流行装饰的前工业时代，虽然采用了高科技，但体现了手工艺的价值和产品的装饰性。他设计的产品有

图 6-32　奥林帕斯数码相机，设计：奥林帕斯公司设计部，2005 年。

图 6-33 "小小鸡蛋"迷你音响，设计：马塞尔·万德斯，2005 年。

艺术作品一样的造型和标题，如"海绵"花瓶、"茧型飞艇"灯，还有"我恨露营"旅行箱系列。他采用了类似手工艺人的方法来进行设计和制作自己的作品，"海绵"花瓶就运用了他自己开发的一种工艺。他将一块天然海绵浸泡在陶瓷泥浆里，在海绵吸入泥浆膨胀后，采用焚烧的方式使海绵消失，但陶瓷中会留下一个完美的造型，最终成为一个采用特殊工艺制作的花瓶。他设计的一个被称为"小小鸡蛋"的迷你音响，是一个采用了镂空装饰花纹的椭圆形黑盒子，上面还趴着一只绿色的蜥蜴，当代音响技术隐藏在一个类似手工艺的装饰品中。（图 6-33）万德斯的设计打破了艺术、设计、工艺和高科技之间的界限，他的作品给人们带来了有关人类历史的记忆和艺术感受。

科技的进步和发展也为日用品在设计上提供了更多审美探索的可能性，一些具有浓烈的装饰艺术效果和手工艺特征的设计作品，其实是依靠新的技术完成的。后现代主义设计师对装饰的新发现和新运用为当代设计提供了式样上的多种选择，尤其是借助精确的电脑程序，采用激光切割金属材料，一些装饰风格的设计在工艺上可以获得近乎完美的效果。荷兰设计师托德·布歇尔（Tord Boontje）在 2002 年设计了一系列名为"花冠"的灯具，虽然吊灯和灯泡本身极为普通，但经过精致切割的薄如纸片的金属花、叶的缠绕和包裹，灯具呈现出如雕塑艺术般的美感。灯光从花叶形成的缝隙透出后，在墙上和地面会形成非常漂亮的阴影。灯具本身的造型和灯光形成的光影，为消费者提供了更多的使用乐趣。在不使用时，灯具本身呈现为一个完整独立的艺术作品。这样的灯具设计，包含了比灯具功能需求更多的内容，涉及人们日常生活中的内在情感和审美需要。（图 6-34）不管生理需求如何，我们每个人都会在使用满足自我内在需求的产品时感到舒适、愉悦和幸福。

德国设计师英葛·摩利尔是一个天才的灯具设计师，他通过改进制造工艺，赋予纸制灯罩独特的个性和特征。摩利尔把智慧和技术发明带入到灯具设计领域，充分发挥了照明的艺术性特点。他的设计采用了全息影像的高科技，向人们传递了照

图 6-34 "花冠"吊灯,设计:托德·布歇尔,2002 年。

明的隐喻,创造出非常浪漫的氛围。尤其是他对灯罩的柔性化处理,使纸折皱成类似日本服装设计师三宅一生设计的面料,然后使之具有雕塑一样的造型。其内部的灯泡点亮后,看起来非常富有诗意和美感。他设计的灯具既是照明的工具,同时也是独立的艺术品。当灯具不发挥照明功能时,其本身就像一件雕塑艺术品,为现代的室内空间提供了功能性的艺术装饰。(图 6-35)

产品的鲜亮色彩、流线型外形,让人们在使用过程中感到轻松、愉悦,这种产品因此也更受欢迎。在 20 世纪末和 21 世纪初的设计中,一种流线型的有机雕塑造型十分流行,被称为"流体风格"。与 20 世纪早期的流线型和 50 年代的太空风格不同,这种流体主义风格的设计借助先进复杂的计算机软件来完成,产品的造型带有复杂的曲线,材料往往采用塑料,有神秘的半透明色调和极为优雅的外形。这种风格的设计也出现在家具、日用品等产品上。通过类似风格的设计,我们周围的世界好像在不断柔化,日用品也变得越来越柔软,车型越来越圆润,电脑越来越小巧光滑。采用这种风格设计的塑料产品,其流线型的造型、半透明的材质和富于美感的外形,以及低廉的价格,使这些大众化的产品极为畅销。这种色彩亮丽、造型流畅、线条优美的有机雕塑风格在 21 世纪成为产品设计的流行风格。(图 6-36)此类风格

图 6-35　Paragaudi 灯，设计：英葛·摩利尔，1998 年。　　图 6-36　苹果公司生产的 iMac 电脑，设计：乔纳森·艾维（Jonathan Ive），1998 年。

的产品被美国《时代》杂志誉为"设计的再生"，在美学层面上得到了高度的认可。著名的苹果公司也采用了这种风格来设计他们的电脑，1998 年，公司成功地开发了使用半透明塑料制作的电脑 iMac，其圆润的造型和糖果样艳丽的色彩马上受到了消费者的青睐。公司还采用 iCandy 一词为这种电脑做广告，强调可以为消费者提供黑莓、葡萄、橙子、柠檬和蓝莓等五种富有味道的水果的色彩。对于这种半透明糖果色的重视，使得苹果公司产品设计的负责人乔纳森·艾维甚至认为，他们需要寻找一位从事糖果业多年的制作者，因为这样的糖果制作者的色彩混合技艺高超，经验丰富，能很好地控制色彩。在这种风格的影响下，许多产品，尤其是电子产品，包括电话机、手机、游戏机、手表、笔记本电脑等，都改变了原来刻板的造型和色彩，被赋予了有趣的形式和鲜艳的颜色，很快在市场上变得流行。

有机雕塑风格也被引入到建筑设计和室内设计中，在此领域最为成功的是美国建筑师弗兰克·盖里和英国建筑师扎哈·哈迪德。盖里的设计拥有亮眼的金属外壳和优美复杂的曲线，充满了幻想和超现实色彩。他设计的 Richard B. Fisher 表演艺术中心和华特·迪斯尼音乐厅是他风格成熟时期的代表作。（图 6-37）2001 年，美国的华特·迪斯尼音乐厅在洛杉矶市中心落成，这是建筑师弗兰克·盖里设计的一个高雅文化场所，这座看起来高耸的碎片化的雕塑式结构建筑，蕴含了由文化工业主导的无拘无束的自由和个性。音乐厅的设计追求一种新兴的都市主义美学风格，以更好地适应新的知识经济时代。其设计打破了经济和文化之间的壁垒，缔造出一种新的流动的自由，并通过造型体现出来。相比现代主义的高楼大厦，盖里的建筑造

型看上去开放、松散,其营造出来的新景观在一种多元化的设计美学中找到了理论支持。

扎哈·哈迪德是把有机雕塑风格发扬光大的建筑师,她设计的广州大剧院由一白一黑、大小不一、形状不规则的两个光滑的石头状的建筑物组成。她

图 6-37　Richard B. Fisher 表演艺术中心,设计:弗兰克·盖里,2003 年建成。

颠覆了传统室内空间设计的做法,去掉了室内经常可以看到的界面和节点,把室内作为一个整体的空间来设计。室内表面光滑无缝,具有雕塑般的流畅曲面。歌剧厅采用了不规则的多边形,池座、楼座交错重叠、跌宕起伏,产生了流水行云般的视觉效果。(图 6-38)满天星式的不规则照明营造出非常浪漫、奔放、富有韵律感的艺术氛围。扎哈·哈迪德设计的北京望京 SOHO,把这种有机雕塑风格发挥得更为纯熟,无论是其室内还是室外,景观设计还是标志牌的设计,都体现出有机雕塑风格的流畅感和曲线美。

在建筑设计领域,一种为建筑进行装饰——建筑表皮的设计悄然兴起,为城市的现代建筑提供了丰富多彩的装饰语言和形式。在现代主义的建筑法则里,建筑的表皮应反映其内部功能与空间,并且摒弃任何装饰。因此,20 世纪初的建筑,外墙作为建筑的表皮本身都比较单调,大多是作为限定空间的界面而存在。20 世纪 60

图 6-38　广州大剧院室内设计

年代，罗伯特·文丘里就对现代设计的单调贫乏做出了批评，认为现代主义旨在打造出一种狭隘的精英语言，这种语言已经无法适应当代对于多样化的需求。他针对密斯·凡·德·罗的"少即多"提出了"少即乏味"的观点，认为应该通过引入抽象的历史造型来缓解现代主义设计在意义上的贫乏。在后来的《向拉斯维加斯学习》一书中，文丘里赞美了拉斯维加斯那些具有"装饰外壳"的符号式建筑，这些建筑有着如罗马式、阿拉丁神灯式以及霓虹灯招牌等的外观，把标准化的酒店建筑藏在了里面。这些建筑的设计师找来了20世纪60年代大众消费中的符号，将之转换为高雅建筑领域中的一种美学形式，使其更好地满足当前的社会需求。在这种设计中，建筑被区分为内外两个部分，从美学上根据需求把现代主义的建筑形式掩盖起来，建筑的表皮装饰因此成为一种消费幻景。（图6-39）这种建筑表皮的装饰，最初在文丘里模糊的建筑造型美学中充满了复杂性和矛盾性，随着对于象征意义的强调，这些特征被逐渐清除，形式语言变得清晰起来。其装饰性都是通过附加构件完成的，在装饰的外壳下，造型被拉平，成为符号式的表面，并且变成了鼓动消费和吸引眼球的形式，不再强调任何意涵。

图6-39 建筑的表皮装饰

在一个符号化的消费时代，这些醒目的与众不同的建筑外观，在视觉上掩盖了服务性建筑廉价的标准化形式，同时掩饰了现代主义者热衷表现的生产关系，通过拉低精英艺术的层次，附和了普通大众所追求的商业气息，模糊了阶级关系。通过建筑师的努力，这些外观看起

图6-40 德国科特布斯市勃兰登堡工业大学的图书馆

来高冷的建筑开始接通商业文化的地气，阶级差异则在视觉上被掩饰了起来，从而让人们相信自己确实生活在一个不分等级的乌托邦社会里。采用表皮装饰的建筑师们诉诸轻薄的装饰表层，将建筑整体包裹起来，使其契合需要表达的文化趣味。表皮可以看作事物之间、空间之间以及时间之间的边界，既可以成为一种遮蔽，也可以成为一种呈现。随着新技术的发展，特别是信息社会的来临，建筑表皮出现了许多新的形态，表现出许多新的特征，如自在化、媒体化、虚拟化、智能化、非物质化和临时化等等，薄薄的表皮成了建筑自身表演的重要舞台。同时，这种无深度的、舞台背景式的形式，还清晰地划分了室内与室外空间，从而满足了那些在都市嘈杂的环境氛围中希望找到封闭的室内空间并且在其中享受美好生活的人们的需求。另一方面，与刻板方正的现代主义建筑相比，建筑的装饰表皮为大众提供了具有亲和力的商业标识或通俗的历史性元素，让人感到舒适亲切。在一个消费时代，设计师们深知，如果想让人们增加消费，首先就需要打造一种具有魅力的建筑外表，营造一个让消费者身心愉悦的空间，通过令人愉悦的通俗符号吸引大众。表皮装饰的美学意图实际上是希望从符号的角度，化解现代主义和多样化需求之间的矛盾。（图6-40）

当代建筑表皮装饰的重要特征是建筑表皮媒体化，通过新的媒体表现方式，建筑表皮与信息符号一体化了。建筑表皮装饰成为信息的载体，传统建筑的柱式、窗户及其他支撑体在当代建筑表皮上逐渐消失，取而代之的是具有信息特征的媒体化表皮。一些传统立面要素如比例、体量、分隔等需要重新定义，这必将扩展或突破

图 6-41 在原有的建筑表皮之外,设计师增加了纯粹为了表现视觉效果的装饰表皮。

建筑自身的特有语言,改变我们对建筑的视觉审美观念。从视觉特征上来说,建筑表皮可以反映出历史建筑遗存在特定时期的建筑美学、科学技术及地域文化。城市中建筑表皮的组合,形成了城市的风貌特征,积淀着各个时期的历史文化,蕴含了人类文明的丰厚遗产。通过置换墙体饰面材料或外包表皮的方式为建筑进行表面装饰,对建筑表皮的构成方式在视觉语言上进行重新组织,调整建筑的比例、尺度、肌理、质感等,可以在一定程度上调整建筑表皮的视觉形象。外包表皮多数是以幕墙表皮、网眼金属表皮为主的轻表皮系统。由于是在原有的建筑表皮之外增加纯粹为了表现视觉效果的装饰表皮,外包材料和结构的分离使得表皮的装饰更为自由。(图 6-41)

虚拟现实是对影像、声音、场景等的模拟,它与传统的照相机、摄像机生成的影像不同,不是通过单纯的光电转换过程直接记录下光线和声音,然后加以再现,而是用数字技术来模拟甚至再造现实,用符号来制作图像和声音,这种再现可以称为数字化再现。随着城市在商业化和信息化方面的发展,建筑表皮的虚拟化将成为城市景观中一个不可忽视的要素。在今天的城市中,常常不是建筑的一堵墙或一个外立面,而是建筑表皮上的电子灯光、公告牌、液晶显示器所传达的信息吸引了我们的注意力,这种现象在夜间尤为明显。建筑表皮的电子化虚拟装饰在为城市的夜景增加绚丽的色彩和丰富的内容的同时,也装饰了都市人的生活。

今天,物品在日常生活中的意义开始被重新评估和思考,设计产品作为消费品,其形式和意义的创造也被纳入社会学和哲学的讨论范畴,如建筑的象征意义、时尚的哲学、服装的符号学等,许多有关著作都讨论了设计在人类生活中所扮演的重要角色。随着设计价值的提升,设计对于人们生活的重要性已经成为共识。经过设计的空间、图形和物品赋予我们自身及生活以意义,它们在塑造人类自身、承载和传播文化方面起到了积极的作用。设计在美学领域并不仅仅局限于造型、色彩,以及

装饰给人的视觉美感，还有其给人们生活带来的便利、舒适、环保和健康等内容。在我们平凡庸常的生活中，那些体现了人类积极的思想和审美价值的设计，是平淡日常中的一道亮色，为人们提供日用功能的同时，也带来了精神和情感上的慰藉。进入21世纪后，物质的丰富带来了生活方式的巨大改变，进入到美学层面的设计，在理念上应该更加引导人们消费那些真正体现了人类进步意义和积极价值观的优秀产品，也许它们在外观上并不突出，但其所表达出来的善意、亲近和舒适性，更值得在美学层面上来赞美。

结语
设计之美，生活之美

 设计美是一个民族审美水平的真实反映。每个民族在每个时代的设计所呈现的美，都体现了这个民族的价值观、美学观和生活方式，也是人们理想生活的物化形式。中国现代设计虽然起步较晚，但随着改革开放的深入发展，许多设计师都把人们在物质生活逐渐丰裕后对美好生活的追求融入设计之中。大到城市规划设计、乡村改造、建筑设计、汽车设计，小到招贴设计和小商品设计等各个领域，中国当代设计师在试图实现良好功能的同时，也表达了美学上的诉求。尤其是近几年来，中国制造和中国设计在美学上不断提升。人们逐渐认识到，设计美不仅有助于提升国民生活品质和审美水平，而且对于树立国家的良好形象也会产生积极的作用。

 随着国家整体实力的提升，中国在世界大型活动中开始扮演东道主的角色，各种国际活动通过设计把一个具有深厚文化底蕴的大国形象展示在国际舞台上。北京申请举办2008年奥运会，陈绍华等人设计的申奥标志脱颖而出，其设计采用了类似中国书法的线条，图形则像一个正在打太极的人物。这一标志设计并没有拘泥于直接引用传统艺术手法和图案，而是采用了现代人可以理解的抽象图形，看起来简洁、现代，深受好评。（图7-1）2008年，北京首次举办奥运会，在各种视觉图形、标志设计、奖牌和招贴设计上，中国传统文化元素随处可见。与会徽、体育图标、吉祥物和主题口号等奥运形象相关的核心图形，采用了源于中国汉代的祥云图案，具有吉祥的寓意，在视觉效果上有飘逸的动感和古典的韵律美。最受赞誉的是本次奥运会的体育图标设计，其设计方案名为"篆书之美"，图形的结构和形式源于中国古老的篆书、金文和甲骨文，经过简化和规范后，表现出现代图标设计的简洁和抽象美。可以说，这些图标既有中国古代篆书圆润流畅、刚柔并济、端庄中正、秀美典雅的

图 7-1　北京申办 2008 年奥运会的标志（左上），设计：陈绍华、韩美林、靳埭强。
2008 年北京奥运会"篆书之美"体育图标（下）与现场实景导视系统（右上），设计：中央美术学院奥运图标设计团队。

美感，又有现代体育图标生动活泼的设计特点。图标的抽象形式与体育项目的动作高度形似，非常符合体育图标易识别、易记忆、国际化的设计要求，达到了形与意的和谐统一。

在一些国际大型活动比如世界博览会中，国家场馆的设计成为展示一个国家的

图 7-2　2010 年上海世博会中国馆"东方之冠"及其设计细部，总设计师：何镜堂。

形象和文化的重要途径。世界博览会是以主权国家为参展单位的大型展会，国家馆的设计要展示出其所属国家的综合形象，体现其对世界博览会主题的理解。2010年，世界博览会首次在中国上海举办，以"城市让生活更美好"为主题。中国国家馆的设计以中国传统建筑斗拱为结构语言，形式则模拟了古代的冠帽，体量巨大，主题宏大——"东方之冠，鼎盛中华，天下粮仓，富庶百姓"，试图表现"文明大国的气派"。（图7-2）中国通过国家馆以视觉形象的方式呈现在全球视野中，传递着中国人的生活理念和核心价值观。之后，在中国各大城市举办的G20峰会、亚运会、冬奥会等大型国际活动中，各种标志图形设计也成为设计师表达中国地域文化和优秀文化传统的重要形式，成为人们讨论的热门话题。

在产品设计领域，随着国内企业的发展和成熟，对设计及其美学价值的认识使中国制造逐渐走上了中国设计的道路。一些大型公司聘请了国外优秀的设计师开发产品，同时也开始着力培养自己的设计师团队，中国的产品在国际上的声誉越来越高，许多电子产品如手机、无人机、家用电器等，无论在技术上还是设计上都广受国际市场的青睐。近些年来，几大国际设计大奖如红点奖、iF奖等都可以看到中国设计师和他们的作品。中国设计师也在努力发展适合中国人的生活方式的设计，很多品牌以打造中国人的生活美学作为产品开发理念。在一些获得国际大奖的产品中，有些是专为中国人的生活方式而设计的，不仅真正解决了中国人在日常生活中的需求，而且体现出中国传统器物美学所崇尚的简洁、朴实和低调之美。如茶素材公司设计的汀壶，专为中国式泡茶而设计，获得了红点奖、iF奖和好设计奖等多个国际

设计大奖。（图 7-3）2019 年其获得红点设计奖时，评委给予的评语是："汀壶干净利落的设计传递出叫人难以忽视的安静与放松之感。这把比例协调的电水壶让它的使用者们情不自禁地想要即刻静下心来享用一杯热茶，展开一段美好的阅读时光。它的黑色亚光表面不但产生了令人愉悦的触感，同时也完全适合长期使用。造型优美、手感舒适的提梁，巧妙地设置了开关，充分体现了设计师对于功能性与人体工程学的深思熟虑。"汀壶造型简洁，使用操作也极为简便，只需轻轻按压提梁，即可触发开关启动烧水。汀壶煮水时声音较小，壶嘴的弧度恰到好处，倒水时出水精准、断水利落，这也使得使用者在备茶注水的过程中伴随着愉悦感。

在中国人开始追求审美生活的时代，设计成为塑造更美好的生活方式的有力手段。"设计"一词也逐渐等同于"品味"和"生活方式"，与审美品味和生活品质的联系越来越密切。"好"的生活品质不仅意味着经济富足，而且与审美有关。设计师在设计中开始关注社会文化、历史文脉和伦理道德，尤其注重对中国传统文化和审美意趣的传承，有意识地把传统的审美形式和美学观念融入设计中，以满足消费者的文化、精神和情感需求。2014 年的电影《黄金时代》的系列海报所具有的美学水准令人惊叹，其中随处可见的中国文化元素使这部电影的海报变得比电影更具吸引力。几款海外发行的电影海报各有特点，但都具有明确的文化辨识度和独特的审美风格。（图 7-4）设计师把中国艺术的水墨韵味、空灵唯美与电影的故事内容和人物形象结合在一起，在现代风格中融入了东方美学，整个设计语言简洁洗练、浑然一体，成为中国当代电影海报的经典作品。

图 7-3　汀壶，设计：茶素材公司，2013 年。

图 7-4 电影《黄金时代》系列宣传海报,设计:黄海,2014 年。

今天，一些设计师成了当代审美生活方式的引领者，一些优秀的设计作品也集中体现了中国当代审美文化。设计界在最近几年还刮起了"汉服"热、"国潮"风，由此可以看到，属于中国人的审美风格正在设计领域和日常生活中形成，中华民族的设计美学时代指日可待。

第2版后记

我在中央工艺美术学院（现清华大学美术学院）史论系攻读硕士研究生时（1994—1997），研究的方向是现代设计史。彼时，中国的现代设计才刚刚起步，有关设计史和设计理论的书籍寥寥可数，在书店里几乎看不到踪影；虽然已经改革开放十余年，但设计类书籍的引进和翻译都非常少，也很难看到有关的原版书；互联网虽然已经出现，但在中国还没开始普及，对资讯的获得很不容易。在那时，我已经有机会和工业系的老师合作出版了一本薄薄的《工业设计史》，现在看来真是简陋之极；也有机会在期刊上连载有关现代设计史的文章，但内容可以说是简单贫乏，还偶有谬误，现在想来真是惭愧。

自硕士研究生毕业后，讲授设计史、研究设计史和设计理论成为我的工作。时间在一边研究一边授课的过程中过得非常快。随着改革开放的深入，国际交流变得极为便利，互联网的发展让资讯的传播变得更为快捷。中国也随着工业化和城市化的发展，对设计的需求越来越多。中国设计教育的发展更是迅猛，开办有设计专业的学校遍布全国各地，每年都有数量众多的学子步入设计专业。有关设计史、设计理论的著作在国内也出版得越来越多，其中一些几乎成了流行时尚书籍。不仅如此，设计史在国内设计教育中成为一个学科，在设计类专业里成为一门必修课。除了设计史外，随着学科的发展和完善，我的研究也增加了有关设计美学的内容，设计美学逐渐成为我的研究方向。无论是从工作出发，还是出于对自己专业的尊重，我都有责任和义务写作一部有关设计美学的著作。我之所以迟迟没有完成自己职业生涯中的这份答卷，是因为自己对能否胜任这一任务一直缺乏足够的自信。

1750 年，德国人鲍姆加通才把"美学"看作一门独立的学科，"设计"一词也是近代才出现的，是否有"设计美学"这门学科现在还一直处在争论之中。比起美学研究的艺术哲学，设计虽然也属于造型艺术的范畴，但与艺术有着本质的区别。设计首先是从人们的生活需求出发，利用材料和技术解决日常生活问题的一种方式，需要满足人们日常生活中的功能需求。有时，一件很好用的功能型设计作品很难说它具备艺术和情感的因素。但是，随着设计中包含的艺术因素越来越多，设计所表达的人类情感及其包含的审美内容也越来越多，需要一个专门的学科来面对和研究。

与艺术所提供的审美情感体验不同，设计美涉及的因素非常多，与艺术、技术、环境、社会及消费心理密切相关。因为每个时代的文化背景和技术发展不同，设计的美很难用某个明确的定义来阐释。但设计作为与我们生活关系密切的领域，能影响和提升我们的生活品质。理解和欣赏设计的美，可以让我们在日常生活中享受到艺术的乐趣，得到情感上的满足，从而感受到日常生活的美好。

要讨论设计美学的问题，如果离开具体的设计作品，只是在理论上探讨，就容易流于抽象、枯燥。对于想了解设计之美的人来说，脱离了具体设计作品的抽象理论，并不能让他们真正理解和欣赏设计的美。因此，当着手写作一本《设计美学》时，我想搁置有关"设计美学"中存在争论的理论话题，而是在从古代到当代的浩瀚设计实例中选取有代表性的作品，分析其美学特征和审美价值，分析这些美产生的原因，分析每个时代关于设计的审美评价和判断。与其写一本理论味十足的所谓的设计美学理论著作，不如介绍一下不同文化背景、不同历史时期设计的美学特征，也许对人们理解设计之美更有意义。我希望从哲学美学的应用角度出发，总结出各个时期的设计在美学上的主要特征，让希望了解设计美学的人既能够了解不同时期设计作品的特点，又能够理解用美学评论设计的可能性，目的在于让读者能够理解实用的设计中所包含的艺术和情感内涵，在日常生活中获得美的享受，实现诗意栖居的理想。因此，本书也许没有提供一个有关设计美学的完整定义和理论框架，但至少可以让读者了解到，为什么在那个国家、那个时代会出现那样的设计，我们要如何理解这些设计在文化和美学中的意义，如何欣赏这些设计所蕴含的美学价值观念。

这样的一本《设计美学》可能对研究哲学的人来说不够有理论深度，对研究设

计的人来说又不够全面具体，但至少我希望，这样一本著作对于读者理解设计的美是有帮助的。尤其对于一些具体的日用设计品来说，因为它们具有为生活服务的特点，其美学功能可能被长久地忽视了，今天的很多事实已经证明，设计的美对我们的日常生活往往是最具有价值的。

现在所呈现的这本《设计美学》，是我从自己的教学工作出发而写作的。我在教学中发现，即使是研究美学的同学，也希望学习一门与设计密切相关、有助于理解和欣赏设计的美学课程。所以，本书更多的是为那些想了解设计、欣赏设计、判断设计优劣的人提供背景知识和理论参考。事实上，在设计发展的漫长过程中，并没有一个恒久不变的美学规则。每一个历史阶段的设计美学标准或审美原则都只适合它所属的那个时代，对于国家和地区亦然。因此，本书在结构上分为中国、西方，时间上分为古代、现代和当代。这种分章当然有诸多问题，不仅古代就有漫长的历史，其设计美学风格和评价标准也不尽相同，而且还有许多很重要的地区没有涉及，如伊斯兰国家、印度等，这些地区在建筑和日用品上都形成了具有本土文化特色的美学风格。另外，书中所讨论的美学观点也没有面面俱到，在设计发展的上万年历史长河中，对设计美学做出贡献的思想家、理论家和设计的实践者非常多，限于篇幅就只能挂一漏万了。

本书在内容上很难说是一本全面的完美之作。从艺术风格来看，古典主义之后还有浪漫主义，但在设计上的表现并不明显，所以就没有专门用一个章节来写。另外，本书讨论的设计美学案例，在古代主要是贵族和上流社会的设计，很少提及广大民间的日用品。一方面，由于物质和技术的垄断，上流社会的设计大致代表了一个民族和地区的最高设计水平；另一方面，并不是民间日用品就没有美感，实际上，它们所体现出来的审美更为丰富多彩，但因为篇幅有限，只能在今后的研究中再不断增补和完善。加之自己学识有限，只能给希望了解设计美学的人提供一个简略的线索，奉上一家之言，希望在本门学科的发展和完善中起到抛砖引玉的作用。

设计作为一门特殊的学科，其美学牵涉的学科范围实在太大，尤其是与哲学和技术有关的层面，限于本人能力，很难在本书中讲得十分透彻，希望有志于本学科研究的同仁进一步补充和完善。设计美学作为一个新的学科，尤其在国内还远远没有展开的学科，需要更多的人来关注和探讨。此次修订，不仅专门增加了结语一章，而且在其他章增补了我最近几年的一些教学和研究成果，更新了部分文字、图片资

料，力图使本书的内容更为丰富。希望此书能在本学科发展中起到一个铺垫的作用，也算是为自己的研究做了一个小小的总结吧。

如果有读者能够通过阅读此书而欣赏我们的日常用品，由此而增加对生活的热爱，我将甚感欣慰，这也是我写作此书的初衷！

最后，感谢钱志坚博士在本书插图方面提供的帮助！感谢北京大学出版社编辑谭艳对本书出版工作的鼓励与支持！

<div style="text-align:right">

梁梅

2021 年 2 月

</div>

 教学课件申请